從心所欲

蘇曼殊詩書畫論稿

黃永健 著

序「秀威文哲叢書」

　　自秦漢以來，與世界接觸最緊密、聯繫最頻繁的中國學術非當下莫屬，這是全球化與現代性語境下的必然選擇，也是學術史界的共識。一批優秀的中國學人不斷在世界學界發出自己的聲音，促進了世界學術的發展與變革。就這些從理論話語、實證研究與歷史典籍出發的學術成果而言，一方面反映了當代中國學人對於先前中國學術思想與方法的繼承與發展，既是對「五四」以來學術傳統的精神賡續，也是對傳統中國學術的批判吸收；另一方面則反映了當代中國學人借鑒、參與世界學術建設的努力。因此，我們既要正視海外學術給當代中國學界的壓力，也必須認可其為當代中國學人所賦予的靈感。

　　這裡所說的「當代中國學人」，既包括居住於中國大陸的學者，也包括台灣、香港的學人，更包括客居海外的華裔學者。他們的共同性在於：從未放棄對中國問題的關注，並致力於提升華人（或漢語）學術研究的層次。他們既有開闊的西學視野，亦有紮實的國學基礎。這種承前啟後的時代共性，為當代中國學術的發展提供了堅實的動力。

　　「秀威文哲叢書」反映了一批最優秀的當代中國學人在文化、哲學層面的重要思考與艱辛探索，反映了大變革時期當代中國學人的歷史責任感與文化選擇。其中既有前輩學者的皓首之作，也有學界新人的新銳之筆。作為主編，我熱情地向世界各地關心中國學術尤其是中國人文與社會科學發展的人士推薦這些著述。儘管這套書的出版只是一個初步的嘗試，但我相信，它必然會成為展示當代中國學術的一個不可或缺的視窗。

<div style="text-align:right">

韓晗

2013年秋於中國科學院

</div>

序論

　　蘇曼殊，清末民初中國文壇的奇才，南社鉅子，因其獨特的身分背景，才情卓異的詩文、個性特出的繪畫，撲朔迷離的一生行事，為其贏得生前身後的種種雅號，或曰「詩僧」、「情僧」、「畫僧」、「風流和尚」，或曰「革命僧人」，「獨行之士」等等。確實，其人在文壇的活動時間不過才十幾年光景（1903-1918），但其身後的大半個世紀以來，他的作品（詩、小說、翻譯、書信、隨筆以及他的繪畫）魅力常新，他的獨特的人生經歷一再引起人們研究探索的興趣。幾十年來，蘇曼殊的文學成就得到充分的討論和評價，與其同時蘇曼殊的繪畫成就也有人加以斷斷續續的評論。首先，曼殊死後，柳亞子率先為曼殊作傳，稱他為：「獨行之士，不從流俗，奢豪好客，肝膽照人，而遭逢身世，有難言之恫。繪事精妙奇特，自創新宗，不依他人門戶，零縑斷楮，非食人間煙火人所能及。」[1]《曼殊上人怛化》（1918年5月3日上海《民國日報》，曼殊於1918年5月2日去世）上稱他「工文辭，長繪事，能舉中外文學美術而溝通之。」文公直《曼殊大師全集序》稱：「蓋曼殊生平作畫、初無好勝之心，更無釣譽之想；惟以天真赤誠，表其心意；故能傳人之所不能傳，達人所不能達……」章太炎在《曼殊上人妙墨冊子弁言》上稱「子穀擅藝事，尤工繪畫」。[2]國學大師黃賓虹生前曾與上海國學保存會藏書樓上與蘇曼殊過往，評詩論畫，賓虹晚年曾說：「曼殊一生，只留下幾十幅畫，可惜他早死了，但就是那幾十幅畫，其分量也夠抵的過我一輩子的多少幅畫！」[3]蘇曼殊的弟子何震女士（劉師培妻子）評蘇曼殊的繪畫「心能造境，於神韻尤為長」。[4]郁達夫在《雜評曼殊的作品》一文中說「他的詩比他的畫好，他的畫比他的小說好……」薛慧山說「曼殊的一切作品，都可說高逸有餘，雄厚不足」。[5]不管怎麼說，與蘇曼殊的文學創作研究相比，蘇曼殊的繪畫成就至今沒有得到充分的評論與批評，這主要有兩個方面原因，其一，作品數量不多，曼殊以35歲英年早逝，他生前對自己的詩

[1]　柳亞子：《蘇玄瑛新傳》，載柳無忌編：《蘇曼殊研究》（上海：人民出版社，1987年，第26頁）
[2]　見朱少璋重訂：《蘇曼殊畫冊》（香港：國際南社學會，2000），第5頁
[3]　薛慧山：《蘇曼殊畫如其人》，《大人》，1976年第26期，第47-54頁
[4]　何震：《曼殊畫譜後序》，見柳亞子編：《蘇曼殊全集》第四冊（上海：北新書局，1928），第24頁。
[5]　同注2

文和繪畫頗為自負,「惟不肯多做」,尤其是他的繪畫,除少數是為報刊約稿而繪,大多是表露心跡和一己之悟,或贈友,或示之同好,有時甚至一念所至,振筆作畫,乃「傷心人別有懷抱」,隨做隨毀。而他一輩子「行雲流水一孤僧」,居無定處,繪畫不同於作詩,可以口哦筆錄,記諸文字,繪畫需要紙(絹)、墨、筆、硯和畫台等工具和特定的創作空間。流傳下來的《曼殊上人妙墨冊子》22幅畫是曼殊的生前好友蔡哲夫於1919年印出,其他散見於報章、書刊上的曼殊繪畫作品及個人收藏也有好幾十幅。曼殊死後幾十年間,中國大地內憂外患,他生前的眾多好友(多為文章大家和藝壇名宿)四處星散,再後來又紛紛謝世,所以其繪畫很難再集中在一起以見全貌。其二,其詩文和小說的轟動效應使他的繪畫成就難以突顯出來。蘇曼殊的詩文和小說成就,前人早有的論,他的《本事詩十首》及小說《斷鴻零雁記》、《絳紗記》、《碎簪記》、《非夢記》、《焚劍記》一經發表,海內爭傳,廣為流布,上至國學大佬下至青年學生皆交口稱譽。而他的繪畫作品除少數發表報刊之外,大多流傳於朋輩之間,當時的讀者很難見到這些繪畫,其後的讀者更難於覿面,久而久之,曼殊的繪畫似有被世人遺忘之趨勢。

時至今日,蘇曼殊研究已進入第四個階段,素有研究蘇曼殊的論著包括曼殊的詩文箋注、年譜考定及其他種種雜論加在一起,可謂洋洋大觀,這些研究的總目的,是要還曼殊本來的歷史面目,已確立他在文學史上的地位,當然也有學者提出把蘇曼殊詩文和經久不衰的「曼殊熱」作為「文化現象」加以研究,以探討和把握文學藝術作為一個自在的主體,其自身發展、演變的規律。[6]經幾代學人的努力,蘇曼殊的身世之謎終於被揭開,其在清末明初文壇上「不可無一,不可有二」(柳亞子語)以及(南社最好的代表人物)[7]的歷史地位,看來是不可移易了。但蘇曼殊的繪畫至今尚沒有人系統的加以發掘整理和探討,這不能不說是蘇曼殊研究的一大缺憾。本來「詩畫本一律」(蘇軾語),詩乃有聲畫,畫乃無聲詩,研究蘇曼殊的文學創作尤其是他的詩,不聯繫他的繪畫縱橫評說,就缺少了

[6]　1990年出版的《蘇曼殊新論》,標誌蘇曼殊研究進入了一個新的境界,這部被柳無忌先生稱為「一部劃時代的作品」新論,不再注重考證和文本本身的批評,而是將蘇曼殊及其文本放在更加宏闊的視野內縱橫評說,並運用西方文藝理論如心理分析學和意象分析來解讀蘇曼殊及其文學創作,其目的已不僅僅是為了確立蘇曼殊在文學史上的地位,而是將蘇曼殊作為文學批評和文化反思的一個參照。我提出把「蘇曼殊熱」作為「文化現象」來探討,已引起國際南社學會楊玉峰、馬以君、朱少璋、殷安如、李海民諸先生的興趣。《蘇曼殊新論》的作者為當代青年學者邵迎武,另著有《南社人物吟評》一書。

[7]　曹聚仁:《南社、新南社——「我與我的世界之一」》,載柳無忌編:《南社紀略》(上海:人民出版社,1983),第252頁

一個極為重要的參照系統尤其是對個性色彩極為強烈的蘇曼殊來說。蘇曼殊的不少詩作，即為「畫贊」和「題畫詩」，他的許多幅畫是根據古人詩意描繪出來的，他的詩文小說和隨筆中也多有透露他的畫學思想。因此，要全面準確的評價蘇曼殊的文學成就，全面完整的認識這位不僅在清末民初文壇，就是在整個中國文學史和繪畫史上也堪稱一個「個案」的文藝奇才，發掘、整理和探討其繪畫，對「蘇曼殊研究」這一課題尤為必要。

　　因此，本書的這項研究，首先從搜集蘇曼殊的繪畫作品開始，搜尋的物件包括存世的真跡、出版的畫冊，清末民初以來有關報刊雜誌上發表的蘇曼殊的繪畫，旁及所有關於蘇曼殊繪畫的評論、畫贊、題畫詩、題畫記、畫跋及其他相關的文字，在掌握真實可信的材料的基礎上，運用當代藝術史研究風格分析、文本互涉分析等方法並加以適當的考定，試圖構築蘇曼殊作為當時的歷史背景下一個獨具個性的畫家的全貌，並對他的繪畫風格作一深入細緻的分析和批評。

目次

第一章　蘇曼殊的生平及其思想

一、蘇曼殊的生平

（一）童年及求學時代（1884-1903）

　　蘇曼殊，名戩，號子穀，小字三郎。別名和筆名有：曼殊、玄瑛、印禪，雪蝶、燕子山僧、博經、飛錫、宗之助、W.L.Lin、Shaisghor、Djelaiara、Mandju、Vrhara等51個。1884年（清光緒年甲申）9月28日（農曆8月18日午時），生於日本橫濱雲緒町一丁目五番地。父蘇傑生，廣東省廣州府香山縣恭常都戎屬司白瀝港良都四圖五甲（今廣東省珠海市前山區南溪鄉瀝溪村蘇家巷）人。1862年赴日本橫濱經商，初營蘇杭匹頭，後轉營茶葉，往來於中日之間。娶妻黃氏（廣東人），妾河合仙（日本人）、大陳氏（廣東人）、小陳氏（廣東人）。蘇曼殊為蘇傑生與河合仙之妹河合若（日文「才若」）私通所產。出生三個月，生母棄養，由河合仙撫育，1至6歲，隨河合仙及外祖父母在橫濱、東京兩地生活。1889年，蘇傑生方將其領回家，隨即由蘇傑生妻帶回廣東蘇傑生的故居瀝溪，與祖父母、兄姐、叔嬸、堂兄弟妹生活。

　　蘇曼殊自小身體羸弱，食量頗小，性情孤僻，罕與人言，但與同齡兒童相比，他又顯得聰慧穎悟，他4歲便顯露出繪畫天分，「伏地繪獅子頻伸狀，栩栩如活」，「所繪各物，無一不肖」（蘇紹賢《先叔蘇曼殊之少年時代》），7歲入瀝溪簡式大宗祠村塾從蘇若泉（前清舉人）讀書，頗受蘇先生賞識。[1]但是族人並不善待這個自小就失去母愛的混血兒，族人歧視，父親，生母及養母遠在異國，有家但這個家如同冰窟，有親但親人遠隔天涯，以至他從少年時代起，寄人籬下，自嗟身世，「有難言之恫」。1896年（光緒二十二年丙午），蘇曼殊13歲，患大病，嬸嬸預其不治，將他放在柴房裡待斃，幸虧善良的嫂嫂憐其孤病無依，悉心照料，始得康復。後來，蘇曼殊在其小說《斷鴻零雁記》中，借乳母之口道出他童

[1]　作者1998年春曾專程訪問蘇曼殊故居，今天蘇曼殊故居瀝溪村村口由珠海市政府立石碑一座，碑文稱其為「愛國詩人，革命者及著名僧人，生於日本，曾於6-13歲返瀝溪，併入讀村塾簡式祠堂，受塾師蘇若泉老先生稱賞，由此孕育他奇人奇才的個性⋯⋯」

年時代在瀝溪的遭遇之悲慘：「甚矣哉，人與猛獸，直一線之分耳！吾（乳母）既見擯之後，彼（嬤嬤）即詭言夫人（蘇曼殊生母）已葬魚腹，故親友鄰舍，咸目爾為無母之兒，弗之聞問。……」

　　蘇曼殊幼小所經受的無母之痛，寄人籬下的悲慘遭遇，在其童心留下了濃重的陰影，在其大腦深處留存下不可磨滅的印記。現代心理學的研究成果表明，人的中樞神經的效應過程，是同大腦儲存的前期經驗相聯繫的，每當外界信號引起大腦皮層興奮，立即會啟動前期經驗負荷體，並與相應的經驗負荷體建立暫時聯繫，從而做出反應活動。人的一生中的前期經驗負荷體，對其性格、心理、氣質產生深刻的影響，蘇曼殊終其一生自卑、自憐、自戀、自傲等複雜的情感以及非僧非俗，自戕傷身等狂怪行為，都和他的前期經驗負荷體──幼小時代不愉快的記憶有關，也就是說他畸變的人格是他的不愉快的童年的伴生物和派生物，對於蘇曼殊來說，因其身上還流淌著以「物之哀」而著稱的大和民族的血脈，日本民族氣質中的自閉、哀感等遺傳基因進一步強化了其對於人生的悲情，因此，他的思想情感的矛盾性和複雜性又有過於其同時代的同類人物如八指頭陀敬安和尚等。[2]

　　1896年，13歲的蘇曼殊終於從故鄉瀝溪走出來，先是赴上海依父親生活，並開始從西班牙牧師羅弼・莊湘學習英文。1898年，15歲的蘇曼殊赴日本橫濱求學。15歲至19歲在華僑創辦的新式學堂大同學校學習中文，並顯露繪畫才能，時繪小幅畫贈同學，並為教科書繪插圖。1902年，蘇曼殊考入早稻田大學高等預科中國留學生部，並於反清組織「青年會」中結識陳獨秀、張繼、吳綰章等後來民國時代的風流人物。期間於1900年（蘇曼殊17歲），曾協助辦理表嫂的喪事，加之感歎身世飄零，產生禪念，潛回廣東流浪至新會縣崖山慧龍寺投贊初大師剃度為僧，但由於年少定力尚淺，觸犯寺規被逐出山門。[3]1903年上半年，入東京振武（成城）學校學

[2] 蘇曼殊終生都沒有能擺脫童年時代不愉快的記憶印刻在其心靈上的陰影，隨著生活閱歷的加深，他對人生的失望也與日俱增，他將友情和愛情看得比親情還重要的主要原因也在此，而友情和愛情在嚴酷的社會現實面前往往是靠不住的，所有這一切促使他最終將精神安慰寄託於佛門，並以禪佛的苦、空觀來消解、平衡內心的苦悶，以禪宗理念如「依自」，「無畏」等來平息內心的矛盾，其小說詩歌繪畫文本中一再表現出「我執」與「破我」之間激烈爭鬥，而最終皆以大乘空觀來化解一切煩惱，不斷取得心靈短暫平衡。參見邵迎武《蘇曼殊新論》。

[3] 關於蘇曼殊出家的時間地點歷來眾說紛紜，根據其自傳性質的小說《斷鴻零雁記》及其1907年寫的《梵文典・自序》、河合仙《曼殊畫譜・序》、1909年寫的《題拜倫集序》，均有「早歲出家」，「早歲度剃」語，現存最早的蘇曼殊書信的落款日期為1903年，他剛好20歲，自署「曼殊」二字。可得出結論，蘇曼殊於20歲之前在嶺南惠州或珠江三角洲一帶（主要是廣州附近）某寺出家。

習陸軍技術，並加入「拒俄義勇隊」，「軍國民教育會」，介入當時的政治活動，1903年秋，蘇曼殊棄學回國，做事會話表露心跡，這是蘇曼殊文學藝術活動的起點，從此一發不可收拾，其文學藝術的稟賦在時代風雲的激盪之下，發出璀璨的光華。

（二）在入世和出世之間（1903.4-1912.4）

　　1903年，弱冠之年的蘇曼殊由於積極參與反清排滿活動，表兄林紫垣斷絕資助，蘇曼殊繪畫賦詩留別湯國頓，決然乘舟返回祖國。從此開始了他一生中積極用世，勇猛精進的人生階段。他基本上是以類似於大乘「菩薩行」的救世精神從事教育、啟蒙宣傳並親自參與革命活動，這期間他雖然曾重歸佛門，留連秦樓楚館，詩酒風流，並遠赴暹羅，錫蘭等地究心梵學，也於南京祇洹精舍聽楊文會講經說法等等，但他的總的人生志趣是積極進取的。也是從這個時候開始，他那「經缽飄零，居無定處，非僧非俗」的具有現代意識的禪門獨行者的形象開始形成。

　　以教育論，這期間，蘇曼殊曾任教於蘇州吳中公學社（1903）、安徽旅湘中學（1903）、湖南實業學堂（1905）、南京江南陸軍小學（1905）、長沙明德學堂（1906）、蕪湖皖江中學（1906）、南京祇洹精舍（1908）、爪哇喏班中華學校（1909.12-1912.3）以進行啟蒙宣傳和鼓吹革命論，蘇曼殊先是在當時於排滿反清最激進，號為「蘇報第二」的《國民日日報》擔任撰述，並在該報發表《敬告日本廣東留學生》、《以詩並畫留別湯國頓》、《女傑郭耳縵》、《嗚呼廣東人》及文學翻譯《慘世界》（即法國作家雨果的《悲慘世界》），鼓吹無政府主義，民族主義和社會主義思想，反傳統、反禮教的立場相當鮮明。[4]1907年於《民報》增刊《天討》上發表《獵胡圖》、《岳鄂王池州翠微亭圖》、《徐中山王莫愁湖泛舟圖》、《陳元孝題奇石壁圖》和《太平天國翼王夜嘯圖》，五圖的共同主題是反清排滿，幅幅筆力雄渾高逸，與其晚期繪畫的沖淡蕭疏形成強烈的對照。1907年底至1908年春，蘇曼殊又在同盟會河南分會的機關刊物《河南》上，連續發表了《洛陽白馬寺圖》、《潼關圖》、《天津橋聽鵑圖》及《嵩山雪月圖》，蘇曼殊不僅以中原的風物入畫以激發中原人

[4]　《慘世界》的翻譯不忠於原著，蘇曼殊、陳獨秀「好以己意插入」，借題發揮，正好反映出他們當時的思想。如第七回借男德的口對孔子猛烈攻擊：「那支那國孔子的奴隸教訓，只有那班支那賤種奉作金科玉律，難道我們法蘭西貴重的國民也要聽他那些狗屁嗎？」同一回，又借男德的口宣傳社會主義思想和階級對立的觀念：「世界上物件，應為世界人公用，那註定是哪一人的私產嗎？」「我看世界上的人，除了能作工的，仗著自己本領生活，其餘不能作工，靠著欺詐別人手段發財的，哪一個不是搶奪他人財產的蠹賊呢？」

民熱愛家國，驅除滿清的革命意識，更在畫跋上直抒胸臆，表達了他與宋亡民鄭思肖一樣摯烈的愛國主義感情。1907年，蘇曼殊與章太炎、劉師培、陶冶公及日本人幸德秋水，印度人缽邏罕發起成立「亞洲和親會」，鼓吹亞洲大陸的民族革命運動。[5]以投身革命論，這期間，蘇曼殊參加「拒俄義勇隊」、「軍國民教育會」，1903年底，向革命黨人陳少白借槍欲槍殺保皇派康有為。祕密參加華興會，並為革命黨人做地下聯絡工作。

1903年，蘇曼殊暫住香港《中國日報社》期間，因落落寡合，深感世道惡濁，由相識者薦住惠州某廟再度落髮為僧，「惟地方貧瘠，所得每每不足以果腹。曼殊知不可留，一日乘其師他往，遂竊取其已故師兄之度牒，及其他僅存之銀洋二角以逃。」[6]1903年任教長沙期間，他曾溯湘江，拜衡山，登祝融，緬懷歷代高僧大德，流露強烈的脫俗意願，並於1904年初春，隻身做白馬投荒客遠赴暹羅、錫蘭、馬來西亞、越南等地，千山萬水，行腳打包，效法法顯，玄奘萬里取經，並於期間悉心梵學，結交當地的高僧大德。1908年，應楊仁山（文會）邀請蘇曼殊往南京祇洹精舍任金陵梵文學堂英文教員，並於病中親聆楊仁山講經說法。至於他作於這一期間三篇著名的佛學論文更是他膜拜釋式，挺身護法的證明，這三篇文章分別為：《儆告十方佛弟子啟》、《告宰官白衣啟》（1907年5月作）、《復羅弼‧莊湘》（1911）。

從投身教育、鼓吹和參與革命這方面看，蘇曼殊確實是入世的，但是，從他學佛求禪而且終身沒有破欲禁（終身無有和女人發生肉體關係）來看，他似乎又確實是出世的，而實際生活中的蘇曼殊，又是一個集俗人、佛徒、狎客、酒肉和尚、糖僧、風流和尚等多重人格面貌於一身的獨行士。從1903年到1912年20到32歲，經常是袈裟披身的蘇曼殊結識的著名妓女就有：金鳳（1905）、花雪南（1907）、百助眉史（1909）、以及老賽（賽金花）、陳彩雲、桐花館、周意雲、葉惠珠、夜明珠、洪霞雲、迎春四等數十人。此外，尚有表妹靜子姑娘與其兩情相悅，並最終投海殉情，莊湘牧師欲以其女雪鴻隨嫁，但蘇曼殊在經歷情與僧冰火同爐的心靈痛劫之後，最終都能「斷惑證真，刪除豔思」，而他的刪除豔思又是短促的，一遇才情智慧相若，意合情投的「卿卿」，他又會無端生起「無量春愁無量恨」，《燕子龕隨筆》有一段話道出蘇曼殊一生對情的「深憂」：

5 「亞洲和親會」宗旨：「反對帝國主義，期使亞洲已失主權之民族，各得獨立。」「凡亞洲人，除主張侵略主義外，無論民族主義、共和主義、社會主義，無政府主義者，皆得入會。」見唐寶林，林茂生：《陳獨秀年譜》（上海：人民出版社，1988），第44頁

6 李蔚：《蘇曼殊評傳》（北京：社會科學文獻出版社，1990），第88頁。

　　草堂寺維那一日叩余曰：「披剃以來，奚為多憂之歎耶？」曰：
「雖今出家，以情求道，是以憂耳。」

　　蘇曼殊一生都在企圖「越此情天，離諸恐怖」，但是他一生也「總是
有情拋不了」。作為一個「情僧」的多重矛盾心態，正好說明了他不是一
個簡單平面的人物，而是一個有著豐富的心理層次並且每一層次又不止是
一個單面的性格整體。他自稱「以情求道」，而且也確實於情天欲海中悟
出眾生情欲流徙不居及其非真非實的本來面目，如其名句「懺盡情禪空色
相」，但他一次次逃情，又一次次陷溺其中，追究其心理上的原因，又恐
與其自小失去母愛，久之鬱積成癖的變態心裡有關，因為自小心靈上留下
這個缺憾，他轉而從別的女性身上尋求母性的呵護，從這個角度來看，蘇
曼殊對女性的那種若即若離的態度似可得到心理學上的解釋。

　　蘇曼殊一生的文學藝術成就主要集中體現在這一時期他所創作的詩、
畫、翻譯、雜論、序跋、筆記和書信中，其中又以詩畫的成就最高，被認
為是蘇曼殊代表作的《本事詩十首》就是他1909年的作品，這組本事詩做
成後，除陳獨秀當時就和作外，南社諸子柳亞子、高天梅、蔡哲夫、姜可
生、姚鵷雛、俞劍華、諸貞壯皆有和作。其中《春雨》一詩近一個世紀以
來博得無數人的激賞，20世紀初的文化名人中以一首七絕盛傳不衰的，除
了譚嗣同的《潼關》外，恐找不出第二首了。[7] 蘇曼殊一生的103首詩作，
共有28首作於1912年之後，85首作於1903-1912年之間，[8] 其一生的一百多
幅繪畫只有少數作於1912年之後。

　　蘇曼殊積極入世，但他的入世和傳統知識分子的入世情懷趣味大不相
同，後者要以仕宦為手段，輔弼聖王，廓清天下，而蘇曼殊的積極用世，
是以佛家普度眾生的慈願來謀求眾生的福祉，尤其是他的這個大悲願蒙上
一層濃厚的禪佛的色彩後，就使他的言行偏離常軌。對於他的「無端狂笑
無端哭」，我們不聯繫他的禪僧身分，不考慮中國佛教在近代的入世性流
變以及其背後的大時代，我們會格外困惑的。

　　蘇曼殊從20歲至32歲這段最具創造力的青春年華，以他的詩畫在近現
代中國文藝發展史上留下了獨特的聲音，他的思想和行動看似入世，而實
際上是以出世的情懷來做入世的事業的，他的為人，他的文章和詩畫無

[7]　譚嗣同的《潼關》：終古高雲簇此城，秋風吹散馬蹄聲。河流大野猶嫌束，山入潼
　　關不解平。詩作於1878年，那時蘇曼殊還沒出生。蘇曼殊曾繪《潼關圖》、《終古
　　高雲圖》，畫跋上皆題這首詩。

[8]　根據馬以君編注，柳無忌校訂之《蘇曼殊文集》（廣州：花城，1991），第1-3頁。

不具有這個特點。可以說，在這一期間，他看似徘徊在佛門與紅塵之間，而本質上他是出世的，對當時流行的各種主義、主張，他自有他自己的理解，並根據自己的理解而採取相應的人生態度，在晚清中國社會的情勢下，學佛禮佛，企圖以佛教來拯救世道人心，也一併作為主體心靈的最後慰藉的也絕不止蘇曼殊一人，但由於個人出生背景，個性特徵，生活經歷的不同，因而個人的政治態度、生活態度和最後的人生歸結也各不相同。蘇曼殊在這一時期及其為時不多的最後幾年的生涯中，其出世與入世，僧與俗的往往復復，最典型的代表了那個時代知識分子在文化轉型時代的精神的苦悶與掙扎。

（三）走向消沉

1912年4月，蘇曼殊的人生態度產生了一個重大的轉折，這可從他1912年4月從上海《復蕭公》一信中看出來：

> 蕭公足下：
> 　　佛國歸航，未見些梨之騎；經窗憐卷，頻勞燕子之箋。猛憶數人，鶯飄鳳泊。負杖行吟，又唏噓不置耳！
> 　　昨唔穆弟海上，謂故鄉人傳不慧還俗，從屬某黨某會，皆妄語也。不慧性過疏懶，安感廁身世間法耶？惟老母之恩，不能恝然置之，故時歸省。足下十年性情之交，必諒我也。
> 　　拜倫詩久不習誦，曩日偶爾微辭移譯，及今思之，殊覺多事。亡友篤生曾尼不慧曰：「此道不可以之安身立命。」追味此言，吾誠不當以閒愁自戕也！
> 　　此次過滬，與太炎未嘗相遇。此公興致不淺，知不慧進言之緣未至，故未過訪，聞已北上矣。
> 　　今托穆弟奉去《飲馬荒城圖》一幅，敬乞足下為焚化於趙公伯先墓前，蓋同客秣陵時許趙工者，亦昔人掛劍之意。此畫而後，不忍下筆矣！

這封信對我們認識蘇曼殊的思想變化具有極其重要的參證價值，因信中提到的幾件事都與當時的重要歷史事件有關涉。此時的蘇曼殊正住在上海《太平洋報社》，該報為北伐軍在上海的機關報，經理朱少屏，主編葉楚傖，文藝編輯柳亞子，都是曼殊的朋友。此時為該報主筆陣的，尚有李叔同（弘一法師）、林一廠、余天遂、姚鵷雛、胡樸安、胡寄塵、周人菊、陳無我，幾乎清一色的南社社員。當時，雖說辛亥革命推翻了滿

清王朝，但革命的果實旋即落入竊國大盜袁世凱之手。2月23日，孫中山
辭去臨時大總統職位，3月10日，袁世凱就任臨時大總統。當時袁的竊國
陰謀尚未大白於天下，國人一般皆以為中國的富強指日可待，所以蘇曼殊
信中提到章太炎「興致不淺」北上北京。[9]但柳亞子等南社的有識之士，
目睹孫中山辭職，南京臨時政府撤銷，中國同盟會聲勢不振，深感國事日
非，皆有英雄末路的感慨，就在這種內心的痛苦和憂患之中，這批當初的
革命黨人，也包括蘇曼殊，思想日趨消沉，生活日漸頹廢。這期間，蘇曼
殊與柳亞子、葉楚傖大吃花酒，據柳亞子《蘇和尚雜談》：「曼殊常叫花
雪南，我（柳亞子）常叫張娟娟，葉楚傖常叫楊蘭春。」「我們的同吃花
酒，就在此時，大概每天都有飯局，不是吃花酒，就是吃西菜，吃中菜，
西菜在嶺南樓和粵華樓吃，中菜在杏花樓吃，發起人總是曼殊。」[10]

　　信中蘇曼殊曾提到自己曾移譯拜倫詩，1909年蘇曼殊住東京《民報》
社章炳麟寓所曾接連譯出拜倫三首長詩──《去國行》、《贊大海》、
《哀希臘》，對拜倫「詩人去國之憂，寄以吟詠，謀人家國，功成不居」
的救世情懷由衷讚佩，覺得拜倫的情懷與功業「雖與日月爭光可也」！[11]
蘇曼殊在翻譯拜倫這幾首詩作的時候，反清排滿的革命運動屢遭挫折，末
代皇帝溥儀繼帝位（1908），中華民族處於內憂外患的危急情勢之下，這
時候蘇曼殊的民族革命思想是相當激進的，信中提到他對「拜倫詩久不習
誦」，那是因為至1912年《太平洋報》期間，蘇曼殊的激情已遭遇了重大
的挫折，1908年至1909年期間的蘇曼殊尚懷著濟世拯道的一腔激情，他引
拜倫為濟世同道，歌拜倫詩而表達他悲天憫人而思有所為，竟不能為的一
腔悲緒。[12]

[9]　章太炎當時沒有識破袁世凱的包藏禍心，至1913年，袁的竊國野心昭然於天下，章
　　冒危入京師，為袁世凱幽禁。後來魯迅先生在《關於太炎先生二三事》中所謂「考
　　其生平，以大勳章作扇墜，臨總統府之門，大詬袁世凱的包藏禍心者，並世無有二
　　人」，即指此事。見劉夢溪主編：《中國現代學術經典》（石家莊：河北教育，
　　1996），第657頁。
[10]　柳亞子：《蘇和尚雜談》，載柳無忌編：《蘇曼殊研究》（上海：人民出版社，
　　1987）第288-312頁
[11]　蘇曼殊：《拜倫詩選自序》，載馬以君編注，柳無忌校訂：《蘇曼殊文集》（廣
　　州：花城，1991），第301頁。
[12]　蘇曼殊《潮音·跋》中提及他誦拜倫詩之情景：「循陔之餘，惟好嘯傲山林。一夕
　　夜月照積雪，泛舟中禪寺湖，歌拜倫《哀希臘》之篇。歌已哭，哭復歌，抗音與湖
　　水相應。舟子惶然，疑其為神經病也」。這是1908年底的事，就在上年年底，蘇曼
　　殊還以「欷覷不勝」的一腔悲續序《秋瑾遺詩》，1907年7月，革命黨人徐錫麟、
　　光復會領袖秋瑾共同策劃的浙江起義失敗，二人皆遇難，同年11月，孫中山領導的
　　潮州、惠州起義先後失敗，末代皇帝繼位，這正是一個「秋風秋雨愁煞人」（秋瑾
　　絕命語）的時代。

　　蘇曼殊在辛亥革命剛取得成功，便對自己曾移譯拜倫詩以激盪革命豪情「殊覺多事」，對自己當初的「入世」激情頗為自嘲，這自然與南社諸子的思想傾向有同步的地方，但同時也有其相異之處。

　　上文論及，南社諸子面對辛亥革命後孫中山的大總統職位旁落，加之洞察袁世凱的竊國禍心而意志消沉，因而大吃花酒，當年的銳氣頓消，這誠然為我們窺視南社同人心態的一種情境，但我們也應該看到，南社這些人，包括以出家人自居的蘇曼殊，畢竟是從傳統裡走出來的現代知識分子，他們的思想當然承受了西學的衝擊與洗禮，但這些人大都出自名門豪族，即以蘇曼殊論，他當時的家境也是富貴顯赫的，他們身上無不因循著舊文人的習氣，周作人稱他們為「難捨的名士」，這群人對於革命的理想不免帶有中國傳統文士對未來世界的「烏托邦」式的幻想，魯迅先生說：「希望革命的文人，革命一到，反而沉默下去的例子，在中國便曾有過的。即如清末的南社，便是鼓吹革命的文學團體，他們歎漢族的被壓制，憤懣人的兇橫，渴望著『光復舊物』。但民國成立以後，倒寂然無聲了。我想，這是因為他們的理想，是在革命以後『重見漢官威儀』，峨冠博帶，而事實並不這樣，所以反而索而無味，不想執筆了。」[13]事實上也確實如此，革命成功後集中了南社精英人物於壇坫的《太平洋報》從創報到關門大吉，不過五個月時間（1912年4月至9月），隨後，這幫南社文化人士，風流雲散。

　　蘇曼殊的思想情況當然與南社諸子有相當合拍的地方，但他的「入世」情懷本來就於南社諸子有所不同，他是以「出世」的情懷做「入世」的事業，以我佛慈悲的拯世理念企圖匡扶人心世道，至於「何黨何會」，在蘇曼殊看來，都不過是佛家所謂的「方便法門」，所以，他在信中自認「性過疏懶，安敢廁身世間法耶」？一旦革命之後，「烏托邦」式的理想成為泡影，社會上的不平不公依然如故，世道人心依然可悲可歎，這就令「眾生一日不成佛，我夢中宵垂淚痕」[14]的禪門釋子心灰意懶，其失意無聊有甚於南社諸子者。據張明觀《柳亞子傳》：「是年（1912年）夏天，柳亞子已浩然有歸志。《太平洋報》6月30日刊出消息《柳亞子行矣》，有云『亞子因省親故里，定期明日啟程，此後本報文藝欄由胡寄塵君擔任編輯。』」[15]而在此之前的6月21日，蘇曼殊已決定『起行東渡，聊作孤嶼習

[13]　曹聚仁：《南社新南社──「我與我的世界」之一》，載柳無忌編：《南社紀略》（上海：上海人民出版社，1983），第250頁。

[14]　蘇曼殊：《露伊斯‧美索爾像贊》，見《蘇曼殊文集》，第291頁。

[15]　張明觀：《柳亞子傳》（北京：社會科學文獻出版社，1997），第174頁。

靜之計』。」[16]對比他在1911年12月18日自爪哇致柳亞子、馬君武的信和同月自爪哇致柳亞子的另一封信，那個時候，當武昌起義成功的消息傳到南洋，蘇曼殊是何等的興奮，為了說明蘇曼殊在辛亥革命成功前後思想變化之大，不妨錄下他1911年12月致柳亞子、馬君武的兩封信：[17]

一、致柳亞子、馬君武（1911年12月18日，爪哇），亞子、君武兩公侍者：

> 久別思心彌結，誰云釋矣？邇者振大漢之天聲，想兩公都在劍影光中，抵掌而談。不慧遠適異國，惟有神馳左右耳。天梅、止齋為況何似？楚傖兄還居滬否？
>
> 不慧又病月餘，支離病骨，誰憐季子？今擬月遄歸故國，鄧尉山容我力行正照，屆時望諸公惠存，為我說消魂偈。君武、亞子願耶，否耶？
>
> <div align="right">十二月二十八日題
三郎伏枕上言</div>
>
> 天梅、楚傖、止齋、少屏、劍華、吹萬、英士諸居士均此問安。

二、致柳亞子（1911年12月，爪哇）

> 離絕文字久。昨夕夢君見縢上蔣虹字腿、嘉興大頭菜、泥棗月餅、黃爐糟蛋各事，喜不自勝！比醒又萬緒悲涼，倍增歸思。「壯士橫刀看草檄，美人挾瑟請題詩。」遙知亞子此時樂也。如臘月病不為累，當檢燕尾烏衣典去，北旋漢土，與天梅、止齋、劍華、楚傖、少屏、吹萬並南社諸公，痛飲十日，然後向千山萬山之外聽風望月，亦足以稍慰飄零。亞子亦有世外之思否耶？
>
> <div align="right">不慧曼殊頂禮
震生兄已內渡，相會未？</div>

自1912年6月蘇曼殊東渡省母，「聊作孤嶼習靜之計」之後，曼殊確實變得更加疏懶了，他頻頻往來於日本與蘇杭一帶，留連於山光水色和杯酒歌妓之間。以文藝創作論，這期間他的主要興趣已轉向小說，詩作不多，畫作也不多。以「廁身世間法」論，1912年12月至1913年6月，斷斷

[16] 蘇曼殊：《致劉三》，載馬以君編注，柳無忌校訂：《蘇曼殊文集》《廣州：花1991）第544頁。
[17] 見《蘇曼殊文集》，第532-534頁。

續續地任教於安慶安徽高等學堂（執教英文，常常不上講台），以及1913年8月22日發表《討宣言》外，[18]便沒有明顯的表示了。1916年5月，他聽說居覺生山東組成中華革命軍護國討袁，佔領濰縣、高密等地，即往青島拜訪，但顯然沒有參與幕政，除了遊嶗山，則時與鍾志明、萱野長知夫人、周然等搓麻將，「曼殊之為人，外雖和易，而內有僻，故落落寡合。從事革命多年，為諸偉人上客。嘗與予深談甚久，心中鬱鬱不得志，有生何為死何遲之恨。」[19]

總之，1912年之後，蘇曼殊進一步走向消沉，這主要有三個方面的原因，1.辛亥革命以後，袁世凱橫行天下，世道人心依然如故，這與蘇曼殊對革命後的憧憬大相徑庭；2.這時他的健康狀況慢慢惡化，而他竟然繼續其自戕速死的政策，狂吸雪茄，濫食餅糖，甚至不遵醫囑，私食糖栗，以致腸病不斷惡化；3.他的基於傳統價值觀的保守觀念又與當時已經在慢慢地發生著變化的社會現實格格不入，比如，1917年他在上海晤見柳亞子時，對上海的「大商壟斷之術工，而細氓生計盡矣」的社會現象流露出不解和不滿。1916年撰小說《碎簪記》，對美國文明痛加撻伐：「若美洲。吾不願往，且無史跡可資憑睇，而其人民以Make Money為要義，常曰：『Two dollars is always better than one dollar』，視吾國人直如狗耳，吾又何顏往彼都哉？人謂美國物質文明，不知彼守財虜，正思利用物質文明，而使平民日趨於貧。故倡人道者有言曰：『使大地空氣而能買者，早為彼輩收盡矣。』此語一何沉痛矣！」[20]

1912年之後，蘇曼殊的文藝成就主要表現於他創作的幾部小說，這幾部小說分別為《斷鴻零雁記》（1911，爪哇1912，上海）、《天涯紅淚記》（1914，東京）、《絳紗記》（1915，東京）、《焚劍記》（1915，東京）、《碎簪記》（1916，杭州）、《非夢記》（1915，杭州），《斷鴻零雁記》帶有作者記敘傳的性質，曆敘三郎（蘇曼殊的化身）為情所困，最終以禪佛解脫的心路歷程；其他幾篇小說的人物，如《絳紗記》中的夢珠（「曼殊」的諧音）、《焚劍記》中的孤獨粲、《非夢記》中的

[18] 蘇曼殊的這篇《釋曼殊代十方法侶宣言》指名道姓，劍拔弩張，有駱賓王《討武曌檄》的痛快淋漓，這固然有當時全國群情激憤刺激的影響，也有蘇曼殊人生兩友章太炎和陳獨秀的影響，章太炎同年8月入京大詬袁世凱包藏禍心，陳獨秀則於同年七月在上海與安徽討袁軍總司令柏文蔚商討組織安徽討袁軍總司令部的問題，其間他和蘇曼殊有過接觸。見《章太炎先生學術年表》，載劉夢溪主編：《中國現代學經典》（石家莊：河北教育，1996），第657頁唐寶林等：《陳獨秀年譜》（上海：人版社，1988），第58頁。

[19] 參見馬以君：《蘇曼殊年譜》，《佛山大學佛山師專學報》，1991年第1期，第96頁。

[20] 《蘇曼殊文集》，第211頁。

遣凡都或多或少帶有蘇曼殊的影子，這些小說的主題無一例外都是一個「情」字，「情與禮」、「情與錢」、「情與佛」的矛盾衝突構成蘇曼殊小說文本的三大主線，而最終，這些個如花美眷，美好的愛情無不被「眾生之苦」所摧折，狂風暴雨、水災、兵燹、海盜、路盜、破產、欺騙、偏見、誣陷，其發生都是飄然而至，人與事的出沒也是沒有前因後果，有情者必經劫難，他們（她們）的人生結局要麼殉情（雪梅、五姑、阿蘭、薇香、蓮佩、靈芬），要麼窺破紅塵，遁入空門（法忍、曇諦、秋雲、玉鸞、孤獨粲、燕海琴）。《天涯紅淚記》為未完成之作，現可見前兩章，但其主角燕影生的音容笑貌也絕似曼殊，根據這前面兩章的兵荒馬亂的背景交代及小說開頭悲鬱氣氛的渲染，小說的悲劇性結局已隱然若現。[21]1918年5月2日（農曆3月22日）下午4時，臥病不起的一代奇僧蘇曼殊，逝世於上海廣慈醫院（為法國天主教會1907年創辦），臨終留言：「但念東島老母，一切有情，都無掛礙。」蘇曼殊的靈柩在上海的廣肇山莊寄存了六年之久，直到1924年6月，才由陳去病（巢南）為之安葬於杭州西湖孤山。墓地「瀕湖一角，古木蕭森，萬柄荷蕖，繚繞左右；隔水則棲霞嶺下陶秋諸烈士之墓在矣」。[22]蘇曼殊一生不善謀生，至臥病不起時身無分文，但他一生稍有錢財，輒揮手萬金，他是把友情看得比生命還重要的，他平時待友毫不吝惜錢財，至他自己臥病不起，朋友們也沒有拋棄他，而是從感情上，醫資上慷慨資助，朋友周然解所佩之銀贈送他以計時，蕭紉秋以自己珍藏的美玉相贈，後為曼殊含殮，柳亞子寄三十塊錢輾轉到曼殊手，章行嚴親送醫資至病榻。曼殊曾謂：「且予之不忘諸友，亦猶諸友之不忘予。執一箋之來，使予知子之真不予棄也，其欣感蓋十百倍於身受者矣。」[23]

蘇曼殊去世後，陳去病、徐懺慧、諸宗元、居覺生、徐小淑，林亮生、鍾明志、汪精衛等為營葬奔相走告，孫中山「賻贈千金」，徐懺慧慨然以湖濱（生壙）地見割，1924年6月9日下午，蘇曼殊遺體登穴，墓廬築成。稍後，諸友又在蘇曼殊墓前再建一塔，由諸宗元撰《銘》、陳去病撰

[21] 《天涯紅淚記》第二章有如下描寫：「一日，女肅然謂生曰：『吾聞人生哀樂，察其眉可知。然則先生亦有憂患乎?』鶯吭一發，生已淚盈其睫。」

[22] 蘇曼殊位於孤山之陰的原墓廬及墓塔1964年被毀，其墓被四清工作隊遷往西湖雞籠山，至今無有下落。原墓址現更立白色大理石碑一方，碑文為：蘇曼殊（西元1884-1918）原名玄瑛，廣東中山縣人。曾留學日本，回國後任教師，編輯等職，擅詩文、小說，精通多國語言，法國雨果的《悲慘世界》首先由他翻譯到中國，後在惠州長壽寺出家為僧，法號曼殊。他一生浪跡天涯，顛沛清貧，因病早逝於滬。柳亞子等集資建曼殊塔於此處，1964年遷墓雞籠山。

[23] 周然：《綺蘭精舍筆記》，《佛山大學佛山師專學報》，第9卷（1991年2月），第101。

《疏》，[24]兩文對蘇曼殊的評價極高，《銘》中有曰：「早棄冠服，不忘
家國；行腳萬里，劬志一生；博通文藝，旁及語文；……其於朋遊彌勤信
納；有所不屑，弛書力諍；久而益敬，眾所稱矣。……」《疏》中有云：
「曼殊大師，妙造玄微，空色諸相，英年解脫，涅而不緇……籲其悲矣！
夫天地生才，由來非偶，既畀付以特殊，將期許而無已，況復翱翔瀛嶠，
眷戀神泉……而乃心性湛然，忘情物我，慈詳愷悌，磊落光明，若吾師
者，不可慕哉？特是人間汙濁，原來可濯其清高，一旦委形影，絕塵鞅，
無掛無礙，飄飄而作逍遙遊者，固亦宜然。……」

　　1930年，蘇曼殊12周年忌辰，陳去病懷念這位友人，有和柳亞子《感
賦》一首，回憶其與蘇曼殊的論交，山高水長，不勝企仰之情溢於言表：

> 慷慨論交四十年，當年猶記在神田（余留學日本，始識君於神田，
> 相與組織軍國民教育會）。風雲才略曾何濟，江海飄零盡可憐。一
> 代騷心歸淨土，畢生遺恨托吟編。多情仗有西湖水，長與青蓮繞
> 畫禪。[25]

　　此詩總結蘇曼殊的一生，歸結為他的「詩」（吟編）和他的頗具禪
味的「畫」（畫禪）將與西湖的碧波和青蓮一樣，長留天地，而與三光
共永！[26]

二、蘇曼殊的思想

　　蘇曼殊生活的年代（1884-1918），是為清末民初時代。在整個中華
文明史上，這是一個三千年來一大變局的天崩地坼的時代。中國文明經
歷著轉型時期的劇烈陣痛。蘇曼殊求學及其歸國直至去世（1887-1918）

[24] 見李蔚：《蘇曼殊評傳》，第452-454頁。
[25] 馬以君：《蘇曼殊與陳去病》，載《南社研究》第4輯，1995年7月，第50-61頁。
[26] 蘇曼殊身後，諸友懷念其人或托於詩，或寄於文，可謂連篇累牘，因此才有柳亞子
後來於上海的「活埋庵」編纂而成厚厚的十三大冊《曼殊餘集》。例如，《曼殊餘
集》上有《關於曼殊侄女蘇紹瓊女士》一文，就記錄著蘇紹瓊遺詩一首，有云：
「詩人，漂零的詩人，我又彷佛見著你，披著袈裟，拿著詩卷，在孤山上吟哦著。
寂寞的孤山呀，只有曼殊配作你的伴侶。」1936年，蘇曼殊十八周年忌辰，柳亞子
與友人李大超在上海為修葺曼殊大師墓塔，啟示海內，希翼「當世名公巨卿，達人
長德，揮斥兼金，加以修治；庶幾上慰總理九天之靈，下增風月六橋之勝」，但此
事終因柳「公務太多，生著腦病」耽擱下來沒辦成，曼殊的墓1964年四清運動時，
被四清工作隊遷往雞籠山，至今沒有下落，此又成為曼殊身後的一個謎團。

的這段時間，正是中國學術思想史上的轉型時代，[27]這期間發生了一系列重大的歷史事件都與後來20世紀中國的前途和命運緊密相關，如1889年的戊戌維新運動，1895年的中日甲午戰爭，1900年八國聯軍攻佔北京，1903年俄國侵略東三省，1903年的「蘇報」案，1913年的「二次革命」，1913年袁世凱稱帝等。中國文明當時面臨的危機是雙重的，其一，國族危機，1895年以後，帝國主義對中國的侵略從鴉片戰爭以來的割地賠款，進一步升級為公開侵佔領土（如1900年的八國聯軍攻佔北京，火燒圓明園），瓜分中國；其二，由於西學的輸入，以儒家的普世王權為核心的政治制度，以及與這個政治制度生死與共的以儒家天人合一觀為基點所建構的一整套的宇宙觀和價值觀，開始動搖，這也即所謂的「文化危機」。在這樣的情勢下，一向以濟世補天為當然使命的中國知識階層，相對於他們歷代無數的前輩們來說，他們的肩膀上又多出一副重擔，也即啟蒙，求亡與啟蒙兩副重擔一肩挑。遠至五胡亂華，近至宋元、明清鼎革，中國的士大夫階層當時不屈服於外族的統治，他們的行動也就只是起來抗爭，這種抗爭與清末民初時代的知識階層的抗爭並無不同，而在文化心理上，他們總是處於居高臨下的狀態，他們起而抗爭甚至不惜以頭顱熱血（像岳飛、文天祥、左光斗）為代價的理由之一便是，以儒家文化為核心的普世王權制度和道德倫理觀乃萬世不變之天理，彼蠻夷未化之族類只能為我中土上國「王化」的對象，豈能做視彼等稱王稱帝於我中土？所以一旦這些少數民族的統治者真的以武力取得了江山，並自動皈依於儒家文化的「道統」和「治統」，知識階層的反抗情緒便也趨於緩和直至消失，直至曾國藩和張之洞，中國傳統文化價值的優越感依然沒變，所以曾國藩能以維護「三千年之名教」為號召，以士紳階層為中堅力量，將太平天國運動一氣蕩平，張之洞以「中學為體，西學為用」相標榜，能得到上至朝廷，下至仕民的廣泛認同與支持1896年，兩廣總督張之洞提出「中學為體，西學為用」企圖護持數千年來中國人賴以安身立命的傳統儒家思想，但很快，康有為、梁啟超就公開提出質疑，最為激烈的要數譚嗣同，他在《仁學》一書中，對儒家的綱常名教痛加貶斥。「由是二千年來君臣一倫，尤為黑暗否塞，無復人理，沿及今茲，方愈劇矣。」[28]「若夫釋迦之佛，誠超出矣，君父子夫婦兄弟之倫，皆空諸所有，棄之如無⋯⋯則盡率其君若臣與夫父母妻子兄弟眷屬天親，一一出家受戒，會與法會，是又普化彼四倫者，同為朋友矣。無所謂國，若一國；無所謂家，若一家；無所謂身，若一身。夫惟朋

27　參見張灝：《中國近代思想史的轉型時代》，《二十一世紀》，1999年4月號，總第52期，第29-39頁。

28　李向平：《救世與救心》（上海：人民出版社，1993），第51頁。

友之倫獨尊，然後彼四倫不廢自廢」[29]梁啟超1902年在《新民說》裡，更提出「新民」的觀念，把西方的「天賦人權」觀念引進來，對儒家思想中的人格素質（內聖）既有新質的補充又構成異質的挑戰。

由於康、梁、譚在政治上的影響力，從而也使他們熔鑄中西的新思想、新學說產生極大的影響力，以此為契機，中國的知識精英階層開始分化，一部分人繼續其為傳統文化「傳道」、「衛道」的角色，而另一部分人則從士紳階層裡分化出來，變為具有現代意識的知識分子。[30]而整個晚清時代，不管是思想保守的士紳階層還是從士紳階層分化出來的具有現代意識的知識精英階層，皆有著強烈的危機意識，尤其是這批得外來風氣之先的特立卓識之士，不僅對亡國危機，「扼腕切齒，引為大辱奇戚，思所以自淪拔。」[31]而且，面對西學衝擊下的中國傳統宇宙觀和價值觀的分崩離析和西學本身「來源淺轂，汲而易竭」的兩難境地，表現出文化認同感和文化身分定位上的矛盾性、焦慮性和游移性，相對於傳統的士紳階層來說，後者的人生道路一般來說是更加駁雜的，其究心窮理，冥思枯索的精神求索過程也是更加悲壯的。相對於傳統的士紳階層來說，就人數而論，這群現代知識分子不能與前者相比，但他們對當時及20世紀的文化思想的影響要遠遠超過前者，這主要是基於這群現代知識分子與當時已初步發展起來的傳播媒介的密切關係，他們的社會活動往往是辦報章雜誌，在學校教書或求學，以及從事自由結社，如學會或其他知識性，政治性的組織。透過這些傳播媒介，他們能發揮極大的影響力。其影響之大與他們極少的人數很不成比例。因此，在清末民初這群具有現代意識的知識分子，在社會上游移無根，在政治上他們是邊緣人物，在文化上，他們卻構成了影響力極大的精英階層。[32]

蘇曼殊顯然屬於這個知識精英階層，[33]他自小接受傳統文化教育，13歲開始學習英文，15歲又赴日本求學，作詩受過章太炎、陳獨秀、黃侃等大家的指點，又遠赴中印度一帶審究梵學，受教於龍蓮寺鞠悉磨長老；於南京祇洹精舍（1908年）親聆楊仁山講經說法；13歲便離開香山老家，投

29　同上書，第55頁
30　參見張灝：《中國近代思想史的轉型時代》，《二十一世紀》，1999年4月號，總第52期，第29-39頁。
31　同上書，第161頁。
32　參見張灝：《中國近代思想史的轉型時代》《二十一世紀》，1999年4月號，總第52期，第29-39頁。
33　張灝認為現代知識分子是有如下特徵的人：（1）受過相當教育，有一定的知識水準的人（不一定經過正式教育，也可以經過非正式教育，例如自修求學的錢穆、董作賓等人）；（2）他們的思想取向常常使他們與現實政治、社會有相當程度的緊張關係；（3）他們的思想取向有求變的趨勢。

奔當時新文化的發源地上海，從西班牙牧師莊湘學習英文。此後，他求學東瀛、回國任教、做報社的主筆或竟雲遊四海，在不同的寺廟掛單參禪，真正變成社會上脫了根的游離分子。蘇曼殊的思想取向一直與現實的權力中心存在著相當程度的緊張關係，早年他參加東京中國留學生組織「青年會」和「拒俄義勇隊」，1903年回國前夕以詩並畫留別湯國頓，藉以表明決心投入國內的民族民主革命。1903年任教吳中公學為包天笑繪《兒童撲滿圖》，寓意反清排滿的革命志向。1907年又為《民報》增刊《天討》作畫五幅供刊登，皆寓意推翻滿清，恢復中華的思想取向。1903年翻譯法國小說家雨果的《悲慘世界》（譯名《慘世界》），自第六章以下，插入自己的創作成分，表示對當時社會現實強烈的批判意識。即使是辛亥革命成功，他也沒有像當時許多革命黨人那樣邀功請賞，而繼續過著他「行雲流水一孤僧」的自由主義者和批評者的生活，[34]當他得知與自己有著師友情誼的章太炎北上袁世凱的總統府拜官授爵時，情緒怫然。

　　總而言之，他一生對社會現實不滿，「一肚子的不合時宜」，[35]也有人說他是一個「恨人」，他恨社會的腐敗和不公平，他恨世道人心的寐患，恨外國人凌辱中華，恨家人、[36]恨國人，尤其是個別商人和留學生之賣國，恨女性之妖冶，不講貞德，恨革命黨人中頗多奔走幹進之徒，即使是作為他精神的最後依託的禪佛，他也對其中敗壞禪門宗風的末法痛心疾首，對自己，他更恨，恨自己「羈縻世網」，難斷情根，蘇曼殊的詩文小說裡，出現許多「恨」字，如「莫愁此夕情何恨」，「幽夢無憑不勝恨」，「無量春愁無量恨」「春水難量舊恨盈」，「遺珠有恨終歸海」。

　　蘇曼殊在當時的歷史環境之下內心所鬱結的這種徹天徹地的恨意，恐怕只有比他大十九歲的譚嗣同有過之而無不及，這兩位同以佛家「普渡眾生」為大願的仁人志士，在那個空前的精神危機的年代裡，他們對現實的強烈不滿情緒以及求新圖變的思想傾向是一致的，他們拯時救世的理想也都同樣沾溉著大乘佛學的宗教理想主義色彩。譚嗣同在《仁學自序》裡說「天下治也，則一切眾生，普遍成佛。不惟無教主，乃至無教；不惟無君主，乃至無民主，不惟渾一地球，乃至無地球；不惟統天，乃至無天；夫

[34] 蘇曼殊的摯友，南社創始人柳亞子於民國成立後的1912年1月，應大總統府秘書雷鐵崖的執意相邀，前往就任大總統駢文秘書，但3天後，他便稱病辭職，返回上海。見張明觀：《柳亞子傳》（北京：社會科學文獻出版社，1997），第150頁。

[35] 柳亞子：《燕子龕遺詩序》，見柳亞子編：《蘇曼殊全集》（上海：北新書局1928），第83頁.

[36] 蘇曼殊出生3月生母棄養，7歲養母又見背，這給他的心靈投下了沉重的陰影，嘗引昔人詩句「為問生身親阿母，賣兒還剩幾多錢？」來表達一腔悲情。見《燕子龕隨筆‧十》。又有詩句：生身阿母無情甚，為向摩耶問鳳緣。

然後至矣盡矣，蔑以加矣。」[37]蘇曼殊在《露伊斯‧美索爾遺像贊》一文
中慨歎：「嗟，嗟！極目塵球，四生慘苦，誰能復起作大船師如美氏者
耶？」友人詩云：「眾生一日成佛，我夢中宵有淚痕。」最能體現譚嗣
同對現實的強烈不滿，以及其決意沖決一切網羅另造一新天地的救世抱負
的莫過於他的《潼關》絕句：「終古高雲簇此城，秋風吹散馬蹄聲。河流
大野猶嫌束，山入潼關不解平。」[38]蘇曼殊曾在他所作的四幅畫上題上這
首詩，以表示對嗣同仁者的深憂大恨的認同。[39]蘇曼殊生活的年代，出現
了一批在20世紀中國學術思想史上產生了重要影響的人物，其中蘇曼殊在
他的詩文中提及的就有：譚嗣同、章炳麟、陳獨秀、楊仁山、劉師培、黃
侃、黃節、辜鴻銘、夏曾佑、太虛和尚、李叔同（弘一法師）、釋敬安、
柳亞子等。以畫人論，與他交往的人有：黃賓虹、陳師曾、高劍父、陳樹
人等。其中對蘇曼殊的思想產生重要影響的人物當推章炳麟、陳獨秀、楊
仁山，[40]與他一生交情最篤的要數江南義士劉三和南社的創始人柳亞子先
生。處於轉型時代這些知識精英處於中西文化的夾擊之下，傳統的失落，
新學的激盪加之各人的人格個性及生活經歷的不同，在價值觀的選擇上，
無不經歷了艱難跋涉的歷程，有的抱定舊學不放，有的出入佛典、西學和
經籍而立志「別開一種沖決網羅之學」，[41]有的「逃儒而歸釋」（柳亞子
評弘一），有的舊學出身，最後皈依共產主義，有的先是思想激進，最後
退歸保守陣營，有的精通西學，轉而迷戀「國粹」。總而言之，國運艱
危，人心失衡，他們無可逃避地在眾多的主義、學說、思想和觀念的雜然
紛呈中做出價值判斷，在這眾多的選擇和判斷中，蘇曼殊的選擇和判斷獨
具特色。

　　蘇曼殊身後人們對他的評價，尤其是對他的思想的評價，各家說法不
一。柳亞子柳無忌父子認為蘇曼殊一生都是積極進取的，晚年貌似退屈，
實際上在精神上依然是進取的。文公直也取同樣的看法。以上三家對禪宗
與蘇曼殊思想的關係討論不多。[42]香港學界一般更重視蘇曼殊的文學藝術

[37] 見蔡尚思編：《譚嗣同全集》（北京：中華書局，1981），第370頁。
[38] 同上書，第59頁。
[39] 這四幅畫分別為：《為劉三繪紈扇》（105）、《終古高雲圖》（1905，為趙百先
　　繪）、《潼關圖‧一》（1907年底，為生母河合若之屬而繪）、《潼關圖‧二》
　　（1907），畫嗣同仁者《潼關》詩云：「終古高雲簇此城，秋風吹散馬蹄聲。河流
　　大野猶嫌跋束，山入潼關不解平。」余常誦之。
[40] 蘇曼殊與章炳麟、陳獨秀的關係介於師友之間。蘇曼殊作詩曾經二位指點，蘇章又
　　合作《儆告十方佛弟子啟》，楊仁山主持當時中國的佛學重鎮—金陵祇洹精舍，請
　　蘇曼殊做英文教習，但蘇曼殊親聆仁山老講經，在佛學上，蘇曼殊以師長尊之。
[41] 李向平：《救世與救心》（上海：人民出版社，1993），第50頁。
[42] 柳無忌：《蘇曼殊研究的三個階段》，見柳無忌編：《蘇曼殊研究》（上海：人

成就，如梁錫華、慕容羽軍等，慕容羽軍認為柳亞子和文公直對蘇曼殊的評價過高，不值一哂，他認為蘇曼殊對革命並不熱心，佛教教義的認識不足，因此，他「不是革命家，不是宗教家，更不是佛徒，而是一個並非神祕化的文學家」，「一位近代以來的純粹的文學清才」。[43]

80年代以來，大陸學者對蘇曼殊思想有兩種理解，一種從政治意識形態出發，將蘇曼殊解釋成一個披著袈裟以筆代槍的革命家，而另一種理解是以西方心理分析學理論為基礎，剖析蘇曼殊的人格面目，對蘇曼殊的複雜性多面性進行理性的解剖。

馬以君說：「蘇曼殊的各種行動，都圍繞著愛國主義這一核心去展開的。」「蘇曼殊是一個相當清醒的現實主義革命家和文藝家。」[44]毛策從佛洛德的心理分析學角度指出：「實際上他追求一種更高的人生境界——超我。可惜，這種追求在歷史面前使他碰壁，隻身在另一類「超我佛學中得到靈魂的安寧。這種安寧是短暫的，本我、自我又時時光顧干擾他。當無法驅散惱人的誘惑時，又歸返俗界。」從蘇曼殊與魏晉時代的竹林氣和晚明的狂放派的內在精神聯繫看，毛策更指出：他以中國人一代復一代的文化心理定勢，在中西文化撞擊、新舊制度交替、傳統與革新的臨界點上，以反常的行為，表達了對文明的嚮往，對人性的企求和對國粹的鄙視；他的狂放比先行者高出一籌。成為20世紀初葉中國知識群體中典型的標本。[45]邵迎武說：「事實上曼殊是一個強韌」的個性主義者。當然，他不是那種登高一呼應者雲集的英雄，而是一個具有內向性格的革命的參與者（注意：這種內向力表現為對自我欲望的克制、道德原則的恪守、至善至美人格的追求等等），但不論是在憤激和頹唐中他都保持著『自我』。他的『憤激』潛隱著某種失望；他的『頹廢』蘊涵著某種清醒，我們只有將其置於具體的「歷史」之中才能真正感受到這種『強韌』！」「他不是一個簡單平面的人物，而是一個有著豐富的心理層次並且每一層次又不止是一個單面的性格整體。」[46]

上述各家對蘇曼殊思想的論析多所發揮，從不同層面發掘出蘇曼殊思想的特質，但諸家都不太注意大乘禪學精神和禪宗理念對蘇曼殊思想以及文藝創作的決定性影響，而我們認為討論蘇曼殊的思想，最終還得著眼於

民出版社，1987），第531頁。另參見文公直：《曼殊大師全集》（上海：教育書店，民國三十六年），第26-27頁。

43　慕容羽軍：《詩僧蘇曼殊評傳》（香港：當代文藝，1996），第66-76頁。

44　馬以君：《蘇曼殊文集》（廣州：花城出版社，1991），第50頁。

45　毛策：《變形的人格再塑》，見《國際南社學會叢刊》，1990年6月第1期，第12-13頁.

46　見邵迎武：《蘇曼殊新論》（天津：百花文藝，1990），第24-31頁。

博大精深的大乘禪學以及中國佛學自晚清以來一股入世性潮流。前人對蘇曼殊一生「詩僧」的身分定位，我們認為是恰當的。只不過這個「詩僧」與其前的歷代「詩僧」不同，與其同時代的「詩僧」、「高僧」或「居士」也不同。前人對蘇曼殊「僧人」身分的質疑或者乾脆否定其「僧人」的身分，主要是糾纏於他在生活方式上的「非僧非俗」，如他有時「芒鞋破缽」，「袈裟披身」，有時西裝革履、文質彬彬，甚至蓄鬚留髯，[47]最主要的還是他羈縻情網，也即蘇曼殊的「豔思」，給人的印象好像是他終生都未去「色戒」，而他自己的詩中也多有流露為情苦困的愁恨。與其同時代的另外一位詩僧八指頭陀敬安和尚相比，他們出家的背景，學佛的志向以及詩禪的興味大致相同，但敬安一生未涉歌樓曲院，詩中並無出現「綺思豔語」，所以對他的「僧人」身分的認同尚無異議。與弘一法師相比，弘一39歲（1918年蘇曼殊去世，弘一法師始於杭州定慧寺出家）告別俗世生活，依律修持，青燈伴影，著書立說，直至圓寂，終成南山律宗一代宗師。他前半生絢爛至極，後半生趨於平淡，對他的「僧人」身分的認同也無異議。與南社的另一位著名僧人黃宗仰（1865-1921）相比，蘇曼殊和他落髮出家的背景，學佛的志以及同工詩畫等大致相同，但黃宗仰遠不及蘇曼殊式的「狂怪」也未曾涉足歡場，柳亞子評他為「儒釋同致」，對他的「僧人」身分，也無異議。而蘇曼殊的「僧人」身分歷來頗多爭議，對這一問題必須首先予以澄清。

不錯，蘇曼殊確實出入於僧俗之間，如其早期激烈的革命態度及行動，公然吃花酒，難耐禪家清規，暴食暴飲以及濃情豔思等等，這看起來確實驚世駭俗，而且從心理分析學角度來看，他的畸變的人格可以進一步追溯到他的童年時代的不幸遭遇，但若換一個角度，也即從禪宗的修行法門以及歷代禪門狂僧的行止來看，蘇曼殊的這種複雜性和多面性或可得到另一種解釋，我們可以說從他「嗣受曹洞衣缽」[48]以後，其種種驚世駭俗的言行真正體現了禪家修行悟道的法門：即事而真，見性成佛。禪宗的始創者六祖慧能（638-713）在《六祖法寶壇經》中給「禪定」的定義為：「外離相為禪，內不亂為定。外禪內定故曰禪定。若見諸境不亂者，是真定也」[49]曹洞宗風又有「鳥道玄路，月影蘆花」的美譽，所謂「鳥道

[47] 蘇曼殊1908年底至1912年期間，任教南洋爪哇惹班中華學校，曾蓄鬚留髯參見柳亞子：《蘇和尚雜談‧曼殊雜碎》，載柳無忌編：《蘇曼殊研究》（上海：人民出版社，1987），第320頁。

[48] 此說根據蘇曼殊託名飛錫所撰的《潮音‧跋》，學界一般皆予以認可。曹洞宗屬禪宗「五家七宗」之一，由唐代筠州洞山（江西宜豐）良價和他的弟子曹山（今江西宜黃）本寂所開創。

[49] 楊帆：《見性成佛——禪宗的生活境界》（台北：漢陽出版股份有限公司，

即是玄路，玄路即是鳥道」就是無路之路，「本宗無一法可傳」「迷在自心，悟在自心」；[50]而早在禪宗立宗之前，東土的許多才智之士體會佛學的精義，融合中華文化精義（儒、道及魏晉玄學），初步闡發中國大乘禪學的精神。南北朝時代的高僧寶志和尚可為代表性的人物，[51]其《十四科頌》，闡發中國大乘禪學精神，實為後來禪宗的先知先覺，《十四科頌》提要曰：一、菩提煩惱不二。二、持犯不二。三、佛與眾生不二。四、事理不二。五、靜亂不二。六、善惡不二。七、色空不二。八、生死不二。九、斷除不二。十、真傳不二。十一、解縛不二。十二、境照不二。十三、運用無礙不二。十四、迷悟不二。這和慧能的「禪定」觀若合符契，寶志和尚當時的傳法度人的方式就特別怪，他「忽如僻異，居止無定，飲食無時，髮長數寸。常行街巷，執一錫杖，杖頭掛剪刀及境，或掛一兩匹帛」。

　　通觀蘇曼殊的一生，他的種種狂怪舉動，包括他的「嬰嬰宛宛之情，皆可視為他的「離相」和修習禪悟過程中的「諸境」。但蘇曼殊一生徘徊在「出世」與「入世」，「方外」與「紅塵」之間，也即他自己所說的「冰」與「炭」的煎熬中，他基本上置身在主體的心境中，而試圖窺破色相，悟入真如，雖然有時因情欲糾纏而自我譴責甚至悲淚洗面以至於自戕身體求得心理上的平衡，但他作為禪僧的最後一道防線始終未破，柳亞子在《蘇玄瑛傳》說他「晚居上海，好逐狹邪遊，姹女盈前，弗一破其禪定也。」[52]對待愛情，蘇曼殊既嚮往，又畏怖，但他終都能以大乘禪「色空不二」的「空」觀加以「斷惑證真」。他在《燕子龕隨筆》中記錄下敬安和尚的詩句：「維摩居士太倡狂，天女何來散妙香，自笑神心如枯木，花枝相伴也無妨」；他的關於性欲為「愛情之極」以及「我不欲圖肉體之快樂，而傷精神之愛也」的議論；[53]他在《徹告十方佛弟子啟》中的「出家菩薩、臨機權化，他戒許開。獨於色欲有禁，當為聲聞示儀範故」的宣示；以及其小說《斷鴻零雁記》中三郎決心違背母願，逃情他鄉後的重重懺悔等，都表示他一生出入「情」與「佛」，「色」與「空」之間，每一次的「虱身於情網」，[54]都是一次「禪悟」的體驗，這也就是蘇曼殊式的「以情證道。」[55]歷史上有三種僧人與女色有糾纏，其一，如鳩摩羅什公

1997），第13頁。
[50]　同上書，第290頁。
[51]　同上書，第15-16頁。
[52]　《蘇曼殊研究》，第20頁。
[53]　《蘇曼殊全集》，第261頁。
[54]　《斷鴻零雁記》，載《蘇曼殊文集》，第24頁。「虱身」即「寄身」。
[55]　劉心皇先生和李鷗梵先生認為蘇曼殊「與妓同食共枕，終不動性欲」，是因為他

然納妓或像宋代嶺南的「火宅僧」娶有家室（日本的真宗戒律允許娶妻食肉），這是蘇曼殊不能認同的，《儆告十方佛弟子啟》上提及有人勸月霞禪師（安慶迎江寺方丈，民國初年名僧，蘇曼殊的僧友）蓄內，「禪師笑而置之」，蘇曼殊是認同月霞禪師的態度的，《斷鴻零雁記》第十三章記述：「余撫心自問，固非忍人忘彼姝也。繼余又思日俗真宗固許帶妻，且於剎中行結婚禮式，一效景教然也。若吾母以此為言，吾又將何說答余慈母耶？余反覆思維，不可自抑。又聞山後淒風號林，余不覺惴惴其栗。因念佛言：『身中四大，各自有名，都無我者』。嗟乎！望吾慈母切勿驅兒作啞羊可耳。」[56]可見蘇曼殊自從皈依禪門，便決定不再婚媾。其二便是一些見色心不動的高僧，他們實際上很難說是「見色不動心」，只不過這種「一抔淨土掩風流」的悵惘幽怨如巫山魂夢一樣潛藏得很深，他們寫過一些色中悟空的類偈體詩。如皎然的《答李季蘭》：「天女來相試，將花欲染衣。禪心竟未起，還捧舊花歸。」[57]敬安詩曰：「維摩詰是個中人，天女何妨繞定身？打破色空關捩子，髑髏頭上野花春」，宋僧道潛詩曰：「寄語巫山窈窕娘，好將魂夢惱襄王。禪心已作沾泥絮，不逐東風上下狂。」當代學人認為皎然的《答李季蘭》和道潛的《泥絮詩》類似於蘇曼殊《本事詩》十首中的第六首：[58]「烏舍凌波肌似雪，親持紅葉索題詩。還卿一缽無情淚，恨不相逢未剃時。」不同的是，上述諸僧深藏於內的色欲意識才起即收，態度是決絕的，他們色中悟空之後，便會趨於情緒的枯淡，蘇曼殊也在色中悟空，但他的嬰嬰之意，宛宛之情是那麼難以割捨，以致他一次一次重又墮入這種色中悟空的境地：「收拾禪心侍鏡台，沾泥殘絮有沉哀。湘弦遍灑胭脂淚，香火重生劫後灰，」[59]孤僧的寂冷的心靈一次次被愛火灼熱，每一次的遭逢都是一次艱險的精神歷險過程，是一次電光石火般的更深一層的「禪悟」，蘇曼殊的《題靜女調箏圖》一詩正是這種萬難的精神歷險過程的寫照：[60]

患了性無能的疾病，也即「身體有難言之恫」而非「身世有難言之恫」，對此，邵迎武先生的分析是有道理的：曼殊的狎妓，絕非只圖肉欲的發洩，而只是為了滿足「心理需要」，這是一種殘酷的自我戕伐，「靈」與「肉」的激烈衝突。證之以蘇曼殊的禪門背景，他的禪佛思想和其詩、畫、文、小說蘇曼殊終生當未破「色欲之禁」，否則，他的「歡腸」早柔化為水，而不致「冰炭同爐」，痛不欲生。參見《蘇曼殊新論》，第26-27頁。

56 見《蘇曼殊文集》，第111頁。
57 覃召文：《禪月詩魂──中國詩僧縱橫談》（北京：三聯書店，1994），第182頁。
58 同上書，第182頁。
59 蘇曼殊：《讀晦公見寄七律》，見《曼殊文集》，第32頁。
60 蘇曼殊：《題靜女調箏圖》，見《蘇曼殊文集》，第18-19頁。

　　無量春愁無量恨，一時都向指間鳴。
　　我已袈裟全濕透，那堪更聽割雞箏！

　　一邊是琤琤琮琮的箏樂，一邊是淚濕袈裟的蘇曼殊，由眼前的靜女和
耳旁的箏樂為接引蘇曼殊的神思已躍入對人生之無常，愛情之無常及眾生
之無常的禪佛空觀之中，但人生的實境，情海的波瀾又重重地阻隔著他的
破妄斷真，因此，他的這種觀空悟禪的過程是常人難以理解的精神歷險體
驗。蘇曼殊的「色中悟空」的艱難危絕是中國歷代禪僧所未曾經歷過的。
因此，蘇曼殊的沾染女色表面上來是破了禪家的「色戒」，而實際上他是
代表了禪家明心見性，當下悟入的另一種修行法門，所以我們認為與上述
兩種與女色有糾纏的僧人相比，蘇曼殊應屬於第三種類型。
　　不僅僅是在「色中悟空」，即在平時生活中，或高朋滿座，或萍蹤飄
影，或病中獨臥，蘇曼殊的言語行為的可驚可怪都表示著一種常人難以理
解的「離相」特徵。1908年9月，蘇曼殊養病杭州，住白雲庵、韜光寺一
帶，據蘇曼殊朋友劉申叔（師培）回憶：「嘗遊西湖韜光寺，見寺後叢樹
錯楚，數椽破屋中，一僧面壁趺坐，破衲塵埋，藉茅為榻，累磚代枕，若
經年不出者。怪而入視，乃三日前住上海洋樓，衣服麗都，以鶴氅為枕，
鵝絨作被之曼殊也。」[61]1913年春夏，蘇曼殊與南社諸子於燈紅酒綠的上
海度過一段選歌征色的日月，「一天傍晚，曼殊與李一民飲於小花園某校
書家。酒殘，曼殊對李一民說：『今晚月色大佳，何不同往蘇州一遊？』
李說：『好』。兩人遂驅車至滬寧站，匆匆入頭等車廂。李一民以連日征
逐，疲乏不堪，上車剛坐定，即闔目而睡。及至車抵蘇州，猶未醒寤。曼
殊牽衣喊醒，兩人到閶門外蘇台旅館住下。第二天，即返滬，抵滬時日尚
未過午。此行未訪一友，未購一物，蕭蕭宵征，所為何事，真是莫明其
妙。」[62]
　　可見，蘇曼殊不僅於「色中悟空」，「情中求道」，他的整個人生大
致是在一種「率性而為」的自由純真狀態下追求「無著」、「無執」、
悟入「真如」的過程，而他這種悟入的方式和途徑又和歷代禪僧迥然有別

[61]　馬以君：《蘇曼殊年譜》，《佛山師專學報》1987年第3期，第101頁。
[62]　李蔚：《蘇曼殊評傳》，第330頁。像這樣常人莫名其妙的行事很多。胡韞玉在
　　《曼殊文選序》一文中有如下記述：一日，余赴友人酒會之約，路遇子穀，余問
　　曰：「君何往?」子穀曰：「赴友飲。」問：「何處」曰：「不知。」問：「何人
　　招?」亦曰：「不知。」子穀復問余：「何往?」余曰：「亦赴友飲。」子穀曰：
　　「然則同行耳。」至即啖，亦不問主人，實則余友並未招子穀，招子穀者，另有人
　　也。其行事往往類此。見文公直《曼殊大師全集‧附錄》（上海：教育書店，民國
　　36年），第10頁。

（比如其以情證道），因此，他的種種看來不可理喻的舉動更具複雜性，根據其終極價值取向，參照禪門個性主義和自由主義的傳統，以及歷來狂僧悟道行為表現，我們不妨將他看作是近現代背景下的一位禪門高士。

　　蘇曼殊的佛學思想深受章太炎的影響，如他們同聲指斥禪門末法的「軌範鬆弛」、「禮懺惡習」、「法位爭奪」及「趨炎附勢」，對康梁新黨「廢除佛教」論的極力反駁，以及對釋迦「無上稀有之言」、「無上正覺之宗」的推崇等。但蘇曼殊學佛是真正的皈依，而章太炎的參佛帶有比較濃厚的實用主義的色彩，這在他的重要佛學論文《建立宗教論》和《答鐵錚》等文中表露無遺。章太炎認為要挽回當時的世風之頹，人心之貪，必須重振佛學，主要是法相惟識學，「非說無生，則不能去畏死心；非破我所，則不能去拜金心；非談平等，則不能去奴隸心；非示眾生皆佛，則不能去退屈心；非舉三輪清淨，則不能去德色心。」[63]他認為佛教尤其是禪宗的自貴其心契合於中國人由來已久的依自不依他的精神，對民眾來說可培養道德，對當時的反清排滿革命，可激發自尊無畏的勇氣，「排除生死，旁若無人，布衣麻鞋，任行獨往。」[64]這些觀點，蘇曼殊是完全接受的，並體現於自己的行動中。但正如當代學者張海元指出的那樣，「章太炎作為資階級革命派的理論家，只是把鼓吹佛教作為革命事業的一個部分，而蘇曼殊卻有意無意地把改革、振興佛教當作自己的事業。」[65]這就是蘇曼殊在辛亥革命以後終於與章太炎分道揚鑣的主要原因。

　　蘇曼殊的學佛的目的是為了「眾生成佛」，他參加革命活動是以大乘「菩薩行」的救世情懷來力行其事的，可以說「推翻滿清建立民國」與他幻想中的「上國」，[66]其旨趣頗為不同。不然，「新學暴徒」的過火行為惹起他的不滿，辛亥革命後他的種種牢騷就不可理解。他參加同盟會、興中會、光復會以及秋社等革命組織的活動，但他從來沒正式加入其中任何一個組織，至今為止，也沒有任何證據證明他曾以革命黨人自居，秋瑾死難後，他序秋瑾遺詩的開頭是這樣寫的：死即是生，生即是死。秋瑾以女

[63]　章太炎：《建立宗教論》，見劉夢溪編《中國現代學術經典・章太炎卷》（石家莊：河北教育，1996），第584頁。

[64]　章太炎：《建立宗教論》，見劉夢溪編《中國現代學術經典・章太炎卷》（石家莊：河北教育，1996），第631頁。

[65]　張海元：《蘇曼殊學佛論釋》，《學術研究》1993年第5期，第58頁。

[66]　蘇曼殊的「上國」理想，即建基於傳統的上古清世的傳說，但主要還是取資於佛教「極樂世界」「梵天淨土」的幻境。正因為「上國亦已蕪，黃星向西落。」所以他決意「願得趨無生，長作投荒客」蘇曼殊1910年6月在爪哇收到章太炎從日本寄來《秋夜與黃侃聯句》一詩，即呈五古一首表露心跡，佛教救世主義色彩極濃，與章太炎詩作流露出來的保國保族而又無可奈何的心態已拉開距離。見《蘇曼殊文集》第40-43頁。

子身，能為四生請命，近日一大公案。全是佛家語，且態度在不即不離之間。

蘇曼殊一再感歎自己「學道無成」，但這並不是說他放棄了對釋迦「無上正覺之宗」的嚮往和追求，實際上，他一生都在「力行正照」、「斷惑證真」。這是一個艱難的精神歷程，歷代禪門大師修行禪定的過程中，無不經歷了這種艱難的精神跋涉過程，只不過蘇曼殊處於近代歷史背景下的這種修行，其精神掙扎的劇烈和慘痛尤為突出。我們不妨抄錄蘇曼殊1905年於南京陸軍小學期間與趙伯先、伍仲文等人的談話，來透視一下他的佛學思想和社會政治理想：

> 伍仲文說：我佛平等，眾生得度。蘇先生皈依佛，抱大悲願，能同我講一講佛學上的道理嗎？曼殊說：可以互相探討，你以前讀過佛經沒有？伍仲文：讀倒讀過幾本。起初看的是《佛學要義》，後又讀了《大乘起信論》。但實在有點像盲人杖點地，尋求道路而已，並沒有弄懂起信的原因，又從哪兒談得到信仰呢？曼殊說：世人學佛，注重經典文字。究其實際，即心即佛。我輩讀經，祈求增長智慧。若貪讀諸經，不行佛心，只會得到盲識，並非正慧。……我佛本來無相，看是看不見的，想通過形象來認識佛，那是辦不到的。「色」即是「空」「空」亦無有。惟其能空，故對任何事物均無執著。能無執著而後心無所依戀。這就是佛經上說的：無我相、人相、眾生相、壽者相那一番道理。只有真正認識到這一點，才可以談到革命。

蘇曼殊的這段話是他對《大信起信真如門》有關「真如」的見解的闡發，他能對朋友隨機解答，可見他對「真如」之說的用心之深。[67]

蘇曼殊接著又對伍仲文說：「茫茫苦海，誰是登彼岸者？像那些蚩蚩者氓，實在缺乏人類應有的常識。如果世人能夠各親其親，仁其人，愛其國，那社會就會無不安寧，國家就沒有治理不好的。」[68]

可見他理想的社會是一個人人成佛成聖，沒有衝突紛爭，人人平等的「世外桃源」。[69]「當辛亥革命先烈陳英士先生在上海起義，消息傳到南

[67] 蘇曼殊在自編的《漢英三味集》中收入英文《大乘起信論真如門》一文，可見他對「真如門」不會陌生。在他的《雜記》中有其手抄的「真如門」出世表圖和禪宗自初祖達摩直至五家七宗的譜系表。見《蘇曼殊文集》，第438-448頁。

[68] 《蘇曼殊評傳》第116頁。

[69] 在小說《絳紗記》中，蘇曼殊曾以小說家言虛構一個桃花園世界：「明日，天無

洋去時，他（按：曼殊）忽然熱烈起來。此時他正在南洋教書，沒有旅費還來，便將書籍、衣服完全賣去，一定要趕回上海」。[70]但他自以為革命成功，「北旋漢土」，[71]太平盛世就會到來，他可以與南社諸公，「痛飲十日，然後向千山萬山之外聽風望月，」[72]這是何等不切實際的浪漫。柳亞子曾說：他的外貌，對於政治社會等問題彷彿很冷淡，其實骨子裡非常熱烈，不過不表現於臉上罷了。朋友們聚在一起談到國事，他便道今夜只談風月。同盟會在日本進行的時候，他也沒有入會；雖然他的朋友都是革命黨人，甚至於開祕密會議時也不避著他。可見，蘇曼殊對現實社會政治問題是以出家人的情懷來對待的，也可以說，他參加革命活動，理解支持革命是懷著出世的情懷做入世的事業，而這入世並不妨礙他同時參悟佛道，因禪宗重在「當下而悟」，革命也好，吃花酒也好，戀愛也好，都可視為修行禪定、力行正照過程中的諸種「離相」。

蘇曼殊不僅是屬於那個時代的一位奇僧，同時他也是一位具有現代思想意識的禪僧，這主要可從以下兩個方面看出來：

（一）教育背景和生活方式

蘇曼殊出生於日本，父為中國人，母為日本人，既為混血兒他的身上秉承中日兩個民族不同的文化基因和民族氣質。從1歲到6歲，他主要隨養母河合仙氏及外祖父母生活，他自幼失怙，多病寡言，但聰明穎悟過人，「四歲，伏地繪獅頻伸狀，栩栩欲活」他的日語的基礎大概也就是在這個時期打下的。7歲至13歲，回廣東香山瀝溪村入讀傳統的私塾學校，接受中國傳統文化的薰陶，他的老師為前清舉人，這位前清舉人對蘇曼殊的學業是非常滿意的，這一方面是因為蘇曼殊自幼便聰明穎悟，另一方面也因為他好學不殆。他的詩、文、繪畫的功底也就是在這一時期奠定的。從13歲開始，蘇曼殊開始跟隨西班牙牧師羅弼・莊湘學習英文，從此師生二人結下了深厚的情誼，後來蘇曼殊從英文讀到雪萊和拜倫的詩篇，以及翻譯《慘世界》，編輯《文學因緣》、《拜倫詩選》、《潮音》及《梵文典》等皆得力於此。蘇曼殊的英文水準是相當高的，可以說在他周圍的那些名彥碩儒中，無人能及。因此，藉此他可以直接從原文接受和選擇當時來

雲，余出廬獨行，疏柳微汀，儼然倪迂畫本也。茅屋雜處其間。男女自云：不讀書，不識字，但知敬老懷幼，孝悌力田而已；貿易則以有易無，並無貨幣；未嘗聞評議是非之聲；路不拾遺，夜不閉戶……見老人妻子，詞氣婉順，固是盛德人也」，見《蘇曼殊文集》，第167頁。

[70] 柳亞子：《蘇曼殊之我觀》，載《蘇曼殊研究》，第349頁。

[71] 蘇曼殊：《致柳亞子》，載《蘇曼殊文集》，第534頁。

[72] 《蘇曼殊研究》，第20頁。

勢甚猛的西學，比如1903年他任職《國民日日報》的英文翻譯，便將國際無政府主義者郭耳縵——Emma Goldman（1869-1940）的事蹟從英文移譯過來，公開在報刊上鼓吹暗殺行為；1906年，他撰〈露伊斯·美索爾遺像贊〉一文，抄錄遺像上的英文題辭，[73]並以佛教的救世主義理想比附此人的生平事業。1907年，蘇曼殊又於劉師培、何震夫婦辦的《天義報》上譯介19世紀英國著名畫家海哥美爾的名畫《同盟罷工》，海哥美爾氏固「悲潛貧人而作是圖」，令蘇曼殊「感憤無已」。

除了日、英文，蘇曼殊還於1904年遠赴中印度一帶，曾隨盤谷龍蓮寺長老鞠悉磨研習梵文，廣增見識，親涉梵土，登臨恆河南岸王舍城釋尊講經處，感慨不盡。蘇曼殊此行明顯帶有效法佛教史上捨身求法的玄奘和法顯的印記。好友劉三為蘇曼殊此行作詩：「早歲耽禪見性真，江山故宅獨愴神。擔經忽作圖南計，白馬投荒第二人。」蘇曼殊1907年和1908年準備再度赴印度學習古典梵文，曾連作兩幅畫，畫面上為一年輕僧人，手牽白馬，立於千山落日之間，眉宇間一股悲慨之氣，畫跋上提及法顯、玄奘等人的事蹟，使每一個觀畫者自然把蘇曼殊與歷史上捨身取經的高僧大德聯繫在一起。此行初步奠定了蘇曼殊的梵文功底，由誦習研磨歐洲諸文字之源的梵文，而深服其「微妙瑰奇」，「亙三世而常恆，徧十方以平等。學之，書之，定得常住之佛智；觀之，誦之必證不壞之法身。」從而更加堅定了他皈依釋門的初願。

作為禪門釋子，蘇曼殊的知識結構裡既有傳統文化因數，又有日本大和民族的遺傳血胤和環境薰陶，西洋牧師的英文傳授和梵土的習文誦經的經歷，這不但在中國佛教史上絕無僅有，就是在其同時代的出家人中（包括居士學者）皆無人能及。

其次，在生活方式上，蘇曼殊從衣著打扮到飲食習性皆與歷代僧人有別。在脫去僧衣時，皆顯出現代紳士的派頭，西裝革履，有時手執文明杖，頭戴寬邊禮帽，在南洋教書時，身著便服，鼻上架墨鏡，鬚髯飄飄；此外，像吸食雪茄，飲咖啡吃摩爾登糖、瑪麗餅乾等，[74]都帶有現代都市生活的氣息。

蘇曼殊現代都市人的生活習慣與衣著打扮和僧人形象相去甚遠，和蘇曼殊詩畫中的禪佛色彩也相去甚遠，但正如上文已指出的，以禪僧入世出世不二，以及外離相而內不亂的禪定觀來看，蘇曼殊無視這些形式標誌甚

[73] 英文原辭為：Louis Michel was kindly a kind--hearted woman，who only dreamed of bettering humanity. Personally she would mot have harmed a fly.（美索爾實為心腸慈悲之婦人，其人惟願改善人類的現狀，而不曾傷害一蠅子）見《蘇曼殊文集》，第291頁。

[74] 見《蘇曼殊文集》，第291頁。

至刻意追求世俗都市生活情調，這與歷代禪門狂僧如寶志、濟公等不修邊幅在本質上是同一道理——既然古代的禪僧在古代的世間覓法，那麼今人證禪也不須回避今人的世間，對於禪僧來說，所居之時空及生活習慣並不重要，重要的是無論身居何處，過何種生活，著何種衣服，都應心無所駐而至自在。

（二）大乘禪學的外來觀照

禪宗之前，中國大乘禪學精神已具備，這就是以寶志和尚的《大乘贊》、《十二時頌》以及《十四科頌》為代表的「大乘不二法門」[75]也即大乘「空觀」。史載，與寶志和尚同時的傅大士（497-569）給梁武帝講經，大士講《金剛經》，才上座位，以尺揮案一下，即離座而去。當時武帝在座，十分詫異。寶志和尚便問武帝：「陛下明白嗎？」武帝說：「不明白。」寶志說：「大士的經已經講完了。」

寶志的這個說法實際開後來禪宗頓教和傳法風範的先河。經不在講，亦不在不講。若執我、執法、執經、執論、執知見，講亦是不講。若我空、法空、經空、論空、知見空、空空，不講亦得佛祖大法。[76]禪宗的「自貴其心」、「當下而悟」、「即事而真」，實際上就是以「空」破「執」。章太炎在《答鐵錚》一文中指出「上自孔子，至於孟、荀，性善、性惡，互相訐訟，後世，則有程、朱；與程、朱立異者，複有陸、王；與陸、王立異者，複有顏、李。雖虛實不同，拘通異狀，而自貴其心，不以鬼神為奧主，一也。」也就是說，中國歷來有不信鬼神的傳統，所以，禪學及禪宗的「自貴其心」，向主體自身訴求的「方便法門」與中國心理相合。蘇曼殊對大乘禪以「空」破「執」是深有體悟的，他極為憎惡當時禪門末法之禮懺，而禮懺近於基督教的祈禱，所以，他對基督教不以為然，但他對西方近世「德國諸師」的「唯理唯心之論大我意志之談」頗為認同，因為這數位西哲的「超人意志」和「唯心」之論與禪宗庶幾相近。[77]有鑑於此，蘇曼殊認為要圖「佛日再暉」必須先習漢文，用以解經，次習梵文，對照梵文原籍，追本窮源，一究佛經的原義，而歐書（主要是英文）可以暫緩，[78]他對日本僧俗人士赴英國學習梵文不以為然。[79]

[75] 楊帆：《見性成佛一禪宗的生活境界》，第16頁。

[76] 同上書，第18頁。

[77] 蘇曼殊：《告宰官白衣啟》，《蘇曼殊文集》，第283頁。

[78] 蘇曼殊：《儆告十方佛弟子啟》，載《蘇曼殊文集》，第271頁。

[79] 同上。

　　除上述數位「德國諸師」之外，蘇曼殊的禪學思想還在拜倫（George Gorden，Lord Byron，1788-1824）那兒找到了「知音」，用英文撰寫的《潮音・自序》中，蘇曼殊說：「他是個熱情真摯自由信仰者——他敢於要求每件事情的自由——大的、小的、社會的、政治的。他不知道如何，或者何處會趨於極端。」[80]拜倫及拜倫式的英雄（如恰爾德・哈洛爾德、曼弗雷德、唐璜）孤傲、陰鬱、狂躁、極端，敢於為一己之理想與整個社會抗爭。這種極端自由主義的思想和行為與禪宗「自貴其心」而至「剛猛無畏」敢於做出驚世駭俗的事情何其相似。拜倫天生跛足，也是一個天生情種，他敢愛敢恨視英國的世俗道德如無物，生前在英國身背各種罵名，而死後卻在他戰死的希臘為舉國所崇敬。蘇曼殊歌拜倫的《哀希臘》詩篇，「歌已哭、哭復歌，抗音與湖水相應」。以致「舟子惶然，疑其為神經病作也。」[81]可見蘇曼殊對拜倫的「孤獨」何其感同身受。林耀德在《地獄的佈道者——拜倫的詩藝與思想》一文中指出：「拜倫的思想核心，他的『大我』不是寄託在當朝的英帝國領域中，而是融入古代時空幻想烏托邦裡。[82]無獨有偶，蘇曼殊的佛教救世主義理想亦是指向他以「梵天淨土」為基準而虛構出來的一個「上國」，一個為西方近代的「孤獨的英雄」，一個為中國近代特立獨行的禪門高士，而他們的社會政治理想皆是指向東西的往古時空，可見他們在精神訴求和道德訴求上又何其相似。

　　蘇曼殊曾譯過拜倫詩五首，其中的一首《星耶峰耶俱無生》，原文如下：

> Live not the stars and mountains?
> Are the waves without a spirit ?
> Are the dropping caves without a feeling in their silent tears!
> No, no-they woo and clasp us to their spheres,
> Dissolve this clod and clod of clay before
> It's hour, and merges our soul in the great shore.

　　這是一首極具禪味的小詩，作者在永恆的象徵——星星、群山、岩洞和大海的面前，體會著與大自然冥然契合的愉悅，在一種安靜的冥思中，詩人彷彿與永恆的自然渾然一體。蘇曼殊將這首詩翻譯如下：

80　柳無忌譯：《潮音・自序》，載《蘇曼殊文集》，第307頁。
81　蘇曼殊：《潮音・跋》，載《蘇曼殊文集》，第311頁。
82　查良錚譯、林耀德導讀：《拜倫詩選》（台北：桂冠，1993），第15頁。

　　星耶峰耶俱無生，浪撼沙灘岩滴淚。（其一）
　　範圍茫茫寧有情，我將化泥溟海出。（其二）

　　細細體味蘇曼殊的翻譯，便覺出日本俳句的味道。日本俳人松尾芭蕉以禪入詩，認為寫詩應該「物我一如」，如「物我分為二，其情即不真誠」。俳句的生命就體現在「通過瞬間印象的描寫，追求事物內在生命的永恆」，[83]用禪宗的說法就是透過「諸相」，悟入「真如」，例如：

　　靜寂，蟬聲入岩石

　　　　　　　　　　　　　　　　　　　　　　　——松尾芭蕉

　　在這則俳句中，詩人芭蕉於寂靜中體味悠揚的蟬聲隨著他的意念一起溶入萬古冷硬的岩石——大自然之永恆的象徵物中，這時，主體與客體，時間與空間的界限已全然打破，和合為永恆的道體本身。拜倫詩將星星、群峰、波浪都看作是和人一樣有情感的存在，岩洞的水滴終將泥石消融，並將詩人的心靈與廣大的海岸糅合為一，詩人拜倫在這兒也躍入了對宇宙生命實相的追尋之域。很顯然，拜倫的這首小詩不但在形式上酷似日本俳句，而且在類似於禪的精神境界的追尋上，也酷似俳句，達到了冥思證悟的禪觀境層，蘇曼殊從拜倫眾多的詩篇中獨挑出這首短詩譯出，很顯然是由於詩人拜倫的「獨悟」深深地契合了他的思想境界，如同蘇曼殊的小品畫一樣，拜倫的原詩和蘇曼殊的譯詩都帶有「以詩證禪」和「以畫證禪」的宗趣。
　　透過以上的論述，我們可以看出，蘇曼殊是中國禪宗發展到清末民初時代所出現的一個代表性的人物。他的非僧非俗，驚世駭俗的表現實際上是把從寶志和尚以來的中國大乘禪學精神推向了一個極致。他首先屬於那個時代經受了西方文化影響而初具現代意識的知識精英分子，同時，他又屬於那個時代的禪門高士。由於他精於文藝，詩、畫、翻譯、小說都產生了相當的影響，而其中又以他的詩最為人廣泛讚賞，所以，說他是一名「詩僧」，未嘗不可，也有人說他是「畫僧」，因為他的畫和詩一樣，境界極高，與其近代禪門高士的風度是一致的，而歷史上的佛門書畫大師，有許多人本身就是大詩人，如貫休、惠崇、巨然、擔當、弘一等。自古中國畫就非常講究「詩中有畫，畫中有詩」，「詩畫本一律」，蘇曼殊的

[83]　王敏華：《中國詩禪研究》（桂林：廣西師大出版社，1997），第140頁。

繪畫和其詩文一樣，從另一個側面反映出這個清末民初時代的奇僧的創
造力。

第二章　曼殊的繪畫及其身分

一、蘇曼殊繪畫的自敘性

　　當代學者袁凱聲在〈文化衝突中的雙重選擇與感傷主義〉一文中，對蘇曼殊和郁達夫進行對比論述。他認為兩人同屬文化危機時代（19世紀20世紀之交），中國知識分子在文化身分認同和價值選擇上呈現出焦慮、猶豫和矛盾的典型人物。蘇曼殊為一空前絕後的「孤獨者」，這個「孤獨者」的特點在於，他把「回歸東方文化作為自身精神的歸宿，佛學的四大皆空使之相信人生欲與情的虛妄、不可求。」「他最終得到了心理的文化平衡，但卻是以犧牲、否定、放棄現實人生及價值為代價；郁達夫為一空前絕後的「零餘者」，這個「零餘者」的特點在於，他「身上所反映出的更多的是對現實『欲與情』的肯定，對現實人生的肯定」，「『孤獨者』是在宗教的境界裡尋回了飄渺的自我，而「『零餘者』則在現實的痛苦中找到了自我的位置」。[1]

　　「孤獨者」蘇曼殊和「零餘者」郁達夫有一共同點：即熱衷於「抒情自傳體」的文體形式，相對於不同表現風格的藝術家和作家來說，他們能更坦誠更直接地表現內心世界。對於這一點，郁達夫是直認不諱的，「至於我的對於創作的態度，說出來，或者人家要笑我，我覺得，『文學作品都是作家的自敘傳』這一句話，是千真萬確的」。[2]蘇曼殊的文學藝術創作，尤其是他的小說和繪畫也帶有「自敘性」色彩。蘇曼殊自己雖然不曾夫子自道，但論者早已發現這一現象。如1925年廣益書局的出版商魏秉恩序蘇曼殊的小說《斷鴻零雁記》指出：「曼殊大師，非賴小說為生活者，亦非藉小說以沽名者，……然大師撰此稿時，不過自述其歷史，自悲其身世耳。」[3]《斷鴻零雁記》的英文譯者梁社乾在序中指出：「曼殊

[1]　袁凱聲：〈蘇曼殊與郁達夫：文化衝突中的雙重選擇與傷感主義〉，《南社研究》第4輯（1993年12月），第33頁。

[2]　袁凱聲：〈蘇曼殊與郁達夫：文化衝突中的雙重選擇與傷感主義〉，《南社研究》第4輯（1993年12月），第30頁。

[3]　梁社乾：〈英譯斷鴻零雁記序〉，載《蘇曼殊全集》，第54頁。原文為"The Reverent Mandju' s primary aim was to give a sketch of his own life,buthe seems to consider it of equal,if not of greater importance,to set forth the purity of true Bud-dhism and to show how,as it happened in his own case,it was possible,by leaning on this great religion,to overcome every

上人撰此小說之目的乃為勾勒其生平經歷，與其同等重要的另一個目的乃
為揭示佛教的純潔性，他試圖通過他自身的經歷來證明如何依持崇高的
佛教來去除欲念及種種世俗的牽掛，不管它們在俗世上是如何的珍貴。」
除了《斷鴻零雁記》之外，他的其他幾篇小說《非夢記》、《碎簪記》、
《焚劍記》、《絳紗記》以及《天涯紅淚記》的主要人物都帶有蘇曼殊的
「影子」。其詩歌創作中同樣帶有「自敘性」色彩，這一點，僅從他的詩
歌的題目上就可以看出來，如《東來與慈親相會，忽感劉三、天梅去我萬
里，不知涕淚之橫流也》、《久欲南歸羅浮不果，同望不二山有感，聊書
所懷，寄二兄廣州，兼呈晦聞、哲夫、秋枚三公滬上》、《聊婆提病中，
未公見示新作，伏枕奉答，兼呈曠處士》、《束裝東歸，道出泗上，會故
友張君雲雷亦歸漢土，感成此絕》、《調箏人將行，出綃屬繪〈金粉江
山圖〉，題贈二絕》等，蘇曼殊的詩多為絕句，且一生作詩並不多，但詩
的題目中有不少作詩背景的交代，可見其詩作亦帶「自敘性」的影子。另
外，其詩作中常常出現第一人稱我」「吾」「予」以及記錄其四海飄零的
真景實況的詩句，也是不斷強化其詩歌文本自敘性的一個方面，同時又與
其畫面上僧人總是側面或後背對著我們觀畫者有關係，對於此點，後文另
有詳細論述。

　　蘇曼殊的繪畫與其小說、詩歌一樣，與作者的生活、情感、心靈的經
歷相照應，也帶有強烈的「自敘性」。他的出入於古典與現代之間的風格
特徵、不同的題材呈示、大段題跋以及畫面本身的寫實性（聯繫每幅畫的
創作背景，它是寫實的，但單獨看，他的每幅畫又是寫虛的、空靈的、藝
術的）都標示著這個現代禪僧的繪畫個性特徵。蘇曼殊繪畫的自敘性首先
表現在畫跋與畫面的互指上。從現存的惟一的蘇曼殊畫冊《曼殊上人妙墨
冊子》[4]所收的二十二幅畫來看，除少數幾幅以外，大多畫面上都有較長
的一段跋語，交代作畫的時間、地點、作畫的緣起、作畫時畫人的心境，
而且這些跋語大多不是蘇曼殊自己題於畫面，而是囑朋友題寫或是後來準
備出畫冊時托蔡哲夫及其夫人張傾城題於畫面，這種在畫史上並不多見的
長段跋語尤其是其題寫方式，在繪畫史上是不多見的。這二十二幅畫中，
除第一幅《一顧樓圖》、第三幅《洛陽白馬寺圖》、第四幅《挐舟金牛湖
圖》、第六幅《長松老衲圖》、第八幅《過馬關圖》、第十二幅《沈嘉素
水龍吟詞意》、第十六幅《江山無主圖》、第二十幅《丙午重過莫愁湖

carnal desire and to break every earthly tie,no matter how precious."

[4] 作者1999年5月訪得中山大學圖書古籍部藏有此本畫冊，但封面為黃賓虹的題字：
　「蘇曼殊上人墨妙」，復又於香港大學圖書館找到版本相同的另一本，但封面沒有
　黃賓虹的題字。

圖》、第二十二幅《須磨海岸送水野氏南歸》九幅圖，其餘的十三幅跋語
都很長，而且都是實敘其事，交代作畫時間、緣起、故事、畫人當時的心
情、感受等等。這些跋語現在已成為我們考定蘇曼殊的生平事蹟的重要參
考材料，現舉數例說明。

1.《參拜衡山圖》（又名《登祝融峰圖》）。《曼殊上人妙墨冊子》
之九，跋語為：

> 癸卯，參拜衡山，登祝融峰，俯視湘流明滅。昔黃龍大師登峨嵋絕
> 頂，仰天長歎曰：「身處此間，無言可說，惟有放聲慟哭，足以酬
> 之耳。」今衲亦作如是觀。入夜，宿雨華庵，老僧索畫，忽憶天然
> 和尚詩云：「悵望湖州未敢歸，故園楊柳欲依依。忍看國破先離
> 俗，但道親存便返扉。萬里飄蓬雙布履，十年回首一僧衣。悲歡話
> 盡寒山在，殘雪孤峰望晚暉。」即寫此贈之。

這幅畫的長跋既交代了作畫的時間、作畫的背景以及畫人當時身處的
具體地點，同時也流露出對歷代高僧大德的崇仰之情，並借二位高僧的
詩、語表露自己的一腔悲情。這是蘇曼殊早期的作品（1904），蘇曼殊此
時處於相當激進的狀態之下，在作這幅畫之前，他曾於上年借槍欲斃殺康
有為，翻譯《慘世界》鼓吹西方民主、人權學說，又遠適中印度暹羅、錫
蘭等地究心佛學，跋語上引天然和尚詩句「忍看國破先離俗」乃表示他救
世宏願未嘗的歉恨。據蘇曼殊年譜，作這幅畫時，蘇曼殊任教於長沙實業
學堂（1904年7月至1905年7月），「日閉居小樓，少與人接見，喃喃石達
開『揚鞭慷慨蒞中原』之句，並時作畫而焚之。」[5]「忽一日，手筇杖，
著僧裝，雲將遊衡山，則飄然去矣」。[6]

畫面上一少年行腳僧獨自一人背負行囊，正行走在危崖絕壁邊緣的小
路上，眉宇間有悲抑而堅定的神氣，一條山道從畫面的空白處飄過來，
在我們的視線中轉折向畫面之外，孤僧一人獨行在這來無端去無緒的絕壁
危道上，正是行走在前人沒有涉足的一條「獨徑」上，其象徵寓意可理解
為：前人未曾涉足，不會留下任何軌範，山中獨行客才好獨闢蹊徑，當下
悟得。若聯繫蘇曼殊曹洞弟子的身分，此條獨徑又正與曹洞宗風「鳥道玄
路」譬喻相吻合，一條獨徑從無處來，又通向無處去，「路」其實乃非
路，它是曹洞宗風所謂「無法之法」的心法，是通向自性和自證的法路。

5　張繼：《題李昭文所藏曼殊畫「遠山孤塔圖」》，見《蘇曼殊年譜》，《佛山師專
　　學報》（1987年第3期），第96頁。

6　《蘇曼殊文集》，第350頁。

《長松老納圖》。《曼殊上人妙墨冊子》之七，這幅畫是蘇曼殊於1907年夏，應沈尹默之屬，以當年（1904年癸卯）贈日本近代畫家西村澄的畫重繪的一幅。所以畫面上只有「君墨兄屬。曼殊」幾個字的畫題及署款。至1909年秋，蘇曼殊謀求出版該畫冊時，又授意蔡哲夫將南遊時與西村澄的一段交往寫在畫面上，但蔡哲夫僅予錄下，直至此圖在《真光畫報》發表時，才在旁邊將後段跋語排印出。這段由蘇曼殊授意補書的跋語原來應題於畫面上的，跋語為：

> 癸卯南遊，客盤谷，西村澄君過我，出《耶馬溪夕照圖》一幀見贈，並索予畫。予觀西村傑作，有唐人之致，去其纖；有宋人之雄，去其獷。誠為空谷足音也。遂縱筆作此答之。己酉秋八月既望，曼殊命守補書於徐家匯之半隱行窩，時夜已四鼓也。

根據這個跋語，我們可知蘇曼殊共畫過兩幅同一題材的畫，《贈西村澄圖》在先（1904），而目前所見的這幅在後（1907）後作是根據前作而來的，前作的創作地點在盤谷，而後作在上海，另外，對照兩個跋語（原畫和今見），可以看出，蘇曼殊對這幅作品是極為珍重的，原作已送贈西村澄君，3年後，好友沈尹默索畫，他便又根據記憶重繪這幅贈送友人，說明他本人對這幅作品甚為滿意才留下深刻的印象，另一個原因還因為此幅畫的原創作地點在盤谷，那個地方正是蘇曼殊曾經前往審究梵文，一踐法顯、玄奘等古代高僧艱難跋涉的取經之道的所在，蘇曼殊於這次「親臨梵土」的經歷久久不能忘懷，因這是他學佛參禪道路上的一座重要的里程碑，此行加深了他對梵文與佛學的理解，也更加堅定了他當初「披剃出家」，「學生死大事」的大悲願。

2.《寄鄧繩侯圖》。《曼殊上人妙墨冊子》之十，此畫的跋文為：

> 懷寧鄧繩侯藝孫，為石如先生賢曾孫也。究心經學，不求聞達。丙午，衲至皖江，遂獲訂交，昕夕過從，歡聚彌月。亡何，衲之滬。月餘，申叔來，出繩侯贈衲書。詩曰：「寥落枯禪一紙書，欹斜淡墨渺愁予，酒家三日秦淮景，何處滄波問曼殊？」忽忽又半載，積愫累怖，雲胡不感，畫此寄似。曼殊志。己酉八月既望，屬蔡守補題。

此跋也是蘇曼殊囑蔡哲夫題於畫面上的。文字清雅，歷敘與鄧繩侯的交情和志趣，特別是鄧繩侯的詩，將蘇曼殊漂泊江湖，人間證禪者的形

象予以揭示。而蘇曼殊的這幅作品的取境在鄧繩侯詩的第四句：「何處滄波問曼殊」。佔據畫面近一半的是煙波森渺的水面，近景一戴笠者漁樵打扮，赤腳立於船首，正奮力撐竿，船尾隔板上放一陶罐，岸邊一垂柳正臨湖吐綠，萬條絲條迎風欲舞。畫上戴笠者可視為鄧詩中的滄波曼殊也即蘇曼殊本人，他1906年秋赴蕪湖皖江中學任教，因學校鬧風潮，未能上課，於該年中秋前後，與鄧繩侯、江彤侯遊南京，並攝「白門塵照」留念。詩中所謂「酒家三日秦淮景」即指此事。自遊覽秦淮至1907年秋冬時蘇曼殊繪此畫擬贈鄧繩侯，半年多時間，蘇曼殊往返於蕪湖、南京、上海、杭州，水鄉澤國，滄波浮跡，並於這期間決心西遊印度，專學古昔言文，[7]其重要的佛學論文《徹告十方佛弟子啟》《告宰官白衣啟》及其編著《梵文典》都是在這一時期。所以「究心經學，不求聞達」的鄧繩侯將蘇曼殊於1907年7月自東京寫給他的一封信稱為「寥落枯禪一紙書」，曼殊對鄧繩侯的知己之語銘感不置，遂以鄧的詩意作畫，這首詩與這幅畫可謂相互印證，畫與詩，詩與畫渾然一體。蘇以「寥落枯禪一紙書」[8]引起鄧對這位當代奇僧的無限企仰，並作詩問候。而鄧以一首情真意切的七絕引發蘇曼殊的繪畫意趣，以畫和詩，以證詩語不虛。「滄波曼殊」四字在鄧詩蘇畫裡既實寫又虛寫，在某種程度上，「滄波曼殊」這幾個字已變成了禪味禪意豐盈的意象。「曼殊」一詞源自佛經，原本菩薩名，即文殊，常侍釋如來之左，而侍智慧。[9]畫中的戴笠漁樵也不僅僅實指「亦僧亦俗」的蘇曼殊本人，同時也化為一個於塵世中尋求禪悟的禪門高士形象。禪宗講究「頓悟」，乃智慧之學，「滄波曼殊」四字這兒已不僅僅實指於江湖寥落中參禪悟性的蘇曼殊，同時也指那存在於諸佛自性中的智慧之母一曼殊。[10]

　　3.《白馬投荒圖二》。蘇曼殊共作過兩幅《白馬投荒圖》，第一幅作於1907年夏秋間，那時，他打算與章太炎一起「西謁梵土，審求梵學」，[11]他的好友佩珊索畫，於是他畫了《白馬投荒圖》一幅相贈。此畫

7　蘇曼殊：《復劉三》（907年8月・東京），載《蘇曼殊文集》，第483頁。

8　此信為1907年7月，蘇曼殊自東京寫給鄧繩侯的，信中告以編輯《梵文典》以及決心「於此數年謁梵土，審求梵學」等，隨信還寄去了「幻影一幅」，見蘇曼殊《致鄧繩侯》（1907年7月・東京），載《蘇曼殊文集》，第480-481頁。

9　丁福保：《佛學大辭典》（北京：文，1984），第332頁。

10　「覺母」為文殊之德號。譯佛為覺，故覺母即佛母也。文殊於理智二門中司智慧之義，因稱為佛母。以諸佛自智慧出生故也，見丁福保：《佛學大辭典》，第1454頁。

11　章太炎在《自題造像贈曼殊師》一文中稱：「余自30歲後，便懷世之念。宿障所經，未得自在。……當於戊申孟夏，披剃入山。」戊申年正是1907年。見《蘇曼殊全集》，第125頁。蘇曼殊在1907年11月23日寫給劉三的信中也說：「前太炎有信

描述他三年前隻身遠適中印度一帶悉心梵學的壯舉。因佛教史上有東漢蔡愔等人西至佛國，延請印度高僧迦葉摩騰、竺法蘭以白馬載經至洛陽，孝明皇帝大悅，因造白馬寺，譯《四十二章經》的史實，[12]因此，畫面上出現一位戴笠者（雖然從衣著打扮上看不出是僧人，但根據畫跋的提示，我們可以將其視為行腳僧人的打扮），手牽馬而行，白馬的背上似放著一布囊，很顯然，「白馬布囊」相伴遠行梵土之壯遊者，其目的是為取經而往。跋語：

> 甲辰，從暹羅之錫蘭，見崦嵫落日，因憶法顯、玄奘諸公，跋涉艱險，以臨斯土。而遊跡所經，都成往跡。今將西入印度。佩珊與予最親愛者，屬余作圖，以留紀念。曼殊並志。

此段跋語將作畫時的背景和此畫的寓意說得很清楚。

《白馬投荒第二圖》是在《白馬投荒第一圖》的基礎上改繪而成，即將原圖的直幅改橫幅，原畫面上的戴笠者改為剃髮僧人，芒鞋袈裟，手牽白馬，馬背上置布囊，整個畫面的構圖基本上沒變。如果不是畫的跋語上錄有劉三的詩句——「白馬投荒第二人」，後人恐不會一致稱兩幅畫為《白馬投荒圖》。很顯然，相對於第一圖來說，第二圖「白馬投荒萬里取經」的意思更為顯豁。

我們不妨將此畫的創作背景和跋語作一對照：1907年，反清革命在清政府的血腥鎮壓之下，處於低潮，7月14日，秋瑾、徐錫麟在紹興就義，同盟會和光復會的領袖們紛紛逃亡日本，這時章太炎和蘇曼殊產生西遊印度，審習梵學的願望。1907年8月，蘇曼殊寫信請劉三為他的《畫譜》及《梵文典》各作一序，或贈以題詩，並告訴劉三，他「決心西遊印度，專學古昔言文」，[13]蘇曼殊和章太炎「專學印度古昔言文」的目的是為了「解經」，也即準確地理解佛教經典的本義。蘇曼殊在同年所撰的《儆告十方佛弟子啟》中指出：「往者悉曇章義，略記音聲。非獨『八轉』（八轉聲即八格）、『十羅』（十伽羅聲即十時），絕無解說，名詞物號，亦不一存，此但持咒之資，無以了知文義。」[14]因此，要得澈底之大覺悟，光大釋迦無上正覺之教，並以其利他，必深究梵文，尤其是古典梵文。只

來，命曼隨行，西入印度……」見《蘇曼殊文集》，第488頁。

[12] 蘇曼殊又有《洛陽白馬寺圖》兩幅。畫跋上歷敘白馬馱經的由來。參見《蘇曼殊文集》，第358-359頁。

[13] 蘇曼殊：《復劉三》，見《蘇曼殊文集》，第482-483頁。

[14] 《蘇曼殊文集》，第270頁。

有這樣，才有希望真正解經，「解經以後，則止觀易以修持；以此利他，則說法不遭墮負。佛日再暉，庶幾可望。」[15]可見蘇曼殊作為一個禪門釋子，他對自己的期許是很高的。對蘇曼殊振興佛學的這一宏大願望，章太炎也是相當佩服的，這在他同年所作的《自題造像贈曼殊師》一文中表露無遺，與「懷厭世離俗之志，名利恭敬，視之蔑如」的蘇曼殊相比，他對自己「宿障所纏，未得自在」深感慚愧，他的自題造像贈曼殊這一行為本身就表示在學佛證真上，他是佩服蘇曼殊的。[16]

瞭解了這些背景，我們就可以知道，蘇曼殊對此次「決心西遊印度，專學古昔言文」所抱的理想是絕大的，他不但要學玄奘西天取經，更要用自己學得的梵語古昔言文將梵文佛經的訛譯一改正過來，並且倡議有朝一日與志同道合者將印度佛學的所有經籍（包括六師外道）全數翻譯出來，願望與氣魄之大，玄奘而下中國還沒有第二人。難怪蘇曼殊接到劉三的回信及壯行詩，「欣喜無極」，「至誦大作，則不禁涔涔墮淚也！」[17]因劉三此作對蘇曼殊的早年耽禪夙緣，他的性情為人以及他抱家國之恨而思以佛家普濟情懷拯時救世的理想與他甘為「白馬投荒客」的內在關係最為本質性地予以揭示，同時又以「白馬投荒第二人」的身分定位，對蘇曼殊的常人難以理解的莊嚴理想加以肯定，因而蘇曼殊才在信上由衷地感歎：「真知我者公耳！」並且立即作畫紀之，鏤入銅版，作永久的紀念。而在此畫畫跋的結尾處，蘇曼殊再一次感歎道：「噫，異日同赴靈山會耳，」靈山乃釋迦當初集眾弟子說法之處，蘇曼殊願攜劉三同赴靈山會，因為在他看來，舉世滔滔，只有劉三方可理解其心，深味其志，與劉三這樣的志士同赴靈山，實為平生快事。

《白馬投荒圖二》的跋語也較長，這個跋語對我們認識蘇曼殊的身分具有重要的意義。跋語：

> 甲辰，由暹羅之錫蘭，見崦嵫落日，因憶法顯、玄奘諸公，跋涉艱險，以臨其土。而遊跡所經，均成往跡。余以禁身情網，殊悔蹉跎。今將西入印度，佩珊與予最親愛者也，屬予作圖。適劉三詩到，詩曰：早歲耽禪見性真，江山故宅獨愴神，擔經忽作圖南計，白馬投荒第二人。噫，異日同赴靈山會耳。曼殊畫，令蔡守書。

與《白馬投荒圖一》的跋語相比，第二圖的跋語對繪畫的主題，作畫

[15] 同上書，第271頁。

[16] 章炳麟：《自題造像贈曼殊師》，見《曼殊全集》，第4卷，第125頁。

[17] 蘇曼殊：《復劉三》（1908年1月2日・長崎）見《蘇曼殊文集》，第492頁。

的背景，交代得更為清楚。所謂「縈身情網」，是指他無錢東歸日本省
母，滯留上海期間，與包天笑、陳去病等吃花酒的事。劉三的詩，對蘇曼
珠的禪門釋子的身分予以認同，更加重了這幅作品的禪佛色彩，而與其相
對應，蘇曼殊將原作中的戴笠者改為剃髮披袈裟的僧人，也更加突顯了這
幅作品的禪佛意味，而且，從跋語來看，對於劉三為之定位的「白馬投荒
第二人」的禪門高僧的身分，蘇曼殊也是認可的。

　　除上述四畫，《曼殊上人妙墨冊子》上其他九幅畫《華羅勝景圖》、
《天津橋聽鵑圖》、《扶病起作遙寄缽邏罕》、《登雞鳴寺觀台城後
湖》、《茅庵偕隱圖》、《萬梅圖》、《江幹蕭寺圖》、《過湘水寫寄金
鳳》以及《吳門聞笛圖》皆有跋語敘述作畫的背景。其中也有數幅上另題
有蔡哲夫及其夫人張傾城的跋語或詩詞，對我們認識蘇曼殊的思想及其繪
畫藝術風格都具有重要的參考價值。蘇曼殊極少在畫面上題長跋，但到了
要出畫冊時他堅持讓蔡哲夫夫婦題跋，提示作畫的背景和故實，這一行為
本身也說明他有以繪畫文本作自敘的傾向。

　　上舉四例畫作中的跋語都直接與蘇曼殊的學佛證禪有關，他的其他畫
作上也以跋語述及他當時的生活起居及情緒狀況，如1908年1月蘇曼殊自
上海返東京訪母期間所作的《潼關圖》上就有長跋敘述作畫的喻意及背
景，跋為：

> 昔人《出山海關詩》，有「馬前桃花馬後雪，教人那得不回頭」
> 句，然稍陷柔弱。嗣同仁者《潼關》詩云：「終古高雲簇此城，秋
> 風吹散馬蹄聲。河流大野猶嫌束，山入潼關不解平。」余常誦之。
> 今奉母移居村舍，殘冬短晷，朔風號林。吾姐夏本榮子屬畫，泚筆
> 成此。

　　此圖後發表於同盟會河南分會鼓吹反清革命的雜誌《河南》第三期
上。從整個跋語的語氣來看，繪畫者當時似乎胸中鬱結著一股憤激之氣。
當時，中國國內的反清排滿革命遭受重大挫折，秋瑾就義，孫中山領導
的潮州、惠州起義失敗，日本政府應清政府之請，驅逐孫中山出境；在
革命人內部，孫中山與章太炎反目，劉師培、何震投靠清廷兩江總督端
方並與章太炎分裂，[18]這對當時正懷抱學佛救國救世宏大願望的蘇曼殊來
說，無疑是沉重的精神打擊，蘇曼殊本來就對人世間一切有厭惡之感，經
常發出「四生慘苦」的浩歎，現在這批在蘇曼殊看來皆與他一樣有拯世之

[18] 《蘇曼殊評傳》，第180頁。

志的革命黨人也相互爭鬥，這惡濁的世界益增他的感歎：「人事牽引，濁世昌披，人懷采恨，奈之何哉？」[19]因此，於「殘冬短晷，朔風號林」的環境裡，更覺陰鬱，孤獨，[20]這時候，他專讀裴麟（拜倫）詩，常誦《潼關》，方可稍慰他一顆尚未冷卻的救世之心。所以，這個長跋上明顯地反映出蘇曼殊當時思想感情，從現在我們所能見到的《潼關圖》來看，整個畫面的氣氛與蘇曼殊所抒發的憤鬱不平之情也是相互吻合的，那些遠山輪廓的剛勁的線條以及近景粗黑的大地的紋路，似乎都是畫人胸中鬱鬱不平之氣的外露。

二、蘇曼殊繪畫中的僧人形象及寺院佛塔

由於蘇曼殊的繪畫具有自敘性的特點，因此，我們從他的繪畫中找出與僧人身分認同有關係的禪佛名相，來說明他對自我身分的認同是合理的。這兒所謂的禪佛名相，是指其繪畫上出現的僧人形象，寺廟浮圖，與禪佛有直接或間接關聯的地點，畫印以及畫跋上出現的禪佛詞語。

蘇曼殊繪畫中出現孤僧形象的，按創作時間先後，有如下畫作：

1.《吳門聞笛圖》繪於1903年，為目前所見蘇曼殊繪畫中最早的作品。畫跋：

> 癸卯入吳門，道中聞笛，陰深悽楚，因制斯圖。

畫面上一年輕僧人頭戴寬邊帽，騎著毛驢行走在石板路上。路邊茅亭裡，一少女正坐在亭中橫笛吹奏，疏柳掩映閶門，湖水浩浩無際，正是典型的吳中風光。畫面上的遠景處一佛塔高高矗立似乎正是僧人騎驢前往的目的地。蘇曼殊一生多次逗留蘇州、盛澤一帶，有總題為《吳門》的絕句詩十一首，其一：「江南花草盡愁根，惹得吳娃笑語頻。獨有傷心驢背客，暮煙疏雨過閶門。」[21]其中後兩句詩就恰合這幅畫的意境。

2.《參拜衡山圖》。

3.《白門秋柳圖》為1905年的作品，蘇曼殊主動贈與平生知己江南劉三。畫上有劉三的跋語：「十年前與曼殊同客秣陵，寫此蕭寥之景，後遊西湖，彷彿遇之，甲寅（1914年）8月，士諤（劉三妻陸靈素之兄）見而

[19] 蘇曼殊：《復劉三》（1908年3月29日·東京），《蘇曼殊文集》，第495頁。

[20] 蘇曼殊1908年3月7日給劉三的信中說：「曼此來甚覺懶散，交遊亦寡。」同上書，第994頁。

[21] 蘇曼殊：《吳門十一首》，《蘇曼殊文集》，第53頁。

激賞，即以奉贈。劉三記於黃葉樓」。根據《河合氏曼殊畫譜序》所記劉三的詩句「享君黃酒胡麻飯，貽我白門秋柳圖」[22]可知這幅圖是蘇曼殊即興之作然後贈與知己劉三的。畫面上前景處一年輕僧人騎馬過橋，一帶長堤將前景與中景隔開，在畫面右上角的遠景處，一幢寺廟與一尊佛塔並立於山腳，與僧人隔河相望，與《吳門聞笛圖》的對角構圖相似，因寺廟與佛塔正對著馬行的前方，彷彿這無名的寺廟（可以作為佛門的一個影像或一個象徵性的符號）正是僧人催馬前行的目的地所在。

4.《渡湘水寄懷金風》為《曼殊上人妙墨冊子》上第十八幅畫。為1906年春蘇曼殊任教長沙明德學堂期間所繪。上有蘇曼殊自題的畫跋。畫面上一年輕僧人斜倚一葉孤舟之上，仰面長空，疾風吹柳，水草為之低伏，整個畫面的動盪不安以及孤僧漂蕩於水天浩渺之間的孤寂相，使人產生人生如寄的空幻感。其跋語上說自己「行腳秣陵，金鳳（蘇曼殊其時結識的一秦淮歌妓）出素絹索畫，未成而金風它適」等語皆具有「生無常」，「情無常」的況味。這幅作品應屬心有所感，即興而作。

5.《須磨海岸送水野氏南歸》為《曼殊上人妙墨冊子》上第二十二幅作品，蘇曼殊自跋：「丙午秋須磨海岸送水野氏南歸」，畫面上一僧人立於岸邊兩棵古松之間，目送孤帆遠引，天高海闊，整個畫面大片留白，水與天交接之際僅以淡墨皴染，畫上孤僧當為蘇曼殊自己的藝術寫照。據畫跋的記述，此畫應該為蘇曼殊在送別友人之後，有感而作。丙午為1906年。

6.《丙午重過莫愁湖》為《曼殊上人妙墨冊子》上第二十幅作品，1906年中秋以後，蘇曼殊偕安徽蕪湖皖江中學的鄧繩侯和江彤侯同遊南京，憶及當時還在鼓吹無政府主義的革命黨人劉師培而作此畫。「畫作遠山蓑襯，水波浩渺，垂柳板橋間，滄日一小舟，僧人立堤畔似欲喚渡」，[23]此時劉師培遠在日本，而蘇曼殊受皖江風潮的影響，情緒低落，他打算遊覽這「金陵第一名勝」之後，於來年春天至上海留雲寺出家，離開這惡濁的世界，「向千山萬山之外，一片蒲團，了此三千大千世界，[24]這時他想起了跟他一樣懷抱救世大志的劉師培，於是產生了強烈的傾訴的欲望，在這種心境下，他即興繪下此圖。畫上一僧佇立湖畔，目矚遠方，小舟欲渡未渡，橫於水面，僧人對於到底要不要登舟橫渡猶豫不決，似象徵著這位懷抱大悲願的僧人在「出世」和「入世」間的徘徊彷徨。

22　蘇曼殊：《吳門十一首》，《蘇曼 周作人《譯河合氏曼殊畫譜序》，見《蘇曼殊全集》第4冊，第20頁。殊文集》，第53頁。

23　鄭逸梅：《蘇曼殊遺墨「莫愁湖圖」》，載《佛山師專學報》1987年第3期，第106頁。

24　蘇曼殊：《致盧仲農、朱謙之》，《蘇曼殊文集》，第472頁。

7.《夕陽掃葉圖》現在散失。為蘇曼殊1907年的作品。根據畫跋,是應黃晦聞之囑畫下的。此畫上出現一掃葉孤僧形象。根據黃晦聞的詩題:《曼殊遺畫,一老僧背夕陽掃落葉……》,現從蕭紉秋藏,孫文題字之《曼殊遺墨》上發現其中的《曼殊大師遺畫三》當為此圖的底本或另本。畫面上一僧人手持竹帚,背負夕陽,與《夕陽掃葉圖》的題旨切合。

8.《松下聽琴圖》為《曼殊上人妙墨冊子》上第六幅畫。1907年夏秋,蘇曼殊於上海國學保存會藏書樓上見到明代僧人成回的詩「海天空闊九皋深,飛下松陰聽鼓琴,明日飄然又何處,白雲與爾共無心」,即根據詩意繪成此圖,並請鄧實(秋枚)將此詩題於畫上,後來蘇曼殊準備用此畫贈友,又請沈尹默題詩其上:「張琴鼓天風,時答松濤響,坐冷石床中,孤鶴將安往」。畫上一僧於古松下臨壑鼓琴,琴發天籟引來天上的孤鶴飛下松陰,繞空不去,在悠悠琴聲中,孤鶴與孤僧已一而二,二而一,似已冥合於生命的本真之中,畫中的孤僧可視為一直於紅塵中尋求「出世」法門的蘇曼殊本人。

9.《寄缽邏罕圖》為《曼殊上人妙墨冊子》上第十一幅。1907年春,蘇曼殊在日本與章炳麟、張繼、劉師培、陶冶公、陳獨秀、印度人缽邏罕等發起並成立「亞洲和親會。」春末與章炳麟送缽邏罕回印度,蘇曼殊曾作《江幹蕭寺圖》相贈。秋冬之際,蘇曼殊準備與章太炎再赴印度學習「古昔言文」,因憶及缽邏罕而作此圖。此圖上畫跋為蔡哲夫後補上。畫跋:

> 「缽邏罕西歸梵土,衲嘗制《江幹蕭寺圖》贈別,今忽半載,剎那間耳,今扶病作此遙寄。曼殊令蔡守錄。」

蘇曼殊此次赴印度的目的是為學習印度「古昔言文」,以便將來「譯經」、「解經」,「糾正禪門禮懺」、「持咒」等末法,振興佛教,普渡眾生。[25]蘇曼殊在計劃二次赴印期間,對釋尊的誕生地梵土日思夜念,因嚮往梵土佛國而憶及半年前才分手的缽邏罕,所以即使在病中也「扶病」作畫,一方面寄託一位抱絕大悲願的禪門釋子對梵土佛國的皈依之念,一方面也為堅定自己此次赴印學佛救世的意志。畫上一憔悴病僧坐古松下的峭壁之上,臨瀑撫琴,高山流水與之相應。瞭解蘇殊在作此畫時的心境和繪畫的動機,我們就可以看出,這也是幅帶有強烈自傳色彩的繪畫。

10.《長松老衲圖》(又名《贈君墨圖》)。

[25] 蘇曼殊:《微告十方佛弟子啟》,見《蘇曼殊文集》,第270-271頁。

11.《寄鄧繩侯圖》為《曼殊上人妙墨冊子》上第十幅。畫上人物從衣著來看，近於漁樵一類的古代隱士，而他撐竿划船躬身用力，行腳匆匆，又與古代隱士的高逸之致有所不同。這實際上是現代禪僧蘇曼殊的形象。這期間（1906年中秋至07年夏）他以現代禪門釋子的身分「廁身世間法」，多與革命黨來往。他一人行腳飄零，往來於蘇、杭、滬、寧之間，畫面上連天接地的水面正是江南水鄉澤國的象徵。因此，從畫面上看，畫中人物不似僧人，但結合鄧繩侯詩「滄波曼殊」四字的提示及禪門從不注重衣履打扮等外在形式的傳統來看，可視之為禪門獨行者形象。

12.《登峰造極圖》。蘇曼殊1907年秋冬這段時間，住上海國學保存會藏書樓，這期間他得以親檢中國古代典籍。比如他的《松下聽琴圖》很可能就是在翻閱古書時見明末僧人成回的詩觸發畫興而作。這幅《登峰造極圖》的創作純屬即興而為，正因為全無作意，一任當時一己悟得之境界信筆揮寫，所以這幅畫在蘇曼殊所有繪畫中為最有創造力的傑作。鄧秋馬為國學保存會創始人鄧秋枚（實）的同父異母弟，一天夜裡，他與寄寓此處的蘇曼殊秉燭夜話，說到會心處，蘇曼殊主動提出作畫，乃鋪紙涵筆，頃刻成一山水立軸。這幅畫所畫之堅巖，古松都極為奇特，枯枝以蟹爪皴張揚其猙獰可怪之形狀，岩體以雷電皴顯示其驚天動地的質感和力量，堅硬如鐵鋼的巨大的堅岩突兀高聳於平地之上，岩體淹沒於雲霧之中，整個岩石好像漂浮於天地之間而就在這突兀崔嵬的岩頂，一年輕僧人獨立蒼茫，遠山的輪廓為一痕，腳下的飛瀑為一線，山體以筆力極重的雷電皴法加上濃墨鋪染，因而極其搶眼，而山頂一僧以淡筆描出，若隱若現，似要融入背景中的白茫茫一片。如果說蘇曼殊禪意外露，神遇而跡化為繪畫作品，那麼，這幅作品正是他得力於禪悟的瞬間體驗而產生的禪畫傑作。此畫畫成，蘇曼殊當即送鄧秋馬。後來諸多著名詩人都為這幅畫題過詩，如謝鵬翰的題詩為：「鶴飛遙天，月印萬川，振衣千仞，亦佛亦仙」，對蘇曼殊的禪門高士身分予以認同。[26]

13.《天津橋聽鵑圖二》。蘇曼殊共畫過兩幅聽鵑圖。其一繪於1908年春，蘇曼殊以河南洛陽名勝「洛陽天津橋」、禪宗祖誕少林寺所在之「嵩山」、中國第一座寺廟「洛陽白馬寺」及千古雄關「潼關」為題連續作畫四幅，供同盟會河南分會的機關刊物—《河南》雜誌發表，抒發憂國傷時之感慨。發表於《河南》第五期的這幅《天津橋聽鵑圖一》上沒有題跋，但發表時蘇曼殊有辭題在此畫的旁邊：「最可惜，一片江山，總付於啼

[26] 謝鵬翰：《庚申二月敬題曼殊上人遺畫，後奉秋馬先生雅屬》，《蘇曼殊全集》第5冊，第465頁。

映！每誦古人詞，無非紅愁綠慘，一字一淚，蓋傷心人別有懷抱。於乎，鄭思肖所謂「詞發於愛國之心。余作是圖，寧無感焉」？畫面上為一束髮留髯之文士行吟橋頭，他雙手攏於背後，淡淡的月光照著他蒼白的面龐，昔日錦繡繁華的洛陽天津橋早已不見蹤跡，只剩下橋的殘址，枯枝為撐朽木為面的荒橋一座，疏柳數株，殘山剩水，冷月相照。蘇曼殊引姜夔的詞和鄭思肖語正是借兩位的亡國之恨來抒發自己的憂國之情。從這幅畫的題辭來看他當時積極支援同盟會等革命團體反清排滿的態度是明顯的。

1908年9月，蘇曼殊輾轉來到杭州韜光庵。這期間，他經歷了與魯迅合辦《新生》雜誌一事的流產，[27]章太炎和劉師培鬧翻對他的精神刺激等，以他禪門佛子的悲智雙修、慈憫心腸，他不能理解這兩位同是博學碩儒的革命黨人竟然會為了名位、私利等徹底鬧翻，因而他對世道人心的寐惑又加深了認識，也使他更加嚮往理想中的佛家淨土。他在同年5月寄給劉三的信上說：「曼日坐愁城，稍得路費，當返羅浮靜居數月，然後設法南行，濁世昌披，非速引去，有嘔血死耳。[28]蘇曼殊來到深山密林中韜光庵，當然帶有「韜光養晦」的味道，但以禪家的禪觀法門來看，他是在行曹溪禪的禪觀法門：默照禪——攝心靜坐，潛神內觀，息慮靜緣，徹觀諸法本源。[29]趺坐韜光庵期間的一天夜裡，深林中忽傳來鵑聲，這使他想起春天所繪之《天津橋聽鵑圖一》，於是家國之憂人生之恨、修禪之艱難等百般情感滋擾心頭。蘇曼殊於是拾筆，在《天津橋聽鵑圖一》的基礎上繪成《天津橋聽鵑圖二》，在第一圖上，那個束髮留髯的古代文士帶有一些蘇曼殊的影子，但那更像是古代亡國之詩人、詞家的藝術形象的再造，而第二圖上，蘇曼殊將束髮留髯的文士改為一祝髮披袈裟的僧人，後來又特囑蔡哲夫將他本人「馳擔韜光庵」的經歷題於畫面上，很顯然，畫面上的僧人便是趺坐韜光庵期間的蘇曼殊自己的形象寫照。

14.《白馬投荒圖二》和《天津橋聽鵑圖》一樣，《白馬投荒圖》也有兩幅，第一幅繪於1907年夏秋之間，蘇曼殊擬與章太炎同遊印度，時適好友佩珊索畫，他憶及1904年遠遊中印度時舟經錫蘭的經歷，於是揮筆作此畫。《白馬投荒圖一》上的人物戴寬邊草帽，因而我們據圖很難斷定這

[27] 一起創辦這個刊物的有魯迅、蘇曼殊、許壽裳、陳衡恪（師曾）、袁文藪。見《蘇曼殊評傳》，第196頁。

[28] 蘇曼殊：《致劉三》（1908年5月7日·東京），見《蘇曼殊文集》，第497頁。

[29] 陳庚同在《記曼殊上人》一文中有如下記載：劉申叔云：「嘗遊西湖韜光寺見寺後叢樹錯楚，數椽破屋中，一僧面壁趺，破衲塵埋，藉茅為榻，累磚代枕，若經年不出者。怪而入視，乃三日前住上海洋樓，衣服麗都，以鶴氅為枕，鵝絨作被之曼殊也」。見《蘇曼殊年譜》，《佛山師專學報》，1987年第3期，第101頁。

是一個祝髮的僧人還是戴帽的文士。[30]但蘇曼殊在準備再次赴印度實現西天取經的宏圖大願時，還是將自己的僧人形象以圖畫突顯出來，這說明蘇曼殊的精神依歸之最終落腳點落實在他夙願早發的釋門。

15.《華羅勝景圖》為《曼殊上人妙墨冊子》上第二十幅，此畫成於1909年初春，蘇曼殊住在陳獨秀的清壽館，看到陳的《華嚴瀑布詩》十四首，覺得「詞況麗瞻」，又回憶自己昔日遊羅浮山曾於破壁間見何氏女詩：「百尺水簾飛白虹，笙簫松柏語天風」，畫興大發，繪下這幅《華羅勝景圖》。畫上一僧仰望自對面山峰飛流直下的瀑布，一株蒼勁的古松扎根懸崖，從僧人坐臥的畫中間奮起撐天之勢，老幹虬枝飽經歲月的風霜，似乎要於天地之間宣誓它對於生命的信念。這幅畫是蘇曼殊的繪畫技藝走向成熟時的一幅傑作，就筆墨技巧來說，皴、擦、勾、染等多種技巧一氣施展，整個畫面氣勢磅礴，極具抒情色彩，而據跋語的口氣，蘇曼殊對這幅畫也是頗為自負的。他要用這幅畫來囊括日本日光山的華嚴瀑布之雄偉壯觀和廣東羅浮山之仙佛氣韻。據當時與蘇曼殊在一起的友人張卓身回憶，當時的蘇曼殊旅居之暇，常譯拜倫詩為樂。偶值寒風凜冽，雨雪載途，人皆用爐取暖，曼殊獨行踽踽，出遊山林曠野之地，歸則心領神會，拳拳若有所得，乃濡筆作畫。其畫山明水秀，超然有遺世獨立之概，然亦不多作，興至則作之。與其詩相稱，均足以見胸襟，並傳不朽。[31]

16.《為劉三繪摺扇》。1909年作，畫上一年輕僧人正於岩壁上題詩，畫面採一水兩岸平遠構圖式，畫題：劉三證意，曼殊。

以上16幅作品皆出現「孤僧」形象，除《白門秋柳圖》、《夕陽掃葉圖》、《登峰造極圖》及《為劉三繪摺扇》4畫外，其餘的都收入《曼殊上人妙墨冊子》。

除了「孤僧」形象多次出現在蘇曼殊的畫作中，還有「雙僧」形象和僧俗同處一畫面的。根據畫跋和作畫之背景，其中的僧人形象也是蘇曼殊本人的藝術寫照。出現「雙僧」形象的畫作為為《拏舟金牛湖圖》，為《曼殊上人妙墨冊子》上第十幅。此圖作於1905年秋天，此時蘇曼殊掛單西湖白雲禪院，就在前幾個月，他還在上海過著揮霍無度的生活，[32]上

30 陳萬雄：《親睹蘇曼殊的兩幅真跡畫》，《明報月刊》255期，1987年3月，第72頁。據香港商務印書館副總編輯陳萬雄先生稱，他曾由香港中華書局何棠代借觀於香港某藏家。他在討論這幅畫的時候，只指出畫面上的「投荒人」是戴上寬邊草帽的，是不是僧人，他沒有明說。

31 《蘇曼殊評傳》，第204頁。

32 據當時同蘇曼殊一起玩樂的秦毓鎏回憶：曼殊在上海「任意揮霍，食必西餐」，「每宴必致多客。一人所識無多，必友人轉輾相邀。問其故，則曰：『客少，不歡也』。客至即開宴，宴畢即散，不問姓名，亦不言謝。」見《蘇曼殊評傳》，第

館子坐馬車兜風、吃花酒，[33]但一陣折騰之後，他「後腳還紮在上海的女閭，前腳卻已踏進了杭州的寺廟」，[34]但是在掛單期間，他過著真正的僧人生活。根據這幅畫上的跋語，他那時候外著「舊衲」內著「毛衣」，「眉宇間悲壯之氣逼人」，這正是一個苦行僧的形象。一天，他與寺裡的僧友同舟共泛西湖，西湖的金秋佳色，水光瀲灩以及湖畔的玲瓏佛塔都給他這顆難以靜息的心以極大的安慰，湖山佳色以供馳神，知己僧友形影相隨，在湖光、山色、友情中，蘇曼殊暫時避開了塵世的煩擾。但這畢竟是短暫的，我們從舟尾少年僧人臉上那緊蹙的雙眉和悲哽的表情可以想像，舟首站立忘情吹笛的僧人應是蘇曼殊自己的形象寫照。[35]雖然置身在這西湖金秋佳色裡，他的笛音裡也傾吐出悲恨的音符，雜草無情，也為這深深無量的笛音打動，於湖面上竦竦起舞。從畫面上蘇曼殊本人的題字來看，這幅畫是蘇曼殊泛舟西湖之後，念及遠在他方的師友陳獨秀（仲子）而即興揮毫，創作而成。金牛湖即杭州西湖相傳漢時有金牛現湖中。

蘇曼殊繪畫中僧俗同處一畫面上的，有下列兩幅：

1.《過馬關圖》為《曼殊上人妙墨冊子》上第八幅。此圖繪於1917年2月13日（農曆新年正月初一），蘇曼殊與激進的革命黨人劉師培及其妻子何震，渡海自上海輾轉抵達日本本州西南端山口縣的港市馬關（下關），他們此行是應章太炎之邀，前來加盟同盟會的機關報──《民報》，做革命的鼓吹工作，他們捨舟上岸，回首故國，感慨萬千，國內的反清革命處於艱難卓絕之中，而他們此行的目的與國內的反清排滿革命直接相關，兩位聲氣相投的熱血青年（劉師培與蘇曼殊同年）想到他們即將投身《民報》的革命宣傳工作，感情何等激越。此畫上一披髮文士正於一脫盡木葉的怪樹上縱筆題詩，他正是博學超群的革命黨中的激進分子劉師培（又名光漢），[36]文士身後青年僧人雙手攏於背後，正在觀看大文士的即興題詩，這是不是一個真實的場景姑且不論，但聯繫畫跋和蘇曼殊的年譜記載，這年輕僧人正是蘇曼殊自己的形象寫照。

107頁。

[33] 蘇曼殊吃花酒時，往往別人大肆談笑取樂時，他卻「不甚說笑」，似乎心有旁騖，對校書輩也是清白自守，一無所染。同上書，第108頁。

[34] 同上。

[35] 據小說《斷鴻零雁記》，此小僧或即為小說中二十一章出現的「湘僧」，又名法忍」，這名小僧後來成為小說中三郎掛單靈隱寺時的患難交。他們二人互審「隱恫」，以至「形影相弔，無片少離。」見《斷鴻零雁記》，《蘇曼殊文集》，第138頁。

[36] 劉師培自從20歲結識章太炎後，其猛烈的革命行動包括主持《警鐘日報》社謀刺清吏王之春、著《擦書》等。見蔡元培：《劉君申叔事略》，載《劉師培全集》（北京：中共中央黨校出版社，1997），第17頁。

　　2.《南浦送別圖》。1907年，蘇曼殊的朋友諸貞壯（宗元）要離開上海前往南昌，「中夜登江船，啟室扉，則雪娘（按：花雪南）已在。居士見之愕然。……雪南堅不欲去。而吾友香山蘇曼殊來與居士別。曼殊時方僧服，居士與雪娘，皆稱之為「和尚」。居士乃以雪娘托曼殊，護歸其家。」[37]花雪南，上海名妓，諸貞壯與之相愛並許娶她為婦，花雪南也心心相許，此次江畔夜別一幕，足見二人情愛之深，身為方外之人的蘇曼殊號為情僧，目睹這一場男女情真的場面，也深深為之打動。第二年蘇曼殊偶憶及這次黃浦江頭夜送客的場面，依然不能釋懷，便取江淹《別賦》「送君南浦，傷如之何？」的意境融入當時三人夜半夜江頭話別的場景，繪成此圖。

　　畫面上，一船掛帆將離岸，一文士（諸貞壯）正與一剃度僧人（曼殊）依依話別，佳人立於兩位好友之側，更無心聽他們說話，只將目光投向江面上的風帆，「與子之別，思心徘徊」，有誰更能理解佳人斯時的斷腸？恐怕也只有於「情中悟道」的蘇和尚了然其中了。畫面景色蕭寥，即將離岸的船帆和無邊無際的江水構成了一個「暫離之狀，永訣之情」的悲傷場景。後來，諸貞壯見到此圖，也不禁為之感慟，並寫詩一首：「天女維摩丈室中，江燈引夢記朦朧。平生無分依瓶缽，十日能留阻雨風。剩可安心向初祖，何心情話別吳儂。他年握手應相笑，早燕雛鶯與斷鴻。」[38]這首詩以維摩詰講經，天女散花以試眾佛徒的道性是否堅固這個典故來暗喻蘇曼殊「禪僧」兼「情僧」本色，如果我們設想末一句「早燕」、「雛鶯」、「斷鴻」的三個象喻，分別指涉諸貞壯、花雪南和蘇曼殊，那麼此詩表明了諸貞壯對蘇曼殊「孤僧鴻志」的景仰之情。

　　以上我們分析了蘇曼殊19幅畫作中出現的僧人形象，其中16幅出現「孤僧」形象，這些僧人形象都是蘇曼殊自己在不同場景的「禪影心印」，通過這些生動的畫面，我們看到了一位歷來身分頗有爭議的人物，在自己的繪畫上對其精神的最終皈歸——釋門的強烈自我認同。

　　當然，我們在認識蘇曼殊繪畫上出現的孤僧形象的時候，也應該看到他性格中自憐、自戀的傾向與繪畫上表現自我，訴說自我，強調自我之間的內在關係。從創作心理來看，他很可能對那些引發他體悟人生的特殊情景非常珍視，尤其對那些引發他悟禪證道的特殊情景格外珍視，其在這些

[37] 諸宗元：《書雪娘》，見《蘇曼殊年譜》。《佛山師專學報》1987年第3期，第113頁．

[38] 諸貞壯：「丁未九月發上海，曼殊、雪南送余之江船，雪南之歸，曼殊為余將護其行。明年，曼殊補為一圖，寫此詩，《蘇曼殊文集》，第364頁。蘇曼珠1911年撰小說《斷鴻零雁記》，此小說之命名很可能是受到這首詩的幾個象喻的啟示。

特殊情景下的心靈體驗又非外人所能理解，因此，出於自憐、自戀的情感需求，而表現為繪畫上自我表現，自我訴說的創作衝動，而當其繪畫上由一個孤僧在那兒訴說時，它自然沾染上禪佛色彩，在畫人來說，他是自我表現，自我訴說，但在觀畫人來說，它就變成了以禪示禪，以身示法，畫中有禪，自能通禪，這樣，蘇曼殊的繪畫文本就帶有雙重指涉意義，其一指向凡心的自訴，其二指向禪心的自訴。

除了以「僧人」形象表示其身分歸屬之外，蘇曼殊的繪畫中也出現了不少寺廟佛塔，除上文已提及的《吳門聞笛圖》《白門秋柳圖》和《挐舟金牛湖圖》，尚有一些作品中出現寺廟佛塔，如《江幹蕭寺圖》、《古寺蟬聲圖》、《遠山孤塔圖》等。

《江幹蕭寺圖》為《曼殊上人妙墨冊子》上第十七幅，這幅圖作於1907年，參與發起「亞洲和親會」的印度法學士缽邏罕返國，章太炎和蘇曼殊親往送別。送別之後，他仍不能釋懷，於是作圖準備寄贈。圖上近景為一殘破水泥拱橋，橋畔枯柳遍體斑駁，似乎已斷失生機，遠處江畔隱隱一寺院，附近高聳一佛塔，塔尖直刺天空，水中倒影清晰可鑒。整個畫面蕭竦寒荒，畫人作畫時情緒的低沉清冷通過畫面表現了出來。蘇曼殊送別梵土的友人返國，送這樣一幅蕭寥的畫作寄贈，或許也寓意著他對佛教現狀的失望，畫這樣一幅畫給志同道合的友人，也暗含著一種期望，即期望印度的友人與中土、東土的僧徒面對佛教當時的破敗現狀而思有所作為，藉以重振釋教，恢復它原先「無上正覺之教」的榮光。《古寺蟬聲圖》為蘇曼殊1908年9月住杭州白雲庵期間繪贈意周和尚的一幅山水立軸，畫上一尖塔聳立山腳，《遠山孤塔圖》存世的可能性不大，根據畫題，畫面上當出現佛塔無疑。

以上我們所指出的作為蘇曼殊自我身分認同的「僧人」形象和作為背景的「寺廟佛塔」大部分都出現在蘇曼殊畫冊《曼殊上人妙墨冊子》和1928年柳亞子編著、上海北新版的《蘇曼殊全集》及未刊出的《曼殊餘集》的插圖類上。而且，除個別作品，絕大多數為即興之作或主動繪贈朋友，這種即興和主動贈予之作最宜於抒發畫人內心的真情實感，因而這類作品相對於囑託之作來說，更具有自敘性，蘇曼殊有意無意在此類作品中繪出僧人和寺廟佛塔，除了表露出他有強烈的自憐自戀情意節之外，顯然也進一步強化了他對自己禪僧身分的認同。

此外，蘇曼殊怛化後，尤其生前摯友之一蕭紉秋將其所藏的蘇曼殊畫稿手卷公佈於世，並請孫中山先生題寫封面，這本集子1929年出版時正名為《曼殊遺跡》，上署「蕭紉秋藏、柳亞子編」，發行者為上海北新書局。除首頁的著色佛像目前不能輕易斷為蘇曼殊的作品外，其餘24件畫作

或畫稿當屬蘇曼殊的遺畫無疑。這24幅遺畫上皆無有署款或畫跋，一般被認為是蘇曼殊很多繪畫作品的底本，但就在這些未成品的畫作上，我們也能發現不少「僧人」形象，如：

1.《曼殊大師遺畫一》。上有一僧人獨坐危樓。

2.《曼殊大師遺畫二》。上有兩僧，其一奮力撐舟，另一立眺夕陽。

3.《曼殊大師遺畫三》。畫面人物及景色似1907年蘇曼殊繪贈黃節的《夕陽掃葉圖》，兩畫的題意也接近，故認為可能是正本《夕陽掃葉圖》的底本，上畫一僧掃罷落葉，正回眺夕陽。

4.《曼殊大師遺畫四》。此圖與1906年蘇曼殊於長沙任教期間所繪之《渡湘水畫寄金鳳》構圖完全一樣，故為底本無疑。上畫一僧乘瓜皮舟渡江。

5.《曼殊大師遺畫五》。這幅畫的畫面上出現蘇曼殊畫作中經常出現的一個場面：題壁或題樹幹，一僧歇腳途中，放馬路邊，揮筆題詩於石壁，地方為一罕有人至的荒僻之處。

三、繪畫中的地點與身分認同

除了以畫面上的僧人形象及寺廟浮屠影像表露身分之外，蘇曼殊的繪畫中還直接以古寺名剎為畫面主題，有時以與自己學佛參禪的經歷有關係的地點作繪畫主題，有時以與禪宗有直接關涉的具體地點作繪畫表現主題，在畫跋上還不斷提及自己曾經掛單參禪的寺廟禪院或與自己披剃出家有關的地點，這些方面都使他的繪畫帶上了濃厚的禪佛色彩，從而也更進一步強化了其作為現代禪僧的身分認同。

（一）直接以古寺名剎作為表現主題

中國的佛教題材繪畫始於東漢，明帝永平七年（西元64年）郎中蔡愔偕西域僧迦葉摩騰、竺法蘭以白馬馱經，以白氈裹釋迦立像（也有說在白氈上畫釋迦像），東還洛陽，明帝為建白馬寺，並在寺中壁上作千乘萬騎三匝繞塔圖，「明帝並命畫工圖佛，置清涼台顯節陵上」，這就是中國最早的佛教畫。[39]

其後歷代畫家都畫過佛教畫，主要為佛菩薩像，寺觀壁畫主要以佛經經變故事、淨土變相為表現題材，[40]極少有畫家以名寺古剎為表現題

[39] 常任俠：《佛教與中國繪畫》，見《佛教中國文化》（台北：大乘文化出版社 1978），第212頁。

[40] 同上書，第216頁。

材。寺廟在中國繪畫上，尤其是山水畫上，通常是作為一個象徵性的符號（symbol）出現於畫面的次要部分，它主要象徵著一種超塵脫俗的意趣，而牽動繪畫者與觀畫者超越凡塵的聯想。蘇曼殊的繪畫中也出現此類作為象徵性符號的浮屠與寺廟影像，如上舉《吳門聞笛圖》、《白門秋柳圖》、《挐舟金牛湖圖》等。蘇曼殊有沒有畫過佛菩薩像，據目前掌握的資料，僅見一幅題為《曼殊大師著色佛像》的畫作，但這幅畫上沒有蘇曼殊常用的畫印或署名，題款字體太小不易辨認，很難斷定這是蘇曼殊的作品，[41]。禪僧向有「不拜偶像」的宗風，更有呵佛罵祖的公案故事，蘇曼殊為一典型的「禪門狂客」，向來反對「偶像崇拜」，他在1911年《復羅弼・莊湘》信中已表明了自己的態度：「然世尊初滅度時，弟子但寶其遺骨，貯之塔婆，或巡拜聖跡所至之處，初非以偶像為重，曾如彼偽仁矯義者之淫祀也哉！震旦禪師亦有燒木佛事，百丈舊規，不立佛殿，豈非得佛教之本旨者耶！若夫三十二相，八十隨好，執之即成見病，況於雕刻之幻形乎？」禪宗本無懺法，蘇曼殊對當時禪宗末法之「禮懺」惡習為人鄙夷思之寧無墮淚」。因此，他對上自「天竺曇摩迦羅」（三國魏嘉平二年至洛陽）、曹不興，下至吳道子的佛像畫皆不以為然，[42]可見他以工筆重彩繪製佛菩薩像的可能性不太大。

蘇曼殊不大可能繪製佛菩薩畫像，也沒有畫過佛教史上傳法故事之類的宗教題材畫，但是他卻直接以中國佛教史上有名的寺廟作為表現的主題入畫，表現他對當時佛門不振，名寺古剎遭受毀壞的痛心以及希望借自己的畫作喚起「十方弟子」和社會大眾的關注，從而共同振作，有所作為，以「挽回末法」，重振佛光的祈願。蘇曼殊以寺院為繪畫主題的力作為《洛陽白馬寺圖》。此圖收《曼殊上人妙墨冊子》，為第三幅。1907年12月，同盟會河南分會始創《河南》雜誌，鼓吹民族民權二主義，反清傾向至為鮮明。當時，劉師培為該雜誌的編輯，而其妻何震從蘇曼殊習畫。當蘇曼殊得知此雜誌需要以河南為題材的畫作，於是連繪四畫，供其刊登。四畫分別為《洛陽白馬寺圖》、《潼關圖》、《天津橋聽鵑圖》及《嵩山雪月圖》，發表於《河南》雜誌第二、三、四、五期上。四幅圖有兩幅（《洛陽白馬寺圖》、《嵩山雪月圖》）都直接與中國佛教史上的中土第一寺和禪宗祖庭嵩山少林寺有關涉。考慮到《河南》的思想傾向，這幾幅畫借中原景色的壯美及對繁華往昔的追憶（如《天津橋聽鵑圖》）激發人們愛國主義感情和反清排滿的民族主義情緒是明顯的。但正如我們在上文

[41] 這幅畫上畫的是一趺坐蓮花上觀音菩薩像，顯係工筆重彩繪就，這與蘇曼殊的人物畫風格粗放，多用線條勾勒的做法不同，似可斷為曼殊的遺物而非他的作品。

[42] 蘇曼殊：《復羅弼・莊湘》，見《蘇曼殊文集》，第524頁。

已分析過的，蘇曼殊其時的愛國之心與章太炎式的種族革命的思想取向是不同的，他的愛國排滿是基於他佛教救世主義理想，反清排滿不過是他作為禪門佛子拯時匡世理想的「入世間法」。他畫《洛陽白馬寺圖》似乎與《河南》雜誌的革命傾向不大吻合，但是以蘇曼殊對排滿革命的理解以及他希望通過革命手段（包括極端的暗殺行動）來建立的一個類似於「佛國淨土」理想而言，這幅《洛陽白馬寺圖》又和當時國內正風起雲湧的反清革命有極大的關係。要言之，當時岌岌可危的國勢與世道人心的蒙昧愚暗以及畫面上白馬寺的衰敗荒蕪都緣於滿清王朝的黑暗統治，而要建立一個「眾生成佛」，「人人平等」的中華「上國」，恢復釋迦無上正覺之教的昔日榮光（以《四十二章經》為代表），[43]必先剷除滿清統治。

在此畫左上方，蘇曼殊請國學保存會的創始人鄧秋枚題上畫跋：

> 惟東漢孝明皇帝永平七年，歲次甲子。敕郎中蔡愔、中郎將秦景、博士王遵等一十八人，西尋佛法。至印度國，延迦葉摩騰、竺法蘭將白㲲上畫釋迦像，及《四十二章經》一卷，載以白馬。以永平十年，歲次丁卯，十二月三十一日，至於洛陽。帝悅，造白馬寺於城西雍門外，譯《四十二章經》。是為像教東流之始」署款：「曼殊畫此並識」。

可見蘇曼殊在畫這幅畫時已參照了有關歷史資料（蘇曼殊本人並未到過洛陽）。

據史料記載，白馬寺所在的中原大地，近兩千年來，頻起戰禍，因而歷史上的白馬寺屢毀屢建，故始建時的形跡蕩然無存。但白馬寺為漢明帝敕建洛陽城外專供西域僧人迦葉摩騰、竺法蘭二位高僧居住並從事譯經當是史實，當時的白馬寺內尚有清涼台（譯經處）、騰蘭墓及焚經台，[44]蘇曼殊這幅畫的作意當然是追懷兩位最早來華傳播釋教的根本教義的弘法大師的「聖跡」，[45]東漢時代的白馬寺未必就是這個樣子。但從畫面上的類

[43]　《四十二章經》乃釋迦最早的教言，為四諦教義之簡要概括，每章皆以「佛言」開始向世人開示自我解脫之道，因其教義與當時中國人的文化心理接近，很能適應華土眾生之根基，由迦葉摩騰、竺法蘭攜來譯出的《四十二章經》，實反映了兩位高僧的眼光，也是佛教弘傳曠世因緣所至。見釋法海：《白馬寺與中國佛教》（成都：四川辭書出版社，1996），第36-38頁。

[44]　見釋法海：《白馬寺與中國佛教》（成都：四川辭書出版社，1996），第31頁。

[45]　釋海法在《白馬寺與中國佛教》一書中，稱白馬寺不但是中國佛教史上的釋源，而且堪稱世界佛教史上次於釋迦誕生地、成道處、初轉法輪處及涅槃處的第五「聖跡」。同上書，第2頁。

似禪院的主體建築以及山門旁高阜上的台閣（或為蘇曼殊根據白馬寺內的二位高僧譯經處清涼台而想像出來的一飛簷閣樓式建築），我們可以知道，蘇曼殊想像中的洛陽白馬寺的原始規模大致是這個樣子，但一代明君敕建的寺院以供高僧大德譯經之用絕不會像畫面上的如此頹敗蕭條，或許是因為時間的久遠而使這一東土佛教的祖庭顯得破敗不堪，或許是「斂衽在朝」的戊戌新黨上議「鬻廟」而使天下廟宇叢林處於風雨飄搖之際，但更重要的原因是佛教內部儀軌失範、禮懺、法位爭奪、趨炎附勢之末法愈演愈烈，以致「徒誤正修」，「流毒沙門，其禍至烈」。[46]如果對照一下蘇曼殊在《儆告十方佛弟子啟》一文中的感歎，我們對他作這幅畫的用意就易於明白了。此文一開始即以「迦葉騰（迦葉摩騰）東流像法」（正是《洛陽白馬寺圖》的主題）為緣起，指出：「自迦葉騰東流像法，迄今千八百年。由漢至唐，風流鄉盛；兩宋以降，轉至衰微。今日乃有毀壞招提改建學堂之事，……法門敗壞，不在外緣而在內因」。接下去對當時中國大多數寺廟「近俗」，「或有裸居茶肆，拈賭骨牌，聚觀優戲，鉤牽母邑」等軌範鬆弛，叢林頹敗現象痛加指斥。[47]可見，蘇曼殊作《洛陽白馬寺圖》的主要用意乃在通過中國佛教祖庭洛陽白馬寺的破敗現狀的形象揭示，以期引起天下釋子和廣被佛澤的芸芸大眾的共同關注，從而針對黑暗的社會現實，思有所作為，以便改變現實，衝破牢籠（同期所繪的《潼關圖》上引譚嗣同的《潼關》詩，其中「山潼關不解平」一句最為典型地表達了這種思想取向），建立中華人間佛土的救世主義理想。

（二）以與自己學佛參禪有關係的地點作繪畫主題

　　1904年初春，蘇曼殊在槍殺康有為不遂，與《中國日報》社陳少白諸人格格不入的情勢下，突盟發南遊諸佛教聖地，學習梵語，探求中國佛教源頭的意向。在親友的資助下，他沿著古「蜀身毒道」（與今日川滇、滇緬、緬印公路走向一致），隻身做「萬里求經」之遊。啟程之前，他首先去杭州參拜靈隱寺，並改著僧裝。當時蘇曼殊21歲，以弱冠之齡數度出家重又發此大悲願，可見蘇曼殊學佛的志向的高抗遠大。在託名日僧飛錫所撰的《潮音跋》（實際上是蘇曼殊的自敘傳）裡，蘇曼殊稱「闍黎振錫南巡流轉星霜，雖餐啖無禁，亦猶志公之茹魚膾，六祖之在獵群耳」。[48]志公（寶志禪師）為中國大乘禪學的開山人物，而六祖為中國南宗禪的開山人物，蘇曼殊一路雖僧衣披身，但他效法禪學史上的高僧大德，飲食起居

[46] 蘇曼殊：《復羅弼‧莊湘》，見《蘇曼殊文集》，第266頁。

[47] 蘇曼殊：《儆告十方佛弟子啟》，見《蘇曼殊文集》，第266頁。

[48] 蘇曼殊：《潮音‧跋》，見《蘇曼殊文集》，第311頁。

與俗人無異，可謂典型的「禪僧」作派。在這短短的幾個月時間（1904年春末至夏末），蘇曼殊訪問了緬甸、泰國、錫蘭（今斯里蘭卡）等南傳佛教（上部座小乘佛教）國家並最終到達我國三國時高僧法顯曾經到過的中南亞佛教（巴厘文佛教）的源頭——錫蘭。[49]這期間，他先是到達盤谷（今曼谷）後，應聘在華僑組織青年會任教，住錫龍蓮寺，後又自暹羅赴錫蘭，並住錫菩提寺。蘇曼殊學習梵文由龍蓮寺長老鞠悉磨勤加勖勉，他逗留盤谷龍蓮寺的時間較長。[50]圖上為一年輕僧人衣袂飄拂昂立於堅岩之上，注目遠方，身邊一古松老幹屈曲，虯枝橫空，山岩下為一水泥拱橋橫跨江幹，一株柳樹兀立江邊橋頭，新發柳枝風中狂舞，整個畫面凝蓄著活潑的動勢。

　　1907年夏，蘇曼殊在日本送印度居士學者缽邏罕歸國，又作一圖《江幹蕭寺圖》擬贈（後轉贈周柏年），畫題：「丙午贈別缽邏罕歸印度」，鈐印：「雪上人」（蘇曼殊名號之一）。此圖前景突出「江幹」景色，一水泥拱橋橫跨江幹，岸邊一枯柳斑駁老幹屈曲向上，主幹上部似被折斷，遠處是一所頗具規模的寺院，浮屠的倒影隱約可見，蘇曼殊將這幅畫命名為《江幹蕭寺圖》（見畫跋），可見這所蕭寺在他的記憶裡印象極為深刻，對比《贈西村澄圖》和《江幹蕭寺圖》，因兩畫的前景同為突出江幹水泥拱橋這一景物，可見，這個地方一定是蘇曼殊曾經到過的地方，而《贈西村澄圖》是以龍蓮寺附近的某個地點畫成的，因此，我們有理由相信，此圖上的所謂「蕭寺」，很可能就是蘇曼殊南遊學佛究禪期間住錫時間最長的龍蓮寺。他雖然沒有直接點明這就是盤谷附近的龍蓮寺，但他給此圖的定名為《江幹蕭寺圖》所以，這幅畫所要表現的主題也是寺廟。

（三）以與禪宗有關涉的具體地點作繪畫主題

　　蘇曼殊既「嗣受曹洞衣缽」，[51]曾經遠適中印度一帶究心佛學又與佛學修養極為深湛的章炳麟交遊密切，並合著在當時佛學界產生了很大影響的《儆告十方佛弟子啟》和《告白衣宰官啟》，[52]其主要的幾篇佛學論

[49]　西元前29-17年，錫蘭伐陀迦摩尼王時代，由五百位能背誦佛經的長老，聚合一處，將摩哂陀長老（阿育王的兒子）傳至錫蘭的佛教經典，譯成巴厘文，這就是《巴厘文三藏經典》，後來，緬甸、柬埔寨、泰國、老撾的佛教皆為巴厘文佛教系統。見張曼濤主編：《東南亞佛教研究》（台北：大乘文化出版社，1978），第3頁。

[50]　龍蓮寺是華僧廣東梅縣人續行大師（臨濟宗），在秦可泰王朝時代泰皇拉瑪五世（佛曆2411-2452，西曆1877-1908在位）的支持下，領導華僑所建，是華僑來泰後所建的第一大寺院。同上書，第98頁。

[51]　蘇曼殊：《潮音·跋》，見《蘇曼殊文集》，第309頁。

[52]　學界一般公認兩啟的主筆者為蘇曼殊，而章太炎稍加潤飾。同上書，第266。

文中提及「志公」、「六祖」，在1907年的詩作《東來與慈親相會，忽感劉三、天梅去我萬里，不知涕淚之橫流也》和1909年的詩作《本事詩之十》兩引達摩「九年面壁成空相」的典故，可見他對中國大乘禪學精神和禪宗的歷史是相當熟悉的。如果說中國佛教史上的「釋源」為東漢時的洛陽白馬寺，那麼，中國禪宗史上的「祖庭」便是始建於北魏孝文帝太和十九年（西元495年）的嵩山少林寺了。北魏孝品三年即南朝梁武帝大通元年（西元527年），南天竺僧人，印度禪宗的第二十八代祖菩提達摩（Bodhidharma）自南朝都城金陵「一葦渡江」，來到北魏，後來在少林寺面壁九年，悟入實相，立證菩提。達摩於少林寺圓寂，傳法慧可，偈云：吾本來茲土，傳法救迷情。一花開五葉，結果自然成。[53]從此，禪宗大盛於神州大陸，傳至六祖慧能，更創「頓悟」法門，主張「教外別傳，不立文字，直指人心，見性成佛」，[54]六祖而下，一花五葉，禪宗更成為中土佛教的主流教派，蘇曼殊自認「嗣受曹洞衣缽」，對中土禪宗「祖庭」嵩山少林寺必是非常神往的。他生長嶺南，成人後往來江南、嶺南、中印度及南洋一帶，無緣親臨嵩山，一拜初祖壁觀證真之處，但在1908年他為《河南》雜誌創作四幅河南題材的畫作時，他除了直接以洛陽白馬寺為畫面表現主題外，又繪成《嵩山雪月圖》，以寄託他對禪宗祖庭所在地的崇仰之情。[55]

（四）畫跋提及掛單參禪的寺廟禪院或與自己披剃出家有關的地點

蘇曼殊現代禪僧的一生居無定處，自1903年返國之後，他的主要職業為各地新式學堂的教習。此外，他也做過報刊的編輯，金陵祇洹精舍的英文教習，但為期都不長（除爪哇喏班中華學校執教一年多）。蘇曼殊紅塵菩提的特點就在於他「不離世間覺」，他在革命活動中、在任教學堂裡、在黃魚雞翅旁、在情天恨海裡、在天涯孤程中、在落花如雨中、在結茅孤處時、在嘯吟拜倫詩時、在食糖吞冰時，無時無地不在「斷惑證真」「力行正照」。六祖偈曰：「佛法在世間，不離世間覺；離世覓菩薩，恰如求兔角」，煩惱即菩提，菩提即煩惱，一體不二，南宗禪的頓修法門在蘇曼殊身上可以說是得到極為典型的體現。雖說不避煩惱，在人生的無數煩惱中「斷惑證真」，但這並不是說禪僧和俗世的芸芸大眾沒有區別。禪僧畢竟有作為禪門釋子的區別性特徵，如著僧衣、持度牒、掛單參禪、不得婚

53 釋海法：《白馬寺與中國佛教》（成都：四川辭書出版社，1996），第578頁。

54 同上書，第626頁。

55 《嵩山雪月圖》原刊1907年12月創刊的《河南》雜誌第4期，因蘇曼殊並未到過嵩山，所以，這幅山水畫可能主要依據歷史記載加上蘇曼殊的藝術想像而作成。

媾、剃髮等，雖然蘇曼殊並不太注重這些作為禪僧身分的形式標誌，而是率性而為，隨遇而安，以致落下個「非僧非俗」的口實，但蘇曼殊自己對他的禪門釋子的身分的認同是毫不含糊的。他認為他無論是像常人一樣生活於塵世，還是掛單參禪於寺廟禪院，他都是一個禪僧，僅從他的繪畫上看，他對自己身分的認同是相當執著的，他以畫跋昭示自己的參禪心跡，他以畫面上的僧人形象昭示自己的僧人身分，他以佛跡為繪畫主題表示他對佛教的崇仰之情，甚至在畫跋上屢屢提及曾掛單參禪的寺廟禪院或與自己披剃出家經歷有關的具體地點。

如《天津橋聽鵑圖二》畫跋上提到的韜光庵、《登祝融峰圖》畫跋上提到的雨華庵、《華羅勝景圖》畫跋上提到的黍珠庵、《登雞鳴寺觀台城後湖》畫跋上提到的雞鳴寺、《拏舟金牛湖圖》畫跋上提到的靈隱寺，都是蘇曼殊生平親自參拜或掛單修禪的寺院。蘇曼殊一生對廣東的羅浮山念念不忘，[56]因為他第三次出家的地點在惠州某寺，惠州離羅浮山不遠，蘇曼殊於這一破敗小廟出家，常常外出化緣，因而得盡遊羅浮一帶的風景名勝。本來羅浮山為道家三十六洞天之一，有葛洪煉丹處等道教遺跡，但這裡和其他天下名山一樣，三教雜處，也有許多寺院。其中有一小庵名黍珠，蘇曼殊化緣時經過此處，1909年在東京讀陳獨秀詩作《華羅勝景圖》，根據畫名及畫跋的提示，此圖描繪的對象為東京附近的華嚴山和華南道佛名山羅浮山。

四、印章及跋語上出現的禪佛名相

蘇曼殊繪畫上最常見的畫印為兩方白印「印禪」和「曼殊」一般鈐於畫面的右下角，其外，尚有長方形陽文印「雪上人」和「延年」兩枚，常鈐於畫跋後，如不用印，通常他在畫面上署「曼殊」二字，「印禪」二字橫排，又可讀為「禪印」。除「延年」二字目前尚不知其出處及用意外，「印禪」、「曼殊」、「雪上人」三印都和禪佛有關涉，聯繫他繪畫的自敘性，我們有理由相信他是有意用「印禪」一印來提示其繪畫和禪佛的關係，因為他的繪畫不管是否畫上出現了禪佛名相，都是他作為一位現代禪僧於人間證道，世間覓法的禪印心跡，或以禪示禪，或禪心外露，因此「印禪」在他的畫面上又可以讀作「禪印」——禪的印記。「上人」是高僧的尊稱，「曼殊」既可以看作是蘇曼殊的的法號，也可以看作是典型的

[56] 如1909年春有詩《久欲南歸羅浮不果，因望不二山有感，聊書所懷，寄二兄廣州，兼呈晦聞、哲夫、秋枚三公滬上》，同年所做的《本事詩》第十首有「夢入羅浮萬里雲」句。見《蘇曼殊文集》，第15-20頁。

禪佛名相，此點上文已作論述，蘇曼殊在畫面上鈐「雪上人」和「曼殊」二印，有時只署自己的法號，同樣帶有強調自我身分的用意。

此外，蘇曼殊繪畫的畫跋上出現很多有關禪佛的地點、人物、名稱等，也可以看作是文字名相，如黍珠庵、白馬寺、韜光寺、雨華庵、雞鳴寺、靈山、迦業摩騰、竺法蘭、釋迦、黃龍大師、天然和尚、寒山、法顯、玄奘、曼殊、梵土、皈依、耽禪、白馬、枯禪等等，既強化了其繪畫的禪佛色彩，也進一步強化了蘇曼殊自己及觀畫人對他的禪僧身分的認同。

蘇曼殊的繪畫與他的文學文本一樣，帶有「自敘傳」特色，因而，我們從他的繪畫中發現的這些禪佛名相，包括畫面畫跋中的文字名相，進一步印證了我們在第一章對蘇曼殊的思想及身分的論述。

第三章　畫禪與禪畫
──蘇曼殊繪畫的風格分析

一、畫禪與禪畫：有關的幾個概念

　　從字面上看，「畫禪」應是以畫名世的禪僧。今查商務版《辭源》，給「畫禪」的定義為：「舊本題，明僧蓮儒撰，一卷。蓮儒自稱白石山衲子，其生平未詳。所記自惠覺以下，至雪窗等善畫僧眾六十四家，品評畫作，兼論其人。所錄人物，皆採自元夏文彥《圖畫寶鑒》，明王世貞《畫苑》二書，罣漏甚多」[1] 可見，蓮儒所說的「畫禪」未必都是以畫名世的禪僧，這本類似釋門畫人傳略的專著，著錄範圍自南北朝至明代中期，而佛教傳入中土至唐代已形成八大宗支，禪宗只屬其一，釋門擅畫者眾多，非必出自禪宗。蓮儒在《畫禪》上也說所錄皆「僧林巨擘」，可見蓮儒所謂的「畫禪」大致相當於我們今天所謂的「畫僧」。今人洪瑞所著《中國佛門書畫大師傳》一書，收入歷代著名書畫高僧，上自隋代的智永，下至近代的蘇曼殊，計二十四位。洪瑞的書中也有收錄非禪宗的釋門人物的書畫大師（如弘一），[2] 他稱書中的每位傳主「書僧」或「畫僧」，無論如何，自唐代以下，中國禪宗已取得中國佛教正統的地位，佛門中的書畫大師大多數皆為禪僧，而且，即使不為禪僧，佛門中的書畫名家其書畫藝術也同樣沾溉佛教的「苦」、「空」意識，帶有明顯的出世色彩，與禪僧以畫證禪有不少共通性。所以，「畫僧」也即「畫禪」的說法也是可以行得通的。[3] 後人評蘇曼殊為「畫

[1]　參見《辭源》（香港：商務印務館，1987，第1149頁。現查虞夏編：《歷代中國畫學著述目錄》（北京：中國古典藝術出版社，1958），蓮儒的《畫禪》排在唐寅和陳繼儒之間，又署名吳僧蓮儒，可推知他應是明代中晚期人。另參見黃賓虹、鄧實編《美術叢書》4集，第2輯，（台北：廣文書，1963），第71-82頁。

[2]　見洪瑞：《中國佛門書畫大師傳》（深圳：海天出版社，1993），第97-98頁。中國歷史上對釋門書畫研究著力不多，除明僧蓮儒撰《畫禪》，尚有沈顥之《畫傳燈》《畫麈》，此外便是今人洪瑞所著的這部書，相比而言，洪著對每位傳主的生平事蹟及藝術成就縷述更為詳細。

[3]　「禪」，梵語dhyana，又譯作「禪那」，意譯為靜慮（止他想，繫念專注一境）在大乘中，禪為六波羅蜜、十波羅蜜之一，即禪波羅蜜。諸菩薩的波羅蜜修相有九種，修行法門眾多，可歸為兩類：一類主靜慮禪定而獲般若實智，一類主張捨去靜慮禪定之樂，還生欲界，而與四無量心俱行，第二類行者多為眾生中具大願力和

僧」、「情僧」、「革命僧人」，嚴格地說起來，應改為「畫禪」、「情禪」、「革命禪」似更為確切。

對於蘇曼殊「畫禪」這一身分，前人亦早有論列。1919年，南社社員王蘊章在題蘇曼殊的畫冊（《曼殊上人妙墨冊子》）時，就用過「畫禪」二字，原題詩為：「狼藉蓮池墨一丸，畫禪參得十分寒，南宗已死維摩老，風雨秋堂忍淚看」。可見王是把這本薄薄的畫冊看作是蘇曼殊學佛證禪的紀錄的。而趙藩的題詩也取大致相同的觀點，趙詩：「狂僧已怛化，留跡動淒惻，破碎寫江山，是淚還是墨」。他把這本畫冊看成是「狂僧」蘇曼殊的「禪跡」。而秦錫圭的題詩更從禪與畫理的內在關聯這一角度評論蘇畫，原詩為：「畫理禪機悉性情，就論六法亦雙清，涅槃滅度無餘未，成佛雲何先眾生」。將蘇曼殊畫中的「禪機」與謝赫在《古畫品錄》中提出的中國古畫論的六條綱領相提並論。他認為蘇曼殊繪畫乃性情流露，得力於禪機妙悟而暗合畫理，他這裡所說的畫理也就是謝赫提出的六條繪畫綱領，歷代畫論家大多認為六法之首端「氣韻生動」（另外五法為：骨法用筆，應物象形，隨類附采，經營位置，轉模移寫）為第一要義，它與畫家的藝術天賦和一已之妙悟有內在的關聯。秦錫圭說蘇曼殊繪畫就論於謝赫的六法也堪稱傑作，而他強調禪機性情，實際上是在強調蘇曼殊畫作的「氣韻」，那種得力於禪機妙悟的「無言之美」。1930年5月2日，蘇曼殊12周年忌辰，陳去病在《十九年五月二日，曼殊十二周忌和亞子》一詩中，全詩回憶四十年之論交評品蘇曼殊「江海飄零」的人生旅途及其「一代騷心」的文學才華，歸結為「多情仗有西湖水，長與青蓮繞畫禪」。[4]就蘇曼殊的繪畫成就和藝術風格來說，陳去病將其定位為「畫禪」是深得蘇曼殊繪畫的個中三昧的。

「畫禪」之繪畫作品是不是「禪畫」主要應依據作品本身的風格特徵來加以指認。中國歷史上有所謂「道釋畫」，以道教人物、佛菩薩或道釋傳法故事作繪畫題材，濃筆重彩，描繪偶像，這種繪畫，與佛教有關係的只能稱作「佛畫」（佛菩薩畫、經變故事畫）。真正的「禪畫」必表現

善根器者，參見《佛光大辭典》（台北：佛光出版社，189），第6451頁。以畫證禪，也即是以繪畫文本表達禪僧勘破色相，虛曠寂寥之心境，這是以畫證禪的主要意趣，但中國禪經由禪學到禪宗的演變，禪宗又演變為五家七宗，所以中國禪僧以畫證禪表現在文本上又有很大的不同，從早期的潑墨縱放之動到明清之後的清空冷寂之極靜，禪畫風格在不斷變化，又有論者指出，其實禪畫極動之中極靜，極靜之中極動，動靜不二是中國禪書、禪畫美學的至高境界。參見宗白華：《美學散步》。

4　見馬已君：《陳去病與蘇曼殊》，載《南社研究》，第6輯（1994年11月），第86頁。

「禪學」和「禪宗」的思想精髓，也即宗白華所說的，在拈華微笑裡領悟色相中微妙之深的禪境。因「禪是中國人接觸佛教大乘義後體認到自己心靈的深處而燦爛地發揮到的哲學境界與藝術境界」，[5]所以，禪門釋子也好，參禪學佛的住家居士也好，文人學士也好，只要其作品頗具「沖然而澹，倏然而遠」的靈明境界，[6]都可稱為「禪畫」或「禪意畫」。吳道子畫佛、菩薩、天王像及道教神畫像，繪畫技巧精妙絕倫，其畫佛像圓光（佛光時），「轉臂運墨」，一筆而成，「立筆揮掃，勢若風旋」，但畫史上只認他為著名的佛畫家，他的畫不是「禪畫」或「禪意畫」。而貫休、石恪、梁楷也畫佛菩薩像，但他們所畫之佛像，隨心應變，參用禪機，或古怪猙獰、或潑墨簡筆，都是以「奇特的表現形式來表現禪的禪機妙悟」，[7]因而他們筆下的佛像可稱為「禪畫」。

「禪畫」一詞源自日本，它是日本江戶時（1615-1868）發展形成的一種具禪學精神的水墨藝術，「禪畫的遠祖可上溯至五代時的貫休、石恪，近祖為南宋的牧溪[8]（1177-1239）和梁楷（活躍於13世紀早期），當代畫家天竹認為牧溪、梁楷等宋元禪門繪畫大師，其作品『不』僅直接表現禪機禪悟，而且在手法上創造出許多禪畫所獨有的藝術語言」，「例如梁楷的減筆法，篩去多餘的，不必要的筆墨，只保留其精華，以表現其禪悟靈機」，因此，真正的「禪之畫」從牧溪、梁楷以及傳為「梵僧」的因陀羅（以「吹墨法」畫《寒山拾得圖》）的藝術創作上已形成，[9]這個見解是相當深刻的。尤其是牧溪，他的《觀音猿鶴圖》被前來中國參究佛法的日本聖一國師帶回日本（現藏日本京都大德寺），受到日本舉國崇敬，日本人認為「牧溪畫猿，來寄寓宇宙的真理」，畫面上的白掌長臂猿被日人稱為「牧猿溪」。[10]牧溪的所以作品均被日本視為「國寶」，直到現在，牧溪還被日本人稱為「日本畫道的大恩人」。[11]牧溪的《觀音猿鶴圖》從取意到筆墨皆具禪畫的特徵，以觀音正面教喻指示眾生的解脫之路，以母子猿的親愛象徵著生靈的本性之愛，以奔走長唳的仙鶴給人風聲鶴唳的危世之感，與日本民族性情中的「物之哀」尤為契合，三幅畫合在一起的整

5　宗白華：《美學散步》（上海：上海人民出版社，1997），第76頁。
6　宗白華：《美學散步》（上海人民出版社，1997），75頁。
7　天竹：《東方禪畫》（北京：中國文學出版社，1996），第31頁。
8　蓮儒的《畫禪》按年代先後著錄歷代畫禪，從貫休、石恪直到牧溪，從分格上看，貫休、石恪的誇張粗獷與牧溪、梁楷的簡率天真都與禪的活潑銳利及隨緣任運的生命態度有關，日本禪畫顯然承接了上述兩種風格要素。
9　天竹：《東方禪畫》（北京：中國文學出版社，1996），第31頁。
10　洪瑞：《中國佛門書畫大師傳》（深圳：海天出版社，1993），第83頁。
11　《東方禪畫》，第48頁。

體氛圍是悲涼的。看母子猿親密地依偎在傾斜的枝幹上，長風吹來，這一點憐愛尚能維繫幾時？南宋僧智愚曾題《法常牧溪猿圖》，原詩：「霜墮群林空，一嘯千岩靜。耿耿殊有情，勞生發深省。抱子攀危條，清興在高遠。一點鐘愛心，業風吹已斷。」[12]禪僧悲智雙修，在悲苦煩惱中體悟人生之空幻、眾生知苦諦並以此為基點尋求解脫之道，所以《法常牧溪猿圖》所喻示的正是禪的境界。[13]從筆墨上看，牧溪簡筆潑墨多於具象的功夫，筆墨的隨意性較強，這些都是典型的禪畫筆墨式樣。

牧溪在中國歷來備受冷落，明僧蓮儒的《畫禪》上說：「法常，號牧溪，喜畫龍虎猿鶴，蘆雁山水，樹石人物，皆隨筆點墨而已，意思簡單，不費妝飾；但粗惡無古法，誠非雅玩。」[14]一直到現代的《中國美術家人名辭典》，還是沿襲相同的觀點。[15]實際上，牧溪的「隨筆點墨」，意思簡當，「不費妝飾」正是他筆墨的偉大處和生命力，他進一步開拓了梁楷以來的「減筆」畫法，在墨法的運用上更進一步，要言之，即是以簡筆畫成物像，線條與紙面接觸時比較輕緩，墨的濡漬的效果便隨著線條移挪而達至，這樣畫面上就出現了粗的和細的、線的和畫的墨道的強烈對比，我們看《牧溪猿圖》正是這種筆墨效果。謝稚柳說：南宋的梁楷、牧溪在所謂奔放寫意的減筆水墨花鳥方面，即已開拓了新的天地，強調了描繪的現實與典型性，是劃時代的藝術創造。[16]

日本江戶時代開始形成的具有東洋風格的「禪畫」不管是在禪境上還是筆墨上都和牧溪的代表性作品有比較明顯的傳承關係。當然，這並不是說以梁楷、牧溪為代表的「簡筆潑墨」大寫意畫法對東洋其他畫派沒有什麼影響，實際上，南宋（約為平安時代後期）而下，日本畫壇的各個畫派其主要的代表性畫家都從這兩位中國禪畫大師那兒取得靈感。[17]現今學術界（尤其是歐美學術界）常常討論的日本「禪畫」比起他們的中土貫休、石恪等遠祖和牧溪、梁楷近祖，在表現禪的境界、禪悟的特徵（瞬間悟入）及筆墨趣味上是一脈相承的，只不過其表現形式有所不同。其一，中國古代「禪畫」「禪畫意」是以繪畫（舉凡人物、山水花鳥、釋道等

[12] 參見《中國佛門書畫大師傳》，第83頁。

[13] 蘇曼殊對人生的這種「乍合仍離」的飄蓬之感也是極為敏感的。他在1906年10月《致盧仲農、朱謙之》的信上，開首便道：「業風遽起，倉卒離群，穎穎其心，想同之也。」見《蘇曼殊文集》，第472頁。

[14] 蓮儒：《畫禪》，載黃賓虹，鄧實編：《美術叢書》4集，第10輯（台北：廣文書局，1963），第247頁。

[15] 《中國佛門書畫大師傳》，第87頁。

[16] 見《中國佛門書畫大師傳》，第84頁。

[17] philip Rawson."The Methods of Zen Painting",British Journal of Aesthetics,Vol.1963.pp.315-339.

等）來表現禪之妙悟的：而日本的「禪畫」是一種包括書法（我們不妨稱
之為「禪書」）和繪畫兩種藝術形式在內的水墨藝術。[18]其二，從江戶時
代開始形成「禪畫」和中國古代的「禪畫意」或天竹先生所謂的「中國
的禪畫」[19]相比較，「禪意」創造的隨意性、反藝術性和非理智性更加趨
於極端，梁楷的《潑墨仙人圖》和《寒山拾得圖》雖然已潑到脫略形象的
地步，但畢竟人物身體的部位及衣袂的形狀依稀可辨，而「禪畫」中興的
開山人物Kong Nobutada（1564-1614）的《達摩圖》僅以一根粗重的墨線
在粗糙的紙張上將達摩的影像勾勒出來，整幅畫面好似兒童不經意信手塗
抹而成。正如斯蒂芬・阿提斯（Stephen Addiss）所指出的，Nobutada有意
略去諸如顏色和細節描摹的繪畫效果，正是為了表達禪修時主體精神的力
度和純粹性，它不僅是達摩壁觀的藝術化再現，同時也是畫人自己修禪體
驗的藝術再現。[20]達摩面壁九年終於悟入真如實體，所謂「九年面壁成空
相」，畫人的看似不經意的一條墨線從起筆到收筆一氣貫成，稚、拙、
厚、重的用筆效果都說明畫人深厚的書法功力和對書道的追求。墨線之內
的空白正是達摩斷惑證真，引入岩壁的影像，似空而非空，「空故納萬
境」，因為它是達摩九年面壁「與道冥符」後的真如實體。[21]所以這幅畫
從繪畫工具的選擇，書發線條的拙的意趣的追求，畫面的構圖的反對稱
（asymetry）等都說明了一種隨意性，反美學和反理性的形而上訴求，這
是高度抽象的藝術境界，與達摩禪法「捨偽歸真，凝住壁觀，無自無他，
凡聖等一，堅住不移，不隨他教，與道冥符，寂然無為」禪悟法門是深為
契合的。

　　目前，隨著中國大陸興起的「禪學熱」和世界範圍內掀起的一場研究
和實踐「悟化的生命的哲學」的興禪運動，[22]「禪畫」、「禪詩」、「禪
書」已成為藝術評論中常見的詞語。但我們應該注意，「禪畫」一詞，在

[18]　Stephen Addiss."The Revival of Zen painting in Edo Period Japan,"Oriental Art. Vol.31, 1985. pp.50-61.

[19]　天竹認為中國古代禪畫是「宋元以後，隨佛教禪宗的高度發展，禪林墨戲異軍突起，禪畫家從表現清高脫俗的文人墨戲中解脫出來，不僅把頓教妙悟作為一種創作題材，而且在表現這一題材的創作手法上，也探索出一條把禪的思維方式變為藝術創造的表現方式的新路，這才是禪意畫變成一種真正的所謂禪畫」。很顯然，他所定義的「中國古代禪畫」和「文人畫」及「禪意畫」是有區別的，而重要的有兩點，一、畫者為禪林中人，二、一套新的表現手法，如梁楷的「減筆法」。參見《東方禪畫》，第30-31頁。

[20]　Stephen Addis."The Revival of Zen Painting in Edo Period Japan,"Oriental ART.VOL.31, 1985. PP.50-61

[21]　見《白馬寺與中國佛教》，第576頁。

[22]　劉毅：《鈴木大拙與新禪學》，載《世界歷史》1994年第6期，第49頁。

日本和中國是有不同的含義的，在日本，「禪畫」是指自江戶時代以來由禪林高僧大德為喻示禪悟的體驗和接引僧徒而發展起來的具有一套表現方法的水墨藝術。所謂一套表現方法可以三點加以概括，即：1.靈活的構圖方式；2.潑墨縱筆；3.水墨韻味的掌控自如。[23]直到今天，「禪畫」作為一種風格鮮明的水墨藝術，在日本禪林依然盛行。1998年，一個名為「20世界禪的藝術」的專題展覽巡展美國，使西方人對「禪」及「禪畫」的審美價值加深了認識。[24]日本當代著名畫家，不僅仍然還有不少佛教題材的畫作，而且在他們的風景畫中，也還流溢著東方情調的詩意，深藏這純淨、神祕的禪宗哲理。[25]

在中國，目前「禪畫」研究還是一個新的課題，作者遍查《釋源》、《辭海》、《漢語大辭典》，皆未有發現「禪畫」一詞。不過，當代畫壇已有人在進行「現代禪畫」或「禪畫意」的創作試驗，我們不妨略為引述，作為我們研討蘇曼殊繪畫風格的參考。比如天竹在其所著的《東方禪畫》一書將自己糅合「禪」的意蘊與現代人的精神體驗的潑墨彩畫稱為「現代禪畫」，如他的《地上的雲》打通物物、物我之間界限，雲為花，花為雲，天為地，地為天，其實在禪的境界裡，花非花，雲非雲，天非天，地非地，自然界的一切色相都是一念之妄的幻影，只有自主體的靈性開出的花最為真實，但她道無可道，說無可說，她是真如實體──宇宙間生生不息的最高法則。陳傳席評天竹的「現代禪畫」，認為「暫時避開對定義的考證和天竹先生作品的褒貶，把他的作品作為一種理論探索的圖解，並稱之為現代禪畫」也是可行的。並認為，如果我們認為天竹的繪畫就是現代的禪畫，那麼，他的現代性主要表現為「脫盡了古代的審美軀殼，並轉化為提示資訊社會人們心靈奧秘的模糊美學新觀念，和人的自我塑造新感覺。」[26]陳的現代禪畫的理念和鈴木大拙的新禪學也是曲曲相通的。

當代畫家范瑞華在其所著《禪學與禪畫意》一書中，提出一套自己獨創的禪畫意創作的原則，並提出只有符合他提出的這套創作原則的作品，

[23] Stephen Addiss看法較有概括性。他的原文是"dynamic composition, powerfui brushwork and full command of ink tones".

[24] Audrey Yoshiko Seo "The Art of Twenty _Century Zen,"Oriental Art, vol.44,.1998.pp.50_56

[25] 鈴木大拙提出「宇宙無意識」的絕對唯心主義理念來取代佛洛德的「無意識」和榮格的「集體無意識」，「宇宙無意識」只能靠個人的悟入才能達至，而它又是無法用一切現成的概念來表述。參見劉毅《鈴木大拙與新禪學》，載《世界歷史》1994年第6期，第49頁。

[26] 陳傳席：《若識本心，即識此畫──評天竹現代禪畫》，見《東方禪畫》，第120-121頁

方可稱之為「禪意畫」。[27]范瑞華的口氣未免過大，其理論及創作皆未必令人心服，如他否認石恪、梁楷繪畫中的禪畫，石恪、梁楷本身就是禪學修養極高的禪門釋子，他們的作品被日本「禪畫」家視為經典，豈能說他們的禪畫沒有「禪意」？

　　以上對「畫禪」、「佛畫」、「禪畫」、「禪意畫」及「現代禪畫」幾個概念稍加縷述。「畫禪」、「佛畫」二詞無有歧義，「禪畫」一詞，由於有了日本「禪畫」水墨式樣的一整套理論（如前述）及藝術成就擺在那兒，中國「禪畫」怎樣界定人言言殊。以王維為鼻祖的「南宗畫」一開始便是以「空寂靜廖」的禪味、禪意而奠定了文人畫在意境追求上的最高準則，因此，稱文人畫尤其是文人畫中的「逸品」為「禪意畫」是比較切當的。而「現代禪畫」與新禪學曲曲相通，且處於嘗試階段，其發展的空間容有餘地。作者認為陳傳席教授在《中國山水畫史》中給中國禪畫的定義，是很有理論價值的，在論到牧溪的畫時，陳說：「……它受了禪家『頓悟』精神的支配，猶如禪宗創始人六祖慧能撕經的精神一樣，禪宗畫蔑視一切『古法』只抒發自己自發的行為和直接強烈的感受。而且禪畫力求簡練，不畫名山大川，不畫繁巒複嶺，只畫普通的山頭，且摒棄細節的刻畫。這一切都和禪宗思想意義相同，所以，我們稱它為「禪畫」。聯繫陳傳席教授的闡釋，作者以為中國禪畫應具以下四種特性：

　　（1）創作者為禪門釋子。以有別於禪門之外深究禪學的文人學士所創作的帶有「禪意」、「禪味」的「禪意畫」、「禪味畫」——文人畫中的逸品。禪僧畢竟為方外之人，其本身的身分歸屬及終極價值取向與「逃禪」的文士有本質性的區別，如後人評蘇曼殊的繪畫為「非食人間煙火者所能為」，即是說明禪僧之「禪畫」的出世性與文人畫中「禪意畫」的逃世、遁世、避世是有本質的區別的。

　　（2）由於身分不同，終極價值的不同而表現出風格上的「淡」和「寂」的分野，徐復觀先生認為中國歷來以禪論畫，所指之禪是與莊學在同一層次的禪，也即是清淡式，玄淡式的禪，真正的禪，尚須向上一關，也即由「淡」而至「及「寂」。[28]

　　（3）大多抒發自己自發的行為和直接而強烈的感受，也就是以畫禪悟，帶有禪宗「當下而悟」、「即是而真」的頓悟性質。

　　（4）有法無法，萬法歸心。在藝術實踐上不依傍門戶，獨出機抒，自成面目。

[27] 見范瑞華：《禪學與禪意畫》（北京：國際文化出版社公司，1996），第77頁。
[28] 參見徐復觀：《中國藝術精神》（台北：學生書局，1996），第415頁。

　　當然，我們提出的禪畫四個特性，也只是初步的思考結果，希望能引發進一步探討與研究的興味。

二、畫裡有禪，亦能通禪——蘇曼殊繪畫風格之一

　　這兒所說的畫裡有禪，是指蘇曼殊繪畫中占相當比例的僧人畫（畫中出現僧人），我們不妨先從《華羅勝景圖》談起。

　　蘇曼殊一生兩次主動贈畫給陳獨秀，兩畫皆收入《曼殊上人秒墨冊子》，即《拏舟金牛湖圖》（1905年）和《華羅勝景圖》（1909）。尤其是他的《華羅勝景圖》更是在陳《華嚴瀑布》詩「詞況麗贍」的感動下，憶及當年（1903年）第三次出家化緣遊覽廣東羅浮山時的情景，一氣呵成。畫面虛實相生，靜動合宜。蒼松老幹以筆力勁健的大雨皴點突出其斑斑駮駮的樹皮和木質，橫空的杈柯上的粗硬的松針長勢朝上，松下一僧人僅以淡淡墨線勾出其側身觀瀑的入迷神態。流暢的線描僅數筆便準確地將僧人席地而坐，忘情入神的身姿勾勒出來，這是這幅寫實的部分，表現了蘇曼殊具象能力的基本功夫。畫面的背景處的峰巒疊嶂、飛懸的瀑布以及山腳下松林都以淡淡的水墨抹（渲）就，瀑布更是在淡墨中的留白成形，從而形成煙雨迷霧，抒情性極強的畫面效果，這是寫虛的一面，虛實相生。此外，輕煙淡嵐的山巒的靜態與喧騰轟響的瀑布的動態，孤松獨立山頂的靜態與畫面僧人僧袍的墨線的流暢的動勢，以及僧人耽於觀瀑時其思想及情感的流傳不居，又使這幅畫動中寓靜，靜中寓動。對於這幅畫，畫人自己也是相當滿意的，故畫跋的結尾處，蘇曼殊說：「吾今作是圖，未識可有華羅之勝否？」躊躇滿志之慨溢於言表。按陳獨秀對中國畫壇的看法及其美術革命思想，[29]這幅畫可謂切中下懷。

　　其一，這幅畫畫中有物，乃畫家自我心跡的流露，畫上之僧人形象正是蘇曼殊自己的傳神寫照，畫上歷敘作畫的創作動因，交代了畫面表現主題為「華羅勝景」；其二，這幅畫不但寫實，同時，畫面的意境虛實相生，動靜合宜，從構圖到筆墨技巧都表現出強烈的獨創性，所以，他又是寫意的，乃現代禪僧蘇曼殊一己悟入之山水鏡界。「禪噪林愈靜，鳥鳴山更幽」（王維詩），此處無禪噪鳥鳴，卻有轟然入耳的飛瀑自遠而近，自近而遠，畫中僧人側耳細聽，於千山萬壑，絕壁危崖上感悟著生命之

[29] 陳獨秀在《新親年》第六卷第1號（1918年元月出版）上發表《美術革命——答呂澂》一文，倡「美術革命論」，在當時產生了巨大的影響。他的主張有兩點：一輸入西方寫實主義；二、藝術貴在創作，所謂「自由描寫」而不能複寫古畫。見陳傳席：《中國繪畫理論史》，第370頁。

真，宇宙之道（畫跋上「笙簫松柏語天風」之天風無疑乃畫人意有所觸，心有所感之生命之真，宇宙之道）。所謂禪境乃「動中極靜，靜中極動，寂而常照，照而常寂，動靜不二，直探生命的本原」的哲學境界和藝術境界。[30]這幅畫將一僧人置於畫面，而且直接以其側耳傾聽的神態來表示禪僧悟道的真情實況，而畫面上「動中極靜，靜中極動，寂而常照，照而常寂」的藝術氛圍和哲理氛圍，又能將我們觀畫者的心志引領到一種「禪」的境層，所以，我們可以說這是蘇曼殊式的「畫裡有禪（畫裡有禪僧的形象）、亦能通禪」（禪的心理境界——由靜穆觀照，飛躍的生命律動[31]和瞬間的悟入直達生命的本原也即真如實相）的蟬畫風格。不管是從中國的傳統的「禪畫」題材風格來說，還是從日本「禪畫」的水墨式樣來說，蘇曼殊式的「畫裡有禪，亦能通禪」都具有獨創性的色彩。中國傳統禪畫從貫休的《水墨羅漢圖》到梁楷的牧溪的《六祖戴竹圖》、《白衣觀音圖》，也是「畫裡有禪」，但是這些「禪者」與蘇曼殊繪畫裡出現的眾多禪僧是不同的，其一，這些「禪者」皆為佛教中佛菩薩如觀音、釋迦或歷代高僧大德如六祖、寒山拾得、布袋和尚等，而蘇曼殊筆下的畫面禪僧帶有強烈的自傳性，實際上是他本人「人間證道」，「世間覓法」的藝術寫照；其二，從貫休、梁楷到牧溪，皆傾向用恣肆的潑墨、戲墨來表現畫面人物衣貌行為的反常性（或古怪猙獰，或體態失常），對人物的面部表情的刻畫是極為用力的，禪悟時的精神強度和力度以及悟入真如境界一剎那時精神的純粹性，往往要通過面部表情來加以強化，日本禪畫中的同類作品更加如此，比如Sui Ebokude的《臨濟像》。[32]而蘇曼殊式禪畫上的禪僧是相當寫實的，他主要以傳統的線瞄準確地勾勒人物的形體及其姿勢，復以淡墨稍作渲染，以表現衣服的質感，人物的面部表情並不做誇張處理，或憂或喜，或苦或悅，與常人七情無異。尤其值得一提的是，蘇曼殊筆下的這些僧人形象大多乾脆不表現正面的表情，只以一準確的橢圓表現畫面僧人側身或背對我們時的整個頭部，相對於身體的其他部位，頭部用墨極輕極淡，有時乾脆就留白，其面部表情若何讓觀畫者從畫面的整體氣氛，從筆墨的或濃或淡，或枯或縱所透露出的畫者當時的心境中去想像，去填補。

　　《曼殊上人秒墨冊子》上共有14幅畫上出現僧人形象，其中只有一幅畫也即《參拜衡山圖》上的僧人是對著我們，其餘的13位畫上僧人皆側身

[30]　見宗白華：《美學散步》（上海：上海人民出版社，1918），第76頁
[31]　同上。
[32]　Stephen Addiss."The Revival of Zen painting in Edo Period japan,"Oriental Art, vol.31,1985. pp.50-61

或背對著我們，面對觀畫者，畫中僧人的視線勢必與我們相接，而蘇曼殊對人世間本來就是絕望的，他寧可離群索居也不願意與塵俗廝混，這可能是其畫中僧人多表現側面或背面的一個原因。他雖然涉世，但那最終還是為了覓法，禪僧可能嬉笑怒罵，狂歌狂笑，但他們並不放棄在人生的旅途上覓法證道，因此他們比常人更耽於精神的冥思自悟，而當一個人心有所觸，有所感悟的時候，通常不會他人口談目接，這可能是其畫上僧人不畫正面的另外一個原因。當然，正如上文已經指出的，這個側面或背對著我們的孤僧有他性格和心理上的自戀、自憐、自卑傾向，他只是畫出孤僧側面或背面，或許是為了求其已經變態的心理上的平衡。在其仕女畫或其他人物畫中，雖然也是多表現人物的側面影像，但人物的頭部就沒有完全留白的，因此，我們可將蘇曼殊繪畫上的僧人群像看作是與凡俗不同的一位現在禪僧。

其三，傳統禪畫中的佛菩薩或高僧形象在畫面上佔據主控的位置，畫面背景皆為襯托畫面人物而存在，人物環境是主從的關係，而蘇曼殊筆下的禪僧形象並不佔據主控的位置，有時在空闊的畫面上，僧人只占渺小的位置。畫中的禪僧與天、地、水、月、松、瀑鶴、柳、屋舍、茅亭、寺院、浮屠、橋、舟、草木、岩石、白馬、毛驢是一而二、二而一的關係。

上文已經論及，蘇曼殊現代禪僧的特點在於他將大乘禪學的「入世間法」和禪宗「即事而悟」，「煩惱即菩提」，「菩提即煩惱」的禪修方式推向極致，而其中日混血兒的遺傳基因、早年接受西方傳教牧師的英文教育的背景、以及當時西學東漸的影響等因素，也使他的禪學思想和禪修方式沾上現代色彩。表現在繪畫上，就使他的畫作帶有強烈的入世性，但蘇曼殊的入世既是為求得自身的「力證菩提」而得解脫，同時也是以「自覺覺他」，「自利利他」的大乘菩薩行精神來試圖挽回末世頹風的個人英雄主義行為。從佛學經義上看，這也正是大乘禪菠蘿蜜九相之一——難禪，修行者捨去靜慮禪定之樂，還生欲界，而與四無量心俱行，度一切苦厄。[33]所以他的畫面上不是專為表現禪者修禪時精神的「凝住」，而是表現一位現代禪僧在投身民族民主革命（《過馬關圖》）、從教新式學堂（《寄鄧繩候圖》）、與歌妓來往（《渡湘水寄懷金鳳圖》）、（《南浦送別圖》）、掛單寺廟禪院（《天津橋聽鵑圖》）、漫遊四方（《參拜衡山圖》）等活動中「力行正照」，如果我們把蘇曼殊筆下的「畫中有禪（禪僧）」的畫作集中在一起，就會得出一個總的印象，那就是一個如「斷鴻零雁」一樣飄泊四海的孤僧在清末民初時代，於茫茫濁世中尋求禪

悟的真人形象。1909年，蘇曼殊在東京遊若松町寫贈陳獨秀的兩首詩中，其中一首詩是這樣寫的：

> 契闊生死君莫問，行雲流水一孤僧
> 無端狂筆無端哭，縱有歡腸也似冰

　　蘇曼殊畫面上出現「這一個」僧人，正是在中國文明的轉型時代所出現的一位與以往任何時代的禪門高士都不同的現代禪僧。

　　清初擔當（1593年-1673）論及蟬畫時，曾謂：「畫中無禪，唯畫通禪；將謂將謂，不然不然」。他的意思是：畫中本來是無禪的，而畫中空寂、虛幻的意境和筆墨趣味正是意識中禪的外化，見畫而知禪也。[34] 擔當是蘇曼殊崇敬的清代畫禪，蘇曼殊有詩《題〈擔當山水冊〉》，詩曰：「一代遺民痛劫灰，聞師徒聽笑聲哀。滇邊山色俱無那，迸入蒼浪潑墨來。」[35] 對擔當的以縱逸的潑墨寫滇邊山色的「空濛冷寂」是深契於心的。但擔當宣稱「畫中無禪」，強調畫面不必為了表達禪意、禪味、禪趣而出現直接與禪學、禪宗有關的母題，如畫面上的僧人、寺廟浮屠或佛教的名山大川等與佛教有關的佛跡，我們看擔當的畫面正是這樣的，即使偶爾在畫面上出現一僧人，也是以極簡率的淡墨抹出其影像，形跡脫略，僅為一象徵性的符號，而題其畫曰：「若有一筆是畫，非畫也；若無一筆是畫，亦非畫。」陳傳席教授評擔當的這一段言論，認為擔當的意思是：畫面的「形、類、色」不重要，重要的是畫家的每一筆都表現禪的機心，每一筆都表現禪意，而這個禪意也即禪的空、寂、冷、清。擔當對「禪畫」的特質的見解是非常精妙的。自擔當而至清四僧的弘仁、髡殘、石濤、八大都用筆墨本身的空寂冷清來達至禪境；而至蘇曼殊，這種表現方法又發生了變化，這個變化也即上文已指出的「畫中有禪，亦能通禪」。

　　目前所能見到的蘇曼殊「畫中有禪，亦能通禪」的畫作如下：

1. 《吳門聞笛圖》（1903）

[34] 見陳傳席：《中國繪畫理論史》，第199頁。

[35] 1909年8月，蘇曼殊在蔡哲夫寓所見到《擔當山水冊》，共3幅山水冊頁，於是應邀題詩於附頁。擔當山水多用潑墨，極少皴法，以簡取繁，以虛代實，筆墨概括力極強，尚謂：「老衲筆尖無墨水，要從白處想鴻蒙」。其畫面因筆墨簡率而格外清寒冷寂。蘇曼殊的22幅真跡（即後來的《曼殊上人妙墨冊》的原稿）一直由蔡哲夫及其妻妾張傾城、談月色保存。後來蔡哲夫下世後，其家忽遭竊，擔當的3幅山水冊頁並蘇曼殊的22幅畫從此失卻。參見吳丑禪：《畫梅乞米談月色》，《國際南社學會叢刊》，第6期（1997年8月），第90-91頁。又見《中國佛門書畫大師傳》，第97-99頁。

2.香港藝術館虛白齋藏《吳門聞笛圖》

3.《參拜衡山圖》（1904）

4.《白門秋柳圖》（1905）

5.《拏舟金牛湖圖》（又名《泛舟西湖圖》）（1905）

6.《渡湘水寄懷金鳳》（1906）

7.《送水野氏南歸》（1905）

8.《過馬關圖》（1907）

9.《松下聽琴圖》（1907）

10.《夕陽掃葉圖》（1907）（即《曼殊遺墨》上之《蘇曼大師遺畫三》）

11.《長松老衲圖》（1907）

12.《登峰造極圖》（1907）

13.《寄缽邏罕圖》（1907）

14.《白馬投荒圖》（1907）

15.《寄鄧繩侯圖》（1907）

16.《天津橋聽鵑圖》（1908）

17.《南浦送別圖》（1908）

18.《華羅勝景圖》（1909）

19.《為劉三繪摺扇圖》（1909）（此圖實作於1908年，又據回憶畫成）

20.《為鄭佩宜繪紈扇》（1912）

此外，在《蘇曼遺墨》和《蘇曼餘集》上還有如下幾幅上出現「禪僧」形象：

21.《高齋遠望圖》（又名《蘇曼大師遺畫一》）

22.《葦叢蕩舟圖》（又名《曼殊大師遺畫二》）

23.《寄金鳳圖底本》（又名《蘇曼大師遺畫四》）

24.《僧人題壁圖》（又名《曼殊大師遺畫五》）（此圖與1909年的《為劉三繪摺扇》的畫面主題相同，都是畫放馬路邊，一僧人正在石壁上題寫，只不過摺扇上的背景為遠山近水的平遠構圖法，而此幅只繪近景，速寫的味道極濃。）

25.《曼殊畫風景》（為《曼殊餘集》第十二冊插圖類收錄，柳公直藏。畫面沒有題款，長堤疏柳，一僧立堤上目眺左下角岩下的小舟，長堤自右下角一路蜿蜒伸展至左上角寬闊的水面。僧立堤中目光投向左下角，恰與長堤延伸的方向構成視角線上平衡。這件畫稿極有可能是以墨筆對西湖蘇堤寫生而得，站在西冷橋遠眺蘇堤，孤山與蘇堤一左一右，正是畫面上的視角效果。）

　　如果從禪畫藝術構思的「頓悟」特性、畫面本身豐盈的禪意以及蟬畫本身所有的獨創主義色彩來看，蘇曼殊的《登峰造極圖》可為他「畫中有禪（禪僧），亦能通禪」式禪畫的代表性作品。這幅「尤不多見」的「大幅立軸」，[36]是蘇曼殊於1907年冬住上海國學保存會藏書樓期間所繪。據此畫的得主鄧秋馬的題畫記，是蘇曼殊與他秉燭夜話所作，這時候的蘇曼殊正籌集路費準備與章太炎西遊印度，審求梵學，僅在1907年底之前他在給朋友的信中就四次提到要去印度遊學。

　　衲今後決意與太炎先生同謁梵土，但行期現尚不能定。（1907年6月28日致劉三）

　　衲今後決意於此數年西謁梵土，審求梵學；雖慧根微弱，冀願力莊嚴（1907年7月致鄧繩侯）

　　曼決心西遊印度，專學古昔言文，顧以托缽之身，未能籌得路費，置之徐圖而已。（1907年8月復劉三）

　　前太炎有信來，命曼隨行，南入印度，現路費未足，未能預定行期。（1907年11月28日）

　　這時候的蘇曼殊滿懷振興佛教的宏源，但在學佛禪修的道路上陷入困境，以一「托缽之身」，無法籌得路費西行印度。因過於「天真多情」而不為世俗容納，[37]大吃花酒也無以解憂，以至於開始表現出精神病的徵兆。但禪宗的進修之道不避煩惱，謂「煩惱即菩提，菩提即煩惱」，突發的事變，驟至的煩惱往往成為禪悟的契機，鈴木大拙對禪僧「瞬間頓悟」的條件總結為；一是在禪宗意識的逐漸成熟中有了理論與實踐的準備，二是解脫自我的強烈願望，三是對於禪宗終極目的不斷的思索，四是在種種思索之後百思不得其解，因而產生一種迫切感與危機感。正是因為這種「迫切感」、「危機感」使人在治絲益棼的狀態下找到了矛盾解決的方法，從而形成心中新的平衡。[38]蘇曼殊1907年底在禪修的道路上也正是遭遇了這種「迫切感」和「危機感」，他的禪宗意識到了1907年以後已在理論和實踐上逐漸成熟；他千山萬水，行腳打包，為情所困，但終不破欲戒，解脫的願望是非常強烈的；他走馬天涯，狂笑狂哭，有時結茅自居，

[36] 鄧秋馬：《題曼殊上人山水立軸》，見《蘇曼殊全集》，第4卷，第129頁。另據鄭逸梅在《蘇曼殊遺畫<莫愁西湖>》一文中的回憶，謂「尺幅雖小，但很精練」，推知這幅山水畫在蘇曼殊的作品中稱得上大幅，因蘇曼殊的畫作一般尺幅度較小。參見馬以君：《蘇曼殊年譜》，《佛山師專學報》第3期（1987），第97頁.

[37] 蘇曼殊在1907年11月28日致劉三的信中申訴苦惱「曼前此所為，無一是處，都因無閱歷，故人均以此疏曼，思之成疾」。見《蘇曼殊文集》，第488頁。

[38] 葛兆光：《禪宗與中國士大夫的藝術思維》，載張錫坤：《佛教與東方藝術》，（長春：吉林教育出版社，1989），第705-746頁

趺坐省心,有時「大嚼酒案旁,呆坐歌筵側」,[39]對禪的終極目的是在進行不斷思索的;而且他這時候確實也處於一種極度的精神困頓中,世人誤解,無法籌得路費前往印度,故人疏遠,情愛的折磨等,正是處於這樣的思想狀況之下,主體才有可能惜助某種契機,取得徹悟性的體驗,我們可以設想,他與鄧秋馬冬夜「秉燭夜話」,聊著聊著,在一種答非所問近似禪宗看話頭的交談中,蘇曼殊對眼前的煩惱、人世間的紛亂取得了一種從未經歷過的徹悟性體驗。據鄧秋馬回憶,他與蘇曼殊是秉燭夜話,蘇曼殊主動提出作畫,可見是在心有所觸,意有所感,伴隨著強烈的創作欲望而作畫,蘇曼殊一生中類似這種猛然突起的創作衝動也不止一次。

讓我們再回到這幅畫本身,畫面上,僅以淡墨勾出一若隱若現的僧人形象,因墨線輕淡,形體很小(不及對面一松枝之體積)不仔細辨認似被忽略。這一身體近於透明的僧人立於萬丈危崖之巔,似乎已與背景中的廣大昊天融為一體。顯然,這個僧人形象帶有蘇曼殊瞬間悟入的影子,我們可以指認他就是於瞬間取得了徹悟性體驗的現代禪僧蘇曼殊,我們當然可以指認他是任何一個處於徹悟或接近徹悟體驗中的禪門釋子,而這幅畫正是有了這位近似「虛無」的禪僧的影像的揭示,才更為生動地散發著禪的活潑的氣息。

> 一個人在孤峰頂上,無出身之路,一人在十字街口,亦無向背,哪個在前?哪個在後?
>
> ──臨濟義玄[40]

這是禪宗的宇宙和時間觀,也是禪的境界。當「禪悟」的剎那,彷彿一人立於萬丈孤峰之上,我從哪兒來,我向何處去?其實我哪兒來,到哪兒去都是一樣,因此其實我之心已與茫茫時空合為一體,茫茫宇宙乃我意念之物,我自己也是意念之物,只有這自身的意念──「本心」是最為真實的,這時候,有什麼值得念繫,有什麼值得懼怕?有的只是一種「物我冥合」、「與道同體」、「嗒然喪我」的空前的愉悅──禪悅。我們對照臨濟義玄的話頭和蘇曼殊的這幅畫,二者的境界至為吻合。

何震在《曼殊畫譜後序》中指出:「吾師於惟心之旨,既窺之深……而所做之畫,則大抵以心造境,於神韻為尤長。舉是而推,則三界萬物,

[39] 沈尹默:《劉三來言子穀死矣》,載《蘇曼殊全集》,第5卷,第367頁。

[40] 這是臨濟義玄在《鎮州臨濟慧照禪師語錄》中的著名話頭。參見《佛教與東方藝術》,第708頁

均由意識構造而成。彼畫中之景、特意識所構之境，見之縑素者耳。」[41]可謂知人論畫。三界惟心，萬法惟識，這是大乘般若學的核心，與禪宗「自貴其心」，「明心見性」一脈相承，自此推之，佛在我心，我心遍生宇宙萬物，所以才有王維的《袁安臥雪圖》，雪裡芭蕉，時序不同，但在禪的境界裡，它們可以打破時序的界限和光同塵。蘇曼殊的《登封造極圖》也出現了這種現實生活不可能存在的事實：瀑布從光禿禿的山巔流下，似乎憑天倒掛；堅硬如鐵塊的懸崖上生長著生命蓬勃的老松；山體的下部完全留白，整個山體好似在廣大的宇宙間飄浮，成了一個不真實的存在，而據此畫繪成後的幾首題畫詩來看，畫面的上方還有一輪明月和一隻遙飛的孤鶴，月乃萬世禪燈，是圓滿佛性的象徵，它和流走不居的雲，孤來獨往的鶴，萬古長青的松都是歷代詩僧畫禪在詩畫裡反覆描寫題詠的物件，因為月雲松鶴分別與佛性的圓滿，禪宗自由無礙的精神狀態以及禪僧依自不依它的自尊無畏具有互為印證的象徵意義，因此，數者都是蘇曼殊繪畫中經常出現的母題。[42]孤僧、圓月、飛鶴、無源頭之瀑布、寸草不生的花崗岩山體及扎根於其上的老松這一切，構成了何震所謂的「意識所構之境」，在這兒，作為主體的我是這樣的渺茫，以至於和天、地、月、瀑布以及瀑布的水聲、山、雲、樹以及遙飛的孤鶴混沌為一體，人不知駐足何處，也不知今昔何昔，這是電光石火、稍縱即逝的「瞬間的永恆」[43]——禪境的藝術外化。從創作的「頓悟」性和畫面本身豐盈的禪意來看，《登封造極圖》真可謂登峰造極，達到了繪畫藝術上「禪」境層。

　　我們稱這幅畫為蘇曼殊式的「畫裡有禪，亦能通禪」的傑出之作，還有一個重要的原因，那就是它符合禪畫創作的獨創主義精神。從「忽然夢裡見真儀，脫下袈裟點神筆」的貫休到「意匠不與凡夫儔」的法常牧溪，從「老衲筆尖無墨水，要從白處想鴻蒙」的擔當到「我自用我法」的石濤，從「橫塗豎抹千千幅，墨點無多淚點多」的八大到「一拳打破去來今」的虛谷，[44]中國禪門繪畫大師們強調的是基於「禪悟」的獨創主義精神。就中國「禪畫」演變路向來看，這幅畫的獨創性表現在以下三個方面：

　　（1）筆墨的突破。早期禪畫「潑墨「、「戲墨」、開中國繪畫「寫意」之先河，發展到擔當，清四僧，筆墨以清、空、冷、寂為主要特色，

[41] 何震：《曼殊畫譜後序》，見《蘇曼殊全集》，第4卷，第24頁。

[42] 如張根仁《題曼殊上人登封造極圖》：登峰立雲頂，造道求其極。客問世間人，舉頭看明月。謝鵬翰《庚申二月敬題曼殊上人遺畫後奉秋馬先生雅屬》：鶴飛遙天，月印萬川。振衣千仞，亦佛亦仙。參見《蘇曼殊全集》，第5卷，第462-465頁。

[43] 參見《佛教與東方藝術》，第710頁。

[44] 參見洪瑞：《中國佛門書畫大師傳》，第46-160頁。

風格已經產生了變化，有論者指出晚近中國禪畫已失卻早期禪僧那種活潑的生命力和創新力，陳傳席教授在論及清代畫論的特點時指出：「心禪之學興起，倡言發明本心，追求空靈，虛無等等……。心禪之學又導致了士人們進一步的柔弱和萎靡，從而也導致了畫風的柔弱萎靡。」[45]這種柔弱委靡的畫風主要從筆墨上表現出來，如多用淡墨塗寫山石的正面灰暗色調或畫面的背景部分，極少用力度強勁的披麻皴或類似的皴法，而蘇曼殊的這幅畫一反擔當及清四僧，在筆墨上變枯淡為縱放，不是說這幅畫沒用淡墨潑寫，實際上，遠景的高山就是以淡墨渲染而成，但這幅畫的主要表現部分，也即巨大的山體是用了驚心動魄，力貫千鈞的「雷電皴」[46]來宣洩一剎那間由禪的直接思維而直入宇宙本體時，其精神變化的強度和力度，這似乎又和唐宋禪畫大師及日本的「禪畫」水墨式樣強調筆墨運行中的強度和力度暗通了，但不管這麼說，這對清代以來中國禪畫的筆墨語言是一個空前的反撥。

（2）衝破筆墨至上論。清初畫禪擔當稱「畫中無禪，惟畫通禪」，又說自己的畫「若有一筆是畫，非畫也，若無一筆是畫，亦非畫」。他對禪畫特質的看法歸根結柢，是說畫上的每一筆都有禪意，只要筆筆有禪意，那麼，畫面上形、色、類可以不論，[47]這當然是極其深刻的理論見解，但發展至極端，必然解構繪畫藝術本省。繪畫最終必得以形、色、類來標誌著它本身的存在。蘇曼殊《登峰造極圖》主要不是靠筆墨本身的禪味——清空冷寂來達至禪境，而是依憑當下悟入的奇幻之境（構圖之奇，章法之奇，物像組合之奇）來昭示著一種打通物我，鑿穿時空的心靈體驗，也即所謂「萬古長空，一朝風月」的禪境。

（3）寫實成分的引入。擔當說「畫中無禪」，他的話從另外一方面理解，就是說畫裡不刻意表現與禪境有關的能指（Signifier），如畫面上的僧人形象，寺廟浮屠或與佛跡有關的名山大川等，否則，「若有一筆是畫，也非畫」。我們看他的山水冊頁確實如此，只在一幅冊頁上出現一禿頭僧，但此僧的形象已被作了簡筆處理，離真實的僧人形象相距甚遠，他強調的主要是筆墨本身的禪味，但蘇曼殊將僧人的形象置於他的畫面上，雖然只是以淡墨線勾成人體的輪廓，但這個僧人身體各部分的比例是合

[45] 陳傳席：《中國繪畫理論史》，第312頁。當然，他的這個看法有商榷的餘地，筆墨的冷寂，未必就等同於柔弱萎靡，有時靜默冷寂中反而溫蓄著雄強的力量，如石濤的清冷筆調。

[46] 皴法多有以形命名，這兒是我自己根據感受及其形態而取此名，從傳統的命名來看，這種皴法近似於解索皴。

[47] 陳傳席：《中國繪畫理論史》，第200-201頁

適的，他的其他許多幅畫的僧人從表情到衣著到身體的各種姿勢都是寫實的，但這並不妨礙他的畫作裡禪意的表達效果，這也是蘇曼殊禪畫的一個突出的特徵。我們稱之為「畫裡有禪，亦能通禪」是行的通的。

這裡說蘇曼殊「畫裡有禪，亦能通禪」，不是說他的所有出現禪僧形象的作品都是禪畫，從筆墨、意境兩方面來看，蘇曼殊此類作品絕大多數為筆墨清冷，意境通禪的禪意畫，只有像《登峰造極圖》這樣的作品，不僅以禪（禪佛名相）示禪，筆墨也衝破了明清以來中國禪畫惟清寂是尚的傳統而和更遠的傳統（唐宋禪畫）接軌，而且，其創作行為本身畫面之境都帶有禪的瞬間悟入的特徵，構圖及畫面上物像的奇詭組合等，都是前無古人的獨創，因此，我們認為也只有《登峰造極圖》可稱為禪畫。

三、畫裡無禪，惟畫通禪——蘇曼殊繪畫風格之二

上文論及，蘇曼殊「畫裡有禪（禪僧形象）」，但這些頗帶自傳色彩的「禪僧畫」，以其構圖的簡潔、畫面的空蒙（以淡墨渲染背景）、筆墨的枯縱，僧人面部表情的淡化處理（頭部只勾一橢圓形輪廓）、以及疏柳、孤松、孤鶴、冷月等母題的置入，來表現蘇曼殊在繪畫上意欲達到的禪境——山河秀麗，寂相盈眸，[48]而所有這些「禪僧畫」合在一起，又勾成了一位清末明初時代具有現代意識的禪僧「經缽飄零，塵勞行腳」的整體形象，紀錄了其在世間覓法，人間證禪的禪印佛跡，而其中的一些代表性作品（如《登峰造極圖》）都表明著蘇曼殊以畫證禪，在禪悟的境層上所達到的高度。

但蘇曼殊畢竟背倚著巨大的文化傳統包括中國的禪文化傳統，所以他的繪畫在表現方式和筆墨語言上必然受傳統的影響。實際上，蘇曼殊更多的繪畫作品與宋、明、清以來的禪畫、禪意畫及文人畫，在筆墨趣味、構圖以及畫面氣氛的清空冷寂等方面一脈相承，其中又不乏上乘之作。

以山水畫而論，從最早的《茅庵偕隱圖》（1904）至後期的《黃葉樓圖》（1912），除少數幾幅採用高遠構圖以表現山勢的高聳氣勢（如《登峰造極圖》、《雲岩松瀑圖》、《古寺禪聲圖》）之外，絕大多數都是採用「平遠」構圖法或南宋馬夏「一邊」、「半形」構圖法。「平遠」構圖或「一邊」、「半形」構圖式，宜於在畫面上留下廣闊的空間，在視角上引人把視野延伸入無窮的時空而對世間諸相進行省悟。禪宗悟禪的根本法門乃「以空破執」，以達到「空諸色相」，「冥滅物我」的心靈境界。所

[48] 蘇曼殊：《曼殊畫譜序》，見《蘇曼殊文集》，第250頁。

以，禪畫、禪意畫及文人畫都特別強調「空靈」，「以虛寫實」，「虛裡藏實」，所謂「空故納萬境」，日本的「禪畫」有的只在紙上粗粗畫一個圓圈，而萬象生機皆騰現於墨圈之內。北宋僧人惠崇始創「荒寒平遠，簫瑟虛曠」風格，可以看作是禪畫山水畫的典範式樣。[49]蘇曼殊的好友黃侃在《憶曼殊》一詩中指出他「早梅飛瀑師齊已，遠渚寒汀仿惠崇」，[50]可見，蘇曼殊繪畫作品中那些「平遠」構圖式山水畫，尤其是他的扇面和小品山水可能受到惠崇的影響。

董其昌在《畫禪室隨筆》中把惠崇的畫比作「六度中禪」，提示其繪畫中所寓意含的禪境，王安石在贊畫詩上稱惠崇是個得三昧力的禪門上人，能把他沒有見過的山川活靈活現於斷取在圖畫上。[51]根據目前能見到的惠崇山水，我們可以看出他走的是王維清淡山水的路子，即是以淡墨和水在生綃或絹上一層一層渲染，筆墨濃濃淡淡，煙樹迷離，如他的《沙汀煙村圖冊頁》採用「平遠」構圖，整個畫面墨色對比不甚強烈，空中的雲霧與大片水面皆以清淡水墨渲染而成，樹木叢生，樹冠皆以或濃或淡的水墨隨意渲暈，墨色稍深，與畫面朦朦朧朧的水、雲、煙、霧濕暈成一片，這正是禪僧意識中「空靈、瞻遠、虛曠」的山水境界。擔當稱他的畫「畫中無禪，惟畫通禪」，意即他的畫乃他禪心之外化，以禪心為意，以手為應，化為他筆下的那種風骨清寒、意趣蕭疏的「禪之畫」，這實際上是和惠崇所追求的筆墨意趣和畫面效果是一致的。

在蘇曼殊的繪畫作品中，除了上節已論述之「禪僧畫」通向禪境之外，最能代表他「簫寥荒寒」繪畫風格，也即「畫中無禪，惟畫通禪」的繪畫風格的就數他的山水畫中的平遠構圖式山水、山水小品及扇面。蘇曼殊「遠渚寒汀，虛曠簫散」山水主要以《萬梅畫》、《江山無主圖》、《寫王船山詩意》、《汾堤吊夢圖》、《夢謁母墳圖》、《黃葉樓圖》、《江湖滿地一漁翁圖》等為代表性作品，而其扇面上的山水境界及部分寫意小品更是達到了眾家所指出的「非食人間煙火者所能為」的藝術境界。

《萬梅圖》和《江山無主圖》皆收入《曼殊上人妙墨冊子》，可以比較清楚地看出這種「平遠」式構圖山水的風格特徵。《萬梅圖》為立軸，是1908年蘇曼殊應南社詩人高天梅以詩乞畫而作，[52]從取景來看，這雖然

[49] 惠崇的這種山水畫被稱為「惠崇小景」，在中國的禪畫山水畫歷史上，他是一個劃時代的開創者，郭若虛《圖畫見聞志》上說他「善為寒汀遠渚，簫瑟虛曠之象，人所難到」。參見洪瑞：《中國佛門書畫大師傳》，第62頁。

[50] 黃侃：《憶曼殊》，載《蘇曼殊全集》，第5卷，第389頁。

[51] 參加《中國佛門書畫大師傳》，第67頁。

[52] 高天梅的《丁未五月寄懷曼殊大師日本》全詩為「大師所說大乘法，傳播潮音妙入微。乞寫《萬梅圖》贈我，一花一佛皈依」。見《蘇曼殊文集》，第361頁。

是何震所說「以心造境」，據乞畫人要以一幅《萬梅圖》學佛參禪的意旨，畫人據意而將其意識中的朦朧山水境界截取在畫面上，而成此「遠渚寒汀、虛曠簫散」之禪境。

　　畫面上部散散落落地以淡墨勾成萬樹梅花的疏影，再在樹冠上以或濃或淡的墨點隨意點簇，遠景中的梅花但見點點簇簇而不見樹影，畫中的茅廬、板橋及陂頭皆以淡墨皴擦出輪廓，然後，整個畫面復以淡墨和水渲上一層，造成萬樹梅花於野汀水畔彌天徹地開放的效果，畫面的氣氛是清冷的，水、天、月、樹、花、屋、橋、陂氤氳成一氣，在這種畫境中，諸色相的差別是不顯明的，在禪家的意識中，它們都是一已妄念所產生的的幻想，因而畫得不真實，不具象才更為「真實」，更為「本質」，這也就擔當所說的「若有一筆是畫，非畫也，若無一筆是畫，亦非畫」。

　　《江山無主圖》雖為橫幅，但構圖及畫中出現母題如板橋、茅屋及冷月與《萬梅圖》大體相同，這是根據南宋移民詩人、畫家鄭思肖的詩句「花柳有愁春正苦，江山無月月空圓」中的「愁、苦、空」的意念而繪成的。畫面上的一輪冷月曠照大地，遠處連綿的峰巒只以淡淡的墨筆皴擦出起伏的態勢，整個畫面亦以淡墨和水罩上一層如煙如霧的水天蒼茫背景。近處疏柳籠煙，竹籬茅舍孤處荒渚之一角，陂頭水邊停一小舟，小舟的近旁水草叢生，既然有屋有舟，就應該有人，但畫面上無有人跡，這是一個極其荒僻、冷清的所在，雖然蘇曼殊繪這幅面不無鄭思肖式「消極的反抗」的政治寓意在裡面，但其濃厚的禪意和禪家的出世色彩是比較明顯的。

　　陳傳席將擔當與倪瓚加以對比，指出他們的山水同樣追求禪意，但就出世性而言，倪瓚的畫畢竟不如擔當。擔當的山水超過了倪雲林，[53]這也就是上文指出的「出世」與「避世」、「逃世」、「遁世」的本質區別。同樣，鄭思肖意象簫疏的無根蘭，寥寥數筆，大片空白，亦有禪畫簡淡、清遠的風格特徵，但他的主要意趣是表示著對現實的反抗和無奈的避世，而蘇曼殊的《江山無主圖》雖然亦帶有反抗、否認滿清統治的政治寓意，但他畢竟是以禪佛的救世主義觀念來理解當時的排滿革命的，他的社會政治理想是要在人間建立一個人人成佛的淨土世界。因此，就整幅畫的寓意來說，《江山無主圖》含有現實的政治寓意，這就蘇曼殊所處的時代所決定了的，也是蘇曼殊作為現代禪僧的主要思想特徵之一，但此畫虛曠簫散的筆墨表現及平遠疏曠冷月當空的「禪的意境」，都表明這是一幅既受到傳統禪畫影響，又有時代特徵的禪意畫，其蘊涵的禪僧出世性的意趣超過了倪瓚。

[53] 見陳傳席：《中國繪畫理論史》，第199頁。

　　《江湖滿地一漁翁圖》也是平遠構圖，以寥寥數筆勾畫出枯樹數株，茅亭一座，遠山一痕，近處一細小的人影端坐水邊荒灘投竿垂綸，漁翁身後是高大的葦叢。此畫的圖式結構與《萬梅圖》幾乎一摸一樣，景物位於畫的中央，前景是大片的水域，畫的上部約占二分之一畫面為空白，從用筆的簡單到畫面大片留白處理都與惠崇式平遠山水有內在的精神聯繫。《寫王船山詩意》（又名《清秋弦月圖》）是1907年初秋蘇曼殊繪於《天義報》社，上有劉師培書王船山七律一首於畫的右上角，而這幅圖的構圖與其稍後繪於上海國學保存會藏書樓的《江山無主圖》一摸一樣，但畫上沒有劉師培的題詩，一以明末遺民王船山的詩意作畫，一以宋末遺民鄭思肖詩意作畫，而二畫意境也能和兩位遺民大詩人的詩意相契合，同時也表現了蘇曼殊山水畫中的「禪境」。

　　蘇曼殊1912年4月之後，思想上產生了很大的變化，這從他1912年4月《復簫公》一信可以看出。在此之前他出入於僧俗之間，救世主義的情懷還是比較激烈的。自此以後，他似乎完全以一個現代狂僧自居，從他的行為來看，他這時似乎只顧及一己之精神痛苦的解脫，與現實的距離越來越遠。就在這一年他曾連續繪下四幅山水《汾堤吊夢圖》（1912年5月）、《夢謁母墳圖》（1912年5月）、《黃葉樓圖》（1912年6月）及《為劉三繪山水橫幅》（1912年6月）。這四幅畫皆為小品山水，平遠構圖，《黃葉樓圖》更是以胭脂畫成。和此前的作品比較，這時候蘇曼殊運筆用墨以及對作品意境的把握更加精煉沉著。

　　《汾堤吊夢圖》稱蘇曼殊的另一幅傑作，所謂吊夢，是指南社社員，當時上海《太平洋報》總編輯葉楚傖曾於1908、1909兩年，為尋覓其祖姑葉小鸞墓塋，數次泛舟汾湖，並終於尋得這位明末才女的墓地、作詩憑弔一事。[54]蘇曼殊本人並未到過汾湖，他只是根據求畫人的出題和大致的背景，[55]將堤上吊夢這一主題融入想像中的畫境：一輪圓月破雲而出，溶溶月色下，只見天水相接，遠山一線，雁影數點，一帶長堤影影綽綽在畫面的中間迂迴，湖中央，扁舟一葉，舟體為一道墨線，舟人為一墨點，而枯柳新枝，紛披綠絲卻用濃墨重筆或皴或寫，一氣呵成。或許

[54] 葉楚傖偶從舊貨攤獲一方端硯，辯為明末吳門葉小鸞「遺物」。經考證發現自己是汾湖葉氏後裔，後又讀《午夢堂集》，深以祖先一門風雅為榮，而才貌雙絕卻又過早謝世的汾湖才女葉小鸞的才情文章，更令其欽佩，從偶得端硯，到汾湖尋墓再到蘇曼殊的名作《汾堤吊夢圖》，這似乎又是一段文藝的奇緣。參見《蘇曼殊評傳》，第310頁。

[55] 葉楚傖或許將墓前憑弔的二首詩讓蘇曼殊看過，其中有「魂斷寒碑香冷落，夢回春水碧繽紛」、「汾堤吊夢成前事，今日挐帆又過湖」等頗為契合此畫的意境。參見朱荾：《葉小鸞墓》，《午夢堂研究文叢》第3輯（198年10月），第11頁。

這幅圖是畫於宣紙上，其留白的部分更加明顯，如前景古柳老幹及長堤路中間。[56]

　　與《萬梅圖》、《江湖滿地一漁翁》等圖相比，這幅作品在畫面上加入寫實的成分，在筆墨上一改淡墨塗抹而為濃墨重筆，路中央及樹幹上的留白部分未加淡墨渲染，似乎是要突出反光的效果。總之，這幅山水小品並不像傳統的禪畫山水畫主要以筆墨的清淡和物像的脫略形跡取勝（畫中主體物像的三株柳是相當具象的），但它採用平遠構圖，留下大片虛空讓觀畫者去想像，畫面不朦朧但畫境朦朧，以永恆的月照印人間的夢，以雁陣的動反村月夜的靜寂，以小喻大，畫面時空與宇宙時空連續為一體，這種畫面禪境與擔當所謂的「無一筆是畫，亦非畫」有所不同，它有所具象，也有略筆，但主要以奇特的構圖、簡潔而強勁的筆力以及物像自身的意象化及動靜對比而直通禪悟的境界——打通物我，鑿通時空隧道，讓夢將古今、生死、榮辱連結成一個完整的存在。

　　現在能見到的《夢謁母墳圖》為複印件，僅能看到構圖及線條的特徵，筆墨效果不易指認。但此圖為平遠構圖，和蘇曼殊同類作品常出現的「寒汀遠渚」母題不同的是，它以連片的禾田與村舍來代替寒汀遠渚，寫實性加強了。「母墳」[57]兀立於畫中央一土墩之上，並有石階引上，墳堆旁木已成萌，遠處並隱隱有村舍，畫面上半部是留白的，加上橫穿畫面的江水的留白，畫面上「虛」的部分和《汾堤吊夢圖》不相上下，整個畫境也是以夢來點題的，以夢來溝通生與死之間的界限，以死亡的象徵——墳塚，立於天地中央來暗示生命的虛妄，並以此意象為觸發點，引人追問生命的本真。所以，和《汾堤吊夢圖》一樣，這幅作品主要以構圖、筆墨的簡率和象徵性的意象通向禪境。

　　至於《黃葉樓圖》及與《黃葉樓圖》同時畫成的寫意山水橫幅《曼殊寫於黃葉樓》[58]更具明清以來禪畫的風格特徵。從創作起意看，兩幅畫皆為蘇曼殊在陡然而起的創作衝動下主動索畫具「且畫且談笑」而成，[59]在這種類似於「頓悟」的創作衝動中，用何種畫具，如何結構畫面，或畫什麼主題都是無關緊要的。比如用胭脂化成的《黃葉樓圖》上，並沒有出現樓閣台宇，而只疏疏地畫幾枝桔樹立於水畔，此外便是大片的水面與廣闊的空間，用筆之簡與率意而為已與其隨緣任運的禪僧心態契合而以墨醮胭

[56] 參見顧悼秋：《雪蝶上人軼事》，載《蘇曼殊全集》，第4卷，第144頁。

[57] 這裡的「母墳」是指黃侃的母墳，黃侃為孝子，母死後，請蘇曼殊繪成此圖，以常寄悼念之情。

[58] 兩畫皆見《蘇曼殊全集》，第4卷，第336-337頁

[59] 陸靈素：《曼殊上人軼事》，見《蘇曼殊全集》，第4卷，第337頁。

脂繪成的橫幅小品《曼殊寫於黃葉樓》其運筆之速、之簡與《黃葉樓圖》同一心撤，近景物像三株枯柳與一葉篷船及水面的波紋皆若無經意以逸筆草草寫一寫而就，極遙極遠的水面上復以濃墨輕擦出兩丸山頭，與近景枯柳迎風擺舞之勢相呼應，此外，天、地、水混茫成一片，無有人跡，無始無終、無往無還，這正是禪悟中「瞬間永恆」。如果說蘇曼殊的山水畫有「非食人間煙火所能為」的超人之處的話，那麼他的《汾堤吊夢圖》、《黃葉樓圖》及這幅以胭脂和墨繪成橫幅堪稱此譽，因為它們真正是蘇曼殊禪心的外化。當然，這種簡率、冷寂、蕭疏的禪畫山水畫與其前期某些悟禪，證禪作品很不一樣，如前期《登峰造極圖》那樣的爭天抗俗，力貫千鈞的筆墨與圖式，蘇曼殊的《汾堤吊夢圖》、《黃葉樓圖》及這幅以胭脂和墨繪成的山水橫幅與明、清以來禪畫風格的內在聯繫更為緊密一些。

在朱少璋收集的蘇曼殊遺畫中，有一幅特別的畫，它的畫題是《革命奇僧曼殊上人手繪蒹葭圖》，此圖是應黃節（晦聞）之請而畫，從目前見到的影本來看，此圖的筆簡墨率，與上述數圖的風格是一致的。（參照本文的結語及附錄部分）此畫很可能是1912年春畫成，蘇曼殊稱其為《蒹葭第二圖》的原因有二：1.黃賓虹曾為黃節畫過《兼葭樓圖》，蘇曼殊此畫在後，因此稱其為《蒹葭第二圖》：2.蘇曼殊此前也為黃節畫過《兼葭樓圖》，後應黃節之請托重繪一幅。

蘇曼殊創作扇面很多，大多都已散佚，其扇面畫都為山水小品，從現在能看到的幾幅扇面來看，其平遠構圖、畫面母題疏柳、枯樹、扁舟、茅舍、曲橋等的不斷出現以及用筆的簡率、大片布白等形式要素都與「寒河遠渚、虛曠蕭疏」晚近禪畫式樣同一意趣。[60]比較有代表性為1912年為柳亞子夫人鄭佩宜和1913年為鄭佩宜的父親鄭式如繪的兩面紈扇。兩幅扇面山水小品都是平遠構圖，一大片的留白造成水天相連的效果，幾株疏柳分佈在堤畔橋頭，或迎風飄舞，或垂絲探水，由於主要景物——數株柳樹的分散排列，物像與物像之間的間距較大，如小舟與石橋的距離、茅屋與柳樹的距離都有意拉開，所以畫面雖小而不覺擠逼，物像無多卻牽連大千世界，咫尺扇面卻有疏曠空靈的畫面效果，這正是禪僧濾盡虛火，體物入真之後才可以以筆墨外化出來的山水境界。其他的幾幅扇面

[60] 當然，我們也不能無視蘇曼殊此類山水小品和扇面在形式要素和意趣上與文人畫的內在聯繫，比如倪瓚山水及扇面的平淡天然的風格，顯然影響了蘇曼殊在意趣上的追求，但正如上文已指出的，文人畫之極致的所謂「逸品」，強調的是一個「淡」字，而要躍升至禪的悟空的境界，在筆墨上須由平淡進一步抽象，也就是須以禪的機心將其外化為「寂寥」的風貌，而指向諸色俱空的形上心境，在這一點上，蘇曼殊對以倪瓚為代表的文人畫精神既有繼承，又有超越，也就是由「平淡」進一步躍升至「寂寥」。

如1912年的《為陸靈素繪摺扇》、《為高吹萬繪摺扇》等，風格都是一致的。

我們從蘇曼殊畢生反覆多次使用「寒汀遠渚」式平遠構圖表達禪畫山水畫意境的藝術實踐中，看到了他與中國禪文化傳統的血脈關係，但正如前文指出的那樣，蘇曼殊畢竟生活在中國文明的轉型時代，與其相呼應，美術革命的呼聲也已隱隱在耳，而率先提出「美術革命」口號的人正是他的摯友陳獨秀，蘇曼殊佛學思想受章太炎影響最深，其畫學思想受陳獨秀的影響最大。柳無忌曾說：「曼殊就因仲甫的影響，啟示了自己的天才，成為一個超絕的文人了」，其實蘇曼殊的繪畫及其繪畫思想何尚不是深受這位畏友兼兄長的極大的影響？我們現在尚沒有證據證明蘇曼殊曾經讀過1918年元月出版的《新青年》第6卷第1號，但在這前後，蘇曼殊對《新青年》的思想傾向應該不會陌生的，他的小說《碎簪記》就是發表於1917年初春出版的《新青年》第3卷。[61]陳獨秀在《新青年》第6卷第1號公開提出美術革命的口號，對中國20世紀畫壇的影響是極其深遠的，在這篇《美術革命——答呂澂》的著名的美術論文中，陳獨秀說：「鄙人對於繪畫，也有點意見，早就想說了」[62]，可見他的關於引進西方寫實畫風，革清代「四王」的命的想法可能早有透露給蘇曼殊。1917年蘇曼殊在《送邵二君序》一文中，表示自己想往義大利習畫，[63]1918年3月蘇曼殊處於彌留之際，還念念不忘遠在北京的陳獨秀，請朋友帶信給陳獨秀、蔡子民希望他們籌集一些經費，讓他去義大利習畫，[64]可知，陳獨秀美術革命的思想亦為蘇曼殊所認同。並且，陳獨秀有關當時中國畫壇的看法及其美術思想可能很早就開始影響了蘇曼殊的繪畫創作，這從他1909年繪贈陳獨秀的《華羅勝景圖》的題跋上可以看出線索。

所以，他的繪畫思想受到了時代風潮的影響，就像他的禪學思想受到時代風潮影響一樣，從目前所見的蘇曼殊繪畫作品來看，他的某些樓台寺宇畫、人物畫都有受到西畫影響，這些作品雖然和傳統禪畫在筆墨語言上是相互矛盾的，但在意境的營造，尤其是在禪佛的「苦、空」觀上還是有著內在的聯繫的。

收入《曼殊上人妙墨冊子》中的《洛陽白馬寺圖》、《登雞鳴寺觀台城後湖》及《江幹蕭寺圖》都有明顯的寫實的技法的運用。如透視在《洛陽白馬寺圖》中的使用：一條石徑將觀畫人的視線一直引入寺宇的裡面，

[61] 柳亞子：《蘇曼殊全集》，第五卷，第77頁
[62] 見陳傳席：《中國繪畫理論史》，第370頁。
[63] 見馬以君：《蘇曼殊文集》，第326頁。
[64] 見李蔚：《蘇曼殊評》，第446頁。

寺宇的三根廊柱的比例向背都考慮到景深透視的效果;《登雞鳴寺觀台城後湖》近似於古代界畫樓閣,不但注意建築的大小比例,高下方位及透視效果,甚至以屋頂和簷面的留白來表現陽光照射下的明暗效果,屋頂及屋簷以留白或淡墨皴擦表示反光效果,而屋簷底下的濃墨皴染表現背光;《江幹蕭寺圖》出現現代生活環境中才能有的山水畫母題──水泥拱橋,而此水泥拱橋作為畫面的主體物像,畫人同群注意用留白的方式來表現迎光背光的效果。這和擔當提出的「有一筆是畫亦非畫」的禪畫理念背道而馳,但我們仍能從蘇曼殊在繪此類畫時,其筆墨的枯淡,大片的布白,所繪物像本身的破敗荒寒以及一些母題如飛鴻、衰草、枯松、敗柳的置入,來感受到蕭廖荒寒的氣氛和禪佛氣氛和禪佛「苦、空」觀,我們雖不能稱之為「禪畫」,但稱其為「禪意畫」是恰如其「境」的。

　　蘇曼殊人物畫的功力相當紮實,這從他的寫生稿《女子髮百圖》(又名《篷瀛史》)及《曼殊遺墨》上的部分人物畫稿的筆墨表現可以看出。他以水墨勾染將東洋女子百種髮式包括髮飾準確地描繪出來,這充分表現了他過硬的寫實功夫。如《曼殊遺墨》上的《遺畫二十一》,為一古裝人物,純用線描,中鋒運筆,銀勾鐵劃,雖勾畫人物背影,但迎風抖飄的長髯與衣褶的粗硬線條都在透露著人物的英雄氣質。謝赫「氣韻生動」其原意是要畫家在創作人物畫時把人物的精神、性格「生動」地表現出來。[65]蘇曼殊的這幅頗似人物速寫畫的古裝人物,正是以「氣韻生動」而給人以深刻的印象。

　　現在所見的蘇曼殊人物畫主要有三類。其一為古代英雄人物,其二為仕女,其三為隱逸人物。這些作品中的人物形象神態生動,畫面或蒼涼沉雄,蘊蓄著大乘菩薩剛猛用世,拯時救世的入世情懷(如完成於1907年發表於民報臨時增刊《天討》上的五畫),或傷情憂生,寄託著一位出入於僧俗之間的現代禪僧的苦空觀,[66]或以畫面隱士、道者的形象喻示禪僧趨於出世的價值取向和自由無礙的生活情趣。

　　《天討》五畫,也即1907年4月25日蘇曼殊發表於同盟會機關報《民報》之臨時增刊《天討》的五幅人物畫,其反清排滿的傾向是明顯的,《獵胡圖》畫獵人張弓搭箭欲射殺驚逃的狐狸,「狐」與「胡」偕音而指

[65] (明)王紱:《書畫傳習錄》,載《中國·畫論輯要》(南京:江蘇美術,1985),第209頁。

[66] 蘇曼殊的人物大多創作於1907年,發表於《天討》、《天義》二報,而其學生何震為輯《曼殊畫譜》也是在1907年夏秋,蘇曼殊在序《曼殊畫譜》時,稱其畫「殘山剩水」、「亡國留痕」,可見他創作這些畫作是摻和著他禪門佛子式的愛國情懷在內的。參見《蘇曼殊評傳》,第157-161頁。

少數民族滿清王朝，獵人無疑乃是反清志士的形象寫照。若與傳統的禪畫相比，此幅作品與「靜慮」、「觀空」禪畫美學品味相去甚遠，因為畫面獵狐的場面極其生動形象，與故事連環畫式敘事場景並無不同，主要人物既非高僧大德，又非高隱之士，而是一位馳騁疆場的勇士形象。

　　《岳鄂王遊池州翠微亭》、《徐中山功成泛舟莫愁湖》、《陳元孝崖山題壁》及《太平天國翼王夜嘯圖》更是以歷史上與異族統治者作鬥爭的英雄人物的真實故事作畫面的敘事場景，如描繪明將徐達（死後被追封為中山王）功成身退，泛舟莫愁湖，岳飛在與金人作戰間隙漫遊池州翠微亭，陳元孝（明末志士陳邦彥之子，清代嶺南著名文學家）舟歸崖山，憤然題壁[67]以及與清軍周旋令清軍膽戰心寒的太平天國翼王石達開荒城夜嘯的情景。畫面上的英雄人物或踏月夜遊、或隱江湖、或石壁題詩、或倚馬長嘯，莫不生動形象。蘇曼殊描繪這些英雄人物的形象，當然與《天討》雜誌上章太炎發表的《討滿洲檄》的革命立場是一致的，[68]但正如上文已指出的，此時蘇曼殊所理解的排滿革命是以佛徒的救主義情懷為依歸的，從畫面的沉鬱蒼涼及筆墨的枯縱冷清來看，它們與禪畫或禪意畫的內在精神是相通的。禪宗自貴其心，不假它求，達摩禪法又有「理入」與「行入」二門，所謂「行入」正是於「入世間」求「出世間法」，及至晚清，中國佛學又浸潤了一股強烈的拯時救世的政治色彩，禪門高僧大德莫不關心政治，關心國家的前途命運，他們將參禪學佛與救國救時結合在一起，救國救時就是參禪學佛，與蘇曼殊同時的烏目山僧黃宗仰、太虛和尚及八指頭陀敬安和尚莫不如是，曾經和蘇曼殊一起共事中年以後出家的弘一法師更是「念佛不忘救國，救國不忘念佛」。蘇曼殊在這樣的時代氣氛裡，其參禪學佛帶上政治色彩也是時代使然。

　　畫面上的英雄人物大多置身荒城絕域，而且都是隻身獨處，像《徐中山王泛舟莫愁湖圖》更是在1905年蘇曼殊所繪的《丙午重過莫愁湖圖》的畫面上將佇立岸邊之僧人改為泛舟潮上的隱者，其畫面的清空冷寂的氛圍是一致的。蘇曼殊本人並未到過翠微亭、崖山及翼王夜嘯之處，他不過根據想像，將自己作為禪門佛子「拯時救世」及「自尊無畏」的理念熔鑄在其筆下的人物形象中。從他口不絕吟譚嗣同《潼關》詩，誦陸放翁《劍門

[67]　「崖山」位於廣東新會南，為陸秀夫負帝跳海死難處，助元軍滅宋的張弘範曾於此勒石：「張弘範滅宋於此」。陳元孝舟經此處，一腔悲憤無可訴說，遂題詩於壁，此詩悲憤交集，亡國之恨銘心刻骨。參見《蘇曼殊評傳》，第140頁。

[68]　《討滿洲檄》數滿清罪狀十四條、「契骨為盟曰：「自盟之後，當掃除韃虜，恢復中華，建立民國，平均地權。有渝以盟，四萬萬人共擊之！」同上書，第139頁。

道中遇微雨》並作《劍門圖》懸壁間，[69]與革命志士趙百先「按劍高歌於風吹細柳之下，或相與馳騁於龍蟠虎踞之間」，為之作《絕域從軍圖》[70]等態度激烈的表現，可知他描繪這些具有「沖天之氣」[71]的英雄人物的形象，實際上或多或少有他自己的影子，如蘇曼殊繪畫中出現的僧人題壁（《曼殊大師遺畫五》）、僧人泛舟（《過湘水寄懷金風》、《拏舟金牛湖》）、僧人牽馬立於天涯海角（《白馬投荒圖》），與《天討》五畫上的陳元孝題壁、徐達泛舟、翼王倚馬荒城的意境同一孤高遠引。

　　所以我們說，蘇曼殊繪畫中的英雄人物畫雖然與傳統的禪意畫在畫面主題上很不相同，但其中仍不乏禪意。當然，這種繪畫和擔當所謂的「畫中無禪，惟畫通禪」在筆墨趣味和意境上既有相通之處（如筆墨的簡枯所散發出的冷寂蒼涼的畫面效果），也有異趣之處，擔當式的「潑墨蒼浪」、「形跡脫略」以超然出世的「空觀」對客觀世界諸色相進行過濾，企圖以繪畫來表達禪佛的冥滅物我，與道為一的大乘空觀，而蘇曼殊的英雄人物畫以畫面的逼真形象通向禪的修行法門——佛在世間覓以及大乘禪學的救世悲願。從這個角度看，蘇曼殊的英雄人物畫雖說「畫中無禪（禪僧形象或其他佛跡）」但其意境通禪，我們稱之為受時代風氣的影響而產生的新的「禪意畫」未嘗不可。蘇曼殊仕女圖目前所見為《鄧太妙秋思圖》（1907）《寫沈素嘉（水龍吟）詞意》（1907）、《文姬圖》（1909）、《葬花圖》（1912）及尚不能確定真偽的《雪蝶倩影》（1914）五圖，其《吳門聞笛圖》與《南浦送別圖》上分別繪有吹笛女子和送行女子形象（即當時上海名妓花雪南），但兩圖上的女子不為畫面的主要人物，只可作為蘇曼殊仕女畫的參照。除目前尚難確定真偽的《雪蝶倩影》之外，蘇曼殊四幅仕女圖分別以明季女詩人鄧太妙、明末女詞人沈素嘉、東漢女文學家蔡琰（文姬）及千古愁人林黛玉為畫面的藝術形象。

　　鄧太妙，明代人，字玉華，西安人。與丈夫三水文翔青並有文采，既歸於文，夫婦酬唱，筆墨飛舞，爭先鬥捷。後來其夫病故，鄧為文以祭，

[69] 蘇曼殊：《燕子龕隨筆》，載《蘇曼殊文集》，第89頁。陸放翁詩：「衣上征塵雜酒痕，遠遊無處不銷魂。此身合是詩人未？細雨騎驢入劍門。」

[70] 蘇曼殊的《絕域從軍圖》成於1905年，贈陸軍小學同事，後來黃花崗起義副總指揮趙聲（百先），畫上有劉三題龔定庵詩：「絕域從軍計惘然，東南幽恨滿詞箋。一簫一劍平生意，負盡狂名十五年。」畫面上絕域從軍的人物形象應與《天討》五面上古代英雄人物氣概相同。參見蘇曼殊《燕子龕隨筆》，載《蘇曼殊文集》，第396頁

[71] 蘇曼殊在《潮音‧跋》的結尾頗流露出這種大乘菩薩行式的個人英雄主義情懷，謂「的懷」，謂「闍黎心量廓然而不可奪也。古德云：『丈夫自有沖天氣，不向他人行處行』。闍黎當之，端為不愧。」

敘致詳悉，關中文士，爭傳寫之，有著作《嘉蓮閣集》。[72]蘇曼殊的《鄧太妙秋思圖》是平遠構圖式，背景物像（樹林、湖岸、竹林及人物站立的水中灘頭）皆以濃墨塗染，而水面為大片的留白，為白茫茫一片水世界。畫的是秋夜朗月當空、詞人獨立水中央回首前塵往事（與夫恩愛和諧、筆墨酬唱），面對風物依舊，而憶念病逝的夫君的情景。女詞人立於白茫茫的水中央，長裙曳地，目接水光瀲灩，思心徘徊，愁端百結，我們可以想像，畫人畫鄧太妙月夜徘徊水灘，他自己對畫中人的命運和愁苦又傾注了自己的同情和理解。從筆墨上看，這幅畫和禪畫或禪意畫的筆墨很不一樣，在蘇曼殊的繪畫中是很特殊的一幅作品。因為它更注重以濃墨染成的墨塊來表現陂岸與水汀的體積感，以墨塊間隙琉疏落落的留白來表現光線效果，它與傳統的水墨畫不大講究景物的大小遠近的散點式取景也不相同，而是將視點集中於中景處的人物，周圍的景物皆以與這一視點的遠近為基準畫出它應處的位置和大小，整幅畫面很像一幅攝影作品。有論者早已指出蘇曼殊的繪畫以國畫的意境參以西洋的畫法，[73]這幅畫可以明顯地看出蘇曼殊有意以西洋畫技法中的焦點透視、明暗與凸凹（以大片墨塊表現）等來強調真山真水的畫面效果。[74]但儘管如此，這幅畫的意境是高遠的。其他三幅作品一寫修篁幽女沈素嘉「綠慘紅愁，一字一淚」的《水龍吟》詞意，一寫泣別洛水春色淚凝如血的蔡文姬，一寫《紅樓夢》上荷鋤葬花的林黛玉。沈素嘉為明末烈士沈君晦之女，嫁葉紹袁三子世瑢，婚後不久夫君即以二十二歲英年早逝，稍後，明亡，一門風雅的葉氏家族或亡故，或遁入空門，午夢堂人去樓空未亡人沈素嘉，獨守空閨，寂寞填詞，乃成此聲淚俱下的《水龍吟》一闋，令「傷心人別有懷抱」的蘇曼殊繪成其圖，「握管而不能下矣」。畫中修竹蕭蕭，疏疏落落地佔據大部分的畫面，一帶假山自畫面的右邊露出邊角，石面施以小披麻皴突顯湖石的蒼潤，不遠處一簾瀑布與近景石橋下的湍流前呼後應，遠山一痕，水天一色，石橋邊小舟旁修篁下的女詞人移步向我們走來。筆墨的清淡與疏朗的修竹及空朦的水天在色調上取得了和諧，共同構成了「意識之境」，其筆

[72]　見胡文楷：《歷代婦女著作考》（上海：商務，1957），第161頁。

[73]　如李蔚在《蘇曼殊評傳》中就稱「曼殊運用西洋畫的手法來表現國畫的意境」，見《蘇曼殊評傳》，第158頁。

[74]　雖然蘇曼殊有沒有在當時西畫技法已相當流行的日本習過畫目前尚無定論，但他一生既在日本接受過教育，又多次遊覽日本各地，那麼他在自己的創作中參用西法，也是完全有可能的，我們看明治時代（1868-1912）日本著名畫家橋本雅邦的作品《月夜山水圖》以及菱田春草等人的作品，可知採用西法已成為日本當時畫壇的時尚。參見町田甲一著、莫邦富譯：《日本美術史》（上海：人民美術出版社，1988），第362-363頁。

墨之清淡，畫面之清幽與禪畫「清空冷寂」格調同一旨趣，尤為重要的是，畫人借畫中女子《水龍吟》詞意來表達「人生常恨」、「乍歡還苦」的大乘「空觀」，所以才有畫跋上畫人自己「綠慘紅愁，一字一淚，嗚呼，西風故國，衲幾握管不能不矣」的感歎。[75]可見，這幅仕女圖從筆墨到意境都是與禪境相通的。

《文姬圖》筆墨荒冷（以淡墨擦出背景造成天荒地寒的清曠效果），畫面的上部烏雲暗月，準確的遊絲線描勾勒出人物纖弱的身姿，復以濃墨乾筆皴擦出烏髮披肩的效果，人物以淚洗面的悲傷情感全憑畫人運筆施墨時內在情感的驅馳而意化出來，如此簡潔的筆墨就如此生動的描繪出一個「凝淚如血」、「肝膽為腐爛」[76]的女子形象，若不是「意在筆先」，「以心造物」，心摹手追一氣呵成，那是無法成此動人的藝術形象的。根據蘇曼殊年譜及有關資料，1909年蘇曼殊在東京結識了藝妓百助眉史，兩情相悅，百助並提出以身相許，但蘇曼殊因早已「證得生死大事」，只得懷著「無量春愁無量恨」最終與這位藝貌雙絕的調箏人分手。《文姬圖》即作於蘇曼殊與百助交往的這段時間，他曾為調箏人拍下四款五張照片分寄友人，五張照片上皆題上其著名的《本事詩之一）「無量春愁無量恨，一時都向指間鳴，我已袈裟全濕透，那堪重聽割雞箏」及倪雲林的《柳梢青》詞一闋，有「燕語空梁，鷗盟寒渚，畫欄飄雪」之句，並稱自己贈送調箏人玉照給諸友的原因是「念諸故人，鸞飄鳳泊，衲本工愁，雲胡不感！」[77]可見畫面上文姬的形象與蘇曼殊寄贈朋友們的照片上的百助一樣，有蘇曼殊本人的人生哀恨在裡面，而直接引發蘇曼殊創作這幅作品的溫飛卿的《達摩支曲》整闋詞章的意旨乃在「詠歎人世間不可銷磨滅絕的哀痛之情」，[78]以文姬的哀痛之情印證自己與調箏人的哀痛之情，並竟而印證一切有情的哀痛之情，這樣，這幅畫的意境就向禪佛的「苦」、「空」觀拔高。雖說「畫中無禪」，但這幅畫的筆墨語言及其意境通禪。它和《寫沈素嘉《水龍吟》詞意》一樣，畫面所寄託的禪僧的「苦」、「空」觀是一致的。

《葬花圖》屬蘇曼殊晚期作品，其筆黑簡淡與畫面空曠所造成的清冷氣氛與《文姬圖》大致相同，畫面上站立著的林黛玉與《寫沈素嘉《水龍

[75] 這幅畫原發表於劉師培主持的《天義報》上，發表時《水龍吟》詞及蘇曼殊的感歎語皆附於畫面兩旁的報面上，《曼殊上人妙墨冊子》上此畫的跋語是由張傾城後來抄錄一遍，但後面略去「綠慘紅愁，一字一淚……」一段話。

[76] 蔡文姬的《悲憤詩》云：「長驅西入關，迴路險且阻。還顧邈冥冥，肝膽為爛腐。」參見劉逸生：《溫庭筠詞選》（香港：三聯，1986），第34頁。

[77] 見《蘇曼殊文集》，第375頁

[78] 劉逸生：《溫庭筠詞選》（香港：三聯，1986），第33頁

吟》詞意》上的沈素嘉一樣身材纖弱瘦長，瓜子臉，瘦削肩，面容憔悴，弱不勝風，正是曹學芹筆下的病美人形象。蘇曼殊對《紅樓夢》中黛玉葬花一節不可能無知無曉，無論如何，這個畫面上的地點顯然是畫人想像中的一個地點（黛玉葬花的大觀園裡的假山樹石之後恐無此開闊的視野），但蘇曼殊對《紅樓夢》的主要故事情節是不會陌生的，從畫面上的意象設置可以證知。《葬花圖》上陳獨秀的題畫詩則更具暗示性地將每一個觀畫者帶入這種悟空的境界：「羅襪玉階前，東風楊柳煙，攜鋤何所事，雙燕語便便」。雙語在語便便地述說這個哀傷的故事時，它們也正向廣大的虛空飛去，它們很快也成為虛無。

　　蘇曼殊的四幅仕女畫從筆墨語言（《鄧太妙秋思圖》例外）、畫面的蕭疏清冷的氣氛到畫人借筆下的女子的悲苦命運而流露出的「苦」、「空」觀，都和禪畫或禪意畫的筆墨命意相通，所以稱之為「畫中無禪，惟畫通禪」的禪意畫。

　　蘇曼殊現存的兩幅隱逸人物畫，一為高士，一為釣叟。兩畫皆收入《曼殊餘集》第十二冊插圖類，為徐忍茹收藏。徐忍茹二次革命失敗後逃亡日本，1914至1916年他留居日本，始與蘇曼殊結識。這時蘇曼殊腸疾發作，又染上瘧疾，據1914年2月19日蘇曼殊復徐忍茹信，[79]他們這時常在一起，而蘇曼殊兩畫正繪於此段養病時期，很可能繪成後送徐忍茹做紀念。其養病的居室有園林、庭心有瘦石、蒼潤欲滴，間以芭蕉、海棠，每晨起，灑水澆花，小樓中懸釋迦法相，[80]又掛道家陳摶老祖「開張天岸馬，奇逸人中龍」對聯，屈翁山立軸，魏晉文數件，病榻之旁，有碧磁火鉢，[81]在這種環境下，蘇曼殊湛然忘憂，一榻苦禪，往往竟日。[82]這正是《高士煎茶圖》的意境。畫面上一面帶病容的文士，從其衣著來看，又似一超然物外，遊心自在的道士，畫中人右手正欲提起火鉢上的茶爐，左手執扇似是要給火鉢扇風助火，茶几旁邊更有瘦石，芭蕉婆娑，這正是一位世外高人與物冥合，寂然忘憂的心靈境界。這幅作品從人物的衣帽神態到畫面上的物像——石、茶几、火鉢、茶具、芭蕉的刻畫都相當具象，和《鄧太妙秋思圖》一樣，它好像一幅生動逼真的攝影取景，與傳統禪畫「脫略形跡」「筆筆非畫」的筆墨意趣的追求相去甚遠，但它的意境通禪，道家追求「齊物我」，「得意忘言」，「心齋」，「坐化」的心靈境界，而禪宗「以空破執」，「當下悟得」，以證得自身法性而最終與真如

[79]　信上徐忍茹約蘇曼殊一同觀梅。可知他們此時往來頻繁。見《蘇曼殊文集》第594頁
[80]　見《蘇曼殊評傳》，第368頁
[81]　蘇曼殊：《致陳陶怡·1914年1月23日》，載《蘇曼殊文集》，第586頁
[82]　同上。

實體冥合，禪境和道體在本質上是相通的，所以，蘇曼殊的這幅《高士煎茶圖》上的類似道人打扮的文士形象帶有他自己病中悟禪的影子，雖說畫中無禪，其意境通禪，這也可以說是一種特殊品類的禪意畫。[83]

《古墟漁隱圖》與《高士煎茶圖》繪於同一時間，即蘇曼殊1914年初春養病東京期間。李蔚在評傳中述及這一時期的生活時有以下論述：他的一位友人離群索居於深林古墟，往訪時迷路失途，遍尋不得，只好到渡口打聽，一位漁人領著他進入深林，終於找到了友人的寓所，輕叩柴扉，問其起居。[84]訪友歸來，寫了一首詩：

> 雲樹高低迷古墟，問津何處覓長沮。
> 漁郎行入深林處，輕唧柴扉問起居。

這正是《古墟漁隱圖》的畫中詩意。長沮為春秋末的著名隱士，蘇曼殊或根據友人的實際生活情景，或根據深山訪友的感受畫成此幅作品。畫面人物樣貌古拙，似布袋和尚、濟公一類狂禪人物，背挎斗笠，坦腹箕坐於一株古柳之下，投竿垂綸，恰然自得。目前所見雖然為影本，但尚可看出畫人在畫蒼柳老幹及岸邊的岩石時，是用乾筆焦墨擦成，以達到蒼拙樸茂的畫面效果，對人物的表情姿態及柳枝臨風擺舞都有意進行誇張，以突出隱者與凡俗不同的精神氣質和大千世界萬象之活潑，所以，這幅《古墟高隱圖》從筆墨趣味（接近傳統禪畫人物畫的戲墨法）到畫面人物的精神氣質所喻示的自由無礙的生活情趣都通向禪的意境——隨緣任運，無滯無礙，應用隨體，應語隨答，普見化身，不離自性。[85]相對於《高士煎茶圖》，這幅作品從筆墨、構圖到意境都與傳統的水墨禪畫（潑墨、戲墨、吹墨禪人物畫）有著更多的共通性，不妨稱之為蘇曼殊的禪畫人物畫或禪意畫。

由於蘇曼殊深入禪學堂奧，對以寶志和尚和傅大士為代表的中國大乘禪學精神和以六祖慧能為活水源頭的禪宗理念悟入很深，並且將其化為近現代生活背景下的悟禪、證道的人生行為和藝術實踐，所以，其所有繪畫皆染上一層濃厚的神佛色彩，其筆墨的清空冷寂（有極少數接近於早期禪

83 歷史上梁楷就繪過《潑墨仙人圖》，其中「仙人」是道家人物，但經過禪僧的禪意化處理，道家人物又帶上了濃厚的參禪悟道的禪味，禪道的哲學境界和藝術趣味本來就是有許多共通之處。

84 見《蘇曼殊評傳》，第369頁。

85 六祖慧能語。參見[日]秋月龍瑉：《「無」的東方性格》，載張坤主編：《佛教與東方藝術》（長春：吉林教育出版社，1989），第182頁。

畫和日本禪畫的縱逸狂放）和意境的蕭寥荒寒是不難指認的。但必須指
出，以作者在本章第一節裡試對中國禪畫的初步界定，其繪畫中也只有少
數作品可稱為帶有獨創性質的禪畫，大多數作品應被界定為與中國傳統禪
畫和文人畫有著內在的精神聯繫的禪意畫或禪味畫。

第四章　詩禪與畫禪——曼殊詩與畫的融通

一、詩僧、畫禪（僧）、詩畫僧

　　與畫禪（僧）群落相比，詩僧是一個更龐大的群落。中國僧人做詩最早可以上溯至東晉。東晉時佛教東傳的中心任務發生轉移，有所謂「解義」僧的出現，「解義」重對經義的闡釋，且「解義」僧多為中土的漢僧，這樣，中國傳統文化（儒、道的精義）開始與佛經合流，並進一步促成了僧人與文士的交往，高蹈清談之「玄學」隨之產生並出現了最早的詩僧康僧淵、支遁和慧遠。隋至初唐時的釋門「自由主義者」王梵志、寒山、拾得創作了大量的詩歌，「世情」開始進入詩僧的題詠，這幾位「跌宕駭俗」的佛門狂士（寒山終生貧居寒岩）以近於俚俗的語言，佛理深湛的詞鋒開中國詩僧的一派詩風，但在正統的中國詩歌史上，他們的詩作不入以「典雅、清麗」為懿範的正宗詩派。[1]皎然的出現，可視為中國詩僧從「偈頌氣」、「俚俗氣」（從王梵志、寒山、拾得詩歌的「以俗為雅」的形式取向看）向「典雅正則」過渡的轉捩點。皎然不僅創作了大量「唐風雅韻」的詩歌，更寫出了《詩式》、《詩評》、《詩議》，最早提出詩歌「取境」這一詩美學範疇，對詩歌的本質、規律、創作法則進行深入的探究。其後，更有集詩僧與畫僧聲譽於一身的貫休和集詩僧與詩論家（齊已有《風騷旨格》傳世）聲譽於一身的齊已。皎然、貫休、齊已的出現。標誌詩僧的詩美學趣味已納入中國的詩教傳統，沙門和文壇的美學趣味終於打通，僧人和文士酬唱無礙。從整個中國文學史來看，以皎然、貫休、齊已為代表的一派詩風實為中國僧詩主流的奠基，自此以後，佛門「詩僧」、「畫僧」、「書僧」代有所出，蔚為中國佛門「文藝之大觀」，而在這個過程中，以八指頭陀敬安、弘一和蘇曼殊為代表的近代詩僧群體，突出於清末民初，在國族危機，世風衰頹，傳統價值體系行將解體所造成的內在和外在雙重壓力之下，發為「悲喜」之唱，「愁恨」之音，實為中國僧詩發展史上的一個高峰，而蘇曼殊作為這一詩潮的代表性人物，其特出的人格個性和文藝個性及其傑出的文藝成就，為近代詩壇增添了一道獨具魅力的光彩。

[1]　　軍召文：《禪月詩魂——中國詩僧縱橫談》（北京：三聯，1994）第56頁。

後人對蘇曼殊身分的定位頗多爭議，其中「詩僧」這一身分，已得到普遍的認同，其中一個很重要的原因是他在詩中公開亮出「詩僧」的身分，如：

> 生天成佛我何能？幽夢無憑恨不勝。
> 多謝劉三問消息，尚留微命作詩僧。
>
> ——《東金鳳兼示劉三其二》

蘇曼殊借詩表露心跡，其內心深處僧與俗，禪心與凡心的格鬥透過一個「恨」字曲曲傳出，此詩以乏能成佛引起不盡恨意開始，復又以詩僧自任而歸於內心的寧靜，說明了他紅塵孤精神皈依的最終指向還在於他夙願早發的釋門。

當然，蘇曼殊有不少詩也帶有以詩證禪的特徵，頗具禪機禪味，因而被當代的諸家禪詩選本輯入，如：

> 白雲深處擁雷峰，幾樹寒梅帶雪紅。
> 齊罷垂垂渾入定，庵前潭影落疏鐘。
>
> ——《住西湖白雲禪院作此》

此詩寫禪僧掛單參禪生活和內心在入定狀態下的寧靜安適，白雲潭影，紅梅映雪展示的是一個歡悅明亮的世界，而疏鐘裊裊，緩緩入耳似將詩人的心志引領至邈遠的另一個時空，詩人的身影似隨著落入潭波的鐘聲而融入蒼茫，歸於混沌，最終與道體合一。

此外，他的《寄調箏人三首（其二）》通常也被認為是較具代表性的「禪詩」。其中「懺盡情禪空色相，琵琶湖畔枕經眠」，被認為是作為曹洞弟子的蘇曼殊，「以情證禪，空諸色相」，亦禪亦詩的名句。而像《東法忍》那樣的亦詩亦偈的清新之作，非深諳禪機者斷不可為。[2]

就蘇曼殊的「詩僧」身分而言，我們還可以在他的其他許多詩篇、小說、雜論、書信及後人的評論裡找到依據，而且，對於這一點，論者多多，各有發揮。[3]

在中國的詩僧群落中，有一部分詩僧不但詩做得好，而且也能繪畫，如貫休、石恪、巨然、齊已、惠崇、擔當、清四僧、虛谷、蘇曼殊、弘

[2] 見韓進廉：《禪詩一萬首》，第1404-1405頁。原詩：來醉金莖露，胭脂畫牡丹，落花深一尺，不須帶蒲團。

[3] 胡才甫：《滄浪詩話箋注》（上海：中華書局，1937），第3頁。

一。僧人，尤其是中晚唐以後的禪僧，其吟詩作畫深受禪宗的影響，所謂「禪道惟在妙悟，詩道亦在妙悟」，詩僧的許多詩作（比如示法詩、悟道語、頌古詩）本身就是借詩喻禪，即以詩來明佛證禪，這是典型的「禪詩」，而他們的山居詩雲遊詩雖不是為了宣揚禪宗的教義和禪法，但其取境用象都滲入禪的意趣，所以，也被稱為禪詩：

> 海天空闊九泉深，飛下松陰聽鼓琴
> 明日飄然又何去，白雲與爾共無心

<div align="right">

──明僧・成回[4]

</div>

此詩寫僧人山居生活的清幽、適性，禪僧熱愛自然，這是因為自然遠離塵囂，利於禪僧擺脫塵網的羈絆，息氣甯神，修禪證道，同時，寄身自然，禪僧在永恆的象徵──山、水、雲、月、松、岩、風、雨等自然物像面前，易於導入對生命的本質，宇宙的本體等問題的冥思，通過這些永恆的象徵物，悟入真如佛性，在精神上達到禪佛的境界。成回的這首山居詩將海、天、松、白雲這些象徵永恆實有的物像置於空、闊、深、飄、無這些象徵「無駐」，「無有」的意象之間，共同形成了一個禪悟的境界：諸色皆空、虛生萬有。世界諸色相皆空，「明日飄然又何去」，不知飄向何方，六根所妄生的諸色相最終只有趨於滅寂，也就是在「無心」的狀態下歸為「空」這才是最本質的真實。寒山詩曰：「登途寒山道，寒山路不窮。溪長石磊磊，澗闊草朦朦。苔滑非關雨，松鳴不假風。誰能超世界，共坐白雲中。」[5]其禪境與成回的詩同一旨趣。

中國繪畫理論歷來有主張詩畫一律的，即詩與畫這兩種藝術形式具有共同的創作規律，詩道重在妙悟，畫道自東晉顧愷之提出「遷想妙得」之後，遂成為千古畫家的座右銘，唐代張璪提出「外師造化，中得心源」[6]更推波助瀾，歷代畫家在師自然的同時，更注重「想」和「心」的作用，也就是更注重主體的靈性和妙悟，北宋范寬謂「前人之法未嘗不近取諸物，吾與其師於人者，未若師諸物也。吾與其師於物者，未若師於心」。禪僧作詩得力於類似於禪宗的頓悟法門，取境用象滲入禪的理趣，因而產生了「禪詩」，歷代參禪學佛的大詩人援禪入詩，如王維、孟浩然、李

4 此詩被誤以為是蘇曼殊的作品而被收入《禪詩一萬首》。其實這是明末僧人成回的作品，蘇曼殊1905年在鄧繩侯處見到這首題畫詩，於是據此意繪成《松下聽琴圖》。參見《蘇曼殊文集》，第356頁。
5 見《禪月詩魂──中國詩僧縱橫談》，第107頁。
6 參見周積寅編著：《中國畫論輯要》，（南京：江蘇美術出版社，1985），第35頁

白、白居易、柳宗元、李商隱、蘇東坡、黃庭堅、袁中郎、龔自珍、譚嗣同也寫作了不少富於禪機禪趣的「禪意詩」。

同理，禪僧作畫得力於被稱為「心宗」的禪宗的思想方法和哲學境界，尤其是集詩與畫兩種藝術才能於一身的詩畫僧，以禪道濟詩道，以禪道濟畫道，禪、詩、畫打成一片，更能產生光照千古的不朽之作，歷史上如貫休的十六羅漢圖、惠崇的「寒汀遠渚」小景畫、八大山人雄渾簡樸的寫意花鳥、擔當的「無一筆是畫」的潑墨山水都凝蓄著禪僧「師心求道」的精神印跡以及「羚羊掛角，無跡可求，」的詩之至味至趣。

「禪畫」與「禪詩」在創作方法，取境用象如「言外之旨」、「象外之意」、「意到筆不到」、「意到筆隨」等方法論上是互為連通的。歷史上參禪學佛的大畫家援禪入畫，如王維、張璪、王墨、梁楷、倪瓚、徐渭、揚州八怪等也創作了不少富於禪的理趣的「禪意畫」，如王維的《雪溪圖》，倪瓚的「寫胸中逸氣」的山水畫。「禪意畫」與「禪意詩」是歷代文人墨客自覺認同禪的宗趣，援禪入詩入畫而產生的文學藝術精品，但它們畢竟與禪門佛子以超然出世的情懷所創作的「禪詩」、「禪畫」有本質性區別。

柳宗元的《江雪》：「千山鳥飛絕，萬徑人蹤滅，孤舟蓑笠翁，獨釣寒江雪」，詩中有畫意，是大詩人對自然雪景進行藝術的想像之後創造出來的一個潔白、光明、空曠、寂靜的理想境界，其境通禪是不言而喻的，但取以細味，詩境中的賞美焦點「蓑笠翁」，他寒江獨釣，還是心有所繫的，看起來他確實出世，超脫，但實際不過是躲入一個理想的心境裡守住自我，尚沒有縱身大化，冥滅物我，達到與道同體的「禪悟」境層，而生活年代稍早的寒山子同樣寫隱逸題材，他的《閒遊》一首寫道：「閒遊華頂上，日朗晝光輝。四顧晴空裡，白雲同鶴飛。」[7]與《江雪》相比，全詩也沒有用到一個禪佛名相暗示禪境，也全是以詩的興象風神取勝，但「閒遊」者所處的地點「華頂」千山萬徑皆不見，境界更加闊大，他的周圍只是「空」，就在他四顧空無中，他的身心已同白雲飛鶴不分彼此，「我」最終遁形為「無」和「空」，這是真正的禪悟，所以，我們說柳宗元的《江雪》是一首「禪意詩」，而寒山子的《閒遊》才真正算得上出家人心遊方外，境通禪那的「禪詩」。當然，柳宗元的《江雪》中那種清冷的氣氛和那種孤絕的意境，貼近禪僧尤其是枯禪在悟禪證道時的精神氛圍，但全詩營造出來一個隱者的環境，是一個有意與凡囂塵世隔離開來的世外清境，因此在對於眾生宇宙實相的

[7]　見錢學烈：《寒山拾得詩校評》（天津：天津古籍出版社，1978），第296頁。

關照上，它與寒山的《閒遊》縱身大化後的自遊無礙還是有境界上的區別的。

李澤厚在《華夏美學》一書中，曾將這兩種境界區別為「悟」和「悟而未悟」，他舉蘇東坡寫給僧惠詮的和詩與惠詮的原詩為例子，東坡和詩：「但聞煙外鐘，不見煙中寺。幽人行未已，草露濕芒屨。惟應山頭月，夜夜照來去」，惠詮原詩：「落日寒禪鳴，獨歸林下寺，柴扉夜未掩，片月隨行屨，惟聞犬吠聲，更入青夢去」認為惠詮原詩從容不迫，隨遇而安，東坡卻過於人為，執意追求，未必自然，反失禪意。李的看法對我們理解「禪詩」與「禪意詩」，「禪畫」和「禪意畫」有重要的參考價值。[8]

蘇曼殊既為一位現代思想文化背景下的禪門佛子，其詩作有不少帶有悟禪的色彩，即使是他的抒情詩也有許多是明顯地帶有「以情悟道」，「情中悟空」的禪佛色彩，因此，人們把他的這類詩作，界定為「禪詩」，其他的詩作，雖然格高韻雅，可入典雅清麗為懿範的正宗詩派，但是其取境用象自覺或不自覺受到禪宗的影響，因此也沾染著一層禪意。正像他的繪畫一樣，在他的詩作中，無論「有禪」（即詩中出現禪佛名相）還是「無禪」，他的詩的意境通境，風格通禪，這也正是他的詩和畫可以取以相互觀照的一個最為重要的契合點。

二、蘇曼殊詩與畫的禪佛色彩

這兒所說的禪佛色彩，是指蘇曼殊的詩畫中大量出現禪佛名相。佛教稱「佛、法、僧」為「三寶」，三寶駐世，法輪永轉，雖說禪宗摒斥偶像崇拜，發展至極端甚至呵佛罵祖，但這只是禪僧求佛證禪在方法論（方便法門）上的訴求，在求佛證禪的目的論上，禪僧「智渡」的終極指向還是由佛祖當初苦修經年才證得的菩提正果，也就是無往不駐、無時不在的佛性。所以歷史上的狂僧無論狂到什麼程度，其皈依「三寶」，虔誠信佛的出世情懷是不會改變的。再者，禪宗講究「筏渡」，「接引」，拈花嗅香、聽泉看月都是禪僧藉以頓悟的機緣和法門，禪佛名相（如佛菩薩像、經文經卷、僧衣袈裟、芒鞋破缽、寺廟浮圖疏鐘梵唄以及佛學名詞怨嗔、差別，色相、劫火、無塵、前塵等）和大千世界萬般色相等無差別，也是禪僧藉以「筏渡」、「接引」的利器。我們檢閱歷代高僧大德的詩集，禪佛名相，觸目可見，比如被稱為釋門自由主義者的寒山、拾得的詩集中

8 見李澤厚：《華夏美學》（台北：時報文化出版企業有限公司，1989），第198頁

就有大量的禪佛名相。蘇曼殊在其《雁子龕隨筆》中曾記錄他讀寒山詩，並據以作圖的事，那首寒山詩為：「閒步訪高僧，煙山萬萬層。師親指歸路，月掛一輪燈。」[9]此詩寫禪僧在師僧指引下，領悟明心見性之真諦，禪僧悟禪之後的心靈通透如同一輪圓月一樣純潔透明，蘇曼殊據以繪成《寒山圖》，雖然目前我們未能見到這幅畫，但畫面當和詩境一樣出現僧人（高僧、師親）和被禪宗稱為「萬世禪燈」的意象──一輪圓月（象徵佛性之圓滿）是可以肯定的。

　　在本書的第二章已論及，在蘇曼殊的繪畫中，出現僧人形象（孤僧、雙僧、僧俗同處一畫面）、寺廟浮圖以及與禪佛有關的地點的繪畫佔據了其繪畫作品尤其是其主要作品的相當大的部分、僅就《曼殊上人妙墨冊子》中的二十二幅作品來說，整個畫冊合在一起的整體印象是一個以淚和墨的現代禪僧在一個古老的文明搖搖欲墜的危世裡所遺留下的參禪證佛的墨蹟淚痕。除了禪僧形象、寺廟佛塔、與禪佛有關的地點之外，其他的禪佛名相僅在畫跋裡就屢屢出現，而且基本上每幅畫皆鈐「印禪」方印一封，既可視為蘇曼殊對自我身分的認定，又可視為強化畫面禪佛色彩的既一個意象符號。

　　同樣，蘇曼殊現存的一百零幾首詩中，[10]出現禪佛名相的就有二十八首，約占全部詩作的三分之一。強調孤僧「我」行腳飄零，漂泊流離於紅塵俗世的詩句占相當的成分，如「天空任飛鳥，秋水滌今吾」、「悠悠我思邈，遊子念歸途」（《遊同泰寺與伍仲文聯句》）、「萬里歸來一病身」（《東來與慈親相會，忽感劉三、天梅去我萬里，不知涕淚之橫流也》）、「何妨伴我聽啼鵑」（《西湖韜光庵聞鵑聲柬劉三》）、「生天成佛我何能」（《柬金鳳兼示劉三之二》）、「我已袈裟全濕透」（《題靜女調箏圖》）、「我亦艱難多病日」、「不及卿卿愛我情」、「我本負人今已矣」（《本事詩之一、六、十》）、「暫住仙山莫問予」（《次韻奉答懷甯鄧公》）、「我再來時人已去」「行雲流水一孤僧」（《過若松町有感示仲兄二首之一、二》）、「詞露飄蓬君與我」（《題拜倫集》）、「絕島飄流一病身」、「勸我加餐飯，規我近綽約」、「我馬已玄黃」（《耶婆提病中，末公見示新作，伏枕奉答，兼呈曠處士》）、「獨有傷心違背客」、「中原何處托孤蹤」（《吳門十一首之一、二》）、獨

9　見《蘇曼殊文集》，第382頁。寒山原詩的第一句為「閒自訪高僧」，而蘇曼殊錄為「閒步訪高僧」，恐筆誤。參見錢學烈：《寒山拾得詩校評》，第296頁。
10　作者統計馬以君的《蘇曼殊文集》收103首，而劉斯奮的《蘇曼殊詩箋注》收詩99首，附錄二首，斷句四聯，所以，蘇曼殊詩留存於世的應為一百首左右。參見劉斯奮：《蘇曼殊詩箋注》（廣州：廣東人民出版社，1981）。

上寺南樓」（《南樓寺懷法忍》）、「此去孤舟明月夜」（《東行別仲兄》）。

詩中出現的「吾」、「予」、「一」、「獨」、「孤」尤其是反覆出現的第一人稱「我」、「吾」、「予」，都一再表現出他作為紅塵孤旅現代禪僧精神上的焦慮、彷徨，以及其在悟禪證道與俗緣阻隔之間的往往復復，而且上舉這些強調「我」的詩句有不少是與蘇曼殊的畫境相通的，如「天空任飛鳥，秋水滌今吾」與《渡湘水寄懷金鳳圖》上的小舟孤僧，「何妨伴我聽啼鵑」與《聽鵑圖》上背手行吟的孤僧，「暫住仙山莫問予」與《華羅勝景圖》上的孤僧聽瀑、《松下聽琴圖》上的孤僧撫琴、《寄缽邏罕圖》上的孤僧析琴聽瀑，「絕島飄流一病身」與《送水野氏南歸》上的孤僧送客，「我馬已玄黃」與《白馬投荒圖》上的白馬孤僧，「獨有傷心驢背客」與《吳門聞笛圖》上的騎驢孤僧等，如果說蘇曼殊的繪畫表現了一個在近現代背景下有願度世無力回天的禪門獨行者以淚和墨的禪印佛跡，那麼，他的詩和他的畫一樣，表現了一位處於轉型時代的禪僧以詩悟道，以詩味真的心靈歷程。

蘇曼殊詩畫中一再出現的「我」（畫中為孤僧，詩中為第一人稱的複現），又似乎與禪僧悟禪證道的終極目標——破除我執，存在著不可調和的矛盾，而且這恐怕也是長期以來不少人認為蘇曼殊乏力遁道，因而很難稱之為禪門大師，甚至是一般禪師的一個重要原因。對於這個誤解，似可以從以下幾個方面得以澄清：一、其詩畫裡不斷複現的「我」尤其是其詩中的「我」，往回於塵世，體驗著凡俗的七情六欲，以塵俗的眼光來看，確實是迷於自我。而從禪宗證樺悟道的方法論著眼，這正是禪僧並且是殊具慧根的一類禪僧於世間覓法，人間證道，也就是於煩惱中證菩提的不二法門，蘇曼殊詩畫中出現的這個「我」與禪宗「破除我執」正是方法和目的之間的關係。二、其詩中凡是出現「我」的詩句，病、淚、孤單、孤蓬漂流、傷心等意象比比皆是，佛家悟空，緣起於一個「苦」字，釋迦當初發願徹悟眾生本相，就是因為他深感眾生之苦的不可逃避，蘇曼殊詩中帶「我」的詩句皆著悲苦意象，說明他無時無地不在體味著眾生的苦況，以及由此而思慮如何克服超越這如影逐形的苦厄，他一生的言行都和悟入（人生的苦空）及悟出（解除苦厄之道）有關。三、其畫中出現的孤僧形象形體衣著姿態都很寫實，但這些孤僧的頭部皆以淡墨勾出橢圓形輪廓，基本上是一空空的圓圈，頭腦乃六根聚集之處，冥思證道必得用腦，而蘇曼殊畫面上大多數孤僧的頭部被畫成一個空圓，從象徵意義上看，這個行走於紅塵的禪門獨行者，雖身處人間，而在主體精神上已悟入真如實相。

如果我們從以上幾個方面著眼，就不難理解他既以禪僧自命又在詩畫

文本上頻頻出現「我」的深層原因。但無論如何，其詩畫文本中反覆出現的「我」都增加了蘇曼殊作為一個現代禪僧的複雜性和多面性。比如說這個「我」也同樣凝聚著蘇曼殊性格上自憐自戀的情意節，以凡俗的眼光來看，這個「我」可憐可憫，從禪僧的眼光來看，這個「我」又是自尊自信的表現，所以，這個「我」實在是一個矛盾的複合體，我們不可作簡單化表象化的處理。

與其繪畫一樣，蘇曼殊的詩作除了以反覆出現的第一人稱以及「一」、「獨」、「孤」等意象凸現出一個「行雲流水一孤僧」的形象之外，禪佛名相比比皆是，具體實指的禪佛名相就有「雷峰塔、同泰寺、寒山夜半鐘、寺南樓、紅泥寺、靈山、恆河、摩耶、湘蘭天女」等，作為詩的意象語的禪佛名相有「齋罷、入定、庵、浮圖、佛、僧、袈裟、缽、未剃、芒鞋破缽、九年面壁、空相、持錫、空、色、禪心、怨、親、愛、嗔、情禪、空色相、經、鏡台、沾泥殘絮、劫後灰、劫前塵、無生、梵土、劫火焚、岳火頭陀、山僧」等等。

在論及蘇曼殊的繪畫風格時，作者提出其繪畫總體來說可以定位為既與傳統禪畫、禪意畫及文人畫的筆墨圖式有內在傳承關係，又有自我獨創的禪畫、禪意畫，其中「畫中有禪（禪僧形象）」的作品，雖然融入了寫實的成分（主要是僧人形象輪廓的準確勾勒及畫面物像如松、瀑、舟、樓台等的具象表現），但其畫境通禪，其畫面出現的孤僧、寺廟、浮圖以及與禪佛有關的地點是蘇曼殊以畫悟禪的「接引」性意象，是「筏渡」之筏，「指月」之指。同樣，在蘇曼殊的詩作中，尤其是被當代選家界定為「禪詩」的作品，也出現禪佛名相，他融禪（禪佛名相）入詩，藉助詩的「言外之意」，「象外之旨」，「含不盡之意於言表」來喻示他禪定狀態下的心靈愉悅，勘破妄執後心境澄明的境界。例如《禪詩一萬首》、《禪詩三百首譯析》兩書同時收入的《住西湖白雲禪院》、《寄調箏人三首之二》兩詩，都出現禪佛名相如「雷峰（塔）、齋罷、入定、庵前、疏鐘、情禪、色相、枕經」，也正如兩書在題解中所指出的，兩首詩都極為生動地表現了詩僧蘇曼殊在禪定狀態下其心靈的通透和愉悅，勘破色相或接近勘破色相之後的自由無礙，是中國禪詩大觀園中難得的佳作。[11]

[11] 《住西湖白雲禪院》：「白雲深處擁雷峰，幾處寒梅帶雪紅，齋罷垂垂渾入定，庵前潭影落疏鐘。」《寄調箏人三首之二》：「生憎花發柳含煙，東海飄零二十年。懺盡情禪空色相，琵琶湖畔枕經眠。」

三、蘇曼殊詩與畫禪境的互通

薛慧山在《蘇曼殊畫如其人》一文中指出：「曼殊的畫如其人，自有其一片活潑的天機。他作畫自我作古，不隨流俗，而又深得畫之理趣，這在他也有些自信自知。他的弟子何震女上形容他的『心能造境，於神韻尤為長』，是不錯的。但無論如何，曼殊的一切作品，都可說『高逸有餘，雄厚不足』，說他是東洋情趣，也不為過。」[12]薛慧山只親見《曼殊上人妙墨冊子》上22幅畫，就據以推斷蘇曼殊一切作品皆「高逸有餘，雄渾不足」，顯然是相當武斷的。無論詩畫文，蘇曼殊皆有雄渾跌宕的一面，以詩而言，1903年的《以詩並畫留別湯國頓二首》，以文而論，1903年的《女傑郭耳縵》、《嗚呼廣東人》、1913年的《討袁宣言》，以畫而論，蘇殊1905年繪贈革命志士趙百先的《終古高雲圖》、1907年至1908年之間所繪《天討》五畫及《河南》四畫中的《潼關圖》和《嵩山雪月圖》，1907年繪贈鄧天馬之《登峰造極圖》，皆蘊涵著一股雄強的氣勢，這些作品的總體風格應以「雄渾而高逸」五字方可當之。

作者在論及蘇曼殊繪畫的風格之二──「畫中無禪，惟畫通禪」時指出，蘇曼殊的山水、樓台、仕女、扇面及歷史人物畫可能畫面上並沒有出現有關的禪佛標記，但其筆墨通禪，其意境通禪，如果按照清僧擔當對晚近中國禪畫的本質性揭示，蘇曼殊繪畫作品只有小部分作品如寒汀遠渚式山水，意興之作的小品如《黃葉樓圖》、《汾堤吊夢圖》方可稱作禪畫，而其餘的作品似可稱之為「禪意畫」（當然，這種「禪意畫」和深受禪宗美學趣味影響的文人畫的界限是很難劃分的）。就蘇曼殊個人來說，他終生都是以禪門釋子的心態看待這個世界的諸般色相，以大乘著薩行的救世主義理想自覺或不自覺地施諸詩文行事中，其出世情懷和終極價值取向與一般的以禪入詩、以禪入畫的詩人畫家不同，所以他的詩，畫、文、小說整體氤氳著禪佛氣象。張如法在討論蘇曼殊1908年發表於《河南》雜誌上的四畫（即《洛陽白馬寺圖》、《潼關圖》、《天津橋聽鵑圖》和《嵩山雪月圖》）時，指出這些畫除了愛國憂時的主題思想相當明顯之外，「佛教的色彩也相當明顯」[13]四畫中只有一畫《洛陽白馬寺圖》可謂「畫中有禪（佛跡），自能通禪」，其餘三幅「畫中無禪」，但從其筆墨意趣的枯縱、畫面空曠的布白都說明畫面

[12] 薛慧山：《蘇曼殊畫如其人》，《大人》第26期（1960年6月），第53頁。

[13] 張如法：《〈河南〉雜誌上蘇曼殊的畫及畫跋》，《中州古今》第3期（1984年10月），第29頁

滲入禪的理趣，其意境通禪不言而喻。蘇曼殊的詩與畫在禪境上是互通的，這可以從以下幾方面來看。

（一）早期詩歌的禪境與早期「雄渾而高逸」的繪畫

蘇曼殊「雄渾而高逸」的繪畫作品以《天討》五畫為代表，五畫上的英雄人物皆隻身獨處畫面上，畫家雖參用西畫的透視寫實的技法，人物的情態逼真，畫上物體的大小比例也符合透視的法度，但其筆墨的枯縱及主要物像之外的大片留白造成畫面的冷寂效果，而且人物所處的地點或為荒頹山野、斷垣殘壁或為月下孤亭、浩淼煙波，雖為表現英雄人物氣吞山河的英雄氣概，而實質上實又包蘊著當時滿懷拯時救世激情的禪僧蘇曼殊的禪佛理念。所以，《天討》五畫筆墨通禪、意境通禪。

我們以他早期的詩作《以詩並畫留別湯國頓二首》的主題和意境來作比較，原詩：

> 蹈海魯連不帝秦，茫茫煙水著浮身，
> 國民英雄孤憤淚，灑上鮫綃贈故人。
> 海天龍戰血玄黃，披髮長歌覽大荒，
> 易水蕭蕭人去也，一天明月白如霜。

兩者都以英雄人物（詩中歌頌死不帝秦的魯仲連和慷慨赴死的荊軻，畫中突顯獵狐的勇士、岳飛、徐達、陳元孝、石達開）為表現對象，兩者的意境都通禪，畫面荒冷空曠，[14]是禪門獨行客蘇曼殊禪心的外化，而詩境也一樣，如其中的詩句「披髮長歌覽大荒」與《天討》五畫英雄人物的氣概及畫面的荒冷空曠同一旨趣。從身分標記上看，「披髮長歌」更貼近畫面上的獵狐勇士、踏月晚歸的岳鄂王和仰天長嘯的翼王石達開，但蘇曼殊作為禪門獨行客對禪僧的身分標記並不看重，他有時剃髮持缽，芒鞋袈裟，有時西裝革履、留鬚蓄髯。所以我們說畫上英雄形象帶有蘇曼殊的影子，英雄人物勇赴國難與禪僧拯時救世，濟世渡人，在當時的蘇曼殊來

[14] 曼昭在《南社詩話》一文中評蘇曼殊《天討》五畫：「筆意高遠，第五幅尤為絕作，摹寫翼王入川時情狀，亂山四合中，孤城百尺，狀極峭冷，城外泉幕隱隱，起伏山谷間，而不見一人影，惟疏林衰草，望之無際，惟時秋夜沈寥，上有寒月，翼王繫馬城外枯樹上，披髮，著戰袍，仰首望月，長嘯有聲，秋風吹發，灑淅欲起，若與嘯聲相應，令讀畫者幾欲置身其中，與其英雄相慰藉矣。」「曼殊所寫的《崖門題詩圖》（即《陳元孝題奇石壁圖》），純用荒寒疏淡之筆，能將原詩意味，曲曲繪出，」參見馬以君：《蘇曼殊年譜》，《佛山師專學報》第3期（1987年7月），第100頁136

看，同為菩薩行經，義諦不二，自元明易鼎，至明末清初再至清末民初，禪門中多有將義赴國難與濟世度眾菩薩行看成一回事的愛國僧人，至清末民初，蘇曼殊、敬安、弘一、黃宗仰突起為中國愛國詩僧的第三次浪潮，此點上文已有論及。

從這個角度來看，「披髮長歌覽大荒」是蘇曼殊的詩中禪境，而其畫面筆墨的枯縱荒寒，人物頂天立地，氣吞河岳的英雄氣概以及畫面的大片留白是畫中禪境，詩中禪境與畫中禪境是融通的。以「披髮長歌覽大荒」的詩中禪境來看蘇曼殊的《終古高雲圖》和他的禪畫傑作《登峰造極圖》，詩畫互為發明，禪境的融通也是可以指認的，如《終古高雲圖》上枯淡的筆墨效果，縱馬飛馳的戍邊英雄，人跡罕至的「絕域」地帶──斷樹、殘碑、荒城及空漠的背景。《登峰造極圖》懸浮於天地之間的巨岩及畫面上月、鶴、瀑、松、僧的奇詭組合，兀立於絕頂之上的孤僧以及筆墨的沉雄奔放，都讓人聯想起那個時代一般知識精英內心蘊蓄著的沖決一切網羅，別造一新的世界的思想衝動。

蘇曼殊早期詩畫表達了那個時代的知識分子的主流意識，本文第一章討論蘇曼殊的思想時，首先將其定位為當時得時代風氣之先知識精英，而這些知識精英無不具有反叛和創新雙重思想衝動，蘇曼殊繪畫從一個側面反映了當時知識界的思想現狀。

《以詩並畫留別湯國頓二首》之二尚有一句詩頗能道著蘇曼殊《嵩山雪月圖》的畫意，其曰「一天明月白如霜」。全詩以此句作為荊軻易水死別的大背景，顯然帶有禪僧以宏觀時空及佛家的輪迴觀念來齊生死，冥物我，等時差的禪佛色彩。《嵩山雪月圖》上，一輪碩大無朋的冷月朗照兩座山峰，山峰以礬頭皴畫出積雪反光的效果，此外，畫面上無任何可以實指的物像，畫面上對月亮的體積的誇大處理，表示著圓月──這佛性圓滿的象徵物，以它透澈的清暉印照千山萬川，月印萬川，佛性無處不在，畫人畫出這幅圖，他的精神實已飛升入宏觀時空之境，而體味著破除我執，了斷生死，超越輪迴之後心靈的沉著平靜，主體實性的自覺圓滿，所以，詩句和畫面在禪悟上是相通的。

（二）枯木寒山滿故城
　　──蘇曼殊山水詩與山水景物畫蕭寥荒塞之境

和歷代詩僧一樣，蘇曼殊熱愛自然，他的詩中「行雲流水」、「浪跡煙波」、「東海飄零」、「羸馬遠道」、「絕島飄流」、萬里征塵」、「天南分手」、「芳草天涯」、「狂歌走馬」、「輕叩柴扉、「萬里歸來」、「駐馬雪山」、「持錫歸來」、「暫住仙山」等記述他

行腳生涯的詩句比比皆是。他在序自己的畫譜時也說：「衲三至扶桑，一省慈母。山河秀麗，寂相盈眸。……顧衲經鉢飄零，塵勞行腳」，對這些畫的特點，他認為是「殘山剩水若干幀」、「亡國留痕，夫孰而過問者？」[15]蘇曼殊的詩作除了抒情詩之外，就是以山水景物為題詠對象的詩作佔據重要的位置，[16]而在他的山水景物詩裡又分為兩部分，一部分比較輕鬆愉悅，如《過蒲田》、《澱江道中》、《花朝》、《遲友》等篇什，詩中有畫，豐子愷就是根據《過蒲田》中的「滿山紅葉女郎樵」繪成一幅名作。[17]

但這部分輕鬆愉悅的山水景物詩只占極小部分，蘇曼殊的大部分山水景物詩和他的山水景物畫一樣，都是以墨和淚寫就的。以他的山水景物詩的集束之作《吳門十一首》為例，其中沒有一首的調子是明快的，「愁恨」、「傷心」、「可哀」、「淒絕」、「飄蕭」、「人愁」等傷情的字眼觸目皆見，「暮煙」、「孤蹤」，「劫灰」「哀草」、「故國」、「夕陽」等傷感的意象俯拾即是。其中的有些詩句就是描寫他的畫境的，如「獨有傷心驢背客，暮煙疏雨過間門」與其早年的畫作《吳門聞笛圖》的畫境及畫跋「入吳門，道中聞笛，陰深悽楚，因制斯圖」的敘述同一情境；「平原落日馬蕭蕭，剩有山僧賦《大招》」與其《白馬投荒圖》又是同一情境；其他的像「故國已隨春日盡」、「水驛山城盡可哀」、「河山終古是天涯」、「夢中衰草鳳凰台」等都是他山水景物畫和山水詩的基調，所以石禪老人（趙藩）題蘇曼殊的畫冊：「破碎寫江山，是淚還是墨」，沈尹默認為薄薄的曼殊畫冊給他的感覺是「合作荒江煙雨飛」，[18]在蘇曼殊的詩作中，如果要找出一句詩來概括其山水景物畫的蕭寥荒寒之境，那麼他的《調箏人將行，出絹屬繪〈金粉江山圖〉，〈題贈二絕〉》之二的最後一句詩最有代表性。原詩：「乍聽驪歌似有情，危弦遠道客魂驚，何心描繪閒金粉？枯木寒山滿故城！」蘇曼殊在這首詩中明確表示，即使是他傾心相愛的戀人百助請求他畫一幅《金粉江山圖》，他也無心為之，因為《金粉江山圖》色彩輝煌，氣氛熱鬧，與他的「傷心人別有懷抱」及禪佛的苦空觀迥異其趣，詩乃心聲，畫為心印，他寧可繪一幅「枯木寒山」送給行將訣別的戀人。

[15] 蘇曼殊：《曼殊畫譜序》，見《蘇曼殊文集》，第250頁。

[16] 除抒情詩、山水景物詩之外，其他的小部分詩作為應酬之作，也有不少題畫詩。如《代河合母氏題》《曼殊畫譜》》、《題〈靜女調箏圖〉》、《題〈擔當山水冊〉》、《以胭脂為△△繪扇》、《為玉鸞女弟繪扇》。見《蘇曼殊文集》，第1-3頁。

[17] 參見朱少璋編：《鴻雁集——蘇曼殊誕生百十周年紀念》，出版資料缺。

[18] 見朱少璋重訂：《蘇曼殊畫冊》（香港：國際南社學會，2000），第34頁。

　　這種「枯木寒山」式的山水景物之作在《曼殊上人妙墨冊子》裡就有好幾幅，如《洛陽白馬寺圖》、《登雞鳴寺觀台城後湖》、《茅庵諧隱圖》、《江山無主圖》、《江幹蕭寺圖》。《登雞鳴寺觀台城後湖》上蘇曼殊的題辭有「百感交集畫示季平」一語，又有蔡哲夫的題畫詞一闋：「剩水殘山一角，何外限華夷，有人憑檻淚交垂，知麼知？知麼知？」此畫雖注意西法透視、光影等實景效果，但其所繪的是山河寂相：台城[19]城樓殘椽斷瓦，城牆破裂，牆頭長出荒草，遠處芳草淒迷，淡影微痕，略示山巒層疊起伏之勢，雁陣排空，行將消逝於視野之內，畫人身處雞鳴寺而目睹六朝遺跡荒敗如斯，歷史的蒼茫與人世的無常裏挾著身世之悲，家國之恨，益使他思接千載，視通萬里而歸結至人生無常，諸色空幻的精神境界，因而他才能心手相應，以水墨工筆（主體物像為工筆，次要物像寫意）出此荒寒冷寂之境。

　　《茅庵偕隱圖》是一水兩岸佈局，畫面物像極簡，除近景的兩株芭蕉及茅庵一椽，中景崖岸絕壁之外，畫面水天開闊，芭蕉葉及岩面以淡墨乾筆皴擦而成，山坡嶺頭或點或擢，亂頭粗服，表示野蒿荒艾滿山遍嶺，筆墨的冷淡與物像的簡率恰好與隱逸所必需的環境氣氛吻合。蘇曼殊在畫跋上交代這幅畫是畫給已故去的好友，「故友念安屬作茅庵偕隱圖，及後歸自星州，忽聞念安已辭塵世矣，但見三尺新墳，芳草成碧，鄰笛之恫，烏能已已」，可見畫人作這幅畫時心情何等沉重。畫中的淡墨乾筆的隨意塗寫既蘊蓄著畫人的一腔悲痛，同時也喻示著畫人企圖以荒冷而恆久的自然物像來反襯生命的短暫和卑微，並借畫面廣大的虛空來喻示生命的虛妄，從而超越生死，達至澄懷證道之禪境。

（三）是空是色本無殊──蘇曼殊詩與畫空諸色相的禪境

　　嚴羽在《滄浪詩話‧詩辨》中論及學詩的門徑時指出：「工夫須從上做下，不可從下做上。先須熟讀楚辭，朝夕諷詠，以為之本，及讀古詩十九首，樂府四篇，李陵蘇武漢魏五言，皆須熟讀，即以李杜二集枕籍觀之，如今人之治經。然博取盛唐名家，醞釀胸中，久之自然悟入。雖學之不至，亦不失正路，此乃是從頂上做來，謂之向上一路，謂之直截根源，謂之頓門，謂之單刀直入池。」[20]

[19]　「台城」位於南京玄武湖南岸，雞鳴寺之後，為明代朱元璋所築的一段城牆。唐代詩人韋莊《金陵圖》詩中「無情最是台城柳，依舊煙籠十里堤」之台城為六朝時所建，蘇曼殊所見之台城應為明台城，但他也極有可能以為是六朝遺跡。參見季士家、韓品崢主編：《金陵勝跡大全》（南京：南京出版社，1993），第523-524頁。

[20]　胡才甫：《滄浪詩話箋注》（上海：中華書局，1937），第10頁。

　　嚴羽認為學詩如同參禪，「禪道惟在妙悟，詩道亦在妙悟」[21]並指出詩道悟入之境應向漢魏晉與盛唐看齊，尤其是謝靈運至盛唐諸公，他們對詩道的妙悟才是透徹之悟，才是第一義。我們沒有證據證明蘇曼殊是否讀過嚴羽的《滄浪詩話》，但他學詩做詩卻竟然基本上按嚴羽的路數由頂頂寧上做來，再摻入自己的妙悟，在很短的時間內由一個混沌未鑿之小兒一躍成為詩壇名家、畫壇高手。[22]陳獨秀在《關於曼殊的思想》一文中指出：

　　　　曼殊是一個絕頂聰明的人，真是所謂天才。他從小沒有好好兒讀過中國書，初到上海的時候，漢文程度實在不甚高明。他忽然要學做詩，但平仄和押韻都不懂，常常要我教他。他做了詩要我改，改了幾次，便漸漸地能做了。在日本的時候，又要章太炎教他做詩，但太炎也並不曾好好兒地教。由著曼殊自己去找他愛讀的詩，不管是古人的，還是現代的，天天拿來讀。讀了這許多東西以後，詩境便天天的進步了。[23]

　　蘇曼殊學詩取資為準則的是從《詩經》到盛唐諸公，我們從他編的《漢英三昧集》上可以看出端倪，蘇曼殊選譯漢詩介紹給西方讀者，他所選的對象為從《詩經》到漢魏古歌行直到盛唐李杜，最後一位是張九齡，[24]正好和嚴羽所標榜的「第一義」「透徹之悟」相吻合。而他選譯英詩介紹給中國讀者，為拜倫、雪萊、歌德、豪易特（William Howitt，1792-1879）、彭斯及梵土女詩人陀露哆的上乘的抒情詩，[25]也是取法乎上，從頂寧上做來。而天假之以詩緣，教他做詩的兩位啟蒙老師都是當時的詩壇名宿，加上他早歲即耽禪悅，旁通佛典，以禪宗的直覺思維方式運籌於畫之道，「直截根源，單刀直入」，在短短的數年時間裡，文思大進，一日千里，詩、文、畫都取得相當可觀的成就。

　　蘇曼殊詩與畫一樣，得益於禪宗的頓悟法門。清代詩品家王士禎謂「捨筏登岸，禪家以為悟境，詩家以為化境，詩禪一致，等無差別」。[26]

[21] 同上書，第3頁。

[22] 馮自由在《蘇曼殊之真面目》一文中回憶他和曼殊在日本大同學校同窗兩年的情形，稱蘇曼殊繪畫本無師授，向作小品饋其學友，下筆挺秀，見者咸為稱異。後同寓東京，未見其執筆作畫。迨丙午（1906）年《民報》特刊之《天討》出世，所作陳元孝題石壁及石翼王飲馬二圖，老練精工，有同名宿，令人驚歎不已。參見《蘇曼殊研究》，第271頁。

[23] 陳獨秀：《關於曼殊的思想》，見《蘇曼殊詩箋注》，第182頁。

[24] 參見文公直：《曼殊大師全集》，第15-77頁。

[25] 參見《蘇曼殊全集》，第69-70頁

[26] 參見覃召文：《神月詩魂──中國詩僧縱橫談》第2-3頁。

他評論「不著一字盡得風流」之說，引李太白詩「牛渚西江月，青天無片雲。登高望秋月，空懷謝將軍。余亦能高吟，斯人不可聞。明朝掛帆去，楓葉落紛紛」，說「詩至此，色相俱空，正如羚羊掛角，無跡可求，畫家所謂逸品是也」。[27]所謂的畫中「逸品」，也就是指「離形得似」、「意在筆外」達到化境的文人畫，也就是明代畫評家李日華在《六觀齋筆記》裡所謂的得物之「韻」和「性」的繪畫作品。「韻者生動之趣，可以神遊意會，徒然得之，不可以駐思而得也。性者，物自然之天，技藝之熟，照極而自呈，不容措意者也」。[28]近人評蘇曼殊詩畫，所謂「其神則襃裳湘渚，幽幽蘭馨；其韻則天外雲璈，如往而復」，[29]「超曠絕俗，非必若塵士下士，勞勞於楮墨間也」。[30]今人邵迎武說「直透人的情感深層」，不露跡相地將多種詩歌技巧如意象迭加、隱蔽對比、擬陳述、曲筆、張力、象徵等隱含於深層結構之中等等，[31]都是在說明蘇曼殊的詩畫藝術達到了頓悟之後的「不可喻性」的境界。葛兆光在《禪宗與中國士大夫的藝術思維》一文中指出禪宗的思維方式是一種以直覺為特徵的非理性思維，在禪的沉思冥想中，非理性的直覺突破了語言的束縛和邏輯思維諸如概念、判斷、推理等理障，進行大跨度的跳躍性思維，西方心理學學者認為這種「東方體系中受到嚴格訓練（指瑜伽、禪定）的人正在經歷某種腦波變化」，在這種直覺的觀照中，「我」與「自然」融為一體，使「我」的情感與平常通過感官所得到的有關外部世界的感覺交融，在深思默想中再度形成一種新的表象出現於大腦中，這表象不是外部世界的照相式的反應，而是一種心理再現，它依靠過去所積聚的心理能量，可再度喚起一個個不在眼前的事物，還將這些事物依照自己的審美要求重新組合，並滲入自己的情感因素。在這種冥想中，「我」與「物」的界限消失，既可以使我的情感注入山河大地，花鳥草木，也可以使山河大地，花鳥草木成為我，印證我的心境與思想。在這種直覺的深思與觀照中，一切時空物我的界限、區別都不復存在，完全是混沌一片，物中有我，我中有物，視覺、味覺、聽覺、觸覺可以相通，本質與現象的關係可以顛倒，此與彼、外與內、有與無乃至一切分別相都可以消弭，這種直覺思維最終導致虛明澄靜，物我兩忘的境界就是所謂「瞬間的頓悟」，頓悟之後所帶來的解脫的喜悅視每

27　參見王敏華：《中國詩禪研究》（桂林：廣西師範大學出版社，1997），第59頁。

28　同上書，第59-60頁。

29　王德鐘：《燕子龕詩遺序》，見《蘇曼殊全集》第4卷，第85頁。

30　傅熊湘：《燕子龕詩跋》，見《蘇曼殊全集》第4卷，第87頁。

31　邵迎武：《一種生命意象的超越──〈春雨〉解讀》，見《蘇曼殊新論》，第193頁。

個人的悟性及機緣而各不相同，但都是一種只可意會不可言說的瞬間感受，[32]我們將這段分析拿來和蘇曼殊的詩文對照，可以說蘇曼殊的創作理念及文本本身都進入或接近此種域度。

歷代詩僧畫僧其詩畫達到這種「無言之美」的境界的自不在少數，比如清僧擔當的山水畫那種「有一筆是畫也非畫，無一筆是畫亦非畫」的筆墨精神和畫面效果就達到了這種境層。清四僧中石濤要為天地立法的氣象混蒙的山水畫，八大蘊涵哲理的奇思異想及冷硬的筆調等，八大山人畫成平生最長的畫卷之一《河上花圖》、氣勢磅礴、筆力雄放，復又作題畫長詩《河上花歌》二百餘字，對畫作詩，由荷花、荷葉、荷子聯想到古往今來神仙、佛徒、文士、詩人、帝王、劍客、道人，整首詩意象光怪陸離、氣象森羅，自有一種只可意會而不可言傳的神韻，與《河上花圖》詩畫合壁，允為絕作[33]。

蘇曼殊對禪宗直覺思維那種打通物我，參差古今，視覺、味覺、聽覺、觸覺互通有無的「瞬間的頓悟」是深有體味的，他的詩有兩首提及色空不二，「色」乃客觀世界一切有形質的物質，「相」乃客觀世界無形無質但可想像其形態者，以概念給以界定為「名」，「色相」，「名相」都是一已之妄念所派生出來的，實則，一切「色相」、「名相」皆為虛妄，世界的本體為「空」，「空」才是派生一切「有」的本體，禪僧修禪的最終目的為悟空，即以空破執，既破我執，也破他執、法執，以使身心超度，與道體合一。

> 相逢天女贈天書，暫住仙山莫問予
> 曾遣素娥非別意，是空是色非無殊
>
> ——《次韻奉答懷寗鄧公》

> 生憎花發柳含煙，東海飄逢二十年
> 懺盡情禪空色相，琵琶湖畔枕經眠
>
> ——《西京步楓子韻》

由於蘇曼殊早年即耽禪悅，對禪道、詩道之妙諦深有體味，所以他在進行詩畫創作時，自然融入禪的理趣。上文論及蘇曼殊的寒汀遠渚平遠式

[32] 葛兆光：《禪宗與中國士大夫的藝術思維》，見《佛教與東方藝術》，第713-714頁。

[33] 朱安群、徐奔：《八大山人詩與畫》武漢：華中理工大學出版社，1993，第80-81頁。

構圖之山水畫如《萬梅圖》、《江山無主圖》、《江湖滿地一漁翁圖》、《汾堤吊夢圖》、《黃葉樓圖》、《曼殊為劉三繪橫幅》（即與《黃葉樓圖》同時繪成之《曼殊寫於黃葉樓》及蘇曼殊禪畫的壓卷之作《登峰造極圖》以及其扇面作品，有三大特點，其一，畫面物像之簡率和大片的留白。其二，以淡墨皴染而造成畫面朦朧，雲遮霧罩，物與物之間界限不甚分明的混沌一氣的效果。其三，物像之間奇詭的組合（如《登峰造極圖》），而這三點都與禪的直覺思維有關係，畫面之空虛不實的部分乃禪僧心境中的宇宙本體，畫面的朦朦朧朧的物像都不過是從這宇宙鴻荒的「虛空」裡派生出來的諸般色相而已，它們最終必歸於無，還原為空，所以畫面的留白部分乃宇宙之實境，而物像部分是人心妄念之虛境，大片留白是禪僧以空破執的理念的外化。至於畫面朦朧，物像之間界限的模糊以及物像之間的奇詭組合（僧、月、鶴、瀑、松、罕見的巨岩共處同一畫面），都與禪的直覺思維有關。我即物，物即我，天即地，地即天，雲即水，水即雲，煙即霧，霧即煙，煙即樹，樹即煙，月亮為淡白之一輪，遠山為隱約之一痕，雁飛鶴唳為隨意點簇，小舟為一墨線，舟人為一墨點，僧人為淡筆簡勾之輪廓（如《登峰造極圖》），這些都是只能在禪的心境裡才能出現的意象和意境。

他的《一顧樓圖》，畫面上遠景處夕陽萬道金光，天水相連，近景只繪三株弱柳，一支小艇橫泊於樹下，中景為仙山瓊樓，荷葉皴法連綿不斷的筆勢所表現出來的山體精靈古怪，似有生命的生靈。在這座精靈古怪的山上有松有瀑，瀑且呈兩段落差飛下，而那傾國傾城的美人所居的「一顧樓」高居於極遠處的山巔，不細加辦認，這畫面的主題一顧樓幾乎被忽略了，這幅畫雖然在中景山體一帶有奇幻的想像成分，但其物像是真切可辨的，但我們仍然能感覺它是禪意豐盈的禪意畫，原因就在於它以禪入畫，禪的理趣是可以從畫面上尋著蹤跡的：那貫天徹地的虛空部分，象徵著宇宙本體，萬象之源；這樣不實在的仙山瓊樓好像隨時會從畫面的廣大虛空中消失；弱柳風姿婷約，楚楚可憐，危樓孤處於仙山，不為不美，但在這廣大的時空中，它們也會像這夕陽的餘輝，轉瞬即逝，太陽落山的像喻，也正好喻示這仙山瓊閣與弱質風柳很快就會混沌入夜色而失之蒼茫，歸於廣大的虛空。

蘇曼殊的詩作也不少以時間空間的廣大恆帛來包容、消解人間色相，以及愛、恨、怨、嗔、癡等眾生之妄念，而且這些如同其畫面上的布白部分的時空意象都居於詩的結句，給人的感和體味是人間的一切最終歸於空幻。

白水青山未盡思，人間天上兩非微。
輕風細雨紅泥寺，不見僧歸見雁歸。

——《吳門十一首之十一》

棠梨無限憶秋千，楊柳腰肢最可憐。
縱使有情還有淚，漫從人海說人天。

——《海上八首之六》

燈飄珠箔玉箏秋，幾曲回闌水上樓。
猛記定庵哀怨句，三生花草夢蘇州。

——《東居十九首之十》

玉砌孤行夜有聲，美人眼淚尚分明。
莫愁此夕情何限，指點荒煙鎖石城。

——《東金鳳兼示劉三二首之一》

姑蘇台畔夕陽斜，寶馬金鞍翡翠車。
一自美人和淚去，河山終古是天涯。

——《吳門十一首之四》

海天龍戰血玄黃，披髮長歌覽大荒。
易水蕭蕭人去也，一天明月白如霜

——《以詩並畫留別湯國頓二首之二》

　　上面六首七言絕句，每首詩的前三句詩或寫景，或抒情，或敘事，情景交融（前五首），意氣發揚（後一首），但最後都被末一詩句廣大綿亙的時空意象所範圍，所消融而歸於空幻，這和他的畫裡的大片留白，以虛破實同一機趣。

　　看蘇曼殊的畫總體有一種輕煙淡嵐、虛和蕭散的氣象，相對地他的詩裡出現的「煙」字就有十二處之多，而歷代詩僧極喜用的「雲」字只出現「七」次，有關「煙」的意象有「柳含煙」、「柳如煙」（各出現兩次）、煙樹、煙蓑、煙波、萬木煙、荒煙、暮煙、微煙、煙水茫茫等。蘇曼殊繪畫裡出現柳樹的最多，其次才是松，所以煙柳意象在其詩歌裡占多數，這也說明了蘇曼殊世間覓法的現代禪僧的特點，蓋煙乃人間煙火，有煙的地方必有世俗生活，煙是俗世的象徵，而雲高飛天上，山高積雲，雲乃大自然的象徵，對於禪僧來說是棲居山林遠離塵器的象徵，而蘇曼殊一生主要掙扎於紅塵，徘徊於塵世，他眼裡的人間煙塵與山林間的白雲一樣具有包容萬象，化實為虛，化有為無的接引性作用，與他禪僧直觀思維中冥滅物我，模糊物界的心靈驛動相互促發，所以他的畫是一種輕煙淡嵐的氣氛，他的詩也是一種煙籠萬象的境界。

　　這種打通物我，取消物界，趨於悟空的禪境在他的《萬梅圖》、《江山無主圖》、《黃葉樓圖》等作品中表現得尤為突出，如《萬梅圖》萬樹梅花繞一廬，淡墨輕染，樹、廬、水汀、坡地、曲橋只隱約其形，遠望畫面上的物像在輕煙淡嵐裡氤氳成一氣，好像分不清哪是樹，哪是廬、哪是橋、哪是水、哪是天、哪是地、天地乾坤大和合，這是繪畫上的聯覺，在詩歌藝術裡被稱為通感。王維的《青溪》一詩裡有「聲喧亂石中，色靜深松裡」的千古名句，又《過香積寺》有「泉聲咽危石，日色冷青松」，都是深悟神機的大詩人的神來之句，本來顏色只訴諸視覺，但在禪的直覺境思維裡，視覺的「色」可以和觸覺的「靜」、「冷」打通。蘇曼殊在他的寒汀遠渚平遠式構圖山水畫中及一些小品中就是以禪的直覺思維中的聯覺來運籌筆墨，從而達至這種類似於擔當所謂的「有一筆是畫也非畫，無一筆是畫亦非畫」的禪境，他的詩作裡運用聯覺和通感的表現手法也俯拾即是，例如：

　　幾樹寒梅帶雪紅──不知是梅花紅灼，還是雪染梅花，由白變紅，梅紅與雪白界限模糊了。

　　指點荒煙鎖石城──煙乃流動空虛之物，而竟能堅硬如鎖，視覺與觸覺聯通。

　　桃花紅欲上吟鞭──桃花紅灼是視覺，「吟」訴諸聽黨，視覺與聽覺溝通，「鞭子」不會吟詩，而使鞭的人正在吟詩，由吟鞭更自然聯想到策馬吟詩的詩人，從桃花的紅灼到吟詩的聲音再到人的形象，是聯覺將這些互不相干的意象意連接為一個詩的情景。

　　庵前潭影落疏鐘──潭影可鑒，為視覺形象，鐘聲悠揚，為聽覺對象，但鐘聲也可以落入潭水，聽覺與視覺打成一片。

　　笑指芙蕖寂寞紅──紅為視覺印象，寂寞為意覺，視覺意覺溝通。

　　疏鐘紅葉墜相思──鐘聲為聽覺，紅葉為視覺印象，相思為意覺，聽覺、視覺、意覺回環往復，無有彼此。

（四）一自美人和淚去，河山終古是天涯
──蘇曼殊仕女詩與仕女畫傷情憂生的禪佛境界

　　蘇曼殊自謂「以情求道」，[34]他一生與中日兩國女子交往，留下情史，學佛與情溺使這位清末民初時代的禪門獨行者歡腸似冰，冰腸似火，他狂笑歌哭，裂裟浸淚，心靈經受了常人無法理解也無法支持的酷熬，也

[34] 蘇曼殊：《雁子龕隨筆三十七》記述：草堂寺維那，一日叩余曰：「披剃以來，奚為多憂生之歎乎？」曰：「雖今出家，以情求道，是以憂耳。」參見《蘇曼殊文集》，第401頁

正因為如此，在禪宗「煩惱即菩提，菩提即煩惱」的義諦中，他得以「以情證禪」在《次韻奉答懷甯鄧公》一詩中，他認為因緣際會，與女子相親相愛正是他體悟色空一個關捩，「相逢天女贈天書，暫住仙山莫問余。曾遣素娥非別意，是空是色本無殊」。愛情和女子的色相都不過是一己之妄念，怨是親，親是怨，怨親愛嗔皆為虛妄，它們既是人生痛苦的根源，最終又逃脫不了生死的了斷，禪僧能於情中證道，色（女色）中悟空，他依然不改其禪僧的本色，所以世人又稱蘇曼殊為「情僧」。

「情僧」蘇曼殊詩與畫都有以佳人、紅顏為題材的。他的詩以佳人為題材所占的比例很大，在他的現存103首詩作中，以佳人為題詠對象的約有四十首，占全部詩作總數的五分之二。蘇曼殊仕女畫除上文已提及的五幅之外，其他還有《女娃像》（發表於《天義報》）、《美人紅淚圖》（為《文姬圖》的初本）、《風絮美人圖》（1909年繪寄黃晦聞）。[35] 蘇曼殊寫東洋女子髮髻百圖，成《蓬瀛史》，現見的為複印本，雖不能算作仕女圖，但也可視作他喜以紅顏入畫冊的一個證明。

蘇曼殊的仕女詩（以美人、佳人、女郎）為題詠對象有數十首，但總觀這幾十首仕女詩所流露出來的思想傾向大致為三類。

其一，僅以詩中的佳人為賞美的對象，而其中又可分為兩類，一為傳統的仕女形象，如《佳人》一詩：「佳人名小品，絕世已無儔。橫波翻瀉淚，綠黛自生愁。舞袖傾東海，纖腰感九州。傳歌如有訴，餘轉雜箜篌。」寫美女的姿容，歌聲的迷人，取《漢書・外戚傳》中的詩句「北方有佳人，絕世而獨立，一顧傾人城，再顧傾人國」的意境而融入自己對東洋藝伎的驚豔之詠；[36] 一為已具現代色彩的摩登女郎，如《過蒲田》：「柳蔭深處馬蹄驕，無際銀沙逐退潮，茅店冰旗知市近，滿山紅葉女郎樵。」海灘、冰店都是受西洋生活方式影響而具現代色彩的旅遊視點，而「女郎」一詞更令人想到當時受歐洲文化影響而追求時髦生活方式的摩登女郎。

蘇曼殊很喜歡看女人和賞花，關於看女人我們從他不厭其煩以墨筆傳寫東洋女子髮髻百圖可見一斑，李蔚在《蘇曼殊評傳》中也有記述，[37] 關

[35] 蘇曼殊在《雁子龕隨筆五十一》中說：「居士有蒹葭樓，余作《風絮美人圖》寄之。」見《蘇曼殊文集》，第407頁。

[36] 蘇曼殊這首詩是題於一幀日本藝伎的照片之後的，照片上人身著和服，美麗端莊，從而引發了蘇曼殊的浮想聯翩。參見《蘇曼殊文集》，第68頁。

[37] 如「曼殊很喜歡女人，很喜歡看女人，故十有九日的光陰消磨於珠釵影之中。然而看只是看，是把女人當做花朵一般的看，如見一個美麗的校書，曼殊即呼之來，命立面前，仔仔細細地看一回；看了以後，即遣之去。如果這個女的不諳他的素性，不用說別的，只要用手拉一把他的衣裳，這衣裳曼殊就不要了，情願光著短衫回

於賞花，我們從蘇曼殊的詩中可以找到更顯豁的證明，在現存的蘇曼殊的103首詩作中，共有43首提及花，提及花的詩句有46句，計有寒梅、桃花、紅蓮、白蓮、荷、棠梨、蘭蕙、紅葉、芭蕉、黃花、白玉花、紅蕖、牡丹、紅櫻、蓮蓬、花、芙蕖、梨花、櫻瓣等，彙集中日兩國的名花奇卉多種。

　　蘇曼殊喜歡看女人和賞花和凡俗的好色貪色心理是不同的，他的喜歡看美人和賞花是為在世間這兩種美而易逝的對象中悟得生命的實相，即「色」（女色和花的色相）中悟空。禪宗歷史上，早有「色（女色）中悟空」的前例，如《古今譚概》所載：「丘琼山過一寺，見四壁俱畫《西廂》，曰：『空門安得有此？』僧曰：『老僧從此悟禪。』丘問：『何處悟？』答曰：『是怎當他臨去秋波那一轉。』」[38]蘇曼殊「色（女色）中悟禪」的特點也是如此，他一生喜與中日兩國佳麗交往，頗多紅顏知己，但從不與其中任何一位發生超乎情愛的肉體關係，他的每一次驚豔和情溺，每一次的對花感歎，無端落淚，都是一次悟入禪境的心靈歷程，他的《寄調箏人三首之三》中名句：「日日思君令人老，孤窗無那正黃昏。」可以說明歷盡多次情劫給他的心靈帶來的負累，年紀輕輕的他在給朋友的書信中屢屢稱自己為「山僧」、「老衲」、「老袈裟」。[39]

　　羅建業在《曼殊研究・曼殊的思想》一文中指出：至於大師，我們知道他是三戒具足之僧，他的色情的熱烈，就如一般解釋禁欲的基督徒的養處女的心理，所謂「重疊的欲情，在他心中燃燒，而永無欲求的暢滿，來熄滅這繼續增加力量的光明的火焰」的原故罷了。覃召文的看法是極其深刻的，他說：蘇曼殊的這種心理一般的詩僧也都具有。不過，所謂「熄滅」那只是暫時的，「燃燒」才是永恆的。正是在性意識的這種熄滅、燃燒、再熄滅、再燃燒的反覆矛盾運動中，詩僧的色空觀點自身又在進行著自色而空，自空而色的內部循環，每一重關捩的打破，固然給詩僧帶來了新的智識，但旋即給詩僧帶來新的痛苦。智識的痛苦便以這種變化性循環的方式拓展著，深化著。[40]

　　在蘇曼殊的詩作中，以淑女為賞美參禪對象的數目不少，除上舉《佳人》、《過蒲田》以外，尚有《碧闌》、《東居十九首》中的幾首，《吳

家」參見《蘇曼殊評傳》，第327頁。
38　參見覃召文：《禪月詩魂──中國詩僧縱橫談》，第184頁。
39　參見蘇曼殊的書信集，如1914年3月14日自日本致劉三信有詩句：「隨緣度歲月，生計老袈裟。」1914年1月22日致陳陶怡信：「望道兄偕蕙姬來遊，老僧自當掃榻以待。老僧看破紅塵，絕無揩油之理。」見《蘇曼殊文集》，第583-596頁。
40　覃召文：《禪月詩魂──中國詩僧縱橫談》，第185頁。

門十一首》中的部分作品，《游不忍池示仲兄》等。他的畫作中同一旨趣的作品當數《雪蝶倩影圖》。

此圖繪於1914年蘇曼殊漫遊東京、橫濱、羽田、妙見島、千葉海等地時的作品。畫中女子著和服，意態閒適。此圖為水墨敷赤、綠二淡色而成，[41]畫面物像除有以線條勾勒而成之外，也有直接以墨塊或墨和色塗抹表示樹葉樹冠、頭髮和衣帶的質感和明暗效果，油畫技巧的運用是明顯的。畫上東洋淑女站在松枝後面，娉娉婷婷，臨風玉立，花容月貌，楚楚可憐。根據李蔚《蘇曼殊評傳》的記述，這個東洋女子很可能就是蘇曼殊詩《佳人》的原型，但也有論者指出這個女子也帶有蘇曼殊早年的戀人靜子姑娘或百助眉史的影子，甚至有蘇曼殊自己的影子，因畫名《雪蝶倩影》，而雪蝶又是蘇曼殊自己的名號，「二人者，既相視為一心人，則二而一，一而二」。[42]無論如何，從蘇曼殊以美女名花為賞美對象進而參禪悟道這一禪悟法門來看，他的同一題旨的詩和畫都沾溉了「色（女色）中悟道」的禪佛色彩。

蘇曼殊仕女詩所流露出的第二種思想傾向為憂國傷時的愛國情感，如《海上八首之一》的「畢竟美人知愛國，自將銀管學南唐」一句，借南唐伶人「駢頭就戮緣家國」的故事，[43]來喻指辛亥革命失敗後，名妓花雪南等卻有南唐樂工那樣的憂國之心；《東居雜詩十九首之二》的素女嬋娟「相逢莫問人間事，故國傷心只淚流」，《為玉鸞女弟繪扇》：「日暮有佳人，獨立瀟湘浦。疏柳盡含煙，似憐亡國苦。」所謂「故國傷心」、「亡國苦」都和辛亥革命的失敗和袁世凱竊國亂政所引起的家國之恨，黍離之意有關。

從宋元之交開始，中國詩僧開始將愛國熱情融入詩篇，此後明清鼎革，直至清末民初國亂朝危之時，愛國詩僧成批湧現，僅蘇曼殊在詩文中提及的就有明末清初的澹歸、擔當，清末民初的敬安和尚、烏目山僧黃宗仰及太虛等。在蘇曼殊的筆記《嶺海幽光錄》裡，他專門抄錄明末嶺南志士反清抗清的苦節艱貞行為，其中就有創作「傷人倫之變，感慨家國之亡」的《剩詩》的作者函可、遁跡為僧的屈大均。尤其是澹歸，蘇曼殊不僅在《雁子龕隨筆》中記述他於廣東南雄紅梅驛發現他的詩集《澹歸和尚

41 見陳萬雄：《親睹蘇曼殊的兩幅真跡畫》，《明報月刊》第255期（1987年3月號），第71-72頁。
42 同上。
43 參見劉斯奮：《蘇曼殊詩箋注》，第80頁。據《梅石間詩話》，南唐初下時，諸將置酒，樂人大慟，殺之。有詩云：「城破轅門賞宴頻，伶倫執樂淚沾巾。駢頭就戮緣家國，愧死南朝結授人。」

詩詞》三卷的奇跡,復又於小說《斷鴻零雁記》中將這一奇遇化入小說二十六章的情節之中,並在小說中引用其《貽吳梅村》一律直接發家國之歡恨,稱澹歸和尚是一個頂天立地的堂堂男子。[44]蘇曼殊斯時所理解的反清革命和章太炎及一班革命黨人所理解的反清革命旨趣不同,它實際上是和明末以來禪門釋子依據大乘般若心學理念而將愛國行為與慈悲度眾合二為一的思想潮流一脈相承的,[45]聯繫上述時代背景及思想脈絡,我們可以說蘇曼殊仕女詩中流露出的這種憂國傷時的愛國情感帶有禪僧「陡將亡國無從恨,化作慈悲度眾心」的禪佛色彩。

蘇曼殊的仕女畫最能體現這種亡國之恨的要數《沈素嘉水龍吟詞意》,將這幅畫的情景與蘇曼殊的詩《為玉鸞女弟繪扇》放在一起,詩的首二句:日暮有佳人,獨立瀟湘浦「正是畫面上沈素嘉的生動寫照,她的姿容雖具空谷幽韻,傾國傾城(畫面形象使我們想起中國詩歌大觀園裡的班婕妤和杜甫筆下的絕代佳人)[46]但她所歡恨者不為「秋扇見裂」、不為不幸的婚姻,而是亡國之苦。畫跋上《水龍吟》一闋的最後兩句「問重來應否銷魂,試聽江城笛奏」道盡了畫中人亡國亡家的無限歡恨,而正是因為畫中人沈素嘉個人的不幸遭遇及其亡國餘音的《水龍吟》詞作觸動了蘇曼殊的慈悲胸懷,他才起意創作這幅作品,試看蘇曼殊在發表這幅面時跋語上的感歡:「右錄明末素嘉《水龍吟》一闋。綠慘紅愁,一字一淚。嗚呼,西風故國,衲幾握管不能下矣!」[47]他畫成之後,臨畫落淚,實不願看到人間有此生民塗炭,山河破碎的國土,而其不忍之心更進一步便是要以大乘菩薩行的願心願力普渡眾生,以期人間佛土──他理想中的上國重現人間,蘇曼殊圖畫寫出沈素嘉亡國歡恨,實已借這幅作品表達了其將亡國之恨化為慈悲渡世心的禪佛胸懷,其拯時濟世的禪僧心量外化為佳人亡國歡恨之詩畫。所以我們可以說,雖然他的憂國傷時的佳人詩及與之相互印發的這幅《沈素嘉水龍吟詞意》不著禪跡,但其意境通禪。

[44] 見《斷鴻零雁記》第26章,《蘇曼殊文集》,第146頁。

[45] 覃召文在解釋如相辯大錯禪師的法號「大錯」二字時指出:「大錯」是對忠孝和出家二者的孰對孰錯的大肯定、大否定,是從大乘禪觀的高度來確立標準,在禪宗心理哲學的最高評判中,忠孝即法身,剃度為僧與全忠盡孝不僅不矛盾,反倒是互補共濟,相得益彰的。參見《禪月詩魂──中國詩僧縱橫談》,第221頁

[46] 蘇曼殊:《漢英三味集》,選譯漢詩,就有《班婕妤怨歌》、《羽林郎)、《陌上桑》、《上山采蘼蕪》、《杜甫佳人》諸篇。其詩作清逸典雅,情致迂回,用象取境皆得力於漢魏盛唐抒情詩的上乘之作。《沈素嘉水龍吟詞意》一畫就是取境於杜甫的《佳人》一詩,試取前四句「絕代有佳人,幽居在深谷。自雲良家子,零落依草木」及後四句「摘花不插發,采柏動盈掬。天寒翠袖薄,日暮依修竹」。與畫境上的物像及意境幾乎渾然為一。

[47] 參見《蘇曼殊文集),第354頁.

　　蘇曼殊的佳人仕女詩除表現出上述兩種思想傾向，還表現出傷情憂生的苦空意識，雖說賞美（色）觀花不礙參禪悟道，憂國傷時可以將亡國無從恨，化為慈悲渡世心，但它們畢竟只是禪僧參禪悟道的方便法門，禪僧修禪，以至智渡的最終目標還是落腳在由人生的苦難的無可逃避及世界諸色相的變幻無常悟入真如實體，也即悟入「色不異空，空不異色」的禪的境界，從而等生死齊物我、冥差別，縱身大化，與道體合一，實現對有限的人生的超越。

　　蘇曼殊雖然行為上非僧非俗，瘋瘋癲癲，但其對佛法的虔誠和真心皈依自始至終。所以，他的佳人仕女詩的基調是由傷情到憂生到悟空。從數量上看，這類詩作也比上述兩類詩作的數量多得多，如《寄廣州晦公》、《東金鳳兼示劉三二首之一》、《本事詩十首之三、五、十》、《次韻奉答懷甯鄧公》、《櫻花落》、《失題二首之一》、《西京步楓子韻》、《讀晦公見寄七律》、《東居十九首之十、十六》、《吳門十一首之四》、《海上八首之六》、《偶成》等，其中一些詩句帶有傷情憂生並進而上升到悟空的禪悟色彩，如「玉砌孤行夜有聲，美人眼淚尚分明。莫愁此夕情何恨？指點荒煙鎖石城。」（《東金鳳兼示劉三二首之一》），「美人眼淚」及「此夕情恨」明顯地帶有蘇曼殊式悲情色彩，但在禪僧的眼裡，情也好恨也好，最終荒煙隱去，化為虛無，指指點點之際，那些曾令天下無數男女欲罷不能，欲罷不休的情和恨，速即化為荒煙一撮，在廣大無限的時空時化為虛無；「相逢天女贈天書，暫住仙人莫問予。曾遣素娥非別意，是空是色本無殊」（《次韻奉答懷甯鄧公》，在情僧蘇曼殊看來，與佳人紅顏情書往還，以至於陷入情網，也是「色」（女色）中悟空的方便法門；「忍見胡沙埋豔骨，休將清淚滴深杯，多情漫向他年憶，一寸春心早已灰」（《櫻花落》），一場狂風驟雨把島國的櫻花打落塵埃，曼殊觸景生情，回想櫻花盛開時與百助攜手漫遊的情景，如今百助遠去，櫻花零落，當初的情愛已為明日黃花，因「春心」畢竟經不住「禪心」的消解，由當初的「春心」轉為如今的「禪心」既有所不捨，也無可奈何，但這正是禪僧對待情事的必然的態度和結局；[48]「姑蘇台畔夕陽斜，寶馬金鞍翡翠車。一自美人和淚去，江山終古是天涯」（《吳門十一首之四》，六朝粉黛，國破家亡，她們的淚水裡該含容著多少家仇國恨、私情難了，但在無盡的時空裡，美人及其情恨甚至這夕陽這河山最終將化為虛無，「天涯」本指只能意會的遠方，實際上它就是虛空的象徵。

[48]　參見《蘇曼殊文集》，第26-27頁。

　　在蘇曼殊的佳人仕女詩中，像這樣傷情憂生的句子很多，它實際上成了蘇曼殊抒情詩的基調。作者初步統計，光是「淚」字，就在他的十九首詩裡複現，「苦」、「恨」「愁」等表示悲傷憂愁的字在他的詩行裡也是頻頻出現，趙藩說蘇曼殊的畫「破碎寫江山，是淚還是墨」，而其詩又何尚不是「墨痕無多淚點多」。

　　蘇曼殊的仕女圖《葬花圖》、《文姬圖》、《鄧太妙秋思圖》都帶有這種傷情憂生悟空的禪佛色彩，《葬花圖》上黛玉形象一樣具傾國傾城的清風雅韻，既是蘇曼殊心目中淑女的形象寫照，又是愛情和美的化身，但「葬花」行為本身就是對愛情和美的否定，加之畫面上滿天紛謝的飛花、聯翩飛向廣大虛空的雙雁的喻指以及陳獨秀近似禪偈的題畫詩的醒示，都表示這是一幅由傷情而悟空的繪畫傑作，其禪佛色彩與蘇曼殊仕女詩的根本意趣是一致的。《文姬圖》繪於1909年春，蘇曼殊與黃侃（即為此畫題辭的「靜婉」）同住章太炎家，觸及身世，憶起國內「工詩善飲」的摯友劉三，於是便在他前不久所繪的《紅淚美人圖》的基礎上，[49]參以溫庭筠《達摩支曲》傷世憂生的意境繪成此圖。蔡文姬才華姿色冠絕一代，但在戰亂頻仍的危世，她依然擺脫不了悲苦的命運，畫面上文姬掩面而泣，明月為之失色躲進烏雲，落葉在空中飄飛與其同悲，文姬所悲恨者，與親人生別死離？故土難捨？國破家亡？癡情難酬？看來，她的萬端愁緒也和蘇曼殊「孤憤酸情」一樣無可訴說，無人訴說，這正是一個「大有情人」的慈悲情懷，所悲憫者，不在一人一事，一時一地，而是宇宙眾生之苦，而一旦悟得宇宙眾生之苦的普遍性，那麼離試圖以禪的空觀去化解這普遍的苦難也就只有一步之遙了。所以，我們說《文姬圖》通過畫面形象及濃墨重施的潑筆所造成的具有永恆象徵意義的意指性符號導引我們去化苦為空，以大乘空觀來消解人生的不幸。

　　《鄧太妙秋思圖》中的鄧太妙為明代才女，身世遭逢不幸與蔡文姬、林黛玉、沈素嘉大同小異，畫上鄧太妙獨立灘頭，思致綿邈，回首前塵往事，其與夫君詩文酬唱，琴瑟和諧的一段美好時光，已不復存在，就連她這個未亡人在畫面天空水闊的大背景裡也顯得如此渺小而可憫，畫人在畫出鄧太妙這一形象時，自然融入了自己同情悲憫的情懷，就是我們觀畫人

[49]　《紅淚美人圖》是柳亞子在《關於曼殊的畫》的長文中給定的名字。1907、1908年蘇曼殊居東京，閱德富蘆花小說《不如歸》，因感歎女主人片岡浪子姑失歡、夫遠征、憔悴死的不幸遭遇而作。同時他又繪成一幅《風柳飄蕭圖》，描寫傷心境界。《美人紅淚圖》和《文姬圖》應屬一稿兩畫，大同小異。正如柳亞子指出的：「浪子歟，文姬歟，是一是二，不須分別。」我個人覺得這畫中的文姬是一個普遍意指的符號，她代表天下所有紅顏薄命的女子，甚至也可以代表有落葉哀蟬之痛的蘇曼殊。參見《蘇曼殊研究》，第441頁。

也是通過畫面的意境而聯想到自己及眾生的變幻莫測的命運，從而由一己之感慨而上升至對宇宙人生的整體命運的關懷和追問，而一旦我們的思想進入這種境界，也就離禪佛的「以空破執」，「以空破妄」僅一步之遙了。

　　通過以上的分析，可知蘇曼殊的仕女詩和仕女畫，不管是以賞美對象的紅顏佳人入詩入畫，還是以愛國主題入詩入畫，或者以傷情憂生的主題入詩入畫，都與禪境相通，而在這三者之中，尤以傷情憂生並進而上升至以大乘空觀來消解，冥滅眾生之苦的題旨為其仕女詩和仕女畫的基調，這也是由蘇曼殊情僧其表，禪心其本的特質所決定的。

第五章　蘇曼殊的畫學思想

　　蘇曼殊一生行雲流水，經缽飄零，可供他穩定下來進行禪學理論和畫學理論思考與寫作的環境和條件不是沒有，但他無意在一個環境久住，比如寺廟、學堂或新式佛學機關（像楊仁山所開創的南京祇洹精舍），其滿肚子不合時宜的怪脾氣及其基於禪學理念而表現出來的「天真爛漫」的真性情不為世容，也不為一般人理解，因此，他只得做一個行雲流水般的現代行腳僧，不過，這樣反倒成全了他於世間覓法，人間證道。時艱世危，人心頹喪，他的這種真性情愈發可貴，尤其真情發而為詩、為畫、為文也愈發可貴，這就是一時俊彥都願與之接交，其聲名不脛而走，其文章思想影響了二十世紀以來好幾代人的原因。

　　雖說進行理論思考和寫作環境和條件都不夠理想，但蘇曼殊一生還是留下了一些理論成果，比如其著名的佛學論文《儆告十方佛弟子啟》、《告宰官白衣啟》及《復羅弼・莊湘》。與禪佛理論寫作相比，蘇曼殊的詩畫理論相當薄弱，這主要是因為他自認為弘揚佛法乃分內之職，而作詩繪畫不過是遣興而已。他作詩作畫得力於禪宗的「頓悟」法門，全然一派天機自發，正如文公直指出的無好勝之心，釣譽之想，天真赤誠，表其心臆，以心聲成天聲，使天才而神化。[1]自古以來許多天機妙發的大詩人、大畫家也和蘇曼殊一樣，他們創作了可以永祖百代的文學藝術精品，但他們不是理論家，要他們系統地論述作畫作詩的奧妙，他們也是無能為力的，「曲終人不見，江上數峰青」，偉大作品產生之時藝術家的瞬間頓悟只有藝術家本人心下清楚，但他們難以用語言加以闡釋，這就是所謂藝術直覺思維所產生的瞬間頓悟的「不可喻性」。[2]儘管如此，蘇曼殊還是在他的小說、詩、雜論、序跋、畫跋、筆記、書信及文學翻譯中透露出他的詩畫思想。僅就他的畫學思想來說，我們仍可從他的文字裡找出一些或成篇或成段的敘述，從而窺見其畫學理念之一斑。

[1]　文公直：《曼殊大師全集）》，第5頁。
[2]　葛兆光：《禪宗與中國士大夫的藝術思維》，《佛教與東方藝術》，第714頁。

一、對南北宗的態度

　　自從明末陳繼儒、莫是龍、董其昌、沈顥四家倡繪畫南北宗說，畫壇貶北褒南的風氣一直沿襲至清末。陳傳席教授在論及「南北宗論」的價值和影響時指出：「南北宗論以及圍繞此論的有關論述，細究起來，很多地方不能成立，但其基本精神是頗有可取之處的。其價值在於發現了中國繪畫史上具有兩種不同的風格和不同的審美觀念」。[3]所謂南宗畫，是被董其昌等定位為具有柔、潤、淡、清、靜的審美風格的繪畫，所謂北宗畫，是具有剛烈、躁動、雄渾、豪縱的審美風格的繪畫。[4]本來這兩種繪畫風格各有優長，但既從董其昌等貶北褒南，後之論二宗者，其態度上的取捨基本上是一脈相承的。[5]蘇曼殊生處清末民初，他學畫夙無師承，但這並不是說他和傳統完全隔絕，從他與國學保存會諸公的密切交往來看，他對傳統文化是懷著深厚的感情的，他曾於1907年秋冬住國學保存會藏書樓達數月之久，讀書作詩作畫不輟。於此可見他對傳統文化兼收並蓄，熔鑄自我藝術風格之一斑。他自小便喜愛繪事，從吳中公學時代（1903年）開始，他又不斷地在各校擔任美術教習，因此，可以肯定他很早便留意傳統繪畫理論，中國畫的南北宗說自然是他藝術實踐和創作實踐中不斷思考的問題之一，尤其是畫的南北宗說一開始就和禪宗的南北宗說是緊緊聯繫在一起的，他也很可能在研讀禪佛經籍的過程中，早就接觸到以禪論畫的有關論說。

　　蘇曼殊對繪畫南北宗的態度主要表現在他1907年夏撰成的《曼殊畫譜序》中，此序共有三段文字，前兩段文字除第二段中間數句述及當時畫壇臨摹習氣的話而外，基本上都是直接引自明清兩代畫論家有關南北宗的論述。第一段第一句：「昔人謂山水畫自唐始變，蓋有兩宗，李思訓、王維是也（後稱王維畫法為「南宗」，李思訓畫法為「北宗」）」，引自陳繼儒《寶顏堂秘笈》，後收入明萬曆人張丑之《清河書畫舫卷六引秘笈》，原文為：「山水畫自唐始變，蓋有兩宗，李思訓，王維是也。」[6]第一段第一句以後論二宗的繪畫技巧的區別謂：「又分勾勒、皴擦二法：『勾

[3]　參見《中國繪畫理論史》，第294頁。
[4]　同上。
[5]　參見啟功：《山水畫南北宗說考》，載何懷碩主編：《近代中國美術論集·第3輯》，（自北，藝術家出版社，1991），第119頁。
[6]　參見啟功：《山水畫南北宗說考》，載何懷碩主編：《近代中國美術論集·第3輯》，（台北，藝術家出版社，1991），第119頁。

勒』用筆，腕力提起，從正鋒筆嘴跳力，筆筆見骨，其性主剛，故筆多折
斷，此歸『北派』；『皴擦』用筆，腕力沉墜，用惹側筆身拖力，筆筆有
筋，其性主柔，故筆多長韌，此歸『南派』。」這一段話直接引自清代鄭
績的《夢幻居畫學簡明·論筆》[7]蘇曼殊截取鄭績畫論的一段，似乎對屬
於北派的筆筆見骨，性主剛的「勾勒」用筆有所貶抑，對屬於南派的筆筆
有筋，性主柔的「皴擦用筆」有所褒揚。而鄭績的原文卻並不是這樣，鄭
績接著說：「論骨其力大，論筋其氣長。十六家之中有筋有骨，而十六家
於每一家中亦有筋有骨也，如披麻、雲頭多主筋，馬牙、亂柴多主骨，而
披麻、雲頭亦有主骨者，馬牙、亂柴亦有主筋者，餘可類推，皆不能固執
一定。總由用筆剛柔，隨意生變，欲筋則筋，愛骨則骨耳。」可見鄭績對
「勾勒」、「皴擦」兩種筆法並沒有貶此褒彼。[8]

第二段文字接著直接引用陳繼儒的《寶顏堂秘笈》：「李之傳為郭
熙、張擇端、趙伯駒、伯驌，及李唐、劉松年、馬遠、夏圭、皆屬李派；
王之傳為荊浩、關同（又名童，《寶和畫譜》作仝）、李成、李公麟、范
寬、董元（一作源）、巨然及燕肅、趙令穰、元四大家皆屬王派。李派極
細乏士氣，王派虛和蕭散，此又惠能之禪，非神秀所及也。至鄭虔、盧鴻
一、張志和、郭忠恕、大小米、馬和之、高克恭、倪瓚輩，又如不食人間
煙火，別具一骨相者。」這一段文字反映了陳繼儒明顯的貶褒傾向，即謂
北派山水用大劈斧、亂柴等皴法畫山勢之崔嵬拔峭、奇峰絕壁並且注意細
節的表現，是板硬而繁瑣的作風，缺乏一種文人虛和沖澹之氣韻，也就是
沒有士氣，而王派山水以披麻、雲頭等皴法加之水墨渲染表現江南起伏平
緩的山勢，輕煙淡嵐，平淡天真，樸茂靜穆，蘊涵著文人士大夫所神往的
虛和蕭散的韻致。聯繫蘇曼殊嗣禪宗曹洞衣缽的身分及其對南派風格的代
表人物倪瓚的推崇，[9]可知他也是傾向南宗重在寫意，筆墨柔、潤、淡、
清、靜的繪畫風格的。何震是這本《曼殊畫譜》的編輯者，她在《曼殊畫
譜後序》中指出：「吾師於唯心之旨，既窺其深，析理之餘，兼精繪事，
而所作之畫，則大抵以心造境，於神韻尤為長。」[10]何震指出這本山水畫

[7] 參見周積寅編著：《中國畫論輯要》，第302頁。

[8] 參見周積寅編著：《中國畫論輯要》，第302-303頁。

[9] 蘇曼殊在其小說及書信中不斷表示他對倪瓚畫本及袁柳微汀平遠山水境界的認同。
如小說《絳紗記》上的描述：「明日，天朗無雲，余出盧獨行，疏柳微汀，儼然倪
迂畫本也。」《非夢記》上的主要人物燕海琴，「其父與玄度世交，因遣之從玄度
學。即三年，頗得雲林之致」。1912年8月從東京復某君信：「七夕發丹鳳山……
旁午至一處，人跡荒絕，四矚袤柳微汀，居然倪邊畫本也」。見《蘇曼殊文集》，
第546頁。

[10] 何震：《曼殊畫諾後序》，《曼殊全集》第4冊，第24頁。

冊的總體特徵是「於神韻尤為長」，也就是說蘇曼殊的這些繪畫作品表現
為畫境的「象外之旨」、「畫外之意」，如他早期的山水畫作品《江山無
主月空圓》、《江幹蕭寺圖》、《登雞鳴寺觀台城後湖》等[11]確實表現了
一代詩僧對艱難國勢和人心世道備覺哀痛的畫外之意，弦外之音，其筆墨
的清冷枯淡所營造的是一個「山河秀麗，寂相盈眸」的傷感氛圍，具有強
烈的藝術感染力，可見《曼殊畫譜》裡所輯入的蘇曼殊的早期山水畫是屬
於南宗畫的風格式樣的。

二、對文人畫末流的抵制

　　騰固在《關於院體畫和文人畫之史的考察》一文中指出：「盛唐之際
的山水畫取得獨立地位而作了繪畫的本流，逮至宋代由簡純化而達到豐富
化。到了元季四家，背著豐富化，而復歸於單純化，給予繪畫史以一大轉
機。我們若將中國畫史劃分時期，盛唐以前是一時期，盛唐以後至宋末元
初是一時期，元季四家及其後又是一個時期。最後一時期，中經明末清初
文人畫運動的高揚，一直迄於晚近，所以宗派論者的文人畫運動，不是王
維開始的，是元季四家所招致的」。[12]由元四家士大夫高蹈派所招致的明
末清初直至晚近的宗派論者的文人畫運動，其最大的弊端就是「集合前代
所長，把元季四家成了定型化，而支配有清一代的山水畫，使一代作者都
在這個定型中打筋頭」[13]國藤固的看法是十分精到的，因為從董其昌到清
代四王，不重創作，反重對古畫的複寫，也就是陳獨秀在《美術革命——
答呂澂》一文中指出的文人畫末流的四大本領——臨、摹、仿、撫。清
代畫壇以四王為正宗，無視畫家的個性與時代精神，一味在古代高士的
丘壑中兜圈子，模山範水，謬寫枯澹之山水及不類之人物花鳥。[14]時至清
末，一般有識之士，尤其是一批留學或考察日本、歐美諸國文學藝術的知
識精英有感於國運的衰微、民心的不振與民族文化的落後有關，因而偏激
地置藝術的標準於不顧，對本土傳統文化的結晶舉凡文學、音樂、戲劇、
建築、美術等揶揄嘲責，這幾乎是清末民初時代一般仁人志士所同取的
態度。[15]蘇曼殊和當時的一般知識精英一樣，對傳統文化是愛恨交織的，

[11]　這幾幅山水畫皆刊於劉師培的《天義報》，很可能輯入《曼殊畫譜》。
[12]　滕固：《關於院體畫和文人畫之史的考察》，何懷碩編：《近代中國美術論集》第
　　 13-30頁
[13]　同上書，第29頁。
[14]　康有為：《萬木草堂論畫》，載《學術論集》第4輯（1963年12月），第1-3頁
[15]　參見姜澄清著：《中國繪畫精神體系》（瀋陽：遼寧教育出版社，1992），第64頁。

在繪畫上，又很可能受到陳獨秀「革四王的命」和「採用西洋寫實的精神」的美術革命思想的影響，所以他對清末畫壇流行的四王畫風猛烈抨擊，儘管他的抨擊與他的實際創作或在別的場合的議論有時候是自相矛盾的。

在《曼殊畫譜序》的第二段中間有一句過渡性的文字是蘇曼殊自己的話：「及至今人，多忽略於形象，故畫焉而不解為何物，或專事臨摹，苟且自安，而詡詡自矜者有焉。」這是蘇曼殊在上文回溯中國山水畫史上南北兩宗的師承淵源、主要區別並表明其傾向南宗風格式樣的態度之後，筆鋒一轉，將批判的矛頭指向當時的畫壇。他的指責和康有為在《萬木草堂論畫》中對自東坡直至明清以來的文人畫的指責何其相似。[16]他的對於「專事臨摹，苟且自安」的指責與其本人的藝術實踐及其他場合的言論皆無抵牾，但對於「忽略於形象，故畫焉而不解為何物」的指責，就與他在前文引陳維儒的論調而表明自己傾向於南宗繪畫風格有點自相矛盾了，文人畫末流固然惟古是尚，自作畫囚，像石濤所嘲弄的某些文人畫家「動則曰：其家皴點，可以立腳，非似某家山水，不能久傳」[17]的盲目復古、迷古的荒唐行徑等，但文人畫的精神本就是抒寫文人士大夫心中之逸氣，所謂「聊寫胸中逸氣」，逸筆草草，不求形似，文人畫運動的大師級人物蘇軾更高倡士人畫的「意氣」與「性情」，他在詩中指出：「論畫以形似，見與兒童鄰；賦詩必此詩，定非知詩人。詩畫本一律，天工與清新。」[18]蘇軾本人的作品《古木怪石圖》，枯木枝幹虯屈無端，石皴亦怪怪奇奇，與現實生活中的石頭和枯木的形狀大不相類，但這幅畫向被文人畫家推為傑作，其他的明清文人畫尤其是和文人畫的精神氣質同一旨趣的禪畫更是不講究形似，像擔當，更將筆墨本身的表現置於繪畫主題之上，畫面趨於抽象，只表現一片迷濛的心境，而蘇曼殊見到擔當的山水冊頁，卻認同於他的「蒼浪潑墨」，蘇曼殊自己的某些山水畫如《萬梅圖》、《汾堤吊夢圖》、《黃葉樓圖》、《枯柳寒鴉圖》（即《曼殊寫於黃葉樓》）等都是典型的遺形取意的作品，所以，他在這兒指責當時文人畫末流「忽略於形象，故畫焉而不解為何物」顯然沾有那個時代一般知識精英對傳統文化的嘲責過於偏激的情感成分了。

[16] 康有為在此文中說：「若欲令之圖建章官千門百戶，或長揚羽獵之千乘萬騎，或清明上河之水陸舟車風俗，則瞠手擱筆，不知所措。試問近數百年畫人名家能作此畫不？」「蓋中國畫學之衰，至今為極矣，則不能不追源作俑，以歸罪於元四家也。」參見（蘇曼殊文集），第1-3頁。
[17] 陳傳席：《（中國繪畫理論史》，第326頁。
[18] 同上書，第128頁。

　　聯繫蘇曼殊自己的繪畫，我們對他指責清末畫壇「多忽略形象」還可以理解為當時的文人畫家末流一味摹仿古畫，而對現實生活中活生生的形象──「時代的人物風情」視而不見，不去以自己的筆墨表現現實生活。一時代有一時代的精神特質，藝術來源於生活而不是來源於書齋或古代文人高士的經典傑作，所以相對於臨摹古人、學古人的經典傑作來說，繪畫反映現實生活，反映畫人對所處時代的真切感受更為要緊，蘇曼殊自己的繪畫題材大多取資於他的現實生活，比如他行雲流水，經缽飄零，往來於江河湖海和東南亞各國，他的「僧人畫」就是記錄他於人間覓法，世間證道的過程，雖然數量不多，飛鴻雪泥，偶留爪痕，但合在一起，就是一個於清末民初時代上下求索，將中國大乘禪學精神推至極致的現代禪僧形象。

三、在「似」與「不似」之間

　　「似」與「不似」是畫學理論上既對立又統一的兩個概念，所謂「似」就是要畫得像，與物像等無差別。上古的畫論多取主張象形，《爾雅》云：「畫，形也。」《廣雅》云：「畫，類也。」《釋名》云：「畫，掛也，以彩色掛物像也。」到了魏晉南北朝時期，中國人物畫已不能滿足於徒為形似了，顧愷之提出「傳神寫照」，首先提出「神似」的問題，謝赫「六法論」之首端「氣韻生動」與「傳神寫照」都強調表現對象的精神面貌、性格特徵，[19] 為求神似氣韻，中國畫甚至可以改造物像，比如顧愷之給裴楷畫像，頰上本來沒有毛，卻給他畫了三根毛，顧曰：楷俊朗有識具，此正是其識具，觀者詳之，定覺神明殊勝。[20] 這時，「似」已經「不似」（從形似的角度來看），但是從「傳神」和「氣韻生動」的要求來看，「不似」才更「似」，因此，中國畫論中所謂「不似」不是說畫得不像，而是說畫家在表現物像時必經過取捨去留，抓住最能表現對象的內在精神特質的要素傳神寫之，而非機械的「應物象形」、「轉移模寫」或「隨類賦采」，可以說，這是中國畫的靈魂所在。中國畫史上「寫實」與「寫意」之爭、南北宗之較短長、院體畫與文人畫之分野、工匠畫與士人畫之貶褒都和「似」與「不似」扯上關係。即以摹仿古人來說，摹仿古代經典的目的既不是為了和古人的作品一模一樣，也不是畫得和原作相去十萬八千里，而是要達到不似之似之境界，也就是要師其意而不師其跡，

[19]　參見周積寅：《中國畫論輯要》，第155頁。
[20]　同上書，第173頁。

歷史上凡是有成就的大畫家都臨摹古畫，但他們都沒有老死於古代經典的藩籬之內，而是以個人的才性氣質，時代的精神出入於古代經典，加上讀書行路，精思妙悟，最終出落為自家面貌。

蘇曼殊於對「似」與「不似」的辯證關係是了然於心的，所以他在《曼殊畫譜序》第二段中間過渡句裡批評當時文人畫末流「忽略於形象」正如上文已指出的，蘇曼殊這兒的「忽略於形象」有兩個含義，其一是指那些自稱「寫意」而畫得不倫不類的低劣作品；其二是指忽略時代風景人物而專於古人的丘壑中模山範水的假古董。之後，緊接著又引明代畫家李流芳的夫子自道，[21]來表明他對臨摹古人的反感，和對李流芳學習古人的正確方法的認同。李流方學畫無師承，又不喜臨摹古人，這和蘇曼殊是一樣的。雖然不臨摹古人，但李流芳對古代經典荊關董巨二米兩趙的作品卻也無所不仿，仿與臨摹是兩回事，臨摹重在結構的經營佈置，物像的準確性和筆墨的技巧等方面，而仿往往是取其大意，畫面結構，物像的準確度和筆墨的技巧都是次要的，仿實際上是已意出入古畫，帶有創作再造的因素，所以仿的結果，「求真似（形似），了不可得」。而學習古人，本來就不是求似（形似），從這個意義上看，仿比臨摹更有意義，是更本質性的學習古人，所以李流芳接著說子久、仲圭、元鎮、彥敬學習董、巨，荊、關、二米，不是靠的臨摹的功夫，而是靠的「仿」的精神。根據目前的文獻資料，蘇曼殊顯然沒有臨摹過古人的作品，但其部分作品如「寒汀遠渚」式平遠山水及小品畫顯然有仿寫古人（惠崇、倪瓚）的印記，也即取其神質而變其面目（比如變換表現對象），參以個人的才性氣質和時代精神，別出一副面目。

在《斷鴻零雁記》第十四章裡，[22]三郎作一畫：怒濤激石狀，複次畫遠海波紋，已而作一沙鷗斜身墮寒煙而沒。根據敘述，這是一幅山水畫，三郎借戀人靜子的口對此畫及當時畫壇但貴形似，取悅市儈評說一番，「試思今之畫者，但貴形似，取悅市儈，實則甯達畫之理趣哉？昔人言畫水能終夜有聲，余今觀三郎此畫，果證得此言不謬，三郎此幅，較諸近代名手，固有瓦礫明珠之別，又豈待余之多言也？」[23]對照他在《曼殊畫譜序》裡批評當時畫壇「多忽略於形象」的議論，似乎前後矛盾，實則以

21 蘇曼殊所引的這段話出自李流芳的《檀園集》，中間又稍作刪捨。原文「如此冊於荊關董巨二米兩趙，無所不仿」，蘇曼殊將之刪略為「雖或仿之」，從「無所不仿」刪成「雖或仿之」亦可看出蘇曼殊臨摹古人是極力反對的。參見《中國畫論輯要》第346頁。

22 《斷鴻零雁記》之主角三郎明顯帶有蘇曼殊生平經歷的影子，故學術界一般認為此小說的許多情節都是蘇曼殊親身經歷過的。

23 參見《蘇曼殊文集），第113頁。

「似」與「不似」的辯證關係來理解蘇曼殊的論說及其創作，可知他的意思是既不能忽略形象（似），又不能僅僅滿足於形象的逼肖，而要以形寫神，通過形象來表現超於形象之外的不盡之意（不似之似的境界）。他以北宗的鼻祖李思訓畫水能終夜有聲的高超技巧作為自己寫物狀貌的理想境界就是最好的證明。李思訓屬北宗，按蘇曼殊傾向南宗的基本態度來說，他似乎不應讓自己小說中的人物靜子對他畫水能終夜有聲予以褒贊。[24]但李思訓畫水不但畫出水的形貌，更重要的他將自己對水流有聲的真切感受神遇而跡化在水的波紋中，而使觀畫者彷彿能從無聲的畫面上聽到水流的聲音，這就不是徒具形似，而是畫出水的靈性，水的特質，這便是以形寫神，通過水之形來表現超於形之外的意趣。畫面上水本來不會流動，但它能表現水流出聲的意趣，這便由形似上升到神似的境界了，而所謂不似之似關鍵也是指脫略形跡之後的精神特質，也即是神似。蘇曼殊對「似」與「不似」二者同樣重視，他在《曼珠畫譜序》裡批評時人「多忽略於形象」，不是無限誇大形似、寫實的重要，他在小說《斷鴻零雁記》中批評時人「但貴形似、取悅市儈」，也不是無限誇大寫意、神似、不似之似的重要。

蘇曼殊自己的繪畫作品除少數幾幅逸筆草草，物像混蒙之外，大多數畫作中的人物、山水、舟楫、寺廟、浮屠等都畫得很真實，他甚至參用西畫技巧表現大自然光線和明暗效果，但他的每一幅畫皆蘊涵著畫外之意，象外之旨，和他的詩一樣自有深深無量之意可供觀畫人且去意會，這也正是他成功地化解了「似」與「不似」二者之間的矛盾衝突，在繪畫實踐和理論上力挽時弊，開時代風氣之先的最好的證明。

蘇曼殊在小說、雜文中數次提及西方19世紀的人物畫，其一為19世紀德國著名油畫家和版畫家阿道爾夫・門采爾（1815-1905）的油畫作品《沙浮遺影》（又名《沙浮聽琴圖》。[25]

在小說《斷鴻零雁記》中，三郎病四畫夜於昏睡中憶及如藐姑仙子的靜子的面影，忽想起早年在羅弼牡師女雪鴻閣齋見過的《沙浮遺影》，覺得油畫上凝神聽琴的古代希臘女詩人沙浮「與彼姝無少差別也」。[26]我們不妨看看這幅畫，畫上琴師坐臥於軟椅上手拉風琴，他的眼睛睜得很大而全身肌肉放鬆，頭顱屈伸向琴體，看來他的精神已被琴聲帶到了一個如詩

[24] 據朱景玄《唐代名畫錄》載：天寶中，明皇召來李思訓畫大同殿壁，兼掩障，異日對李思訓曰：「卿所畫掩障，夜聞水聲，通神之佳手也」。見《蘇曼殊文集》，第115頁。

[25] 此圖現收《蘇曼殊全集》第3冊，第62頁。

[26] 同上。

如魔境界，畫面所要表現的主要人物沙浮肌體潔白如玉，類於古希臘雕塑
女性形象，她斜倚琴台，十指相縮枕著下頷，和琴師的頭部屈伸向琴體不
同，她的柔媚的坐姿整個俯向琴聲發出的地方，尤其是她的眼睛直盯著前
方，好像見了某種驚恐的場面而張齜欲裂，而其他陪襯人物如使女及另外
三個聽琴者有的無動於衷，有的也表現出被琴聲吸引的專注神態，他們
的眼睛（包括琴師的眼睛）都沒有女詩人睜得那麼大，那麼有力。東晉
顧愷之謂「傳神寫照，正阿堵中」人物畫要突破形似達至傳神，眼睛最為
關鍵，這是我國歷代畫論之共識，蘇曼殊對這幅西畫備加推崇，也正因為
這幅畫符合他的畫學理念，即不但形似，而且於形似之外更能達到傳神寫
意，餘韻無窮的境界。此畫寫形狀貌極其逼真，而又能抓住最能突出人的
精神氣質的眼睛作重點處理，就畫面所要表現的主要人物沙浮來說，它達
到了傳神寫照的境界，就整個畫的意趣來說，它通過人物表情的誇張處理
而將琴聲的餘韻傳至畫面之外，留供人想像的空間極大。[27]

　　另外兩幅西畫分別為19世紀著名畫家海哥美爾的油畫《同盟罷工》和
英國畫家祖梨所繪之《露伊斯·美索爾》，蘇曼殊為兩畫寫畫贊，稱讚它
們的寫實精神（《同盟罷工》和「英姿活現」《露伊斯·美索爾》），[28]
我們現在尚未見到這兩幅畫，但兩幅西畫必也達到了既寫形更能傳神寫意
的境界。

四、從「我自用我法」到「余畫本無成法」

　　1911年蘇曼殊託名《潮音》書稿校錄人日僧飛錫撰成《潮音跋》一
文，[29]歷敘此書編著者曼殊的生平志行，實際上可以看作蘇曼殊當時為自
己所作的個人小傳，此文敘及曼殊繪事的一段文字為：

> 闍黎繪事精妙奇特，太息苦瓜和尚去後，自創新宗，不傍前人門
> 戶。零縑斷楮，非食煙火人所能及。顧不肯多作、中原名士，不知
> 之也。

　　在這段文字裡，蘇曼殊對自己的繪畫給予極高的評價，通覽全文，我

[27] 見《中國畫論輯要》，第170頁。
[28] 參見《蘇曼殊文集》，第245-290頁。
[29] 《潮音》是蘇曼殊英詩漢譯、漢詩英譯及羅弼·雪鴻手抄之《英吉利閨秀詩選》的
　　合集，1911年在日本印行，《潮音·跋》一文沒有附書出版，而是在1912年由柳亞
　　子發表。參見《蘇曼殊文集》，第304-309頁。

們也能感覺到這篇書跋有故意抬高作者以期此書得以廣為流布之雅意，同時也有自我策勵，以期遠大的個人志向語在裡面，如文尾：「古德云：丈夫自有沖天氣，不向他人行處行。闍黎當之，端為不愧」等等。但無論如何，既為一篇反映個人志向的文章，它的行文中所透露出來的思想傾向便值得重視。於繪事一項，蘇曼殊獨崇石濤，而未提及他在別處多次提及的倪瓚，原因看來有三。

其一，從身分上看，同為僧人，石濤堪稱中國佛門繪畫大師，開宗立派的人物，蘇曼殊此文言必稱「闍黎」，[30]因此述及繪畫的志向，當然向佛門中的前代繪畫大師看齊。其二，石濤蔑視古法倡「我自用我法」，不傍前人門戶，自創新宗，從破舊立新，繼往開來的獨創性貢獻來說，倪瓚無法與石濤相比。其三，就石濤、倪瓚二家的畫學思想來說，石濤的帶有叛逆性質的獨創主義精神更貼近於狂歌狂笑，畫無師承，畫無成法的蘇曼殊，而倪瓚的「聊以寫胸中逸氣」、「聊以自娛」[31]的畫學理想畢竟與蘇曼殊所處的時代的精神氛圍有所乖違，與蘇曼殊身上蘊藏的大乘菩薩行的剛猛用世的入世情懷有所暌異。蘇曼殊繪畫的筆墨總體風格來說可以當得「蕭寥荒寒」四個字，但其筆墨的意蘊有的是虛和的，有的雄強的，有的是悲哽的。完全是一個現代禪僧心理情緒波動的外化，若論筆墨的清冷枯淡，禪僧的筆墨超過避世的文士，此點上文論及擔當和倪瓚時已經道及，就是將倪瓚沖淡蕭散的筆墨拿來和蘇曼殊的比一比，其清空冷寂也不及蘇曼殊的澈底，這主要由禪的精神境界的高低決定的。同時，蘇曼殊類似於石濤的獨創主義的創作理念又決定了其繪畫風格絕不止於一種，他的繪畫中固然有近於倪瓚風格的沖淡蕭散的作品，如平遠山水及小品，但亦有爭天抗俗，無視古今的雄強豪宕的作品，如《登峰造極圖》、《天討》五圖等。

《雁子龕隨筆之六》：

> 羈秣陵，李道人為余書泥金扇面曰：「文殊師利白佛言：『世尊』，何故名『般若波羅蜜？』佛言：『般若波多蜜』」二十四字，並引齊經生及唐人書裹經事。余許道人一畫，於今十載，尚未報命，以余畫本無成法故耳。

蘇曼殊在《潮音・跋》中獨崇石濤，不提倪瓚，上文已縷述三條理

30　闍黎又稱「阿闍黎」，僧徒之師，意譯為軌範之師，糾正弟子品行。為弟子軌範

31　參見陳傳席：《中國繪畫理論史》，第160-161頁。

由，而在這三條理由中，最重要的當數第三條，也即石濤的畫學思想與蘇
曼殊的畫學思想更為契合無間。蘇曼殊在寫作《潮音‧跋》時是否已經像
當年的石濤一樣，自創新宗，似不可斷下肯定，但他祖述石濤，認為「自
創新宗」的首要前提是「不傍前人門戶」，這與石濤的「法自我立」，
「我自用我法」的思想是一脈相承的，石濤在《畫語錄》上說：

> 「南北宗，我宗耶？宗我那？一時捧腹曰：我自用我法。」
> 「借筆墨以寫天地萬物而陶泳乎我也。」
> 「至人無法，非無法也，無法而法，乃為有法。」[32]

石濤敢於高揚「我法」，認為「我法」比前人任何法都重要，是因為
他在《畫語錄》第一章裡闡明畫學的本體為「太樸」，為「一畫」，而
「太樸」和「一畫」就在萬象本身存在著，就在每個人的身上存在著，
既然每個人身上都藏著「太樸」、「一畫」之萬有之本，萬象之根，那
麼，只要振發我的靈性，哪怕只畫一畫，那麼法就產生了，這與禪宗法性
普在，佛在我心，即心而悟，當下了斷何其相似，石濤深契禪機，所以他
創立的「一畫論」與禪宗的「直入」、「頓門」同一思維路徑。從「自用
我法」，「法自我立」後，按石濤的理論，「無法」已經生「有法」，以
「有法貫眾法」[33]畫家以筆墨寫時代，以筆墨展個性，以筆墨寫山川之形
神最終達到「至人無法」的自由境界。

我們比較一下蘇曼殊的言論和石濤的畫學思想，自可以找到兩相對應
之處，其一，蘇曼殊謂「苦瓜和尚去後，衣缽塵土，自創新宗，不傍前
人門戶」，其中的「自創新宗，不傍前人門戶」與石濤的「法自我立」，
「我自用我法」是同一膽識，石濤得享高壽，他最終自創新宗，成為有清
一代的大師，而蘇曼殊，膽識才能皆具，天不假之以壽，所以他自創新宗
只能略備雛形而未能終償其願。

其二，蘇曼殊謂「余畫本無成法」是他已有十多年畫齡之後說的話，
這時候，他以禪道貫詩道、畫道，對畫理已有相當深入的體悟，他說出這
句話來，與石濤所謂的從無法到有法，從有法再到無法，屬同一深悟的
境層。

因此，我們說，從石濤的「法自我立」到蘇曼殊的「余畫無成法」，
其畫學理念是一脈相承的。

[32] 參見陳傳席：《中國繪畫理論史》，第325-328頁
[33] 同上書，第325頁。

結語

　　本書從蘇曼殊的生平時代及其禪學思想出發，聯繫其詩歌創作及畫學理念，對其繪畫風格及藝術成就進行初步探討。通過全書的闡述，我們清晰地釐清了其作為文化轉型時代一位將中國大乘禪學精神推至空前高度的現代禪僧的身分；從他的繪畫中，我們更加真切的看出來其作為轉型時代的一名知識精英以禪入世而迸發出的「剛猛無畏」的入世情懷，看出來他對自己「禪僧」身分的強烈認同以及「以畫證禪」、「以禪入畫」而表現出比較明顯的「禪畫」風格——筆墨的枯、縱、冷、淡和畫面的清、空、冷、寂。這也就是前人所謂的「蕭寥荒寒」、「非食人間煙火人所能及」的總體風格特徵；當然，我們也看到在清末民初國畫改良、美術革命的呼聲中，他已得風氣之先將西畫技巧運用於自己的繪畫之中，而試圖對當時的文人畫末流有所匡正，以期漢畫走出暮氣，重新踏上理想的發展方向的先行性嘗試。[1]

　　與傳統的中國禪畫、禪意畫及文人畫，尤其是明清以來的中國禪畫、禪意畫相比，蘇曼殊的繪畫風格有所變異，它既有因禪的自渡、自我解脫的精神訴求而呈現出的空靈虛無的一面，[2]又有因禪的自任，自我解放的精神訴求而呈現出的縱放、豪宕的一面，更有因大乘禪學慈悲渡世的宗教情懷而呈現出的悲鬱、蒼涼的一面。當然，他的繪畫也承接了元明清以來文人畫的某些創作理念，比如遺形取意，追味文人情調以及風格上的講究淡雅凝煉等，其繪畫沾溉比較濃厚的禪佛意味——或示身說法，以禪示禪，即以繪畫中出現的一位千山萬水、行腳打包的孤僧形象喻示法自世間覓的禪門義諦；或空諸色相，以畫面的空朦混沌來表現禪悟瞬間那種物我齊一，時空鑿通、萬象溟化的自由無礙的心境；或以傷情憂生的情感入畫而表現出禪佛的苦空觀，昭示著人生的慘苦與虛妄和禪僧由此悟空，以空破執、以空破妄的精神指歸。

　　通過詩畫對比，我們進一步印證了其詩畫在禪境上的契合無間，作為意象符號的禪佛名相在其詩畫裡的復現，其學詩學畫的經歷以及詩畫創作的創作行為本身都帶有禪的「頓悟」色彩的特點等。就中國禪畫的歷史傳

[1] 蘇曼殊在《曼殊畫譜序》裡曾感歎：「嗟夫！漢畫之衰久矣！」，流露出振興漢畫的祈願。參見《蘇曼殊文集》，第250頁。

[2] 參見陳傳席：《反法、守法和法我——清代畫論的特點》，《中國繪畫理論史》，第312頁。

承與發展路向來看，蘇曼殊式的禪畫既有對傳統的繼承（如他的寒汀遠渚平遠構圖山水、小品扇面），同時又有本著禪宗蔑視古法，加上轉型時代要求沖決網羅的思想潛流的激盪而表現出的對明清以來中國禪畫已形成的一套理論模式和作品圖式的突破，如筆墨上從清淡變為枯縱，畫面物像從脫略形跡──「無一筆是畫」變為形象、具象，從風格上的過於冷靜內斂變為與時代的思想潛流互為呼應的爭天抗俗式的縱放、豪宕等（如他《天討》五畫及禪畫傑作《登峰造極圖》）。因此，在中國禪畫史上，蘇曼殊突起為一代畫禪的歷史地位是不可否認的，覃召文在《禪月詩魂──中國詩僧縱橫談》一書中將蘇曼殊列為中國詩僧史上的最後一位詩僧，代表著中國詩僧群落從皎然、齊已至明末清初函可、澹歸、大錯復至清末民初崛起的第三個高峰。[3]洪瑞在《中國佛門書畫大師傳》一書中，將蘇曼殊列為中國佛門二十四位書畫大師中的最後一位，也不是沒有理由的。[4]

　　蘇曼殊研究至今已發展到第四階段，前三個階段研究主要在考訂其世身，確立其在文學史上的地位。從邵迎武的《蘇曼殊新論開始》，蘇曼殊研究已從文學批評上升至文化批評和「對生命個體的哲學思考」的高度。[5]在整個中國文學史和藝術史上都堪稱有「個案」意義的蘇曼殊，在八十年代由傳統文化的反思所引發的「文化熱」中，被當作文化批評的一個分析對象也自在情理之中。無可否認，這種研究思路是正確的，但是，我們不能忽視一個重要的事實，即長期以來，絕大多數討論蘇曼殊的思想、文學、藝術的專著或文章，包括被柳無忌稱為標誌著蘇曼殊研究新階段的《蘇曼殊新論》，都不太重視禪學和禪宗思想對蘇曼殊本人的價值取向、人生態度、文章詩畫、小說翻譯等的決定性影響和本質性規定，這與五四新文化運動直至八十年代初席捲中國大陸包括港台在內的反傳統思潮

[3]　覃氏在書中指出：「清末民初，在中國詩史上產生了敬安與曼殊這兩大著名詩僧……在中國詩僧發展的歷史上，只有中晚唐及明末清初這兩個時期的作品才可比配。因此，我們完全可以把他們的出現看作詩僧發展的第三個浪潮。而敬安、曼殊作為這股詩潮的主要代表（可以納入這股詩潮的還有他們前後的道安、竺雲、宗仰、演音、太虛等等）就好比是兩顆熠熠生輝的明珠，為近代詩壇增添了奇光異彩。」見《禪月詩魂──中國詩僧縱橫談》，第225頁。

[4]　在此書中，蘇曼殊為最後一位佛門書畫大師。作者的評價為：「今曼殊之畫以心造境特意識所構成，乃重視主觀唯心主義者較多。故其畫主題鮮明，詩情畫意盎然，文思之外還交織著一層禪味，超凡入聖，含蓄不盡，可謂得禪中三昧。……曼殊之畫淡墨輕嵐，而氣韻生動，尋味無窮。」唯其天資高邁，學力精到乃能變化如此，所謂「清水出芙蓉，天然去雕飾」者矣」。見《中國佛門書畫大師傳》，第183頁。

[5]　邵迎武在《蘇曼殊新論》一書中專辟《對生命個體的哲學思考》一章，引西方諸哲人的言論，聯繫蘇曼殊來討論生命個體的複雜性；但沒有從禪學和禪宗思想出發，總覺得這種新闡釋若即若離。

是有著內在的關聯的。

從五四運動直至八十年代，泱泱東方大國的固有一套文學藝術的批評術語有被蜂擁而至的西方批評話語置換、篡改的趨勢，比如禪學和禪宗思想，對整個東方文化的影響，是歷史的事實，討論東方詩畫藝術、建築、雕刻、音樂、舞蹈、如果不聯繫禪學精神和禪宗智慧是不可思議的，但數十年來，中國禪學和禪宗思想的研究包括以禪論詩以禪論畫的批評話語幾成絕響。季羨林教授謂不研究佛教在中國歷史上和文化史上、哲學史上所起的作用，就無法寫出中國繪畫史、中國語言史、中國音韻學史、中國建築史、中國音樂史、中國舞蹈史等等。[6]中國禪學禪宗思想是一個博大精深的哲學體系，其對宇宙人生真理的探究比起西方哲學諸派別毫不遜色，尤其是用之於文學藝術規律的闡釋辯解，那是西方近代以來理性至上的科學實證主義的藝術觀念所無法比擬的。陳傳席教授謂中國畫論是哲學的，中國畫論的主要哲學依據在他看來也就三個經典，即《老子》、《莊子》和《壇經》，西方畫論遠不及中國的一個明顯的證據是他從《佛教與中國文化》一書中引來的例子，這就是台灣女畫家呂無咎敘述本世紀法國印象派老畫家將六祖《壇經》視為中國最好的畫論的故事，被稱為世界藝術中心的巴黎的名畫家對台灣女畫家說：「你們中國有這麼好的繪畫理論，你都不學，跑到我們法國來究竟想學些什麼呢？」[7]

錢鍾書在《談藝錄》中指出，西方19世紀象徵派諸詩人說詩已近於嚴羽的以禪說詩，至20世紀以來西方諸論師竟進而直接以禪學理念論詩，「有徑比馬拉美及時流篇什於禪家『公案』或『文字瑜伽者』；有稱裡爾克晚作與禪宗方法宗旨可相拍合者；有謂法國新結構主義文評鉅子潛合佛說，知文字為空相，破指事狀物之輪迴，得大解脫者」。[8]由此可見，禪學和禪宗智慧在本土被偏激地遺忘一邊，而在西方世界卻獲得了新的生命力。西方20世紀畫壇現代派的各個分支——印象派、立體派、超現實主義、野獸派、達達、裝置藝術、行為藝術、觀念藝術以及名目繁多的所謂「前衛藝術」，都可以在禪宗那裡找到思想證據，如被稱為「態度藝術家」的伊夫·克萊因有一句名言：「因為空無，所以充滿力量」，[9]這和禪宗以空為本，空納萬有的理念同一旨趣；西班牙超現實主義畫家米羅說：「一棵樹能通人情」，「連一顆小鵝卵石也是如此」，這和禪宗「鬱鬱黃花，無非般若，青青溪流，盡是禪心」的法性遍在的說法同一機趣；

6　參見張錫坤主編：《佛教與東方藝術》，第2-3頁。
7　陳傳席：《中國繪畫理論史》，第418-419頁。
8　周振甫編：《談藝錄讀本》（上海：上海教育，1992），第339頁。
9　見余秋雨主編：《創造與永恆——中西美術史話》，第160頁。

而他的塗鴉作品《超越了原始與幼稚的「塗鴉」》與東方禪畫尤其與以法常牧溪和玉澗若芬為不祧之祖的日本禪畫的水墨式樣相比，其講究稚拙、自然、簡率的美學趣味又是相互聯通的。

圍繞著禪所展開的宗教心理與審美心理的交織，浸潤著東方不同國度的古代藝術。經由禪宗的心理感受而過渡到藝術創作的直覺思維再到追求具有無言之美的藝術境界──禪境，唐宋以後，基本上成了中國詩學和畫學的主導性觀念，明乎此，我們在討論蘇曼殊這位本來就以禪僧自命的近現代文藝奇才，就沒有理由捨本逐末，捨棄更具包容性和闡釋力的中國大乘禪學精神和禪宗精神於一邊，而過分偏就或任意比附於西方哲學思潮和文藝理論。

好在近年來，人們逐漸透過蘇曼殊非僧非俗的外表，進一步認清和認定了他「禪僧本色」的真和尚的身分了，朱少璋先生在其所著《燕子山僧傳》一書中，指出：[10]「令人興奮的是，近年來出版好幾種有關僧佛的專著，都重提曼殊的名字，如盧延光畫冊《一百僧佛圖》，上自釋迦，下迄曼殊與弘一；王仲光著《中國奇僧》、洪丕謨著《古今一百高僧》等皆收錄了蘇曼殊的名字。」加上我在上文已提及的最新幾部中國禪詩集子包括洪瑞的《中國佛門書畫大師傳》，已有不下十幾種當代有關的專著都將蘇曼殊作為禪宗高僧、佛門大師來對待，在討論他的思想取向、生平志行、生活態度、文學藝術成就時，將批評話語重新納入中國禪學和禪宗思想框架之內。以歷史的眼光加以審視，這並不是倒退，而是經過一個世紀以來中西文化的碰撞、融合，經由反覆探究、對比、取捨之後，尤其是在由十九世紀以來的「西風東漸」復又轉為二次大戰以後直至如今的「東風西漸」的全球文化對話的新情勢下，東方有識之士覺悟到國勢之盛衰與藝術之榮枯，並不存在因果必然的關係，覺悟到藝術精神或曰藝術本體自身有它自在的超越性之後，東方文化藝術批評的回歸。當然，這種回歸不是簡單的重拾過去的一套批評述語，復作古人印象式的批評，而是在重拾傳統的批評話語的同時，參酌西方的觀點和方法，尤其注意取益於歐美的分析性批評模式，讓我們固有一套批評話語更有效地發揮其批判和闡釋的功能。本書也是本著這種反省意識，緣著相同的批評路徑所作的一個努力。

蘇曼殊完全有可能成為20世紀中國畫壇的大師級畫家，他自稱畫本無成法，上承石濤的獨創主義精神，有開宗立派的氣象。[11]他晚年積極謀求

[10]　朱少璋：《燕子山僧傳》（香港：獲益出版事業，1997），第208-209頁。

[11]　蘇曼殊在《潮音‧跋》裡宣稱：「闍黎繪事精妙奇特，太息苦瓜和尚去後，衣缽塵土，自創新宗，不傍前人門戶。」這是他1911年說的話，那時他28歲，雖然他的繪

前往西歐留學西方繪畫的機會，從他晚年的繪畫本身來說，他也在自覺地嘗試將西畫寫實精神熔鑄於東方繪畫的尚意傳統，如其1914年所繪之《雪蝶倩影圖》。而20世紀中國畫壇所有的大師級人物概莫例外，無一不是從突破傳統的筆墨模式為起點，或引入西方繪畫寫實的成分（嶺南諸家），或從民間工藝美術中吸取新的表現手法（齊白石），或在傳統的筆墨模式之內拓展筆墨自身的表達功能（黃賓虹），或對傳統的筆墨式樣進行革命性的改變[12]（張大千）等。總之，變法也好、革命也好、改良也好、折衷也好，20世紀中國繪畫洶湧著中西融合的大潮，這是時代使然，而蘇曼殊於世紀之交已表現出對時代潮流和中國繪畫發展趨勢的先知先覺，所以我們說，如果天假之以壽，以其在繪畫領域敢於突破傳統和成法的獨創主義精神，加上他對傳統的深刻的領悟，那麼，他完全有可能突破傳統（包括進一步突破在他手上已有所變異的禪畫模式），對20世紀的中國畫壇尤其是現代禪畫做出更為傑出的貢獻。

蘇曼殊生前其畫名已不下於他詩名和文名，這可從三件事看出來。

其一，蘇曼殊早在1906年至1907年即於章太炎主編的《民報》增刊《天討》上發表畫作，也即世所共知的《天討》五畫，從目前所見到的這五幅畫來看，無論從繪畫技巧還是從畫境來看，都堪稱人物畫的上乘之作。同盟會創始人之一馮自由評其為：「老練精工，有同名宿」[13]並不虛言。稍後，同盟會河南支會機關刊物《河南》雜誌又發表蘇曼殊四畫，即《洛陽白馬寺圖》、《潼關圖》、《天津橋聽鵑圖》和《嵩山雪月圖》，《民報》、《河南》在當時的知識精英界（主要以留日的知識分子為主）及海內外的影響很大，因此，通過報刊等傳播面極廣的現代媒體，蘇的畫名傳至海內外。而此時的黃賓虹（1865-1955）還沒有在報刊上公開發表畫作，直至1912年才在高劍父、高奇峰兄弟創辦的《真光畫報》上發表山水畫作品。[14]陳師曾（1876-1923）此時也是在業餘習畫，真到1912年才在李叔同任美術編輯的《太平洋報》上發表「古詩新畫」系列作品，[15]而後來

畫成就彼時尚不能和海派當時的名家相比，但在筆墨技巧及畫的意境上，他顯然並不遜色於他的朋輩如黃賓虹、陳師曾、高劍父、陳樹人等。

[12] 張大千的潑墨潑彩山水，據他自己說就是受到王洽、米芾墨法的啟示，他改變了傳統歷來重筆輕墨的觀念，提出：「得筆法易得墨法難，得墨法易得水法難」，大膽進行用墨用水的嘗試，這是他離開大陸以後，在西方現代氛圍的薰染之下企圖突破傳統，尋求新的繪畫語言的表現，但是如果沒有雄厚的傳統繪畫的功底，張大千不可能在傳統之上實施突破。參見舒士俊著：《水墨的詩情——從傳統文人畫到現代水墨》（上海：復旦大學出版社。1998），第350-351頁。

[13] 馮自由《蘇曼殊之真面目》，載《蘇曼殊研究》，第271頁。

[14] 見裘柱常著：《黃賓虹傳記年譜合編》（北京：人民美術，1985），第30頁。

[15] 見龔產興編：《陳師曾畫選》（北京：人民美術，1992），第1頁。

嶺南派開山人物高劍父還在日本習畫，李叔同也在日本習畫。[16]從有關傳記資料來看，嶺南派二高一陳與蘇曼殊都有過交往，這恐怕不僅僅因為他們皆支持孫中山的反清革命而引為志同道合者，還因為當時蘇的畫名也在三位之上，在畫學上他們同樣引為志同道合者，蘇曼殊去世前三天，高劍父還去探望過他。[17]

其二，早在1907年，蘇曼殊即有《曼殊畫譜》（相當於現在的畫冊）問世，章太炎在序這本畫冊時，對蘇曼殊當時的繪畫成就即給予很高的評價，而上述幾位20世紀中國畫壇的大師級人物當時皆沒有畫冊問世。

其三，蘇曼殊的繪畫在當時就廣為同輩及世人重視，他常常為不得償還畫債而自責，這點上文已述及，當時的許多著名文人都請他作畫，如章太炎請他為《天討》作畫，高吹萬請他作《萬梅圖》，黃節請他作《蒹葭樓圖》，沈尹默請他作《長松老衲圖》，鄧以蟄請他作《葬花圖》，鄧實、陳獨秀、蔡哲夫等名流都為他的畫題跋題詩，至1919年《曼殊上人妙墨冊子》出版，章太炎又為之題序。從有關資料來看，黃賓虹的繪畫當時並不受到社會的認同，據黃賓虹年譜記載，當時上海及一般畫家都以四王一派的臨摹因襲為主，以紅桃綠柳，小橋流水為世俗所重。而黃賓虹則崇山峻嶺，古木怪石，筆墨華滋，渾厚蒼潤，但不投世好，只在朋友間流行。蘇曼殊在上海國學保存會藏書樓那一段時間（1907年夏秋至1908年初），黃賓虹也常與鄧實、黃節等交往，如他為高吹萬做過《寒隱圖》，為黃節作《蒹葭樓圖》，期間又可能與蘇曼殊合作過《汾湖尋夢圖》，[18]可見，相對來說當時黃賓虹的畫名並不在蘇曼殊之上，也正是因為如此，才有黃賓虹萬年感慨蘇曼殊的英年早逝，對其繪畫才分充分肯定的評語（參見序論部分）。

蘇曼殊的繪畫目前真跡存世極少，主要為收藏家所有，除大陸之外，日本及東南亞應該都有蘇曼殊的繪畫真跡存世，作者1988年冬決定研究蘇曼殊繪畫時，意外地於中山大學圖書館古籍部尋出線裝版的《曼殊上人妙墨冊子》，復又於香港大學圖書館發現這本畫冊，今年初，香港朱少璋先生已將《曼殊上人妙墨冊子》重訂重印，新版《曼殊上人妙墨冊子》（新名《蘇曼殊畫冊》）的問世，對蘇曼殊繪畫研究、蘇曼殊繪畫的流傳、對我們認識蘇曼殊，研究蘇曼殊將發揮其重要的作用。

[16] 見黃兆漢：《高劍父畫論評述》（香港：香港大學亞洲研究中心，1972），第3頁。

[17] 黃節：《戊午六月江幹視曼殊殯》一詩自注：「曼殊歿前三日，囑高君劍父致書告余，言將不起。」見《蘇曼殊年譜》，載《佛山大學佛山師專學報》1991年第1期，第101頁。

[18] 見《黃賓虹傳記年譜合編》，第27頁。關於蘇黃是否合作過畫，有待進一步考證。

　　就蘇曼殊研究來說，以禪論其人、論其畫，論其詩，並不始自於本書，實際上，前人早就於蘇曼殊的人生文本和文藝文本中窺探出一些消息，只不過他們往往都是點到即止，而無意於作深入系統的辨析與闡解，本文即是在這個研究方向所做的一個努力。

　　于右任在《為寒瓊、月色題所藏曼殊畫冊》一詩中寫道：

　　　世人莫評曼殊畫，大徹大悟還如癡，
　　　春衣細雨江南夜，記得紅樓入定時。[19]

　　他也看出了蘇曼殊畫乃為禪跡心印，其境界之高遠自非世人可輕易悟得，而拙著不揣冒昧，試從曼殊一切思想的主要根源——禪學及禪宗智慧，結合其所處時代的精神氛圍來試一探究其繪畫的真實面貌，希望它對蘇曼殊繪畫的理解不至於「說似一物即不中」，不至於唐突了這位可以永祖百代而不凋的詩僧和畫禪。

[19]　見蔡若虹主編：《中國古今題畫詩合璧》（石家莊：河北教育，1994），第1585頁。

附錄一　人生不幸，文章大幸
──與梁錫華先生商榷

黃永健

　　《大公報》文學版八月十二日發表梁錫華先生的文章──《禪影搖曳的感傷》，作者以世紀風雲，數十年濁浪排空的背景，以「個人管見」為主論依據，筆之所縱，似要勾勒出民初文壇奇人蘇曼殊的「人格」和「文格」及其在現實人生中的價值。本人對梁先生的見解有不同看法，茲就一己之思考就教於梁先生。

　　作者所著「感傷」二字，實含雙重意思。其一便是作者評說之對象──民初人物蘇曼殊於「禪影搖曳」中自嗟自傷，終生漂泊，始終難破我執併發而為文的感傷；其二，便是作者自己的感傷了。作者感傷的原因有二，其一是對後人給曼殊的諸多讚譽不可理解，難釋於懷，舉世滔滔，而識者無多，由此生發感傷；其二，雖同情且萬分珍惜曼殊，但終覺其為人為文不可效法，而時世推移，物欲橫流，似曼殊式「自暴自棄」的當代青年人不在少數，從而引發作者悲天憫人的感傷。

　　對於曼殊的感傷，相信讀過他的詩文的朋友，沒有不留下極其深刻印象的。在那樣的一個時代，個人命運的不幸，國是凋零的哀感加之青春期生命的勃動，以曼殊的秉性──敏感、率真、穎悟，從而凝聚成天地間罕有其匹的悲苦情節，並以感傷的主題出現在其詩文中，是極其自然的，

　　而這正好也是曼殊在詩文造化上得天獨厚之所在。大悲苦出大文章，這是文藝自身的一條規律，我們可以想到文藝史上許多不朽的人物，屈原、曹植、嵇康、李賀、徐渭、八大、拜倫、梵古、伯特賴爾。屈原的《離騷》、梵古的《向日葵》使人一遇而有心靈契合的感染和巨大的藝術衝力，原因何在？皆因他們被一種精神的「大苦悶」所壓抑，所糾纏，思想和心智被迫進了被許多人生假象所遮掩的潛意識層，在這種如夢如癡的狀態，藝術思維也即非理性思維真正活躍起來了，古人所謂，「神悟」、「妙手偶得」、「神來之筆」也即是在這種狀態下的產物。蘇曼殊的詩，大多是在這種情況下產生的，人們分析蘇曼殊內心「情」與「僧」之間的格鬥，用「冰炭同爐」四個字加以形容，可見他靈魂深處的磨難何等深重。加上他芒鞋破缽，袈裟披身，終生都在浮世間尋求禪悟的剎那，那情形何等真切可感。所以，無論是曼殊的同代人，還是今天的我們，讀他的

詩，皆能體會到一種「難言之美」的心靈契合之處，他的詩同樣把我們引進了潛意識中的純美境界。邵迎武先生用了一萬多字的篇幅來分析曼殊的七絕《春雨樓頭》的意象系統，結果也自認無法窮盡此詩的美感意蘊。

柳亞子先生說曼殊的詩作「思想輕靈」，我們切不可以用「內容單薄」來對號入座。須知柳亞子此處所說的「思想」不是道德倫理意義上的，更不是政治意義上的所謂「思想」，而是指詩人的「情思」、「情致」、「情韻」。周作人早就指出：「曼殊的思想並無過人之處」，但其詩文「有些真氣與風致」。他是以情馭文，真性情流露，離開一個「情」字，曼殊的詩怎麼能打動千千萬萬的讀者呢？所以我們說，曼殊的感傷沒有絲毫的矯揉造作，「禪影搖曳」中的罕有其匹的感傷成就了那個時代「不可無一，不可無二」（柳亞子語）的詩人，他的作品一再喚起隔代知音的嚮往之情，是完全符合文學創作和文學欣賞的規律的。

所以我們說，人生不幸，文章大幸。承認這一點，梁先生在其文章結語中對曼殊英年早逝扼腕歎息（感傷原因之一）亦似乎大可不必。梁先生認為「假如曼殊自幼得著家庭和社會的正面教育與薰陶，他不致短命，可能成為超卓的作家和學問家，直追宋世的蘇東坡」。這誠屬無視文藝創作自身規律的一廂情願。我們可以反問：「假如曼殊自小免受磨難，一顆敏感的心未曾遇上命運的冰雹，他的文學天分能被如此強烈的激發出來嗎？或者，他躲過的病魔的奪命之災，又安然度過了柳無忌所說的「狂飆突進」的感傷年代，安能保證他後期盛名之下的創作依然「高峰迭起」，甚至直追蘇軾嗎？

我們沒有誰會抱著「悲苦出詩人」的嚮往，而希望人生的悲苦纏繞著我們。同樣，即使人生的悲苦纏繞著我們，也不可能指望我們人人都成為超絕的詩人。文學有其自身的因果律，我們不能用實用主義的因果律去代替文學的因果律。同樣，以道德的，倫理的因果律去代替文學的因果律也會顯得十分可笑。可以這樣說，只要人存在於這個世上，不管哪個主義、思想、制度「一枝獨秀」，都會有悲劇和喜劇同時上演著。物質文明發達，社會制度更趨理性，但人類的精神危機隨之與俱，文學的使命也隨之與俱。文學過去、現在、將來都是表現人生的悲歡離合，如果真的出現了一個「人人不使夭折委頓消亡，並且皆能登壽域且成大器」的絕對理想社會，文學還有存在的理由和可能嗎？

梁先生認為曼殊「乏力遁道，無能潛修精進於釋門，其中還有對政治的熱心和對愛情的嚮往」。因而，後人稱曼殊「上人」、「大師」殊為不當，此點則更有商榷餘地。須知曼殊所皈依之釋乃南禪宗五支之一——曹洞宗，他自稱曹洞第四十七世。禪宗自南北分流，「漸」、「頓」別修之

後，南禪宗漸漸成為禪門正宗。本來，禪宗唯一的信仰是「自心」──迷在自心，悟在自心，苦樂在自心，解脫在自心，自心創造人生，自心創造宇宙，自身創造佛菩薩諸神。而南禪宗，更主張「率然任性，無拘無束，即性成佛」的修為方式。而蘇曼殊皈依南禪曹洞宗，以其精通梵文，著有中國第一部《梵文典》，並與章太炎合力撰寫《告宰官白衣啟》、《儆告十方弟子啟》的佛學修養，對南禪宗「頓悟成佛」的「奧義」，不會不心有獨悟，甚至神悟（即超出一般僧眾的主觀領悟）。具體一點說，曼殊禪們生涯的種種越軌行為，包括他不拘佛門清規（殺生，走脫），為情苦困，甚至熱心政治，都說明他在修禪的道路上的艱苦跋涉。在禪悟的關鍵時刻，歷代許多大師都表現出了在「入世」和「出世」，「破」和「執」之間苦苦掙扎的焦慮、苦悶、絕望，而他們無一不是在自覺地投入這種精神活動極其豐富、極其龐雜的磨難歷程中，完成其獨特的「菩薩行」的，我們只要向無人處，用心體會曼殊的詩句「無端狂笑無端哭，縱有歡暢也似水」，再去輕吟默念他那些曾引起廣泛爭議，被指為「首開鴛鴦蝴蝶派先河」的「愛情詩」，我們就可以體會到，這位芒鞋破缽、袈裟披身、孤憤酸情的禪們獨行客，在禪境的修為上，其主觀精神已攀上了何等令人歎為觀止的高度。可以說，他終生都在最能顯現「眾生無常」的情天欲海中苦苦的追尋禪悟的剎那，在許多情形下，他已體悟了或接近體悟了他自己心靈深處的那個幻覺，那個意境，而他又成功地用詩的語言將其外在化了。

　　所以，我們千萬不要誤會他是在「自暴自棄」。從曼殊一生行跡所能給我們的文化意義上和人性意義上的反思這一角度來看，他的「自暴自棄」與眼下一些青年人的自暴自棄真是不可同日而語了。

<div style="text-align: right">一九九八年九月於九龍清水灣</div>

附錄二　蘇曼殊繪畫年譜

◎1903年（光緒二十九年癸卯）二十歲

1. 《留別湯國頓》（夏）
2. 《兒童撲滿園》（為包天笑繪於蘇州吳中公學社）
3. 《吳門聞笛圖一》（此圖與《吳門聞笛圖二》有較大區別，現藏香港藝術館虛白齋的《吳門聞笛圖二》為別本，同出自蘇曼殊手筆）

◎1904年（光緒三十年甲辰）二十一歲

4. 《贈西村澄圖》（此圖1907年蘇曼殊重繪一遍，贈沈尹默，即《曼殊上人妙墨冊子上之第十四幅〈長松老衲圖〉》）
5. 《參拜衡山圖》（又名《登祝融峰圖》）
6. 《龍華歸棹圖》（贈少芳）
7. 《遠山孤塔圖》（為李昭文從火中戲奪而取之，蘇曼殊本欲火之付冥中某女友）
8. 《嶽麓山圖》

◎1905年（光緒三十一年乙巳）二十二歲

9. 《落花不語空辭樹，明月無情卻上天》（授課畫稿，共四五十幅）
10. 《終古高雲圖》（為趙百先繪）
11. 《登雞鳴寺觀台城後湖》
12. 《白門秋柳圖》
13. 《為劉三繪紈扇》（有蘇曼殊錄譚嗣同詩《終古高雲》及劉師培題畫詩一首）
14. 《西湖泛舟圖》（又名《弩舟金牛湖圖》，繪贈陳獨秀）
15. 《劍門圖》

◎1906年（光緒三十二年丙午）二十三歲

16. 《渡湘水寄懷金鳳》
17. 《須磨海岸送水野氏南歸》
18. 《莫愁湖圖》（又名《丙午重過莫愁湖圖》）
19. 《絕域從軍圖》（有劉三為題龔定庵絕句：「絕域從軍計惘然，東南幽恨滿詞箋。一簫一劍平生意，負盡狂名十五年」。）

◎1907年（光緒三十三年丁未）二十四歲

20. 《過馬關圖》
21. 《獵胡圖》

22. 《岳鄂王遊池州翠微亭圖》
23. 《徐中山王莫愁湖泛舟圖》
24. 《陳元孝題奇石壁圖》
25. 《太平天國翼王夜嘯圖》
26. 《江幹蕭寺圖》（此畫原擬寄贈缽邏罕，後轉贈周柏年）
27. 《女媧像》（1907年6月《天義》第一卷《圖畫》欄發表，署名何殷震，實為蘇曼殊的作品，上有章太炎的畫贊）
28. 《孤山圖》（1907年6月25日發表於《天義》第二卷）
29. 《鄧太妙秋思圖》（1907年7月19日《天義》第三卷發表）
30. 《長松老衲圖》（即1904年所繪《贈西村澄圖》別本，繪贈沈尹默）
31. 《靈山振衲圖》（繪贈河合仙）
32. 《清秋弦樂圖》（1907年8月10日《天義》第五卷《圖畫》欄發表）
33. 《寄鄧繩侯圖》（畫跋上「丙午」為「丁未」之誤。1907年蘇曼殊7月自東京致信鄧繩侯，有「違侍半載，道體如何，想清豫耳」之句，故此圖繪於1907年夏蘇曼殊居日本期間）
34. 《臥處徘徊圖》（即《寫沈素嘉（水龍吟）詞意》）
35. 《江山無主圖》（此圖與《清秋弦樂圖》的構圖格局大體相同，可視為同一底本）
36. 《夕陽掃葉圖》（為黃晦聞作）
37. 《寄缽邏罕圖》（又名《扶病起作寄缽邏罕》）
38. 《白馬投荒圖一》（此圖繪成不久，蘇曼殊收到劉三從上海寄來的贈詩，於是又繪成《白馬投荒圖二》）
39. 《茅庵偕隱圖》（又名《悼故友念安圖》）
40. 《為高吹萬繪折圖》
41. 《登峰造極圖》（繪贈鄧秋馬）
42. 《松下聽琴圖》（以明代僧人的題畫詩《海天空闊》畫成）
43. 《洛陽白馬寺圖》（又名《白馬古寺圖》，登《河南》雜誌）
◎1908年（光緒三十四年戊申）二十五歲
44. 《潼關圖》（分別登載於《文學因緣》及《河南》雜誌）
45. 《萬梅圖》
46. 《天津橋聽鵑圖一》（與1908年9月住杭州韜光庵繪成的《天津橋聽鵑圖二》相比，畫面上的文士已改成了剃髮僧人）
47. 《嵩山雪月圖》（1908年6月發表於《河南》雜誌）
48. 《古寺蟬聲圖》（1908年9月住白雲庵，繪贈意周和尚）
49. 《深山松潤圖》（又名《贈得山山水橫幅》，與上圖繪於同時）

50. 《天津橋聽鵑圖二》（此圖在《天津橋聽鵑圖一》基礎上繪成，基本上可視為同一底本，最主要的區別是圖一上的慢吟文士改成了慢吟僧人）

51. 《南浦送別圖》

52. 《樓觀滄海日，門對浙江潮》（蘇曼殊住白雲庵為石井生繪，當為山水畫）

◎1909年（宣統元年己酉）二十六歲

53. 《贈張卓身山水立軸》（此畫見《曼殊餘集‧插圖類》）

54. 《華羅勝景圖》

55. 《文姬圖》（此圖與蘇曼殊前此所作《美人紅淚圖》同一底本，《美人紅淚圖》是根據小說《不如歸》上女主人翁片岡浪子的故事繪成，而《文姬圖》是在讀溫庭筠《達摩支曲時，因思及身世，感慨人生常恨而作》）

56. 《風絮美人圖》（寄贈黃晦聞）

57. 《金粉江山圖》（應百助眉史之囑而作，按此圖的兩首題畫詩，蘇曼殊無心描畫閒金粉，這實在是一幅違心之作）

58. 《一顧樓圖》（繪贈蔡哲夫夫人張傾城）

59. 《為劉三繪摺扇》（此畫原作於1908年蘇曼殊夏居東京期間，蘇曼殊繪成之後，並請章太炎題字，後因數次遷居，原畫丟失，直至1909年秋，蘇曼殊回上海，才繪成此圖相贈，因原作為蘇曼殊「不敢草草了事」之作，故退現見的這幅摺扇當是原作重繪）

◎1910年（宣統二年庚申）二十七歲

60. 《牧童御笛騎牛圖》（贈鄭元明）

61. 《為屠仲谷繪摺扇》

62. 《孔雀圖》（繪贈蘇金英，與上兩圖一樣都是繪於爪哇喏班中華會館）

◎1911年（宣統三年辛亥）二十八歲

63. 《莫愁湖圖》（此圖繪贈許紹南，據李一民《曼殊遺聞》：絹底，墨筆繪成，縱三尺，橫二尺。城樓一角，鈴鐸半殘，故國秋風，淚痕滿紙，用筆極清微淡遠之致）

◎1912年（民國元年）二十九歲

64. 《春郊歸馬圖》（贈邵元沖，此圖左下角鈐「印禪」白印一方，右下角鈐長印「翼如‧默君」一方，據《曼殊餘集‧插圖類》所收的這幅畫，當是據1908年繪成之《潼關圖》畫成的）

65. 《雲岩松瀑圖》（贈邵元沖，右下角鈐「印禪」白印一方，據《曼殊餘集‧插圖類》）

66. 《飲馬荒城圖》（1912年4月繪於上海，托穆弟送香港蕭公，囑代焚於百先墓前）

67. 《汾堤吊夢圖》（1912年5月為葉楚傖作）

68. 《黃葉樓圖》（1912年6月）

69. 《為陸靈素繪摺扇》（1912年6月）

70. 《枯柳寒鴉圖》（1912年6月，與上兩幅繪於同時，又名《曼殊寫於黃葉樓》）

71. 《為鄭佩宜繪紈扇》（1912年6月離上海赴日之前，同時於太平報社繪紈扇十餘柄分贈友人，此幅為其一）

72. 《為鄭繡亞繪紈扇》（同上）

73. 《為姚錫鈞繪紈扇》（同上，據姚錫鈞《憶蘇曼殊》：「扇作圓月形，給荒陂老樹，一漁艇，殘月疏鴨襯之，荒寒之意猶在心目。」可見與蘇曼殊扇面的風格一致）

74. 《為朱少憑繪紈扇》（同上）

75. 《蓬瀛氈史》（贈孫伯純。據1928年9月17日孫伯純致柳亞子信：「曼殊畫此圖，極費苦心。曾記民國前四五年，簡十五六歲時，隨曼殊遊東京淺草公園，園有觀音堂，村女子多年參拜。曼殊輒手一卷紙，在人叢中畫之，此卷成功，大約費時數歲之久，洵可寶也。」）

76. 《夢謁母墳圖》（蘇曼殊1912年4月30日與孫伯純等乘築前丸號東渡日本，5月27日返抵上海，畫跋上稱「壬子五月為季剛重繪」即是指這段時間。此畫成於1912年5月。）

◎1913年（民國二年癸丑）三十歲

77. 《贈易白沙山水立軸》（1913年1月蘇曼殊抵安徽安慶高等學堂任教，1月下旬離安慶之前為易白沙作小幅山水四五幅）

78. 《為鄭式如繪紈扇》（同時又有扇面贈鄭同蓀）

79. 《贈張傾城畫》（作於同期作客蘇州盛澤期間）

80. 《為玉鸞女弟繪扇》

81. 《葬花圖》（此圖繪贈鄧繩侯三自鄧以蟄，據李蔚《蘇曼殊評傳》，曼殊在安慶高等學校時，以蟄曾從鄉下來過安慶，兩人曾快樂地聚首數日，可見陳獨秀題字的這幅畫作於蘇曼殊任教的這年的上半年）

82. 《江湖滿地一漁翁圖》（據畫跋：「曼殊去夏於行座間誦杜老《秋興詩》，即以此句作，留作總持，以蟄識。」可推知，此畫作於1913年夏蘇曼殊任教安慶高等學校期間，而畫跋時鄧以蟄次年題寫的）

◎1914年（民國三年甲寅）三十一歲

83. 《高士煎茶圖》（見《曼殊餘集·插圖類》）

84. 《古壚漁隱圖》（同上）

85. 《雪蝶倩影圖》（馬以君先生在考察此畫的真偽時指出這幅畫應是偽作，很可能出自蔡哲夫之手，理由有三，其一，據蘇曼殊1912年4月《復蕭公》信，有不忍下筆的感歎，所以自此以後，他的繪畫作品不多。而實際上不是這樣，蘇曼殊所謂「昔人掛劍之意」不過表示他對朋友重然諾守信義，而所謂「此畫而後，不忍下筆矣」不過是說他此後作畫睹畫傷情，不是說他從此以後，打算封筆。其二，畫上署名從不見於蘇曼殊從前的畫作，且「雪蝶」名號是他1909年前用的，查其同期作品《高士煎茶圖》及《古壚漁隱圖》皆沒有鈐印及署名，很可能這畫題、署名及鈐印為其他人所為，但也不排除是親自署名、鈐印，因筆跡書法酷似蘇曼殊的手筆。其三，蘇曼殊以僧人、仕女入畫多而以和服女子入畫少，但我們考慮到蘇曼殊後期受當時「美術改良」、「美術革命」思潮的影響，他也早已開始以西畫技法入畫，那麼，這幅以墨和色，很強調色塊的表現功能的仕女圖也可能是他的嘗試之作。所以，綜合考慮，這幅風格上與蘇曼殊以前仕女畫迥然不同的作品應為他的嘗試之作。當然，這個結論尚待進一步論證。）

附錄三　蘇曼殊繪畫概貌

　　（一）《曼殊上人妙墨冊子》，共二十二幅。中山大學圖書館珍藏本封面上有黃賓虹題字「曼殊上人墨妙」下署「阮篔藏玩，濱虹」阮篔名張洛，又名傾城，蔡哲夫的夫人。「濱虹」是黃賓虹早年的題簽。香港大學馮平山圖書館藏本沒有這頁封面，但其餘部分完全相同，可定為同一畫冊無疑。這本畫冊收入曼殊自1903年至1909年期間所繪的二十二幅作品，其中不乏他的代表性的作品，如《吳門聞笛圖》、《萬梅圖》、《華羅勝景圖》等。其外，尚有趙藩（石禪老人）、章太炎、黃節、秦錫圭、沈尹默、鄧實、潘飛聲、王蘊章八人題畫記和題畫詩。

　　朱少璋先生根據八十年前（1919）蔡哲夫編刊的這本《曼殊上人墨妙》，復於1999年重訂重刊。重訂本名《蘇曼殊畫冊》，為國際南社學會藝術叢書第二種（第一種為《蔡哲夫手鈔南社湘集附錄》）。重訂本以電腦掃描，印製精美，並附有鄧爾雅記述蘇曼殊生平短文及題畫詩、佛來蔗（W・J・B・Fletcher）英文題畫詩及朱少璋漢譯、朱少璋文《評點曼殊與畫有關的詩作》、朱少璋《蘇曼殊畫冊跋語》及中英文的編後記。香火重生，沉玉復光，薄薄的一冊《曼殊上人墨妙》八十年後得以重新面世，這本身就是蘇曼殊繪畫具有流傳的價值的最好說明。

　　這二十二幅畫按先後排列順序，依次為：

　　1.《一顧樓圖》2.《華羅勝景圖》3.《洛陽白馬寺圖》4.《弩周金牛湖圖》5.《天津橋聽鵲圖》6.《松下鼓琴圖》7.《畫贈君墨》（縱筆作答西村澄圖）8.《過馬官圖》9.《登祝融峰圖》（又名《參拜衡山圖》）10.《畫寄鄧繩侯圖》11.《扶病起作遙寄鉢邏罕》12.《寫沈素嘉水龍吟詞意》（又名《臥處徘徊圖》）13.《登雞鳴寺觀台城後湖》14.《茅庵諧音圖》15.《萬梅圖》16.《江山無主圖》（《寫億翁詩意》）17.《江幹蕭寺圖》（轉增周伯年《江幹蕭寺圖》）18.《過湘水寫寄金鳳》19.《吳門聞笛圖》20.《白馬投荒圖》21.《丙午重過莫愁湖畫寄申叔》22.《須磨海岸送水野氏南歸》。

　　根據柳亞子在《關於曼殊的畫》一文中的記載，目前發現的這本畫冊與其記述的完全相符，內容有曼殊的畫二十二幅，曼殊的西裝照相一幅，是用珂羅版印的。其他除章太炎的一文外，尚有趙藩、黃節、秦錫圭、沈尹默、潘飛聲、王蘊章各人的題詩，都是石印的。畫集的稿子，大部分都是蔡哲夫的藏本，所以都有「阮篔秘玩」和「有奇堂珍藏」（「有奇堂」

為蔡哲夫書齋號的印章，「阮籛」為其夫人張洛的別號）。又據吳丑禪《畫梅乞米談月色》一文稱「哲夫下世後，寡母孤女度日維艱，友人薦之印鑄局供職以糊口，一日月色赴局辦公，家中忽然被竊，失去擔當上人山水三幀，蘇曼殊畫二十二幅，吳研人所刻「折芙二字印，尚有零星雜件，皆其夫遺物。」[1]可證知蔡哲夫在印出這二十二幅畫之後，原作一直珍藏在身邊。其實，在曼殊生前，他已有出版這冊畫冊的願望。這本畫冊是曼殊自己收藏在身邊，於1909年秋天在上海，請蔡哲夫夫婦為之題跋，並托他在上海出版，蔡哲夫1910年8月自上海復曼殊信：「足下《畫冊》周氏尚未印就，今以周子來書，附上青覽。」[2]可見蘇蔡二人早就謀求出版之事了。

這二十二幅作品是曼殊自己珍愛的，它以空靈的畫面，實敘其事的畫跋和題畫詩記錄了蘇曼殊以弱冠之齡自東瀛還歸祖國（1903-1909）這一「狂飆突進」的青年時期的行跡和心跡。

（二）《民報・天討》五畫（短時間內集中創作）

1905年11月25日，同盟會的機關報《民報》在東京創刊。1907年4月25日，《民報》發行臨時增刊《天討》。章太炎發表《討滿洲檄》「數擄之罪十四條」。契骨為誓曰：「自盟之後，當掃除韃虜，恢復中華，建立民國，平均地權。有渝此盟，四萬萬人共擊之！」與反清排滿的革命內容相配合，蘇曼殊在《天討》上發表畫作五幅，取材於歷史典故，這幾幅畫代表曼殊繪畫的另一種風格：雄渾，蒼涼，畫面寫實而畫人的筆意獨到，它們是：

1.《獵孤圖》2.《岳鄂王遊池翠微亭》3.《徐中山王泛舟莫愁湖》4.《陳元孝題崖山石壁圖》5.《太平天國翼王夜嘯圖》。

（三）《天義報》九畫

1907年6月10日，張繼、劉師培、何震在東京創辦了一個半月刊——《天義》，以破壞固有之社會，實行人類之平等為宗旨，提倡女界、種族、政治、經濟諸革命。劉師培雖後來變節效忠滿清，但當時他尚站革命者一邊。蘇曼殊除在《天義報》上發表九畫外，還發表兩篇文章評論兩幅英國繪畫作品，即祖犁所繪《露伊斯美索爾像》和海哥美爾所繪的《罷工者》，露伊斯美索爾（Louise Michel）是十九世紀法國無政府主義者和革命家，曼殊在畫贊上稱「嗟，嗟！極目塵球，四生慘苦，誰能復起作大船

[1] 吳丑禪：《畫梅乞米談月色》，《國際南社學會叢刊》第2期（1997年8月），第90頁。

[2] 見馬以君：《蘇曼殊年譜》，《佛山大學佛山師專學報》第3期（1988年10月），第74頁。

視如美氏者？友人詩云：「眾生一日不成佛，我夢中宵有淚痕。」在《海哥美爾氏名畫贊》中，蘇曼殊感慨海哥美爾（19世紀英國著名風景畫家）目睹勞動者「室人憔悴，幼子啼饑之狀」，「悲潛貧人而作是圖，令閱者感憤不已，豈獨畫翁之畫雲爾哉？」表明了他悲天憫人的慈悲情懷，和基於大乘佛法「自度度他」的拯救理念上的革命意志，但是悲天憫人應是他兩篇畫贊的基調。九幅畫分別為：

1.《女媧像》（《天義報》第一期，署名何震，實為蘇曼殊作）

2.《孤山圖》（西湖孤山，景色如畫，而家園多難，萬方沉淪。此圖發表《天義報》第二期。有章太炎題明末烈士楊維斗詩一首和跋語「孤山非自，鄧尉非他；遍此世界，達摩羯邏」）

3.《秋思圖》（《天義報》第三期，原名《鄧太妙秋思圖》，鄧太妙，明代人，字玉華，故鄉長安。嫁三水翔青後，「夫妻倡酬，筆墨飛舞，爭先鬥捷」，翔青病故，「鄧為文以祭，敘致詳悉，關中文士爭傳寫之，」畫面表現她秋思江上，徘徊屬盼的情景。）

4.《江幹蕭寺圖》（發表《天義報》第四期，後載入《文學因緣》及《曼殊上人妙墨冊子》）

5.《清秋弘月圖——寫王船山詩意》（《天義報》第五期）

6.《登雞鳴寺觀後城後湖》（發《天義報》十六、十七、十八、十九四期合刊，後輯入《曼殊上人妙墨冊子》）

7.《畫寄鄧繩侯圖》（發《天義報》十六、十七、十八、十九四期合刊，後輯入《曼殊上人妙墨冊子》）

8.《扶病起作遙寄缽邏罕》（發《天義報》十六、十七、十八、十九四期合刊，後輯入《曼殊上人妙墨冊子》）

9.《寫沈素嘉〈水龍吟〉詞意》（發《發《天義報》十六、十七、十八、十九四期合刊，後輯入《曼殊上人妙墨冊子》。素嘉名樹榮，江蘇吳江人，是明末烈士沈君晦先生的侄孫女。畫面清秀，石山蒼翠，竹簧儀風，小橋湖面，整齊潔淨，惟畫中古裝女子，弱不勝風，愁緒百端，寂立船首，憂傷無邪，畫面曲曲地傳出詞人物在人非故國沉淪的悲情愁緒，也曲曲地傳出畫人「綠慘江愁，一字一淚」的傷心人懷抱）

（四）《文學因緣》九畫（據柳亞子《關於曼殊的畫》）

《文學因緣》編成於1907年曼殊在《民報》期間，首卷在1908年1月由日本東京博物館印刷，齊民社發行，後並由上海群益書局重印。共兩卷，移譯中國古代自《詩經》以下歷代著名詩人的詩作多篇。曼殊自己翻譯的《題沙恭達羅》詩及評論詩一首被收錄，曼殊翻譯的《阿輸迦王表彰佛誕生處碑》，曼殊校錄的《南天竹婆羅門僧碑》也一併輯入。姚鵷雛

說：「《文學因緣》一書，移譯詩歌，售世最早，一是震驚之。」可惜第二卷當時沒有發行，書稿後來不知下落。[3]

1.《松下鼓琴圖》（後輯入《曼殊上人妙墨冊子》）

2.《江幹蕭寺圖》（同上）

3.《須磨海岸送水野氏南歸》（同上）

4.《吳門聞笛圖》（同上）

5.《潼關圖》（1907年底，曼殊東渡日本後不久，即轉至長崎探望母親河合仙。翌年初，應生母河合弱子之屬，繪下此圖）

6.《登祝融峰圖》又名《參拜衡山圖》（後輯入《曼殊上人妙墨冊子》）

7.《白馬投荒圖》（同上）

8.《挐舟金牛湖圖》（畫跋為「乙巳泛舟西湖，寄懷仲子。」而《曼殊上人妙墨冊子》上的畫跋為「乙巳，挐舟金牛湖寄懷仲子。」兩畫應是同一畫作，或同一底本）

9.《夕陽掃葉圖》（1907年秋，蘇曼殊住上海國學保存會藏書樓，應黃節之屬而繪。鄧實書跋語）

（五）《曼殊畫譜》上畫作

此《畫譜》為曼殊的學生何震（劉師培夫人）為輯，時在1907年7月。蘇曼殊《畫譜自序》上說「衲三至扶桑，一省慈母。山河秀麗，寂相盈眸，爾時何震搜衲畫，將付梨棗，顧衲經缽飄零，塵老行腳，所繪十不一存，但此慘山剩水若干幀，屬衲序之。」除自序外，尚有河合仙的《曼殊畫譜序》及何震的《曼殊畫譜後序》。這本畫譜最終沒有出版，畫稿也不知散落何處，僅留下上述幾篇序跋傳世，但這幾篇文字是我們今天研究蘇曼殊繪畫及其繪畫思想的重要材料。

（六）《河南》雜誌上的的四幅畫

1907年12月，同盟會河南分會於東京創作機關刊物《河南》雜誌，僅出了十期，就因其反清言論過於激烈，被駐日清公使「懇請」日政府扼殺了。同盟會元老馮自由曾這樣評價《河南》雜誌：「此報鼓吹民族民權二主義，鴻文偉論足與民報相伯仲。」「留學界以自省名義發行雜誌而大放異彩者，是報實為首曲一指。出版未久，即已風行海內外，每期銷流數千份。」魯迅先生亦在該雜誌發表許多評論文章。該雜誌不斷將反專制強暴，殺身成仁的中國歷史繪畫付諸鉛槧，把能激發愛國主義感情的中原景色寫進畫及畫跋中。蘇曼殊在《河南》上發表的四幅

[3]　參見李蔚：《蘇曼殊評傳》，第145頁。

畫是：1.《洛陽白馬寺圖》（後輯入《曼殊上人妙墨冊子》發表於《河南》第三期）2.《潼關圖》（發表於《河南》第三期）3.《天津橋聽鵑圖一》（發表於《河南》第四期，1908年春作，1908年9月曼殊在西湖韜光庵，夜聞鵑聲，憶及義士劉三，於是，在此圖的基礎上，又繪成《天津橋聽鵑圖二》，1909年秋在上海，請蔡哲夫代書跋語，《天津橋聽鵑圖二》後輯入《曼殊上人妙墨冊子》）4.《嵩山雪月圖》（發表於《河南》第五期）

（七）1928年柳亞子編輯《蘇曼殊全集》（北新本）上共發表曼殊畫十五幅

1.《寫沈素嘉〈水龍吟〉詞意圖》（即載《天義報》第九幅，《曼殊上人妙墨冊子》第十二幅）

2.《終古高雲圖》（上跋：終古高雲簇此城，西風吹散馬蹄聲，河流大野猶嫌束，山入潼關不解平。百先屬，曼殊）

3.《白馬投荒圖二》（載《文學因緣》第七幅，《妙墨冊子》第二十幅）

4.《陳元孝題奇石壁圖》（載《天討》第四幅）

5.《白門秋柳圖》（1905年曼殊和劉三載南京陸軍小學同事時繪，後劉三贈陸士諤）

6.《登峰造極圖》（1907年在國學保存會藏書樓為鄧秋枚的異母弟鄧秋馬繪。這是曼殊繪畫中一幅極為重要的作品，在筆墨和構圖上均有「登峰造極」之勢，鄧秋馬《題曼殊上人山水立軸》一文中稱他「所作多有寄意，非至友不能得片紙，大幅立軸，尤不多見。此幀乃在國學保存會時，與余秉燭夜話所作，用筆別致，章法奇趣，誠可貴也」）

7.《汾堤吊夢圖》（1912年《太平洋報》期間為葉楚愴作）

8.《為劉三繪執扇》（1905年任教南京陸軍小學時為劉三繪。上有劉師培題詩及曼殊錄譚嗣同《終古高雲》一詩）

9.《為劉三繪摺扇》（1909年秋回上海，繪贈劉三。畫跋：劉三證意，曼殊）

10.《文姬圖》（1909年四月繪贈劉三。跋：「紅淚文姬落水春，白頭蘇武天山雪」靜婉為曼殊題畫寄劉三）

11.《黃葉樓圖》（1912年6月初，曼殊偕粵東馬小進經過華涇，在劉三家畫成，黃葉樓為劉三的書齋名。此圖以胭脂畫成）

12.《為陸靈素繪摺扇》（與《黃葉樓圖》同時畫成，此幅也以胭脂畫成，跋：靈素大家屬，曼殊）

13.《為劉三繪橫幅》（曼殊以胭脂畫成《黃葉樓圖》及《為陸靈素

繪摺扇》後，「又蘸墨汁作橫幅一，筆端胭脂未淨，枯柳慘鴉，皆作紫醬色」，所以此畫又名《枯柳寒鴉圖》、《曼殊寫於黃葉樓》）

14.《江湖滿地一魚翁圖》（此畫為曼殊1913年夏天繪贈程演生。畫跋是鄧以蟄1914年補題的，跋：曼殊去夏於行座間誦杜老《秋興》詩，即以此句作，留別總持，以蟄識。畫面上並鈐曼殊為演生所刻之印章：二古軒主人）

15.《葬花圖》（題跋：羅襪玉階前，東風楊柳煙，攜鋤何所事，雙燕語便便。曼殊上人所作圖，贈以蟄君，屬題一絕，陳仲。此圖與《江湖滿地一魚翁圖》繪於同一時期的1913年夏）

（八）《曼殊遺跡》上的畫及畫稿

《曼殊遺跡》為曼殊友蕭紉秋收藏，1929年5月25日付印，1929年6月15日出版，柳亞子編，發行者為北新書局，發行處為上海四馬路中市何北平楊梅竹斜街。扉頁為孫中山題簽，「曼殊遺墨」。這本曼殊遺墨中有蘇曼殊畫及畫稿共二十五幅。其中人物畫四幅，動物兩幅，其餘為山水畫木、亭台及繪畫底本。

1.《曼殊大師著色佛像》（人物，暫定非蘇曼殊的作品）

2.《打馬過河》（人物）

3.《古裝人物》（人物）

4.《水牛‧一》（動物）

5.《水牛‧二》（動物）

6.《高齋遠望圖》（山水）

7.《葦叢蕩舟圖》（山水）

8.《夕陽掃葉圖》（山水）

9.《過湘水寫寄金鳳底本》（山水）

10.《僧人題壁圖》（山水）

11.《山水準遠圖》（山水）

12.《大山高遠圖》（山水）

13.《樹幹》（草木）

14.《枯樹平流圖》（草木）

15.《夏柳圖》（草木）

16.《枯柳衰汀》（草木）

17.《雙木》（草木）

18.《老松》（草木）

19.《月圓樹木》（草木）

20.《虯松圓月》（草木）

21.《葉爾羌都城》（亭台）

22.《柳條》（草木）

23.《芭蕉》（草木）

24.《畫樹、底本》（草木）

25.《獵人放鷹圖》（人物）

這本《曼殊遺墨》後有蕭紉秋的跋語：曼殊與余交極親，行跡數疏，其與紉秋則相與於晨夕者，曼殊為人若嬰兒，紉秋則尤其慈母……曼殊能詩善屬文，通英梵文字，即繪事妙天下，牛鼠雞鶩之枝，天機盎然。其山水乃超軼絕塵，蕭寥有世外致，生平不肖為人役，雖稿餓不以片縑求鬻，世猶以其矜視之。蕭紉秋又有評曰：「蓋世之傷人心也，獨其話不類。觀其氣出離塵埃之表。翛然脫而不滯，鬱靈氣，蕩清氛，而未始有其端涯，此亦天地之至逸也。」[4]

（九）《曼殊餘集》上曼殊的繪畫

《曼殊餘集》為柳亞子於抗戰期間，在上海孤島「活埋庵」中用半年多時間（1939年10月至1940年3月）以極大的熱忱，堅貞的信念完成的。[5]

當時，有人譏議他弄《曼殊餘集》無補於抗戰，但他指出「弄文學的人，一定要他直接對民族國家有貢獻，當然是不容易的。」並舉陶淵明、杜少陵和李太白例子。由此可見，柳氏對文藝及文藝的功用是有他獨到的理解的，他對這項工作的意義也是深信不疑的。「弄《曼殊餘集》雖然無補於抗戰，但也不見得有害於抗戰。據我耳目所見聞，鼎鼎大名的人們，除掉公開做漢奸賣國賊的勾當不算外，也有假扮著抗戰的面具，製造磨擦，破壞團結，唯恐天下不亂的英雄好漢們；那麼，讓我復壁餘生，潔身自好，借曼殊的酒杯來澆自己的塊壘，孤杯耿耿，至死靡它，這苦衷怕也是天下後世所能共諒的吧。興言及其，不禁吾涕之泫然矣！」[6]

《曼殊餘集》共十二冊，分1.《年譜類》2.《傳略類》3.《書目類》4.《史料類》5.《研評類》6.《雜碎類》7.《專著類》8.《通訊類》9.《題序類》10.《詩話類、詩歌類》11.《曼殊餘集正文》12.《插圖類》在第十二冊插圖類裡有曼殊的畫二十幾幅。

1.《女子髮髻百圖之一》

2.《女子髮髻百圖之二》

3.《女子髮髻百圖之三》

4.《女子髮髻百圖之四》

[4] 參見李蔚：《蘇曼殊評傳》，第158頁。

[5] 參見柳無忌：《柳亞子與蘇曼殊》，載《蘇曼殊研究》，第496-500頁。

[6] 參見柳無忌：「柳亞子與蘇曼殊」，載《蘇曼殊研究》，第476頁。

5.《女子髮髻百圖之五》

6.《女子髮髻百圖之六》

7.《曼殊髮髻百圖之另一部分》

8.《遠山孤塔圖》（1904年長沙實業學堂期間作品）

張繼題跋：清末甲辰，余與曼殊同窗長沙實業學堂。曼殊日閉居小樓，少與人接見，喃喃石達開「揚鞭慷慨蒞中原」之句。並時作畫而焚之。

此幅乃昭文兄破門奪出，情緒深悽。曼殊作時，不知流幾多眼淚。

李昭文題記：此幅是曼殊在湘時所作，欲火之付冥中某女友者。予戲奪而取之，曼請為予另繪，因挾以為質。未幾別去，不復相見，此畫遂留余手。展玩一過，其瀟灑風流之慨，猶恍然在目也。悲夫！民國二十一年一月，昭文志於首都。

9.《南浦送別圖》（曼殊跋：「南浦送楨壯詩人之南昌，貞壯投余一律，畫此奉答。」畫面江幹上，花雪南遙望船帆，戴冠文士（諸貞壯）和祝髮僧人（曼殊）依依話別）

10.《雲岩松瀑圖》

11.《春郊歸馬圖》——邵元沖、張默君夫婦藏

12.《美人紅淚圖》——《文姬圖》的前本

13.《風柳飄蕭圖》（《美人紅淚圖》與《風柳飄蕭圖》兩圖為陳讓旆所藏，據柳亞子《題陳讓旆所藏曼殊遺畫》一文，「畫成於丁未、戊申間（1907-1908）時曼殊居東京，閱德富蘆花所撰說部《不如歸》而有作者也。《不如歸》小說中女主人片岡浪子，因肺疾失歡於姑，而夫又遠征，遂憂傷憔悴而死。畫中一女子掩面而泣，意即浪子。別幅風柳飄蕭，則描寫傷心境界耳。1909年曼殊有《文姬圖》寄劉三，與此幅大同小異。浪子歟，是一是二，不須分別」。）[7]

14.《古寺蟬聲圖》（題跋：《古寺蟬聲圖》為意周大師作，元瑛）

15.《贈得山和尚山水橫幅》（此幅為白雲庵得山藏）

16.《贈卓山水立軸》（此幅為張卓身藏。畫跋：卓生雅鑒，曼殊繪）

17.《蕉下烹茗·人物一》（又名《高士煎茶圖》）

18.《柳下垂釣·人物二》（又名《古壚漁隱圖》。以上兩幅為徐忍如藏，皆無題款）

19.《曼殊畫蘭》（畫跋：「鐘得至清氣，精神欲照人，抱香懷古意，戀國憶前身。空色微開曉，情光淡弄香。淒涼如怨望，今日有遺民。鄭所南《墨蘭詩》。」）

[7]　見柳亞子：《題陳讓旆藏曼殊遺畫》，載《蘇曼殊研究》，第441頁。

20.《曼殊畫梅》（畫跋：「歡老單於月一痕，江南知是幾黃昏。水仙冷落瓊花死，只有南坡尚返魂。」「空結癡陰慘物華，莫將憔悴聽胡茄。明年無限風光在，奪得春回是此葩。」錄謝翱、鄭思肖二絕，太炎。以上《畫蘭》、《畫梅》兩幅都是伍仲文所藏，兩幅上的跋語均是章太炎手筆，推此兩幅作品為1907年至1908年作）

21.《曼殊畫垂柳》

22.《曼殊畫皴石》（與上幅《曼殊畫垂柳》同見於《曼殊遺跡》）

23.《曼殊畫風景》（費公直藏）

24.《曼殊繪摺扇一》（畫跋：「仲谷兄屬，南畫。」為屠仲谷所藏）

25.《曼殊繪摺扇二》（畫跋：「吹萬長者命畫，曼殊」。為高吹萬所藏）

26.《曼殊畫紈扇一》（為鄭同蓀父親鄭式如繪。畫跋：「幾樹垂楊幾暮鴉，堤連略杓好通槎。中間著個茅亭宇，不旁山隈旁水涯。甲寅春仲，薄遊舜湖，承式如襟長兄出示曼殊上人畫扇囑題，以結文字因緣。重違雅命，勉成一絕，恐難免佛頭著糞之譏，尚祈方家斧政。步聲並識。」此圖繪於1913年春蘇曼殊留蘇州盛澤期間）

27.《為佩宜繪紈扇》（畫跋：佩宜大家，曼殊）

28.《為繡亞繪紈扇》（畫跋：明月清霜鴻雁天，遠汀疏村意淒然。不須苦憶瀟湘景，且向江南繫客船。曼殊為繡亞靜女繪，東渡前一日持示囑題，薊春黃侃季剛）

（十）其他失散已很難覓得的曼殊的畫

1.《百髻圖》（即《蓬瀛鬢史》的正本）

2.《撲滿圖》（贈包天笑，吳中公學社時代繪，曼殊早年作品，又名《兒童撲滿圖》）

3.《靈山振衲圖》（據河合氏《曼殊畫譜序》）

4.《金粉江山圖》（據曼殊詩題：《調箏人將行，屬繪〈金粉江山圖〉》）

5.《寒山圖》（據《燕子龕隨筆·二》）

6.《劍門圖》（據《燕子龕隨筆·十六》後被香客竊去）

7.《絕域從軍圖》（南京陸軍小學時期，繪送趙百先）

8.《飲馬荒城圖》（據曼殊「答蕭公書」。趙百先歿後追作，已托蕭公焚化於百先墓前）

9.《鳳絮美人圖》（據《燕子龕隨筆·五一》為黃節繪）

10.《蒹葭第二圖》（為黃節繪。蘇曼殊1912年4月致黃晦聞、蔡哲夫

信：「《蒹葭第二圖》當於白雲深處為吾居士下筆爾」）[8]

11.《莫愁湖圖》（為許紹南作，南洋教書時作品）

12.《牧童街笛騎牛圖》（為喏班中華學校校董鄭元明作，南洋教書時作品）

13.《孔雀圖》（為喏班中華學校女生蘇金英作，南洋教書時作品）

14.《青峰江上圖》（楊滄白藏）

15.《蕭寺圖》（曼殊原擬為孫伯尊作，可能未完成）

16.《贈湯國頓》（據曼殊詩題《以詩並畫留別湯國頓》）

17.《長沙實業學堂授課畫稿》（據黃夢邊《書蘇曼殊大師》，共有四五十幅）

18.《贈易白沙山水立軸四五幅》

19.《贈陳果夫畫》（長沙實業學堂期間作品）

20.《贈伍仲文扇畫》

21.《贈姚鵷雛紈扇》（1912年離開太平洋報社時作）

22.《贈林一廠紈扇》（1912年離開太平洋報社時作）

23.《贈鄭同蓀小品二幅》（與鄭同事安慶高等學校時作）

24.《廣州六榕寺的畫》（據馮印雪《燕子龕詩序》）

（十一）兩幅頗起爭議的畫作

1.《雪蝶倩影圖》（如非贗品，當是1914年（甲寅）3、4月間，曼殊在日本漏遊東京、橫濱、羽田、妙見島、千葉海等地時的作品）

2.《鼎湖飛水潭題壁圖》（載《廣東歷代名家繪畫》，香港博物美術館編），曾於1973年11月展出於大會堂，編號為91，收藏者為霍寶材先生。[9]畫右上角題詞：「雪師繪事世難逢，禪味齊參六法同，多少南園舊遊侶，朝朝相現圖畫中。曼殊上人為寒瓊夫子畫飛水潭題壁圖，氣韻沉鬱，世所罕遘，爰題其端。檀度庵尼古溶。」右下角復有題記：「甲寅夏至，與南社諸子，楚傖、亞子、哲夫同遊鼎湖，登飛水潭題壁，歸坐是圖，以贈哲夫社兄，元瑛記。」這幅畫是偽作，首先從兩段題記上可以看出許多與歷史事實不符的地方，如甲寅夏至南社諸子同遊飛水潭一事子虛烏有，斯時蘇曼殊居東京，而柳亞子此時在上海剛恢復南社社籍，並忙於《南社叢刻》的大量編務，他一生首次赴粵是在1926年4月底，以中央監察委員身分出席國民黨二屆二中全會。[10]1914年春夏正是二次革命失敗，黨人紛紛避居海外，豈有閒情逸致同遊飛水潭？其次從筆墨上看，此畫運

8　見《蘇曼殊文集》，第536頁。

9　參見石城：《蘇曼殊遺畫質疑》，《大成》第46期（1972年5月），第43頁。

10　參見張明觀：《柳亞子傳》，第302頁。

筆生拙，如表現瀑布流勢波紋所用之大披麻皴過於齊整劃一，而蘇曼殊山水畫中的瀑布通常都是直接留白或在瀑布中間略施皴染而造成水雲繚繞的效果，又石棱陂面的線條和皴擦都相當生硬，構圖擁擠而板滯，畫上僧人題壁雖是蘇曼殊繪畫常常表現的場景，但從人物衣褶線條勾勒的太過簡化和生硬等方面來看，都與蘇曼殊圓熟的筆墨技巧及準確的具象能力相差太遠，這是一幅相當拙劣的偽作，估計也不會是出自蔡哲夫之手。

參考書目

一、中日文文獻

（一）中日文書目（按姓氏拼音為序）

1. 蔡哲夫編：《曼妙上人妙墨冊子》（出版資料缺，1918）。
2. 陳傳席：《中國繪畫理論史》（台北：東大圖書，1997）。
3. 程至的：《繪畫、美學、禪宗》（北京：中國文聯，1999）。
4. 丁福保：《佛學大辭典》（北京：文物，1984）。
5. 町田甲一著，莫邦富譯：《日本美術史》（上海人民，1988）。
6. 范瑞華：《禪學與禪意畫》（北京：國際文化出版公司，1996）。
7. 韓進廉：《禪詩一萬首》（石家莊：河北科學技術，1994）。
8. 何懷碩主編：《近代中國美術論集。1-6集》（台北：藝術家出版社，1991）。
9. 洪丕謨：《禪詩百說》（北京：中國友誼出版公司，1993）。
10. 洪瑞：《中國佛門書畫大師傳》（深圳：海天，1993）。
11. 胡文楷：《歷代婦女著作考》（上海：商務，1957）。
12. 胡才甫：《滄浪詩箋注》（上海：中華書局，1937）。
13. 黃賓虹、鄧實編：《美術叢書》（南京：江蘇古籍，1986）。季士家等主編：《金陵勝跡大全》（南京：南京出版社，1993）。
14. 姜澄清：《中國繪畫精神體系》（瀋陽：遼寧教育，1992）。
15. 李淼：《禪詩三百首》（台北：祺齡出版社，1994）
16. 李蔚：《蘇曼殊評傳》（北京：社會科學文獻，1990）。
17. 李向平：《救世與救心》（上海：人民出版社，1993）。
18. 李澤厚：《華夏美學》（台北：時報文學出版事業，1989）。
19. 梁啟超：《清代學術概論》（上海：上海書店，1989）。
20. 劉逸生：《溫庭筠詞選》（香港：三聯，1986）。
21. 劉夢溪主編：《中國現代學術經典》（石家莊：河北教育，1996）
22. 柳無忌編：《蘇曼殊研究》（上海：人民出版社，1987）。
23. 柳無忌：《從劍室到燕子龕——紀念南社兩大詩人蘇曼殊與柳無忌》

（台北：時報文化出版企業有限公司，1986）。

24. 蕭紉秋藏，柳亞子編：《曼殊遺跡》（上海：北新書局，1929）。

25. 柳亞子編：《曼殊餘集》（未刊本）。

26. 柳亞子編：《蘇曼殊全集・1-5冊》（上海：北新，1928）。

27. 劉斯奮：《蘇曼殊箋注》（廣州：廣東人民出版社，1981）。

28. 羅芳洲編：《蘇曼殊遺著》（上海：亞細亞書局，1932）。

29. 馬以君編注：《蘇曼殊文集》（廣州：花城，1991）。

30. 馬以君主編：《南社研究。1-7冊》（廣州：中山大學出版社，1993-1999）。

31. 毛策：《蘇曼殊傳論》（北京：中國人民大學出版社，1995）。

32. 慕容羽軍：《詩僧蘇曼殊評傳》（香港：當代文藝，1996）。

33. NaKaZoNo EisuKe：《櫻の橋：詩僧蘇曼殊與辛亥革命》（東京：第三文明社，1977）。

34. 裴效維：《蘇曼殊小說詩歌集》（北京：中國社會科學，1982）。

35. 錢學烈：《寒山拾得詩校評》）（天津：天津古籍：1988）。

36. 錢鍾書：《談藝錄》（北京：中華書局，1984）。

37. 覃召文：《禪月詩魂——中國詩僧縱橫談》（北京：三聯，1994）。

38. 裘柱常：《黃賓虹傳記年譜合編》（北京：人民美術，1989）。

39. 邵迎武：《蘇曼殊新論》（天津：百花文藝：1990）。

40. 沈鵬、陳履生編：《美術論集・中國畫討論專輯（北京：人民美術，1986）》。

41. 釋法海：《白馬寺與中國佛教》（成都：四川辭書，1996）。

42. 舒士俊：《水墨的詩情——從傳統文人畫到現代水墨畫》（上海：復旦大學出版社，1988）。

43. 唐寶林：《陳獨秀年譜》（上海：人民出版社，1988）。

44. 唐・張彥遠：《歷代名畫記》（北京：人民美術，1963）。

45. 天竹：《東方禪畫》（北京：中國文學出版社，1997）。

46. 王鏞主編：《中外美術交流史》（長沙：湖南教育，1998）。

47. 王敏華：《中國詩禪研究》（桂林：廣西師大出版社，1997）。

48. 文公直：《曼殊大師全集》（上海：教育書局，1947）。

49. 伍蠡甫：《中國畫論研究》（北京：北京大學出版社，1985）。

50. 徐復觀：《中國藝術精神》（台北：學生書局，1966）。

51. 楊帆：《見性成佛——禪宗的生活境界》（台北：漢陽出版股份有限公司，1997）。

52. 楊新：《中國繪畫三千年》（北京：外文出版社，1998）。

53. 楊玉峰主編：《國際南社學會叢刊・1–6冊》（香港：國際南社學會，1990-1997）。

54. 余秋雨主編：《創造與永恆——中西美術史話》（上海：百家出版社，1997）。

55. 查良錚譯：《拜倫詩選》（台北：桂冠，1993）。

56. 張曼濤主編：《東南亞佛教研究》（台北：大乘文化出版社，1978）。

57. 張明觀：《柳亞子傳》（北京：社會科學文獻，1997）。

58. 張錫坤：《佛教與東方藝術》（長春：吉林教育，1989）。

59. 鄭昶：《中國繪畫全史》（上海：中華書局，1937）。

60. 鄭春霆：《嶺南近代畫人傳略》（香港：文雅社，1987）。

61. 周積寅編著：《中國畫論輯要》（南京：江蘇美術，1985）。

62. 朱安群、徐奔著：《八大山人詩與畫》（武漢：華中理工大學出版社，1993）。

63. 朱少璋：《蘇曼殊散論》（香港：下風堂文化事業，1994）。

64. 朱少璋：《燕子山僧傳》（香港：獲益出版事業有限公司，1997）。

65. 朱少璋重訂：《蘇曼殊畫冊》（香港：國際南社學會，2000）。

66. 朱少璋編注：《鴻雁集——蘇曼殊誕生百十周年紀念》（出版資料缺，1994）。

67. 宗白華：《美學散步》（上海：上海人民出版社，1997）。

（二）中文論文及單篇作品目（按姓氏拼音為序）

1. 安民：《禪宗與書法藝術》，《西北第二民族學院學報》1997年第3期，頁89–91。

2. 常任俠：《佛教與中國繪畫》，載張曼濤主編：《佛教與中國文化》（台北：大乘，1978），頁218–225。

3. 陳傳席：《若識本心，即識此思》，見天竹著《東方禪畫》，頁120–121。

4. 陳獨秀：《美術革命——答呂澂》，見沈鵬、陳履生編：《美術論集・第4輯》，頁10–11。

5. 陳師曾：《文人畫之價值》，載劉夢溪主編：《中國現代學術經典》，頁813–818。

6. 陳萬雄：《親睹蘇曼殊的兩幅真跡畫》，《明報月刊》第225期（1987年3月），頁71–73。

7. 達・芬奇：《畫論》，載伍蠡甫、胡經之編：《西方文藝理論名著》（北京：北京大學，1996），頁163–167。

8. 保羅：《畫論》，同上書，頁265–289。

9. 高劍父：《我的現代國畫觀》，載何懷碩主編：《近代中國美術論集·第5集》，頁69–93。

10. 高伯雨：《蔡哲夫名士風流》，《大人》第36期（1973年6月），頁75–82。

11. 董義方：《試論國畫的特點》，載沈鵬、陳履生主編：《美術論輯·第4輯》，頁135–148。

12. 葛兆光：《禪宗與中國士大夫的藝術思維》，載張錫坤主編：《佛教與東方藝術》，頁705–746。

13. 韓進廉：《禪詩一萬首·前言》，載韓進廉主編：《禪詩一萬首》，頁1–32。

14. 何健民：《清末蘇曼殊振興佛教思想淺論》，《華中師範大學學報》1994年第5期，頁65–70。

15. 黃賓虹：《近數十年畫者評》，載何懷碩主編：《近代中國美術論集·第2集》，頁155–161。

16. 黃河濤：《中國水墨山水畫的禪宗意蘊》，《中國文化研究》第3期（1994年春之卷），頁38–43。

17. 蔣述卓：《禪宗與藝術獨創論》，《上海社會科學院學術季刊》1993年第1期，頁183–191。

18. 蔣述卓：《禪與自然》，《東方文化》1996年第4期，頁58–61。

19. 江柳：《禪宗文化與書法藝術》，《江漢大學學報》1994年第4期，頁87–95。

20. 康有為：《萬木草堂論畫》，載沈鵬、陳履生主編：《美術論集第4輯》，頁1–3。

21. 劉慶華：《論中國詩畫藝術中的禪趣》，《現代哲學》1993年第3期，頁77–82。

22. 劉毅：《鈴木大拙與新禪學》，《世界歷史》1994年第6期，頁49–56。

23. 呂澄：《美術革命》，載沈鵬、陳履生主編：《美術論集·第4輯》，頁8–9。

24. 馬興國：《俳句與禪文化》，《日本研究》1996年第1期，頁66–73。

25. 毛策：《變形的人格再塑》，《國際南社會學叢刊》第1期（1990年6月），頁3–15。

26. 啟功：《山水畫南北宗說考》，載何懷碩主編：《近代中國美術論集·第3集》，頁117–129。

27. 錢鍾書：《中國詩與中國畫》，載何懷碩主編：《近代中國美術論

集‧第2集》，頁35–49。

28. [日]秋月龍珉：《「無」的東方性格》，載張錫坤主編：《佛教與東方藝術》，頁171–185。

29. [日]鈴木大拙：《禪與日本人的自然愛》，同上書，頁868–889。

30. 邵顯俠：《禪宗的「本心」論與王陽明的「良知」說》，《社會科學戰線》1999年第6期，頁85–89。

31. 石城：《蘇曼殊遺畫質疑》，《大成》第46期（1972年5月），頁43–44。

32. 史有光：《禪意畫創作中的藝術哲學》，《山西大學學報》1994年第1期，頁7–8。

33. 宋益喬：《咀嚼人生的沉重與迷惘——論佛教對王國維、蘇曼殊、李叔同思想和創作的影響》，《徐州師範學院學報》1992年第4期，頁68–71。

34. 藤固：《關於院體畫和文人畫之史的考察》，載何懷碩主編：《近代中國美術論集‧第2集》，頁13–31。

35. 王安忠：《禪與直覺思維》，《寧夏大學學報》1997年第2期，頁48–52。

36. 吳丑禪：《畫梅乞米談月色》，《國際南社會學叢刊》第6期（1997年8月），頁90–91。

37. 向達：《明清之際中國美術所受西洋之影響》，載何懷碩主編：《近代中國美術論集‧第4集》，頁53–81。

38. 刑光祖：《禪對中外詩畫的影響》，載張曼濤主編：《禪學論文集》（台北：大乘，1976），頁319–337。

39. 徐悲鴻：《中國畫改良論》，載何懷碩主編：《近代中國美術論集‧第5集》，頁53–57。

40. 薛慧山：《蘇曼殊畫如其人》，《大人》第26期（1960年6月），頁47–54。

41. 薛永年：《文人畫傳統論綱》，載何懷碩主編：《近代中國美術論集‧第5集》，頁282–288。

42. 姚漁湘：《蘇曼殊的繪畫》，《大陸雜誌》第16卷第2期（1960年1月），頁49–52。

43. 嬰行：《中國美術載現代藝術史上的勝利》，載何懷碩主編：《近代中國美術論集‧第4集》，頁81–103。

44. 袁凱聲：《蘇曼殊與郁達夫：文化衝突中的雙重選擇與感傷主義》，《南社研究》第4輯（1993年12月），頁22–39。

45. 張海元：《蘇曼殊學佛論釋》，《學術研究》1993年第5期，頁54–60。

46. 張灝：《中國近代思想史的轉型時代》，《二十一世紀》第52期（1999年4月），頁29–39。

47. 張晶：《禪與唐代山水詩派》，《社會科學戰線》1996年第6期，頁226–232。

48. 張如法：《〈河南〉雜誌上蘇曼殊的畫及畫跋》，《中州古今》1984年第3期，頁26–39。

49. 章太炎：《建立宗教論》，見劉夢溪主編：《中國現代學術經典》，頁580–591。

50. 周毅然：《禪宗審美觀與中國審美思想的嬗變》，《東方叢刊》

51. 1998年第1期，頁161–181。

52. 朱錦江：《論中國詩書畫的交融》，載何懷碩主編：《近代中國美術論集·第5集》，頁3–13。

53. 宗白華：《中西畫法所表現之空間意識》，載何懷碩主編：《近代中國美術論集·第4集》，頁3–11。

54. 左東嶺、楊雷：《禪宗思想與李贄的童心說》，《鄭州大學學報》1995年第6期，頁10–16。

二、English References

（一）Books

1. Barnhart, Richard M. *Three Thousands Years of Chinese Painting*. New Haven:Yale University Press; Beijing:Foreign Language Press,1997.

2. Brickford , Maggie. *Inkplum: The Making of a Chinese Scholar-Painting Center*. Cambridge University Press ,1996.

3. Brokrick,Alan Houghton. *An Outline of Chinese Painting*.Avalon Press , 1949.

4. Cahill, James. *The Compelling Image : Nature & Style in Seventeenth-Century Chinese Painting* . Cambridge,Mass:Har-vard University Press ,1982.

5. Cahill , James . *The Distand Mountains:Chinese Painting of the Late Ming Dynasty* , 1570-1644. New York :Weatherhill , 1982.

6. Cahill,James . *Painting at the Shore : Chinese Painting of the Early and Middle Ming Dynasty* , 1368-1580. New York : Weatherhill , 1978 .

7. Cheng , Francois . *Empty and Full : the Language of Chinese Painting* . Boston :

Shambhala:Distributed in the United States by Random House , 1994.

8. *Chinese Art.* New York : Rizzoli,1980-1982.

9. Cohn , William . *Chinese Painting* . London : Phaidon Press ; New York : Oxford University Press , 1948.

10. Ellsworth , Robert Hatfield . *Late Chinese Painting and Calligraphy , 1800-1950* . New York : Random House , 1987.

11. Kao , Mayching , ed . *Twentieth-Century Chinese Painting.* Hong Kong ; New York : Oxford University Press , 1988.

12. Lai , T . C. *Understanding Chinese Painting.* New York : Schocken Book s , 1985.

13. Lee , Ou-fan . *The Romantic Generation of Modern Chinese Writers* . Cambridge : Harvard University Press , 1973 .

14. Li Chu-Tsing. *Trends in Modern Chinese Painting : the C.A Drenowatz Collecting.* Ascona : Artibus Asiae Publishers , 1979.

15. Long , Jean . *Chinese Ink Painting:Techniques in Shades of Black* . London : Bland ford Press,1984.

16. Siren , Osvald. *The Chinese on the Art of Painting : Translations and Comments.* New York : Schocken Books , 1963.

17. Sullivan , Michael . *The Three Perfections : Chinese Painting , Poetry and Calligraphy* . New York : G. Braziller , 1980.

18. Wong , Wuciue . *The Tao of Chinese Landscape Painting : Principles and Methods.* New York : Design Press , 1991.

19. Wu Hung . *The Double Screen:Medium and Representation in Chinese Painting* . Chicago : University of Chicago Press , 1996.

20. Wu Tung . *Tales from the Land of Dragon: 1000Years of Chinese Painting* . Boston , Mass: Museum of Fine Arts , 1997.

21. Yu Feian . *Chinese Painting Colors : Studies on Their Preparation*

22. *And Application in Traditional and Modern Times* . Hong Kong : Hong Kong University Press ; Seattle [Wash] : University of Washington Press , 1988 .

（二）Articles

1. Addiss , Stephen . "The Revival of Zen Painting in Edo Period Japan," *Oriental Art ,* vol . 31 ,1985 . pp. 50-60.

2. Andrews , Julia F. "Let the Past Serve the Present : Modern Chinese Art and It"s Histories ," *Orientations ,* vol . 29 , 1998. pp.62-70.

3. Barnhart , Richard . "Figures in Landscape," *Archives of Asian Art ,* vol . 42 , 1989

.pp.62-70.

4. Brown , Claudia. "Where Immortals Dwell : Shared Symbolism in Painting and Scholar's Rocks ," *Oriental Art* , vol . 44 , 1998 .pp.11-17.

5. Bush , Susan . "Yet Again Streams & Mountains Without End ,"*Artibus Asia* , vol .48, 1987 . pp. 197-223.

6. Chu , Christina."Forerunners of Twentieth Century Chinese Painting" in *Arts of Asia* , vol .25 , 1995 . pp. 130-136.

7. Clark , John . "Problems of Modernity in Chinese Painting ," *Oriental Art* , no . 32 , 1986 . pp.270-283.

8. Cost , West . "Japan's Zen Calligraphy and Zen Painting ,"*Oriental Art* . *Spring* 1989 . pp. 56-60.

9. Evans , Jane . "Special Feature : Chinese Brush Painting ," *The Artist* . England : Tenterden , vol . 107 , 1992 . pp.22-24.

10. Fong , Mary H . "Images of Women in Traditional Chinese Painting," *Women's Art Journal* , vol . 17 ,1996 . pp. 22-27.

11. Ford , Barbara Brennan . "Muromachi Ink Painting : Chinese Painting's Influence upon Japanese Painting ; Mary & Jackson

12. Burke Collection , " *Apollo* , no. 121 ,1985 . pp.14-19.

13. Hearn , Maxwell K . "Three Thousand Years of Chinese Painting（book review）, " *Art & Antiques* , vol . 20 , 1997 . p.109.

14. Ishida , Ichiro . "Zen Buddhism & Muromachi Art ," *Journal of Asian Studies* , vol . 22 , 1963 . p. 41.

15. Lachman , Charles . "Arhats in Treetops ," *Artibus Asiae* , vol .51 , 1991 . pp. 234-256.

16. Maoda , Robert . "Spatial Enclosure : The Idea of Interior Space in Chinese Painting ," *Oriental Art* , no . 31 , 1985-1986. pp. 370-391.

17. Mertel , Timothy . "Chinese Fan Painting ," *Arts of Asia* , vol . 15 , Jan . /Feb . 1985 . p. 139.

18. Mizuo , Hiroshi . "Zen Art ," *Japan Quarterly* ,vol. 17,1970. pp. 160-164.

19. Munsterberg, Hugo. "Zen and Oriental Art," *The Journal of Asian Studies,* vol . 25 , 1966. P. 506.

20. Newland, Amy Reigle. "Brush Strokes,Styles and Techniques of Chinese Painting:Asian Art Museum of San Francisco , Traveling Exhibit, " *Oriental Art* , no . 38 , 1992-1993 . pp. 267-268.

21. Rawson, Philip. "The Methods of Zen Painting,"British Journal of Aesthetics, vol.

7 , 1967 . pp. 315-338.

22. Rearden, Jackie. "IkkYoSoJun : Zen Buddhist Verse "in *Oriental Art* , vol. 32, 1986. pp. 288-296.

23. Scarlestt, Ju-Yu, Jang. "Ox-Herding Painting in the Sung Dynasty," *Artibus Asiae* , vol . 52, 1992. pp. 54-93.

24. Seo,Yoshiko. "The Art of Twentieth -Century Zen," *Oriental Art,*vol. 44, 1998. pp. 50-56.

25. Shute , Clarenle. "The Comparative Phenomenology of Japanese Painting and Zen Buddhism," *Philosophy East and West* , vol. 18, 1968.pp.285-298.

26. Silbergeld, Jerome. "Chinese Concepts of Old Age and Their Role in Chinese Painting , Painting Theory , and Criticism," *Art Journal* , vol .46,1987.pp.103-114.

27. Stevens , John."The Appreciation of Zen Art," *Arts of Asia,* vol.16,1986.pp.68-81.

28. Sweet , Belinda. "Zen in Japanese Art: A Way of Spiritual Experience," *Journal of Asian Studies* , vol . 22, 1963. p. 217.

29. Van Hoboken , Eva. "Art in Zen-Zen in Art ," *The Aryan Path* , vol. 44, 1973. pp. 270-272.

30. Vinograd, Richard. "Situation and Response in Traditional Chinese Scholar Painting," *The Journal of Aesthetics and Art Criticism,* vol. 46, 1988.pp. 365-374.

31. Whatless, Mi."On the Developing Chinese Painting,"*Oriental Art* , no.34,1988. pp.50-52.

32. Wilson, Kate & Newland, Amy Reigle. "Transcending the Turmoil , Painting at the Close of China's Empire, 1796-1911:Phoenix Art Museum,"*Oriental Art,* 38,1992. pp.180-185.

33. Wolden,George. "A Century of Chinese Painting,"*Arts of Asia,* vol. 17. 1987. pp. 155-158.

34. Yang Ling. "New Aspects of Traditional Chinese Painting," *Oriental Art* ,no. 30, 1984-1985.pp.389-391.

後記

　　本著為作者求學香江於香港科技大學清水灣畔撰成，一晃十九春秋矣，書稿仍在，作者已經步入中年，當年為本著連續題下兩封書名的選堂饒宗頤先生也已謝世，春雨樓頭，幽夢無憑，人海人天，回首惘然。

　　當初作者初探蘇曼殊故居所在的珠海瀝溪村，今已開闢紀念館，蘇曼殊立像雕塑巍然聳立，遊人進入紀念館從容遊觀，一代文藝奇才的歷史之謎慢慢浮出地表，曼殊再度成為嶺南文藝鉅子、文化符號和象徵資源。本人由慢評曼殊畫作開始，進入散文詩世界，並進入藝術文化學的探究，不可思議者，由網路微信而創發十三行漢詩，記得《從心所欲──蘇曼殊詩畫論稿》初稿後記最後的文字是：

　　「起勁地舞啊，在歌聲中尋找歌聲」

　　研究蘇曼殊詩畫，最終讓我找到了久違的歌聲──松竹體十三行漢詩。在我的微信朋友圈可以找到這段文字：

　　乙未（20Ｉ5年12月27日）松竹體（手槍詩）誕生兩周年，于珠海瀝溪蘇曼殊居，此為二訪，初訪於1997年。曾作《曼殊故里雨中情》一文，再憶曼殊，已十八春秋矣。今以松竹體（手槍詩）二首，回向一代詩僧曼殊上人。

　　十八年
　　憶華章
　　風飄雨橫
　　心怦然動
　　從瀝溪走出
　　從香洲走回
　　珠海已然醒來
　　小園一畦花開
　　我今攜友再造訪
　　天意憐憫為暢懷

松風勁
竹韻清
漢詩發力搏商籟！

西泠畔
碧黃花
蘇小詩冷
名僧無家
本事詩本事
落花雨落花
有勞下筆成悟
手槍詩出奇葩
瀝溪村口再萍蹤
不再風橫雨飄下
越明年
春三月
曼殊故居詩書畫！

　　可見，從開始研究蘇曼殊直至今日，曼殊詩、文、畫、小說一直在影響著我的創作、研究和生活。而本人所提出的藝術本體論範疇──情意合一實相，又何嘗不是深受曼殊思想和文本的影響？這些年曾四度、五度、六度再臨西湖，萬杆荷葉，幽冷無那的蘇曼殊墓地一再牽連思緒，文化身後的那些萬古不滅的因緣總令人揮之不去。

　　今應韓晗博士邀約，《從心所欲──蘇曼殊詩畫論稿》將付梓於台灣，始料未及，想來也是宿緣使然。當年肯定此項研究的必要性的傅立萃博士來自台灣，此書得以在台灣出版發行，當是心燈不滅的印記。

<div align="right">

2020年7月2日
於深圳

</div>

美學藝術類　PG2310　秀威文哲叢書29

從心所欲—蘇曼殊詩畫論稿

作　　者/黃永健
叢書主編/韓　晗
責任編輯/林世玲
圖文排版/蔡忠翰
封面設計/劉肇昇

發 行 人/宋政坤
法律顧問/毛國樑　律師
出版發行/秀威資訊科技股份有限公司
　　　　114台北市內湖區瑞光路76巷65號1樓
　　　　電話：+886-2-2796-3638　傳真：+886-2-2796-1377
　　　　http://www.showwe.com.tw
劃撥帳號/19563868　戶名：秀威資訊科技股份有限公司
　　　　讀者服務信箱：service@showwe.com.tw
展售門市/國家書店（松江門市）
　　　　104台北市中山區松江路209號1樓
　　　　電話：+886-2-2518-0207　傳真：+886-2-2518-0778
網路訂購/秀威網路書店：https://store.showwe.tw
　　　　國家網路書店：https://www.govbooks.com.tw

2020年9月　BOD一版
定價：270元
版權所有　翻印必究
本書如有缺頁、破損或裝訂錯誤，請寄回更換

國家圖書館出版品預行編目

從心所欲：蘇曼殊詩畫論稿 / 黃永健著. -- 一
　版. -- 臺北市：秀威資訊科技, 2020.09
　　面；　公分. -- (美學藝術類；PG2310)(秀
威文哲叢書；29)
　　BOD版
　　ISBN 978-986-326-836-9(平裝)

　　1.蘇曼殊 2.學術思想 3.畫論

940.98　　　　　　　　　　109010912

讀者回函卡

感謝您購買本書，為提升服務品質，請填妥以下資料，將讀者回函卡直接寄回或傳真本公司，收到您的寶貴意見後，我們會收藏記錄及檢討，謝謝！如您需要了解本公司最新出版書目、購書優惠或企劃活動，歡迎您上網查詢或下載相關資料：http:// www.showwe.com.tw

您購買的書名：_____

出生日期：_____年_____月_____日

學歷：□高中 (含) 以下　　□大專　　□研究所 (含) 以上

職業：□製造業　□金融業　□資訊業　□軍警　□傳播業　□自由業
　　　□服務業　□公務員　□教職　　□學生　□家管　　□其它____

購書地點：□網路書店　□實體書店　□書展　□郵購　□贈閱　□其他

您從何得知本書的消息？

　□網路書店　□實體書店　□網路搜尋　□電子報　□書訊　□雜誌
　□傳播媒體　□親友推薦　□網站推薦　□部落格　□其他_____

您對本書的評價：（請填代號　1.非常滿意　2.滿意　3.尚可　4.再改進）

　封面設計____　版面編排____　內容____　文／譯筆____　價格____

讀完書後您覺得：

　□很有收穫　□有收穫　□收穫不多　□沒收穫

對我們的建議：_____

11466
台北市內湖區瑞光路 76 巷 65 號 1 樓

秀威資訊科技股份有限公司　　　收
BOD 數位出版事業部

...

（請沿線對折寄回，謝謝！）

姓　　名：＿＿＿＿＿＿＿＿　年齡：＿＿＿＿　性別：□女　□男

郵遞區號：□□□□□

地　　址：＿＿＿＿＿＿＿＿＿＿＿＿＿＿＿＿＿＿＿

聯絡電話：(日) ＿＿＿＿＿＿＿＿＿　(夜) ＿＿＿＿＿＿＿＿＿

E - m a i l：＿＿＿＿＿＿＿＿＿＿＿＿＿＿＿＿＿＿＿